圖解民居

圖解 中國民居

作者——王其鈞

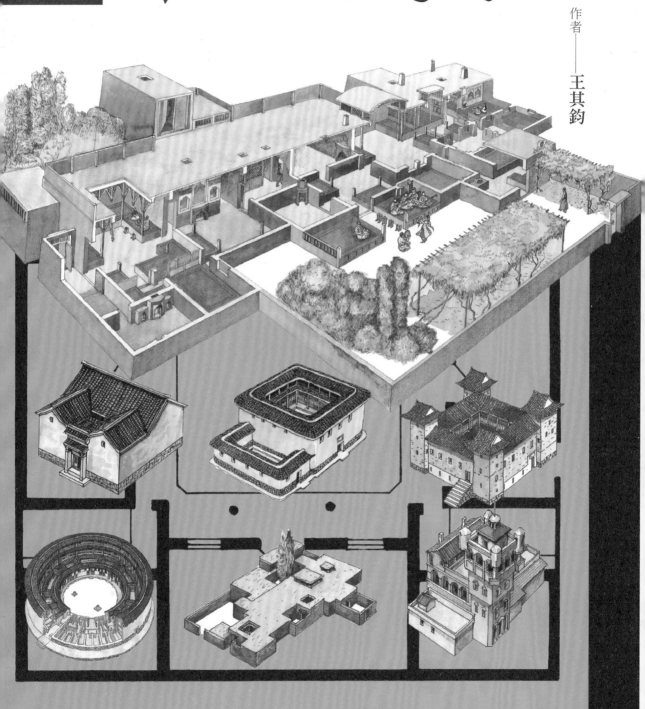

國家圖書館出版品預行編目資料

圖解中國民居／王其鈞作. -- 初版. -- 新北
市：楓書坊文化, 2015.07　256面26公分

ISBN　978-986-377-075-6（平裝）

1. 房屋建築　2. 建築藝術　3. 中國

928.2　　　　　　　　104006819

圖解中國民居

出　　　版／楓書坊文化出版社
地　　　址／新北市板橋區信義路163巷3號10樓
郵 政 劃 撥／19907596　楓書坊文化出版社
網　　　址／www.maplebook.com.tw
電　　　話／(02) 2957-6096
傳　　　真／(02) 2957-6435
作　　　者／王其鈞
責 任 編 輯／謝淑華
總 經　　銷／商流文化事業有限公司
地　　　址／新北市中和區中正路752號8樓
網　　　址／www.vdm.com.tw
電　　　話／(02) 2228-8841
傳　　　真／(02) 2228-6939
港 澳 經 銷／泛華發行代理有限公司
定　　　價／380元
出 版 日 期／2015年6月

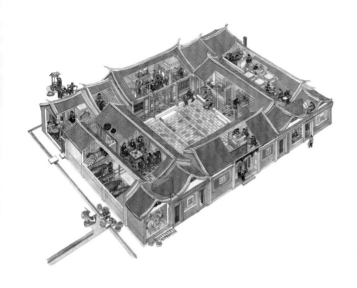

前 言

中國民居是中國傳統建築中數量最多、分布最廣的一種建築形式。而今依附於當時的技術、經濟和文化歷史條件下產生的傳統民居，自鋼筋水泥及西方技術及文化的傳入後開始衰落，尤其是近年來，隨著中國經濟的發展，傳統民居成為被破壞最嚴重、在許多地區已經近於消失的一種建築形式。

中國民居的營造模式完全不同於西方的住宅。從文藝復興開始，歐洲的住宅大都由建築師設計。而中國民居是一種沒有建築師參與建造的建築，它的形成完全是先民在生活實踐中，依據當地的氣候、地形、可獲得的建築材料等方面的經驗，本著符合自身生產、生活的需求，通過群體實踐、相互學習、相互交流、相互模仿、不隨意獨自創新的原則，在一定的歷史時期內逐步形成的一種居住模式。因此，中國民居的形成是民眾集體智慧的結晶，這種成果比任何個體建築師所取得的成果都更加具有社會實踐的廣泛性。

中國傳統民居的形制，至少已經有兩千年以上的歷史。《儀禮》一書中就記載春秋時期士大夫住宅的制度。而從來自墓葬中的陶質明器房屋可以看出漢代房屋基本上為木結構，南方且有杆欄式構造，屋頂有懸山等多種形式，從四川成都出土的畫像磚上我們可以清楚地看出漢代宅院的形式，大木構架已為抬梁式和穿斗式，與我們今天看到的明清時期遺留下來的傳統民居相差無幾。

與歐洲住宅所表現的偏於雕塑的建築空間意識相比，中國民居所表現的是偏於中國繪畫所特有的空間意蘊。老子曰：「不出戶，知天下。不窺牖，見天道。」它是中國古代哲學思想在美學構成法則上的具象表現，對於中國人的傳統審美意向影響深遠。古代擅畫者多是知識分子，達時兼濟天下，窮則獨善其身。無論在朝還是在野，繪畫常常是消遣助興之事。安居一隅，燒一爐香，沏一壺茶，輕撫古琴，與墨戲之，獨享著「天地入吾廬」的境界。他們坐行於「雲生梁棟間，風出窗戶裡」（東晉·郭璞）；醉臥於「窗中列遠岫，庭際俯喬林」（六朝·謝脁）中。而這種從窗、戶、庭、階、簾、屏、欄、園中網羅天地於門戶，吮吸山川於胸懷的空間意識，無疑是受到民居潛移默化影響的。

今天，當我們徜徉在已不多見的老村古鎮中的深巷高牆之間，依然能感受到民居無形無色的虛空。在這裡，常常會不知是人遊走在空間，還是空間因人而顯。那「密不通風，疏可走馬」的大面積實牆，阻隔的豈止是外面吆喝叫賣的嘈雜聲，它圍合的是外實內虛、外喧內靜的神韻。而實牆與瓦頂的對比，又如同國畫中的疏密關係，空白與活躍的物象處處交融，結成整幅靈動的畫面。空白在這裡不再位置萬物，而是融入萬物之內，成為萬象之動的虛靈之「道」，與《莊子· 刻意》中說：「虛無恬淡，乃合天德」相印。

中國民居的藝術魅力還在於它的序列形線之美。正如中國畫長於用線而不強調明暗色彩關係一樣，中國民居的色彩簡單，基本是白牆黑瓦，牆體很少有凹凸變化。而格扇門窗以及層層疊疊的仰合瓦，勾勒出了畫面所需的全部細節。它利用突出群體的空間序列突破個體造型的單一性，把次要的平面序列一再延續推向高潮，以阻滯主要軸線的發展，將意境抒發得更為深遠。民居建築群的格局常常由小至大，再由大至小地變化，序列之美從一個高潮的激動，過渡到另一個愉快的舒張與緩和，並逐漸形成一種平穩的漸弱音。

中國傳統民居是中華文化的重要組成部分。衣食住行是人們生活的基本需求，衣食住行的傳統模式集中反映了先民生活模式、技術水平、民族信仰和文化傳統。傳統民居及其所構成的社區空間包括臥室、廚房、街道尺寸、私用碼頭設計和鋪地材料等等，這些與舊時人們的衣著、飲食、交通等情況綜合反映了文化傳統。因而，研究民居就是研究文化傳統。這對於我們理解中國古代建築和華夏文明是十分重要的。

歷史就像江河一樣靜靜流逝。今天回顧中國傳統民居，只是為了追溯它端莊、優美、素雅、高潔的意蘊曾經對中國傳統文化的影響，借此輓留它離去的背影。

王其鈞
2011年12月於中央美術學院

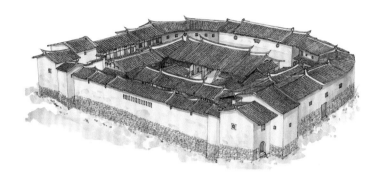

CONTENTS

目 錄

前 言

一、中國民居的典型特點 1

（一）群體組合──傳統建築的主要特點 4

（二）千年宅制──民居的歷史發展 9

（三）因地擇宜──中國地理氣候總體情況 15

（四）形制多樣──民族建築的特點 17

（五）祈福消災──居住建築的裝飾 25

二、因地制宜的宅居 33

（一）黃土窯洞──高坡上的土居 34

（二）北京四合院──規矩方整的大宅院 54

（三）皖南民居──蘊藉奢華的簡樸高樓 68

（四）江南水鄉民居──小橋流水旁的人家 87

（五）晉中單坡屋頂──封閉堅固的青磚樓 102

（六）杆欄式住宅──底層架空的木構屋 109

（七）閩南紅磚民居──喜慶祥和的磚造屋 115

三、民族聚落的典型 ………………………………… **127**

（一）維吾爾族——散落天山南麓的平頂屋 ………………… 128

（二）藏族——石砌土築的碉房 ………………………… 134

（三）蒙古族——大漠上的半圓穹廬 …………………… 140

（四）朝鮮族——長白山下的抗風矮屋 ………………… 146

（五）侗族——溪澗河灣畔的杆欄寨 …………………… 153

（六）傣族——隱身西雙版納的竹樓 …………………… 160

（七）白族——雲南大理的漢風坊屋 …………………… 166

（八）納西族——糅合異族風格的土牆屋 ……………… 172

四、不越雷池的堡壘 ………………………………… **181**

（一）福建土樓——群山環繞的城寨 …………………… 182

（二）贛南圍屋——地處險惡的土圍子 ………………… 198

（三）梅州圍攏屋——散落田間的馬蹄痕 ……………… 206

（四）開平碉樓——潭江畔的奇異堡壘 ………………… 214

（五）閩西土堡——守衛家園的樓堡 …………………… 223

附　　錄 ………………………………………………… **240**

參考書目 ………………………………………………… **248**

後　　記 ………………………………………………… **249**

一、中國民居的典型特點

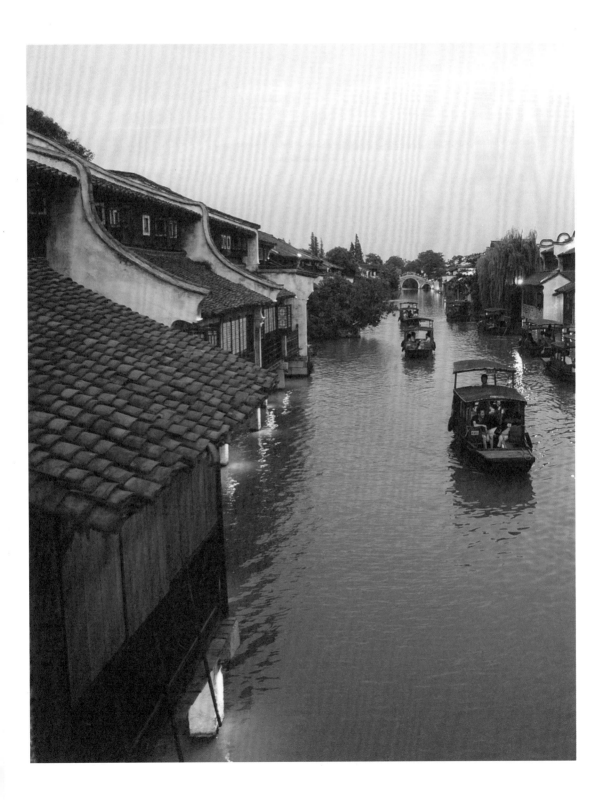

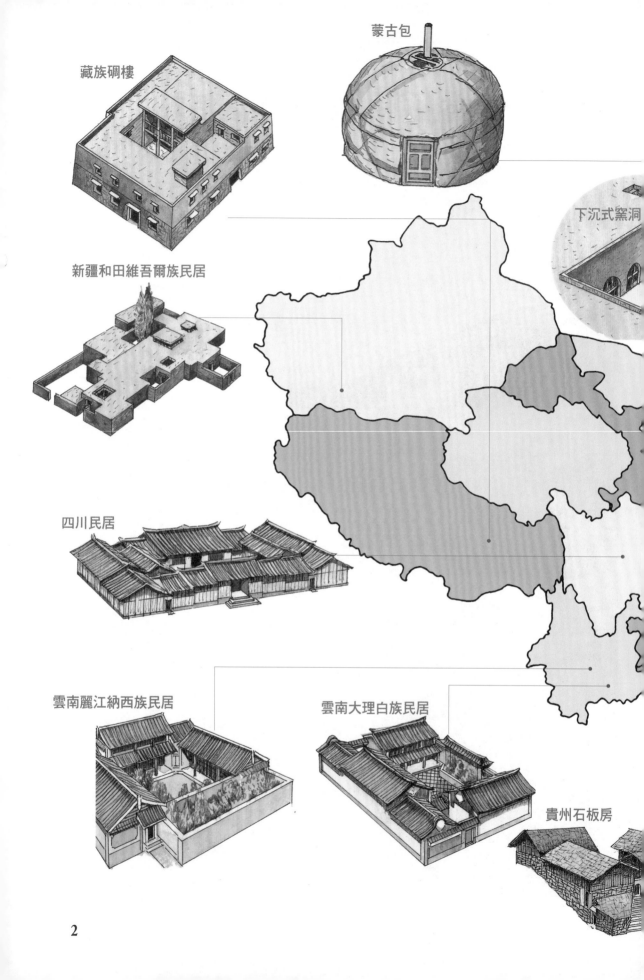

藏族碉樓

蒙古包

下沉式窯洞

新疆和田維吾爾族民居

四川民居

雲南麗江納西族民居

雲南大理白族民居

貴州石板房

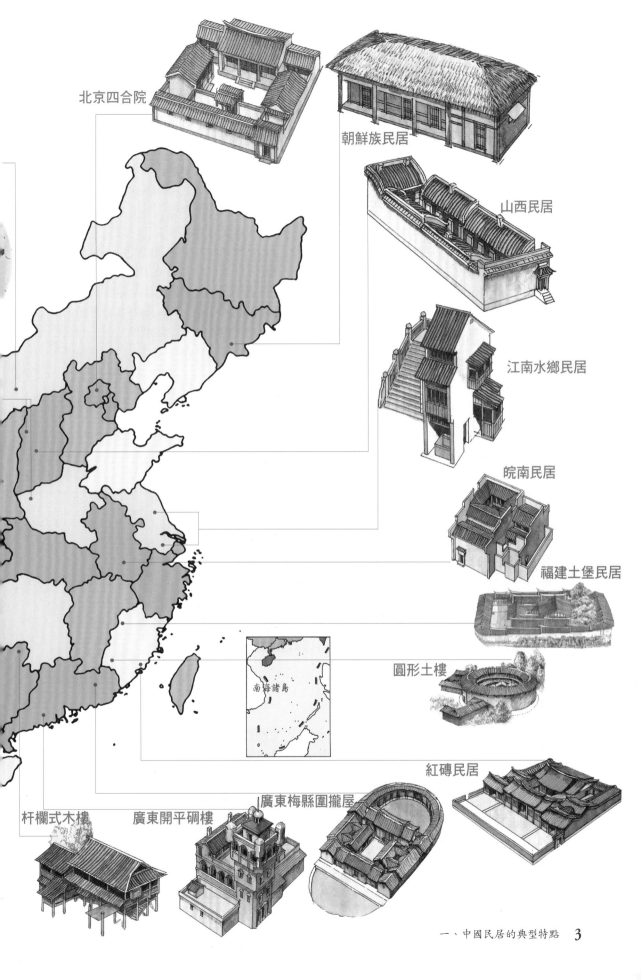

北京四合院

朝鮮族民居

山西民居

江南水鄉民居

皖南民居

福建土堡民居

圓形土樓

南海諸島

紅磚民居

杆欄式木樓　　廣東開平碉樓　　廣東梅縣圍攏屋

（一）群體組合

——傳統建築的主要特點

中國傳統建築大致可以分為兩種：一種是官式建築，另一種是民間建築。官式建築主要包括宮殿、壇廟、陵寢和府邸，宗教建築是被包括在「壇廟」之內的，因此也是官式建築。民間建築以住宅為主，稱為民居，另外還包括祠堂、寨門、橋樑、戲台等許多形式。前者因其在技術和

物質人力方面的絕對優勢，顯示了當時的最高技術和工藝水平。但建築樣式多模式化，無地區性的差異。後者雖物質技術平淡，但其設計製作和文化內涵卻更加靈活多樣。因而更能與當地環境融合，建築樣式繁多，具有濃郁的地方特色。由於受封建社會等級制度的影響，中國傳統建築中的琉璃瓦、斗栱、紅漆加彩畫、須彌座等是不允許用在民間建築中的。

中國傳統建築有著悠久的歷史和鮮明

陝西韓城黨家村民居
陝西韓城黨家村民居形式主要為磚木結構的小青瓦頂平房。

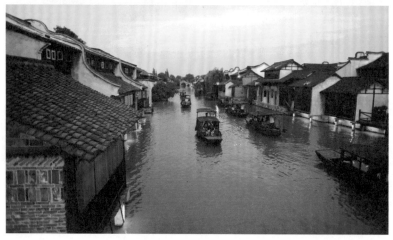

浙江烏鎮西柵臨河民居
浙江烏鎮是一個歷史悠久的水鄉小鎮，是江南四大名鎮之一。這裡的民居，集中了江南水鎮的建築特點。

的個性，其特點概括地講，有以下幾個方面：

1．建築材料以「土木」為主。長

江、黃河流域是中華民族的發源地，生活在這一區域的華夏祖先，利用天然山洞和崖穴居住，其後挖掘穴居，形成土築；

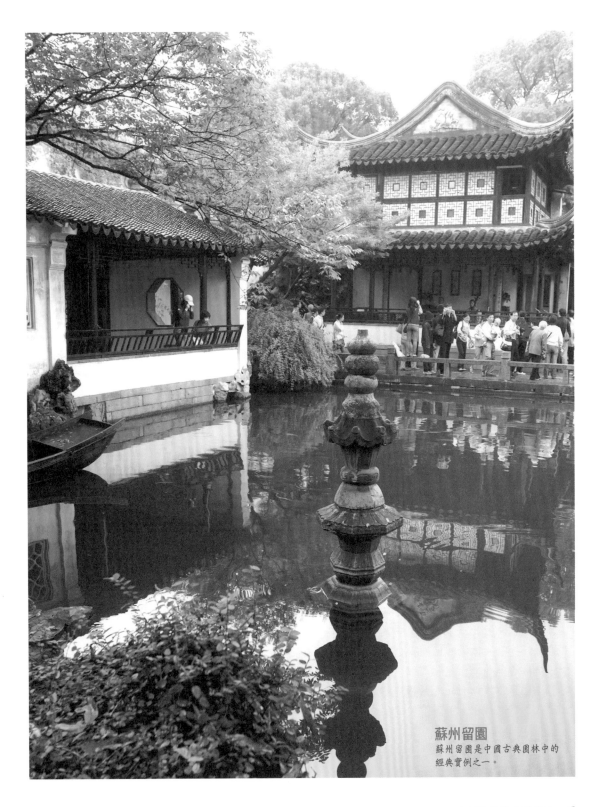

蘇州留園
蘇州留園是中國古典園林中的經典實例之一。

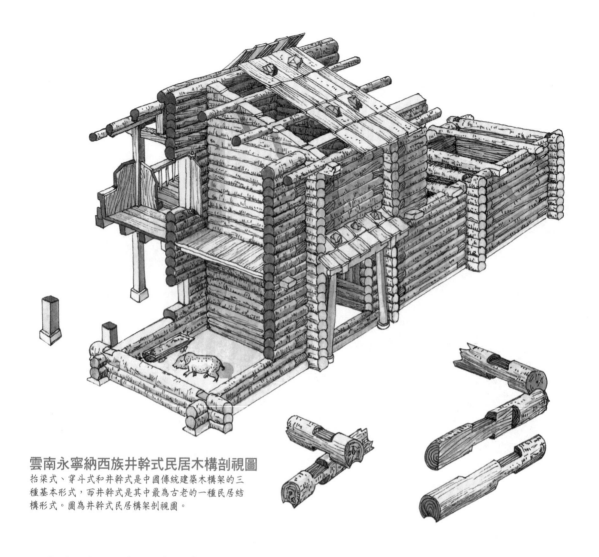

雲南永寧納西族井幹式民居木構剖視圖
抬梁式、穿斗式和井幹式是中國傳統建築木構架的三
種基本形式，而井幹式是其中最為古老的一種民居結
構形式。圖為井幹式民居構架剖視圖。

或利用自然的樹木枝幹搭建巢居，其後支
搭樓棚。這種使用土木的建築傳統一直被
後人延續。因此中國古代將建築營造稱為
「土木之功」，「土木」也成為中國古建
築的代用詞彙。儘管後來中國人掌握了石
材、磚瓦、琉璃等新的建築材料形式，但
土木始終是中國人最正宗、最喜好的建築
材料，並用這種材料創造出了許多不朽的
建築作品。因此土木結構是中國古代建築
的材料特點。儘管其他國家也有用土、木
材料相結合營造住宅的，但中國傳統建築
有其自身的特點，如木結構支撐屋頂，牆
體只是圍護結構。中國傳統建築中的柱子
大都是圓形斷面的等等。

　　2. 中國古代建築的色彩也是獨樹一
幟的。中國古代建築的屋頂有金黃色的、

綠色的、藍色的、褐色的、黑色的。也有
在屋頂上用不同色彩的琉璃瓦拼成裝飾圖
案的，更多的是用一種顏色做主色，而用
另外一種顏色鑲邊。也有的建築，一層屋
頂一種色彩，非常複雜。當然，這些琉璃
材料只允許官式建築使用，民居建築大都
使用小青瓦。

　　除了屋頂之外，中國古代建築的門窗
都是油漆的。由於中國古典建築是木結構
承重，因此一般來說，門窗在建築中所佔
的面積都比較大。這種大面積油漆的牆面
所帶來的強烈色彩也是構成建築總體色彩
形象的一種要素。但民居的油漆色彩都比
較素雅。只有官式建築才能使用大紅大綠
的強烈色彩進行裝飾。最值得一提的是牆
面上端、屋簷下面的橫向佈置的彩畫。彩

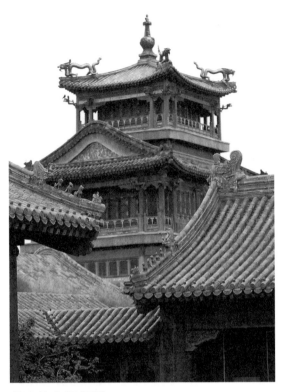

北京故宮雨花閣
中國官式建築色彩華麗莊重，與民居建築樸素淡雅形成鮮明的對照。圖為北京故宮雨花閣。

畫的大部分面積是由幾何圖案構成的，有些彩畫構圖的中心部分還有寫實的畫面。表現一些神話故事或歷史故事。儘管彩畫非常艷麗，但是由於位於屋簷下部，都是處於陰影之中。不過彩畫也只允許官式建築使用，民間建築極少使用。因此，中

國古典建築的主要色彩還是屋頂與牆面。譬如故宮，紅色的牆、黃色的瓦映照在藍天之下，在強烈的色彩中顯示出高雅和富貴。這種飽和的色度在世界上其他地區的古建築中是十分罕見的。除宮殿外，寺廟也是可以使用紅色和黃色裝飾牆面的，但民居牆面常見的為白色。

3.中國傳統建築的造型美通過線條來表現，如同中國傳統繪畫一樣。中國傳統建築中的線條是柔和的，曲折的，很少看到直線。比如，宋代建築的屋頂除了屋脊處有一點陡峭之外，總體上是平緩的。這種屋頂，沒有一條真正的直線，包括屋脊都是中間凹，兩端起翹的。而屋瓦壟，從正面和背面看是直線，但是從建築的兩側看，也是凹曲線。這就使得本應向下壓的屋頂現出輕快靈動之美。多變的屋頂形狀，配以寬厚的正身和闊大的台基，使整個建築安定踏實，毫無頭重腳輕之感，體現出一種舒適實用，有鮮明節奏感的效果。中國官式建築的屋頂形式非常多，但民居大都使用硬山和懸山兩種屋頂形式。

4.中國傳統建築不注重表現個體，而是以群體取勝。多進院落的組合方式在各種建築類型中十分常見。不管是北京、晉中地區的四合院，還是皖南地區高牆圍合的天井院落，都呈現出多進院落相組合的空間方式。民居建築如此，宮殿、寺觀、

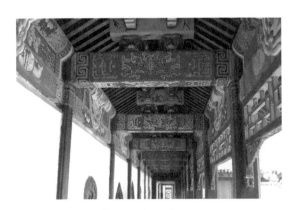

北京頤和園樂壽堂長廊彩畫
彩畫是一種裝飾手法，在舊時主要用於官式建築中，只有少數地處偏遠的，不被官府注意的一些地方的民間住宅中才有使用。

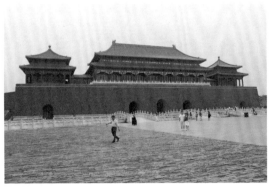

北京故宮午門
金黃色的屋頂，大片的紅色牆面把宮殿建築渲染得更加有氣勢。

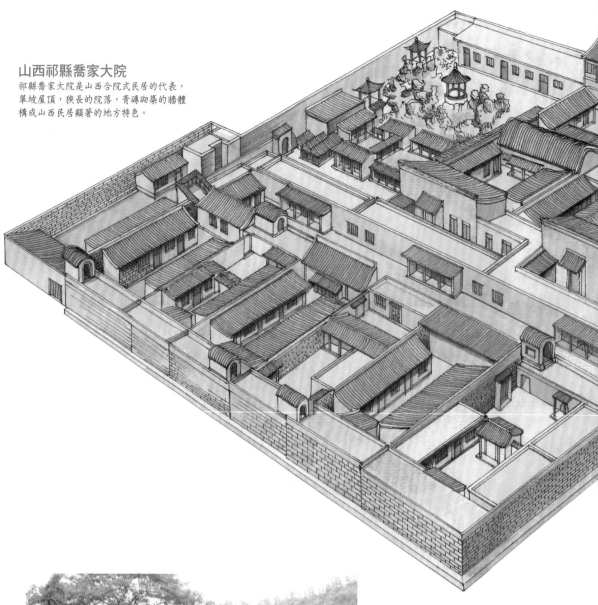

山西祁縣喬家大院

祁縣喬家大院是山西合院式民居的代表，
單坡屋頂，狹長的院落，青磚砌築的牆體
構成山西民居顯著的地方特色。

四川峨眉山伏虎寺

在中國傳統建築造型中，屋頂是最富有變化的
部分，柔和的曲線，起翹的檐角，層疊的屋
瓦，構成輕盈靈動的屋頂形式。

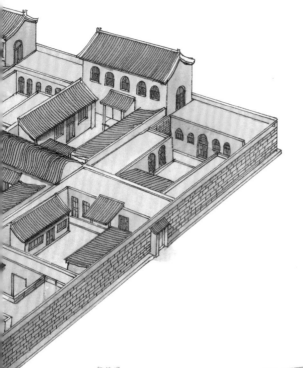

壇廟等建築也具有這種特徵。空間組合的方式以對稱、均衡為原則，表現出規整、嚴謹的中國古建築的秩序美。

（二）千年宅制
——民居的歷史發展

　　住宅是人類基本生存要件之一，也是人類文化的重要組成部分。中國民居的木構架形式，遠在原始社會末期就已經開始萌芽。在以後的幾千年，經過各民族的不斷努力，創造出各式各樣的住宅建築形式。這些住宅建築形式雖然有其歷史的侷限性，卻都是歷代先民的智慧結晶，是中國傳統文化，也是人類住宅文化寶庫中的珍貴遺產。

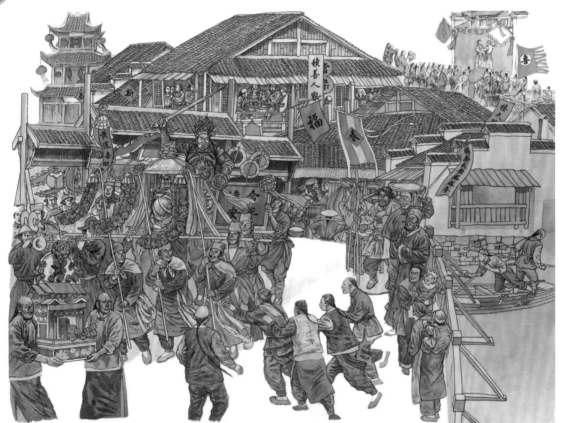

舊時春節慶祝活動
春節又叫陰曆年、農曆新年，是漢族最隆重、最熱鬧的傳統節日。節日期間，人們舉行各種慶祝活動，這些活動大多以祭祀神佛、祭奠祖先、除舊佈新、祈求豐年為主要內容。圖為舊時戲班子春節期間在城鎮或大的村落演出的場景。

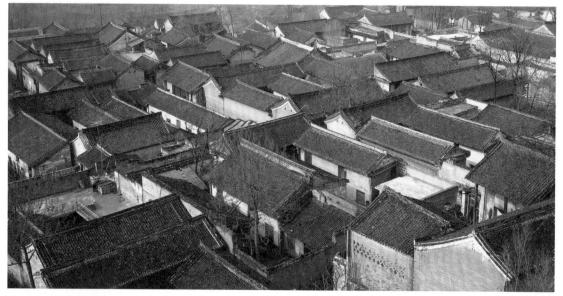

晉中民居俯瞰圖

晉中民居的青磚青瓦與北方地區單調寧靜的地理環境十分和諧。

乾槎瓦屋面

圖中的屋頂全部用仰瓦鋪設，節省了用瓦的數量，大大降低了建築成本。
這種屋面主要在雨水少、夏季不是特別熱的北方地區使用。

中國各地的地理、氣候條件差異很大，在這些自然條件各不相同的地區內，人們因地制宜，因材施用，發展出適合當地的居住形式。黃河中游一帶，由於肥沃的黃土層既厚且鬆，能用簡陋的工具從事耕作，因此，在新石器時代後期，人們在這裡定居下來，發展農業，成為中華文明的搖籃。當時這一帶的氣候比現在溫暖濕潤，生長著茂密的森林，人們選擇靠近水源的平坦台地，搭建房屋作為棲身之所。

根據考古資料，當時母系氏族社會的房屋有許多種形式，有的是半地穴式，也就是從地面向下挖一個淺土坑，利用坑壁做牆，然後在坑口搭建屋頂；有的則是全部在地上建造。但無論哪一種，牆壁都很矮，最高的也不過一米左右。牆芯是木棍草繩編紮的籬笆，然後在籬笆兩側抹黃泥。牆壁的上部向外傾斜，上面接著屋頂。有趣的是，房屋的小門洞並不是開在矮牆上的，而是開在屋頂上，其原因是牆

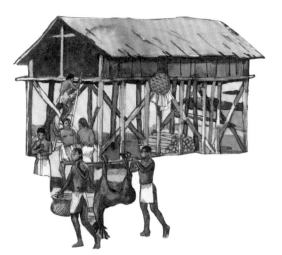

古代中國南方地區杆欄式民居梁架結構

中國古代的杆欄式民居由巢居發展而來。早期的杆欄式民居是在木頭搭建的架子上再建房子，後來逐漸發展成為一體的結構形式。

太矮，所以只能如此。學者稱這種有趣的民居造型為「鼓腹外傾」。由於當時的房子十分低矮，只有中間的部位因為屋頂較高，人可以在裡面直起腰來，而在房屋其他地方活動，則都要弓腰。房屋的平面有圓形和方形兩種，面積都很狹小，只能容納三、四人居住。如果房屋較大，裡面還設置若干柱子支撐較大的屋頂。

當時一般的村落裡有幾座大房子，四周則是許多座小房子。大房子每邊長約十幾米，入口處還有一個長約四五米，帶有人字形屋頂的信道。大房子是男性、婚齡前的女性和超過生育期的女性集體居住的地方，是一個族群的中心，也是族群祭祀神明的地方。大房子的中心是火塘，也是族群的大食堂。小房子則分配給婚齡婦女每人一座，每到晚上，小房子的女主人便會叫她中意的男子前來同居。小房子的門都朝向中央的大房子，以方便族群之間的聯繫。

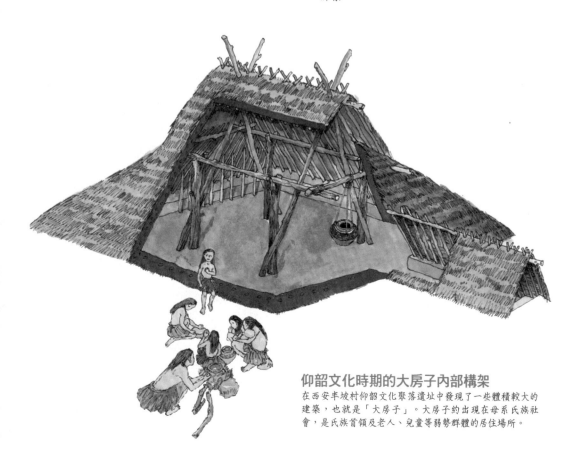

仰韶文化時期的大房子內部構架

在西安半坡村仰韶文化聚落遺址中發現了一些體積較大的建築，也就是「大房子」。大房子約出現在母系氏族社會，是氏族首領及老人、兒童等弱勢群體的居住場所。

原始住宅使用柱子是住宅技術的一大進步。黃河流域的住宅從半穴居階段的承重木柱開始，柱子的功能不斷分工，逐漸演化出了檐柱、牆柱、中柱等；梁也逐漸演化出了橫梁、斜梁等。新石器時代仰韶文化後期的住宅，室內已經有兩個類似山牆形狀的梁架，這就是後來三開間民居的雛形。

商代（公元前1600年～前1046年）的民居雖然還部分保留了半地穴式住宅的特點，但隨著木工工具的發展，人們已經用版築的方法夯製土牆，因此，民居建築的高度也隨之增加，住起來也較為舒適。當時室內鋪席，人們坐於席上，而且已經有了床、案等傢具。西周至春秋時期（公元前770年～前476年），人們也發明了瓦，這是中國古

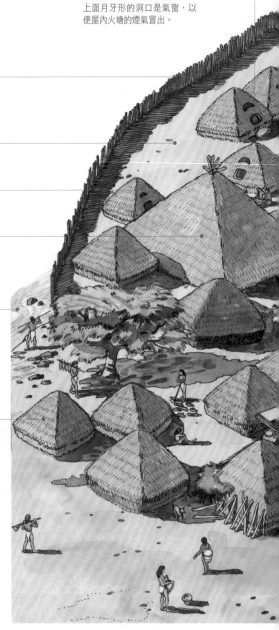

入口‧氣窗
下面的方洞是小房子的入口，上面月牙形的洞口是氣窗，以便屋內火塘的煙氣冒出。

木柵
居住區外設有木柵，以防止大型野獸襲擊。

聚落遺址
多位於河流兩岸的階梯狀台地上，或是在河流交匯處附近地勢較高且平坦的地方。

小房子
每個大房子周圍都有若干小房子，而且入口朝向中間的大房子，便於與大房子之間聯繫。

大房子
一個聚落中，通常有若干個大房子，是氏族集體居住的房子。主要的居住成員是兒童與老人。

地勢高近河處
選擇地勢高的近河處，不但方便生活，而且沒有氾濫之患，還具有土地肥美的優勢，相當利於進行農業、畜牧、漁獵活動。

婚配場所
小房子是育齡婦女與男子婚配的場所，一位育齡婦女擁有一座小房子，男子則由育齡婦女選定，經常更換，並不固定。

仰韶文化時期的半地下住宅村居
半穴居是中國新石器時代中期黃河流域的主要建築形式。這是住宅從地下轉移到地上過渡時期的一種住宅模式。

傾斜坡道
大房子內的地面比外面要低，所以大房子前面有傾斜的坡道通入屋內，而大房子的中心是火塘。

支撐屋頂
大房子內部由數根垂直與傾斜的柱子支撐屋頂。

淺穴
小房子裡面是淺穴，比地平面凹下去0.5米左右，接受地氣達到冬暖夏涼的效果。

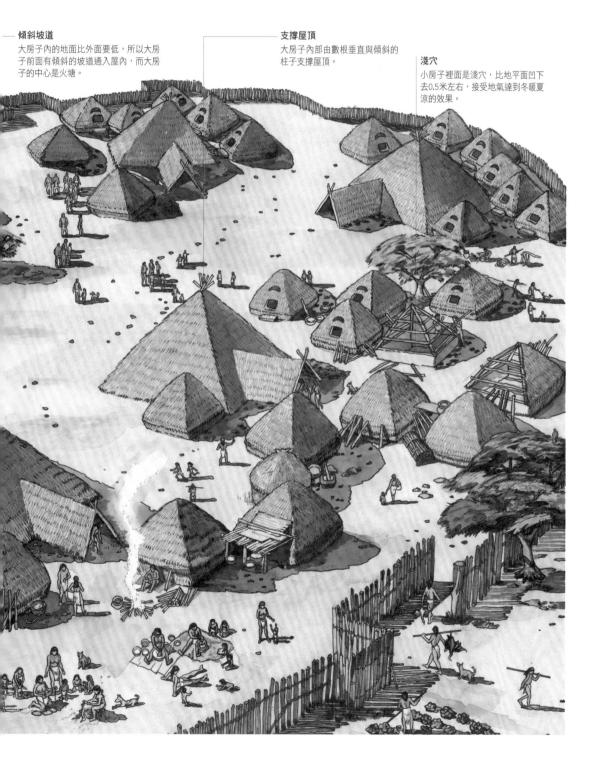

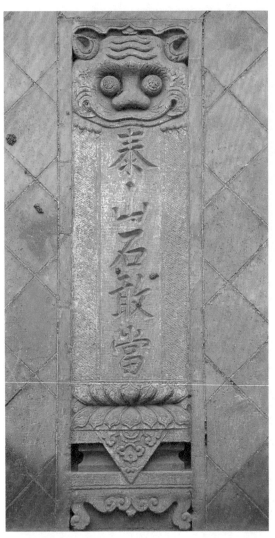

泰山石敢當
「泰山石敢當」是民間的一種辟邪設施，常設在道路的
要衝之處。

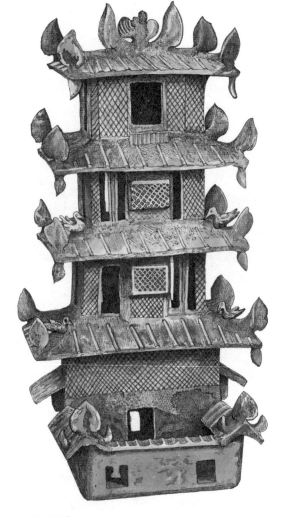

漢代望樓
漢代陵墓出土的望樓，陶質的樓閣雖是陪葬的工藝品，
但在一定程度上反映了漢代的同類建築形象。

代建築的一個重要進步。人們還建起了有
門、有院、有堂的院落型住宅。

　　漢代（公元前202年～公元220年）是住宅形
式比較繁多的一個朝代。住宅屋頂的形
式更加多樣，樓層也越來越高，木結構的
形式也更加複雜。當時的住宅已經有了迴
廊、陽台，附屬建築包括功能各不相同的
車房、馬廄、庫房、牲口房、奴婢住房
等。甚至還有為防禦而設置的塢堡，為觀
賞而修建的園林。漢代的這種高樓式住宅
到後來反而消失了，究其原因，一是地震

容易倒塌，二是森林不斷被砍伐，建築木
料越來越不容易取得。

　　唐、宋、元、明、清幾代（公元618年～
1911年），中國的院落式民居已經定型。過
去的皇家統治者，制定了嚴格的住宅等級
制度，其中包括建築的屋頂形式、開間、
屋瓦的顏色等方面都有嚴格規定。儘管在
歷史上，有不少高官、富商、地主並不遵
守這些規定，但這些規定的確在某種程度
上限制了民居形式的發展。

山東省棲霞市城北古鎮都村的牟氏莊園
山東省棲霞市城北古鎮都村的牟氏莊園是建於清代的一處大型地主莊園，由眾多的單體院落組合而成。

（三）因地擇宜
——中國地理氣候總體情況

中國，全稱中華人民共和國。位於亞洲東部、太平洋西岸，陸地面積960萬平方公裡，在世界上國土面積位列第三。中國地勢西高東低，呈階梯狀下降，山地、高原和丘陵約佔陸地面積的67%，盆地和平原約佔陸地面積的33%。山脈多呈東西和東北——西南走向。

中國氣候有三大特點：顯著的季風特色，明顯的大陸性氣候和多樣的氣候類型。冬季氣溫普遍偏低，南熱北冷，南北溫差大，超過五十攝氏度。受季風氣候的影響，北部冬季乾冷、夏季濕熱，溫度年變化與日變化比南方大，具有南北各地溫

度和濕度相差大，冬季比夏季相差更大的特點。降水分布不均勻，總體來看，東部近海多雨，西部乾旱少雨；南方比北方多雨。中國幅員遼闊，造成了多樣性的氣候類型。最北部的漠河位於53°N以北，屬寒溫帶，最南的南沙群島位於3°N，屬赤道氣候，而且高山深谷，丘陵盆地眾多，青藏高原海拔4500米以上的地區四季常冬，南海各島終年皆夏，雲南中部四季如春，其餘絕大部分四季分明。

中國的氣候類型對建築的平面佈置形式、空間組合等方面有著不可忽視的影響。尤其是民居受氣候影響更為顯著。中國北方以及西部山區，冬季寒冷漫長，為了充分吸收太陽的輻射熱，民居的正房多採用面南的朝向，在一些合院式的民居中盡量擴大橫向間距，縮短室內進深；廂房的高度矮於正房，適當擴大南面門窗面

東北民居

中國幅員遼闊，南北氣候差異很大。東北地區冬季氣溫很低，經常風雪交加。圖為東北地區被大雪覆蓋的漢族村落。

積。為抵禦冬季的寒風，民居選址在山的南坡，背山而建，晉中地區的四合院還採用一面坡屋頂；房屋的北牆及西牆窗戶面積較小，或者盡量少開窗，新疆西部塔什庫爾干高原地區的塔吉克族民居房屋四周不設窗戶，只靠頂部採光；減少了寒風的侵襲；另外民居的屋頂都比較厚實，院落四周通常用圍牆環繞，封閉空間。而生活在東北地區的滿族、朝鮮族民居，為抵禦冬季的寒冷採用坐地煙囪，既可充分利用熱能又可避免灌風回火。

與北方不同，中國南方地處亞熱帶與熱帶，民居以遮陽、隔熱及通風為主要功能要求。南方民居要求大進深，室內多分間，正廂房聯成一體，採用大出簷以保持寬闊前廊；廣州的竹筒屋是典型的小開間、大進深的住宅形式，開間與進深的比例在1：4到1：8之間，並採用廊道聯繫各部分。皖南地區的合院房屋之間僅留狹小的露天空間，稱為「天井」。福建土樓為保持良好通風，樓層的地板都為隔層。

民居是與氣候關係最為密切的建築形式，儘管全國各地氣候條件不盡相同，但人們都會因地制宜，根據當地的氣候條件揚長避短盡量提高住宅的舒適性和實用性。

海口海濱風情

位於中國最南端的海南島終年高溫，碧海、藍天、椰樹是當地最常見的景觀。

門鈸

民居大門上的門鈸既是人們叩門的工具，又具有裝飾功能。

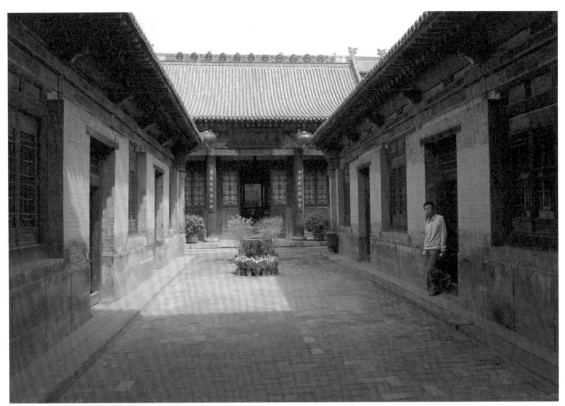

山西太谷曹家大院多福院前院

山西地處黃土高原，冬春季多風沙，民居院落多用高牆圍合以減少風沙的侵擾。

（四）形制多樣

——民族建築的特點

中國是一個多民族國家，目前有漢族、藏族、滿族、蒙古族、維吾爾族、回族、壯族等56個民族。民族分布呈現出「大雜居，小聚居，相互交錯居住」的特點。漢族地區有少數民族居住，少數民族地區也有漢族居住。漢族是人口最多，地域分布最廣的民族。漢族廣泛分布在全國各地，其中主要集中在東北、華北、華東、中南、甘陝以及雲貴川渝等地區。在其他少數民族中，藏、滿、蒙古、回、壯等幾個民族人口比較多，藏族主要分布在西藏、青海、四川和雲南等地；滿族分布在東北；蒙古族主要分布在內蒙古自治區；維吾爾族主要分布在新疆；回族主要分布在寧夏；壯族主要分布在廣西。中國民族成分最多的是雲南省，有25個民族。

各民族在長期的歷史發展過程中創造出了帶有該民族特點、反映該民族歷史和社會生活的文化，包括物質文化和精神文化。民族建築是民族物質文化的重要組成部分。各民族建築文化的差異是由許多

吉林省延邊朝鮮族民居

中國東北吉林省、黑龍江省的東部，是朝鮮族生活的區域。 這一區域的朝鮮族的傳統住宅低矮，上面鋪以稻草或仰合瓦，外觀形象十分樸實，因此也稱「矮屋」。

在頂層的女兒牆的四角立柱，是敬天的虔誠表達。

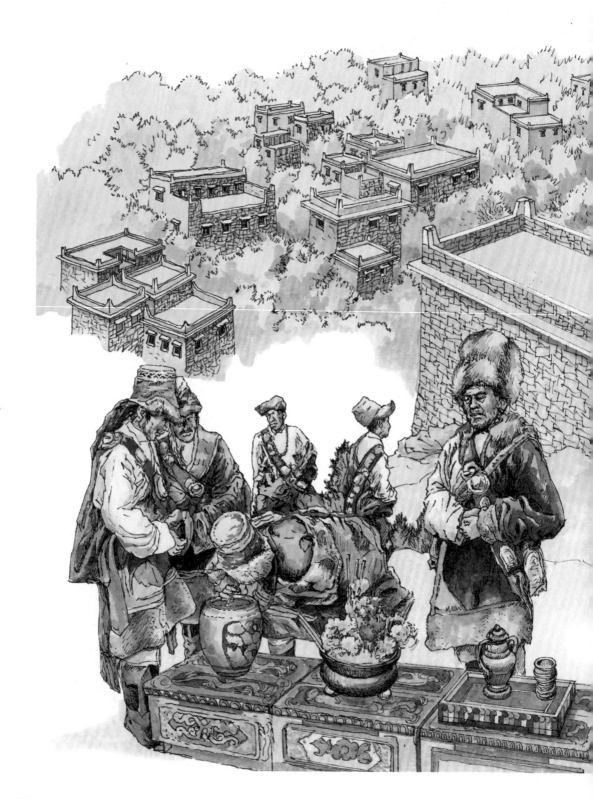

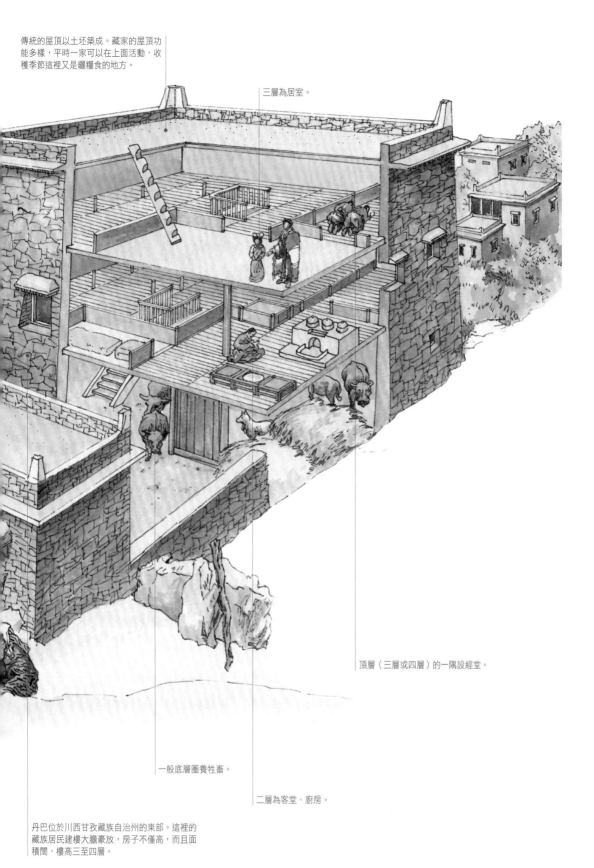

傳統的屋頂以土坯築成。藏家的屋頂功能多樣，平時一家可以在上面活動，收穫季節這裡又是曬糧食的地方。

三層為居室。

頂層（三層或四層）的一隅設經堂。

一般底層圈養牲畜。

二層為客堂、廚房。

丹巴位於川西甘孜藏族自治州的東部。這裡的藏族居民建樓大膽豪放，房子不僅高，而且面積闊，樓高三至四層。

福建土樓民居（上圖）
福建土樓是當地先民以及在南北朝時期移民過去的客家人
逐步創造出的一種大型的防禦性住宅形式。

貴州苗族人民
苗族主要分布在貴州、湖南、雲南、廣西等省區，苗族人
比較典型的住宅形式是石板房、吊腳樓和穿斗式民居。

因素造成的，比如地域、社會風俗、宗教
等，最主要的還是地域因素。

地域因素具體又包括一個地區的地形
地貌、氣候、植被等地理環境各要素，這
些因素對建築結構的形成有直接影響。如
南方山區的一些少數民族，廣西侗族、雲
南傣族都採用杆欄式建築，長脊短簷式的
屋頂以及高出地面的底架都是為了適應當
地潮濕多雨的天氣出現的；湖南西部瑤族
和土家族聚居的地區山地崎嶇不平，人們
創造出了能隨地形靈活變動的吊腳樓，充
分利用了山地自然落差不同的特點，既節
省了建築成本，又充分利用了空間。儘管
各民族聚居的自然環境有很大的不同，但

人們都會根據所居區域自身的特點創造出既能滿足各種功能要求，又能與環境和諧統一的建築。

宗教信仰是影響民族建築文化的另一個重要因素。我國各民族都有自己的宗教信仰，比如漢族以道教和佛教為主；藏族信奉喇嘛教；蒙古族的原始宗教為薩滿教；回族、維吾爾族信奉伊斯蘭教等，宗教信仰對建築的影響從平面佈局、建築形制、細部裝飾等都有體現。我國西北部寧夏回族、新疆維吾爾族人們信奉伊斯蘭教，伊斯蘭教是世界三大宗教之一，在世界各地都有廣大的信徒。伊斯蘭教分遜尼派和什葉派兩大教派，中國主要是遜尼派。在回、維吾爾、塔塔爾、柯爾克孜、哈薩克、烏孜別克、塔吉克、東鄉、撒拉、保安等少數民族，大多數信仰伊斯蘭教，在其他的漢、滿、蒙古、藏、傣等民族中也有信仰者。

伊斯蘭教義不允許偶像崇拜，因此回族和維吾爾族的建築裝飾題材中很少出現人和動物形象，而是採用瓜果花卉等植物形象和幾何形圖案。在色彩的選擇上，受伊斯蘭教文化崇尚藍、綠的影響，建築裝飾色調主要以藍、綠為基礎，追求自然、清雅、和諧的風格，體現了穆斯林們熱愛生活，嚮往自由的情感。新疆和田民居室內牆壁上的壁龕採用尖拱形，具有濃郁的

貴州石板房

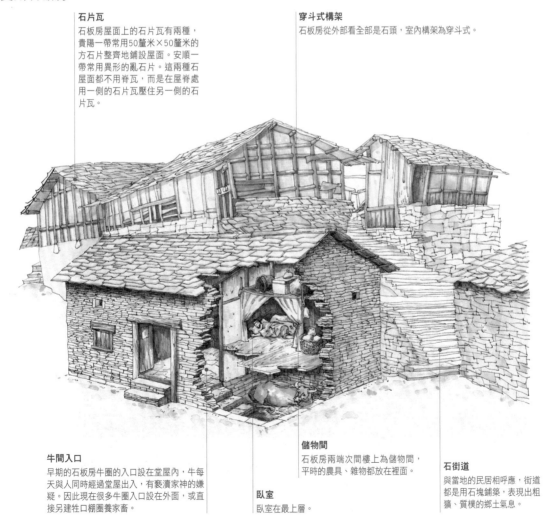

石片瓦
石板房屋面上的石片瓦有兩種，貴陽一帶常用50釐米×50釐米的方石片整齊地鋪設屋面。安順一帶常用異形的亂石片。這兩種石屋面都不用脊瓦，而是在屋脊處用一側的石片瓦壓住另一側的石片瓦。

穿斗式構架
石板房從外部看全部是石頭，室內構架為穿斗式。

牛間入口
早期的石板房牛圈的入口設在堂屋內，牛每天與人同時經過堂屋出入，有褻瀆家神的嫌疑。因此現在很多牛圈入口設在外面，或直接另建牲口棚圈養家畜。

臥室
臥室在最上層。

儲物間
石板房兩端次間樓上為儲物間，平時的農具、雜物都放在裡面。

石街道
與當地的民居相呼應，街道都是用石塊鋪築，表現出粗獷、質樸的鄉土氣息。

湘西吊腳樓

吊腳樓是湘西民居的精華形式。吊腳樓通常建造在坡地的頂部，除了房屋主要區域的宅基地以外，在房屋的後面或兩側可以挑出一部分地板，下面用木柱支撐，形成架空的樓閣。

廣西侗族風雨橋

侗族主要分布在貴州省、湖南省及廣西壯族自治區交匯處。風雨橋是侗族村寨中標誌性的建築。

街巷

湘西民居的街巷彎曲幽深，隨地勢而變，彎彎曲曲，自由隨意，形成高牆窄巷的街道景觀。街道兩旁是成排的店鋪，鋪面大小不一，大的佔據三開間的寬度，小的只有一開間，但進深都很長。

湖南鳳凰縣吊腳樓

湖南西部是一個多民族聚居的山區，除了漢族，境內還有土家族、苗族、回族、瑤族、侗族、壯族等多個少數民族。多民族的聚居與獨特的地理環境，造就了獨具特色的湘西民居。其中最具特色的就是吊腳樓（吳亞君攝）。

穿斗式構架

吊腳樓多採用穿斗式構架，可以用較小的材料建造較大的房屋，而且其網狀的構造也很牢固。對於湘西潮濕多雨的天氣來說，穿斗式結構形成的室內空間更為敞透，便於通風。

臥室

吊腳樓二層以上為臥室。在湘西土家族和苗族，二層以上的臥室通常為未婚的家庭成員的住房，尤其是未出嫁的女兒，相當於漢族民居中的閨房。

屋面

吊腳樓作為主屋的附屬部分，雖然為多層，但屋面通常比主屋要低。屋頂採用歇山或懸山式，上面覆蓋密密麻麻的小青瓦，檐角起翹，狀如飛燕，非常漂亮。

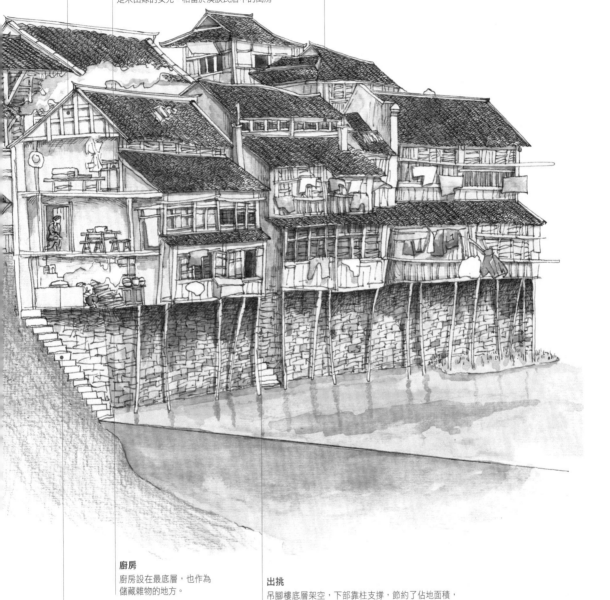

廚房

廚房設在最底層，也作為儲藏雜物的地方。

出挑

吊腳樓底層架空，下部靠柱支撐，節約了佔地面積，而獲得了更多的使用空間。

私人碼頭

沿河吊腳樓在臨河一面設置私人碼頭，生活用水直接從河裡取，平時也在這裡洗滌雜物。不過現在由於環境污染，河水已經不能飲用，居民都用上了自來水。

新疆吐魯番建築上的拱形門洞具有鮮明的伊斯蘭風格。

阿拉伯建築風情，與中國內地傳統建築中的門形壁龕有很大的不同。

伊斯蘭教徒在做禮拜之前和接觸到髒東西之後，都要進行「小淨」或「大淨」，因此在清真寺中都有供教徒們淨手用的水池，在回族的住宅中靠近廚房的地方也設有「水堂子」，相當於我們現在家中的淋浴室。

藏族住宅中設有佛堂，是供奉佛祖的地方；歷史上白族崇拜本主，如今作為一種習俗保留下來，表現為：幾乎每個村寨都有一個本主廟，廟內供奉泥塑或木雕本主神像；西南少數民族以小乘佛教為信仰，村落中都建有寺院。這些民族和地區的建築都在不同程度上反映出宗教信仰的不同。

新疆喀什維吾爾族民居裝飾
受伊斯蘭文化影響，維吾爾族民居裝飾以植物紋樣、幾何紋樣等為主，絕少使用動物紋樣作為裝飾。

新疆吐魯番民居前廊裝飾得相當精緻。

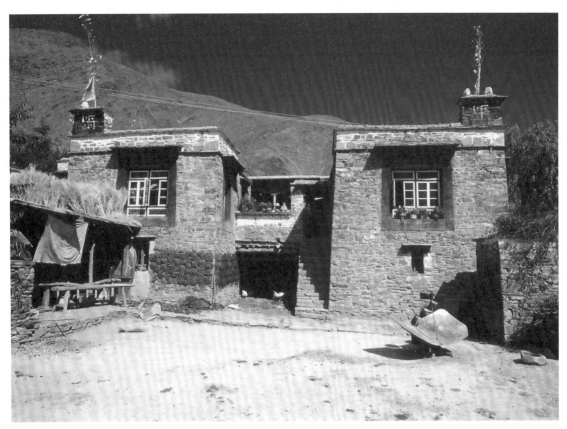

藏族碉房

從外觀上看，碉房為方形的體塊，總體造型下大上小，平頂，窗子和門的上面設置一塊遮陽板擋風雨，
這些處理手法結合在一起，整體構成了典型藏族碉房的基本特點。

也有一些民族建築形制的形成與其生活方式有直接關係。如生活在草原上的蒙古族，自古以來就是遊牧民族，人們隨著季節的變化逐水草而居，為了適應遊牧的生產方式，於是就出現了裝配式可移動的蒙古包。

（五）祈福消災
——居住建築的裝飾

建築裝飾主要是指對建築的細部處理，對建築整體造型進行美化修飾，是建築表現其精神功能的一個重要方面。中國傳統建築多為木質結構，因此建築的裝飾有相當的部分以木雕的形式出現，除此之外，還有一些石雕、磚雕等藝術形式，嶺南地區因天氣濕熱也使用陶塑、泥塑等富有地方特色的裝飾。裝飾的目的是讓建築在具備使用性的同時也具觀賞性。

在民居建築中經常使用的一些裝飾手段有木雕、磚雕、石雕、彩畫、灰塑、陶塑等，其中木雕是歷史最悠久、應用最廣泛的一種裝飾手法，廣泛應用於民居建築的梁枋、斗栱、雀替、掛落、門窗以及傢具中，隨著雕刻技術的廣泛應用和水平的不斷提高，出現了蘇杭、晉中、徽州、兩廣等各具地方特色的木雕。建築石雕裝飾在傳統民居中也得到普及，最初多為仿木結構，後來逐漸形成自己的風格。石雕工藝主要用在民居建築的局部和構件上，如門楣、抱鼓石、台基、石柱、柱礎等。

磚雕最初是模仿石雕形式而出現的，

山西太谷曹家大院多子院門樓

民居裝飾是民居文化的組成部分,雖然受到封建等級制度的種種限制,
民居裝飾還是表現出豐富多彩的特點,充分展現出民眾對美好生活的渴望。

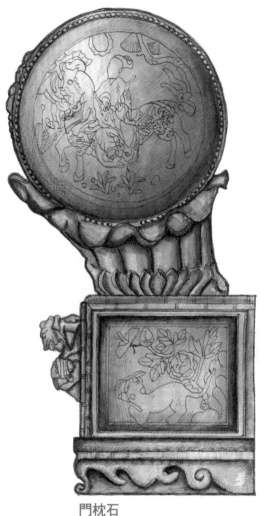

門枕石

門枕石又叫門礅，是門檻內外兩側安裝及
穩固門扉轉軸的一個功能構件。很多門枕
石被雕成圓鼓的形狀，雕飾精美。

門鈸

門鈸因其形狀類似民間樂
器中的「鈸」而得名。門
鈸是用金屬製成，平面為
圓形或六邊形，中部凸起
如倒扣著的碗狀圓鈕，鈕
上掛圓環或金屬片，以便
叩門時敲擊大門。

徽州木雕

徽州木雕的技藝多用於建築物和傢具上。徽州木雕的題材廣泛，人物、山水、
花卉、蟲魚鳥獸等無所不有，雕刻工藝細膩，手法較為寫實。

後逐漸發展成一種獨立的藝術形式。與木雕相比，它更易保存，使用壽命較長；與石雕相比，磚材質地鬆軟，雕刻方便，製作靈活。因此使用範圍十分廣泛，在建築中磚雕使用的部位包括影壁、牆飾、墀頭、門樓、匾額、脊飾、瓦當等。灰塑在我國南方傳統建築中使用較普遍，是以白灰或貝灰為原料做成灰膏，加上色彩，然後在建築物上描繪或塑造成型的一種裝飾類別。在南方廣大民居中比較常見。

相對於雕、塑來說，彩畫在民居中運用得並不廣泛，其原因在前面已經講過，主要是過去皇家政府有規定，除官式建築外，不准普通民眾在自己的住宅中使用彩畫。但是「天高皇帝遠」，過去在京城以外的偏遠地區，政府也顧及不了這麼細的事情，因此在皖南、晉中等少數地區的室內梁架以及門樓、影壁等部位有些彩畫使用。在建築中使用彩畫，除了裝飾意義之外，更重要的目的是保護木料，起到防腐防蛀的作用。在彩畫沒有被創造出來之前，為了防止木料的腐蝕和蟲蛀，人們常用油漆刷飾各個建築木件。在我國傳統民居中，大多都是採用這種較為簡單的油漆刷飾來保護木料的，彩畫則大多用在皇家建築或壇廟等建築中。

中國傳統建築裝飾紋樣的題材內容非常豐富，並且大多數具有美好吉祥的寓意。以表達人們祈求社會太平安康、家庭和美、事業有成等美好的理想與願望。既有真實的事物形象，又有抽象的圖案形式。裝飾題材和內容的選擇在不同的歷史時期和不同的地區都表現出某種差異。但總的趨勢是，隨著建築造型藝術的不斷發

展，裝飾內容越來越多，題材越來越豐富；與官式建築相比，民間建築的題材和內容選擇範圍更大，並不受太多的限制。常見的有以下幾類：

人物故事類

　　人物故事類是指由人物和環境組成、帶有情節性的內容，它又分以古代名著中的情節、片斷為內容的；有以民間流傳的故事為內容的；有以歷史上的真人真事為內容的；也有反映普通百姓生活場景的內容，通過這些鮮活的人物形象和生動有趣的故事來表達人們的願望和追求。

紋樣類

　　紋樣類簡潔大方，構圖清晰，也是常見的裝飾紋樣。比較多見的有幾何紋樣、動物紋樣（龍紋、魚紋）、水紋、卷草紋等。

浙江民居懸魚裝飾

懸魚是一種裝飾構件，位於懸山或歇山建築兩端山面的博風板下，垂於正脊。懸魚大多用木板雕刻而成，形狀猶如魚形，後來在不斷的發展過程中，魚的形象逐漸抽象、簡化了，演變出各種各樣的裝飾形式。

泉州陶塑

陶塑是用陶土塑成所需要造型燒製而成的建築裝飾構件。陶塑材料分為素色和彩釉兩類，素色也就是原色燒製，釉陶是在土坯燒製前先掛上一層釉，彩釉色澤鮮艷，十分漂亮。圖為泉州某宅影壁上的陶塑裝飾。

皖南民居中的木雕欄桿

皖南民居十分注重建築裝飾，最突出的裝飾就是三雕，即木雕、石雕和磚雕，雕刻技藝精湛。雕飾的部位主要在建築的門、窗、梁、枋、隔扇、石鼓、欄桿等處。圖為皖南民居建築上的木雕欄桿。

民居窗櫺格裝飾紋樣

窗櫺格是傳統民居進行裝飾的重點部位。圖中的民居窗櫺格採用簡單的四瓣花形式，使整個窗子顯得既簡潔又莊重。

民居磚雕

磚雕的手法是在青磚燒製前和燒造出來以後分別進行加工。由於青磚質地堅實細膩，可以雕作精細，因此在一些人們近距離視線可以看到的地方，比如大門兩側、影壁、牆面等處使用磚雕進行裝飾。

黃金萬兩
對錢財名利的嚮往是人們對美好生活的直接表達，圖為本書作者根據傳統民間圖案所繪製的春節裝飾「黃金萬兩」，是將四個字合併成一個字。

「倒有有」裝飾
本書作者根據傳統民間圖案繪製的春節裝飾「倒有有」，這個圖案由兩個「有」字組成，無論反正，都是兩個「有」字，表達了人們追求擁有、富有的美好願望。

動物類

以動物紋樣作裝飾，一方面能豐富裝飾的層次和畫面，另一方面以動物的勃勃生機來象徵中華民族積極向上的心態。其中魚、喜鵲、蝙蝠、鶴等動物形象在民居裝飾中較為常見。

植物類

植物類大多是借用植物本身美好的形象或品性，將其以寫實或寫意的形式表現出來，比如植物題材中的荷花、牡丹、竹子等。

文字類

作為裝飾內容的文字講究意形結合。意，是指文字的意義；形指文字的形狀。就文字的意義而言，主要是指一些寓意美好的文字。就形狀來說，古漢字中的「萬」、「壽」、「福」以及象形文字在裝飾中使用的頻率較高。需要特別說明的是，中文是一種「學者語言」。中文一字一音，一共只有四百多種發音，就涵蓋了所有的語言。但中文的常用漢字就有五千多個，因此，在中文裡同音不同字的現象很普遍，人們利用諧音創造出了許多吉祥美好的圖案。比如，要表達「連年有餘」的願望，就用蓮花和魚的形象來表示。

蘇州拙政園鋪地
蘇州名園拙政園是一座大型文人園林。園內的室外鋪地用不同顏色的鵝卵石、碎磚等材料鋪成盤長紋的圖案，十分別緻。

民居隔扇裝飾

在民居裝飾圖案中，文字是表達人們美好願望的最直接的藝術形式。

如圖中所示的隔扇，在隔心部分就有「日日有財，招財進寶」的文字裝飾。

二、因地制宜的宅居

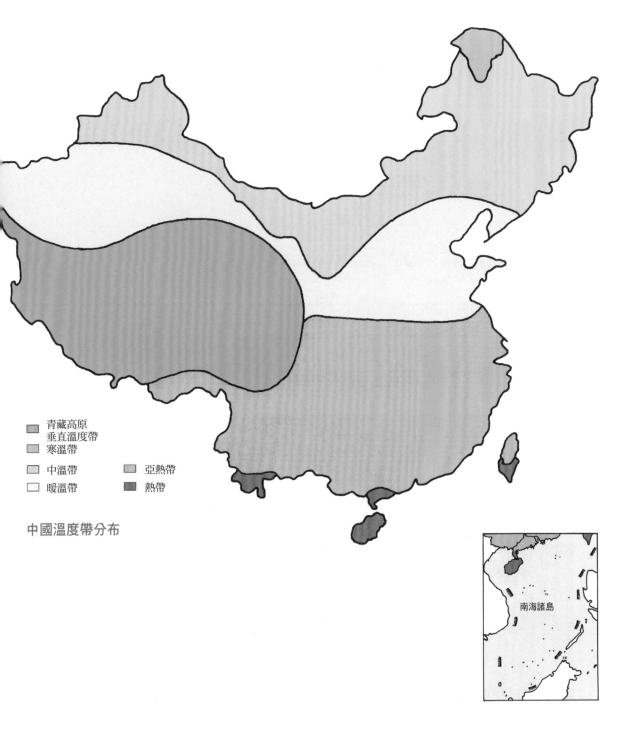

青藏高原
垂直溫度帶
寒溫帶

中溫帶　　　　亞熱帶

暖溫帶　　　　熱帶

中國溫度帶分布

南海諸島

（一）黃土窯洞
——高坡上的土居

在中國甘肅、陝西、山西、河南等省，有個平均海拔1000米以上，面積廣達63萬平方公里的黃土高原。這個地區降雨量較少，樹木生長稀疏，生活於此的人們因地制宜，開挖黃土窯洞居住。窯洞具有節省木材的特點，不需要梁架等大型木構材料，但缺點是怕雨水。不過，對雨量稀少的黃土高原而言，這並不構成威脅，窯洞可說是非常適合當地環境的一種住宅

靠崖式窯洞
靠崖式窯洞是窯洞民居的一種類型。簡單地說，就是依靠自然山崖或土坡的邊緣處的直立崖面，朝山崖裡開挖的洞穴住宅。

陝西省米脂縣姜耀祖宅
陝西省米脂縣姜耀祖宅是一處大型的靠崖式窯洞民居。整個住宅有著完備的防禦系統，分為位於三個不同等高線的上、中、下三個庭院，是中國窯洞民居中的優秀實例。

靠崖式窯洞

由於黃土高原垂直崖面的限制，靠崖式窯洞群的佈置方式大致可分為「之」字形和等高線兩種模式。
這樣的佈局有利於生活和交通。

形式。依照窯洞樣式的差異，可以將窯洞細分為靠崖式、獨立式、下沉式三種形式。

靠崖式窯洞

靠崖式窯洞，正符合一般人們對窯洞的想像：是指在黃土山坡邊緣，朝山崖裡開挖的洞穴，頂部呈拱形、底部為長方形。這種窯洞前面是比較開闊的溝壑，便於採光通風，讓居住的人不會感到空間壓抑，同時會留一塊平地作為院落，方便人們從事戶外活動。

這種前有溝壑、後為山崖、朝向俱佳的地段，並不容易覓得，所以在適宜開挖靠崖式窯洞的地方，往往會出現多口窯洞排列的情況，而排列的方式大致有折線型

和等高線型兩種。折線型就是多口窯洞按「之」字形或「S」形排列，公共道路循著每戶窯洞而築，自然形成「之」字形或「S」形，方便居民上下山坡。等高線型就是多口窯洞按等高線排列，從側面看，整體排列就像台階一樣，優點是每一口窯洞前都有較大面積的平地，供鄰里間共同使用。

窯洞的平面組合

靠崖式窯洞多以單孔窯為主。但也有三孔窯中再橫向掏兩孔通道窯使其並聯的，這樣就形成類似於人們常見的三開間的民居形式。中間一孔窯的窯臉設門，而兩側兩孔窯的窯臉設窗。中間的房間裡面設祖堂，而兩側的房間在外側靠窗處設火

炕，這是一種非常合理的佈置方式。

窯洞內部越向裡越潮濕，所以窯洞中的火炕總是靠外面的一側佈置，另一側要留出來作為出入的通道。而三孔窯相連的形式，只在一孔窯的外部設置通道，而另外兩孔窯光線最好、空氣最好的地方設了火炕，冬天不冷，平日婦女盤膝在炕上可以做針線活，方便合理。

在獨立式窯洞中，這種三孔相連的形式也很普遍，尤其是山西平遙等地，這種「一堂兩臥」的窯洞，幾乎每家都有。

窯洞的空間組合

窯洞在空間組合方面困難較多，但在不少地區仍然可以看到一些奇特的形式，

河南省鞏義市康百萬莊園
這是河南省鞏義市郊區的康百萬莊園，除了庭院中用磚砌築的平房外，靠崖式的雙層窯洞在這個大宅子中佔了重要地位。

靠崖式窯洞剖面圖
從整個崖坡的側面看，其形狀就好像一隻靠背椅，「椅子」的靠背就是窯洞上部的山崖。

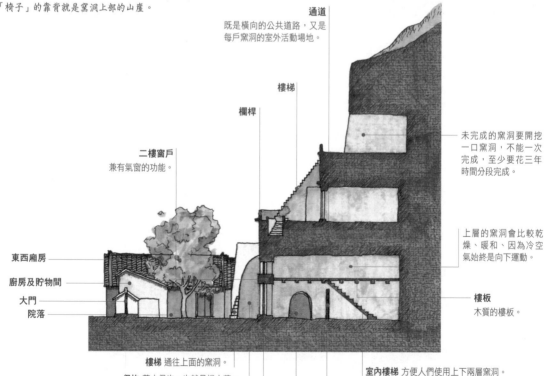

通道
既是橫向的公共道路，又是每戶窯洞的室外活動場地。

樓梯

欄杆

二樓窗戶
兼有氣窗的功能。

未完成的窯洞要開挖一口窯洞，不能一次完成，至少要花三年時間分段完成。

上層的窯洞會比較乾燥、暖和，因為冷空氣始終是向下運動。

東西廂房

廚房及貯物間

大門

院落

樓板
木質的樓板。

樓梯 通往上面的窯洞。

堡坎 黃土堡坎，也就是擋土牆。

門檻 木質門框。

室內樓梯 方便人們使用上下兩層窯洞。

隔牆 使窯洞分為裡外兩部分。

門洞 窯洞的側牆開門洞，使兩口窯洞可以橫向連通。

主要是兩層窯洞的空間組合方式。

兩層窯洞有兩種基本形式：一種是開挖空間高大的窯洞，在窯洞的裡面，再用樓板將其分為上下兩層。另一種是在窯洞的上面再開挖一孔窯，使之成為上下兩層的窯洞。

前一種窯洞是在窯洞的裡面設置木樓梯上下，窯洞前面的窯臉多用磚砌，下層設門，上層設窗。這種窯洞的最大優點是樓上不太潮濕，而樓下可以貯物，功能很好。

後一種窯洞，有在同一垂直軸線上開挖上下兩孔的，也有將上下軸線錯開來鑿兩孔窯的。聯繫上下層的通道，有用長達五米多的木梯從窯洞內上下的，但更多的是在窯洞的外面挖成露天台階，或用磚頭砌成台階供人上下。這種上下層窯洞在河南鞏義市很多。二層窯洞的前面還留出走道，並用青磚砌成欄板。這種窯洞，當地俗稱「天窯」。這是一種很巧妙的窯洞空間組合方式。

窯洞的室內佈置

窯洞民居的床都是使用火炕，為了節約能源，傳統的窯洞都是採用鍋灶的煙道連通火炕的方式，利用燒飯時的餘熱供火炕採暖。炕的位置在緊靠窯臉處。假如是三開間的暗窯，也就是中間一間窯設門，而兩端的窯洞從中間的窯洞出入，本身只有窗，沒有門，稱為暗窯。在暗窯中便靠窗台下，滿開間砌炕。但常見的都是明窯，明窯就是又有窗又有門，但門開在窯臉的一側。在明窯中，炕只能在窗下豎著向裡佈置，還要在炕前留出供人進出的通道。假如炕寬如同大雙人床時，炕外靠門處要處理成抹角，以供門扇開關。

陝西省米脂縣姜耀祖宅的中院和上院
這處住宅的下院是管家院，中院和上院是房主人及家庭成員居住的場所。

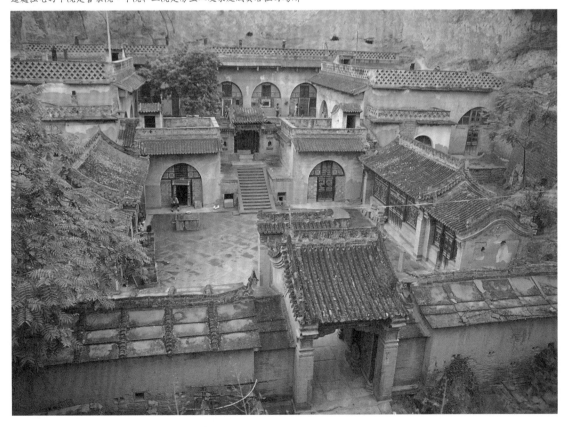

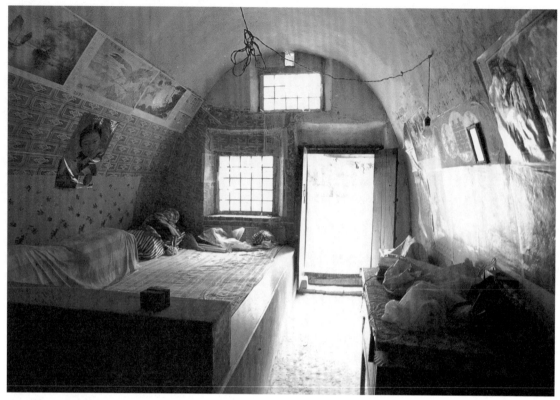

窯洞室內佈置

相對於地上建築來說，窯洞室內光線較暗。當窯洞的入口佔據窯洞門臉一側的時候，
人們可以把炕設置在另一側最靠外面的地方，以便被褥相對乾燥。

窯內的傢具以矮傢具最為常見。假如有高的衣櫥，則盡量靠窯內擺放，這樣有利於窯內採光。炕桌是普遍使用的傢具，由於炕靠窗戶，光線好，冬季有日照，因而炕桌成為使用最多的傢具。

由於窯內濕度較大，所以窯洞內的傢具木料必須遇潮而不變形。像當今市場上出售的膠合板傢具和次木料做的傢具，是經不住窯洞考驗的。而且傳統木匠都注意到窯洞的特性，抽屜、拉門都事先留出空隙，等傢具的木料適應了窯洞內的濕度，有些漲大以後，仍能開關方便，因而能在窯洞中很好使用。

窯洞的輔助設施

除了供人居住的窯洞之外，窯洞民居中還有不少生活輔助的設施。

廚房是最重要的輔助設施之一。在山西南部和河南西部，夏季較熱，除冬季使用的灶炕相連的臥室灶以外，其他季節往往使用專門的廚窯，廚窯與臥室窯不在同一立面上，因此保證了臥室的清潔。

貯藏窯是專門的貯物空間。一般臥室窯的裡面也可以貯放東西，但後窯通風不暢，終年陰濕，衣服問題不大，但糧食容易發霉。單獨的貯藏窯，糧食可以放在靠近窯臉處，農具等放在後窯，這樣貯藏的效果就更好。

住在窯洞中的家禽牲畜比生活在地上建築中的家禽家畜要健壯。陝北民謠說：「豬牛雞兔居窯窩，壽長毛密蛋還多」就說明這一點。窯洞民居中常有為雞、兔專門開挖的小窯，形式可愛，是雞兔的舒適棲舍。

窯洞中的碾窯，其平面為「申」字形，中心設碾處的圓形直徑為3.5米左

貯藏窯

窯洞可以滿足多種功能的需求。譬如貯藏窯就是存放柴火以及農具等雜物的地方。

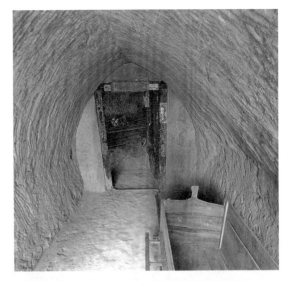

陝北窯洞

陝北窯洞具有立面上窯臉拱券形式飽滿、窯洞的進深淺等特點，因此室內採光很好。

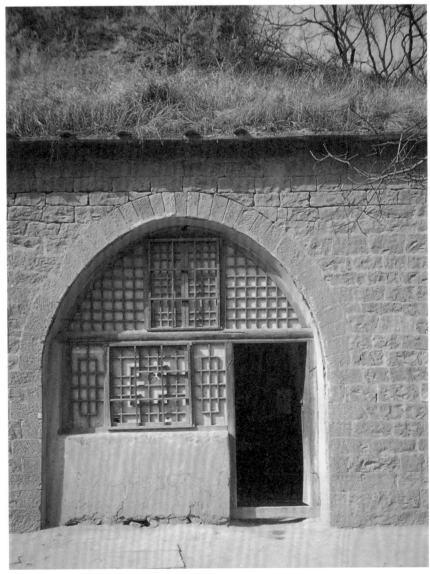

窯洞的門臉

窯洞的門臉是重點裝飾的部位，有些地區窯洞的門臉裝飾得非常華麗。如圖中所示，整個窯臉被分成上下兩部分，上部為窗，下部採用隔扇門的形式，門窗上雕飾花鳥、龍紋、壽紋等紋樣，雕刻細膩，寓意吉祥。

亮窗
一根橫枋將窯洞的立面分為上下兩部分，下部為隔扇門的形式，供通行之用；上部為圓拱形的窗戶，用於採光和通風。

喜上眉梢
喜鵲又稱報喜鳥。其形象在織繡、傢具、什器、建築上都有應用，寓意也都與喜慶、開心之類有關。

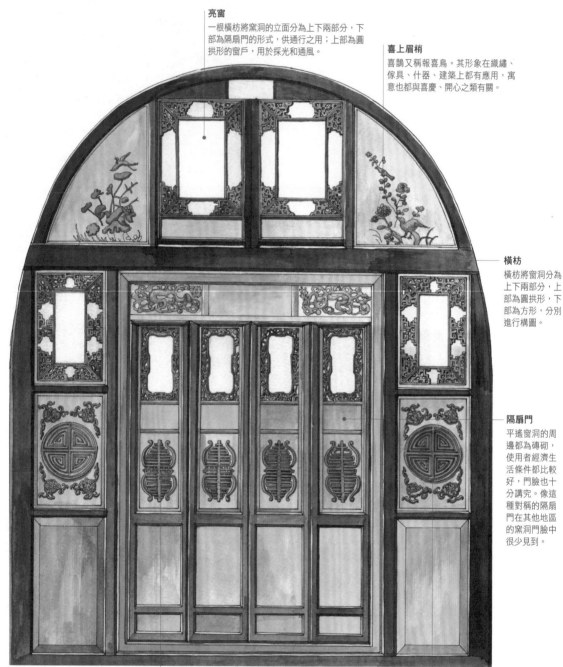

橫枋
橫枋將窯洞分為上下兩部分，上部為圓拱形，下部為方形，分別進行構圖。

隔扇門
平遙窯洞的周邊都為磚砌，使用者經濟生活條件都比較好，門臉也十分講究。像這種對稱的隔扇門在其他地區的窯洞門臉中很少見到。

雙福
兩隻蝙蝠相對，寓意雙福。雙為吉數，中國自古就有求全的習慣，一為單，二為全。人們希望凡是吉祥美好的事情都成雙成對。

福壽雙全
蝙蝠和「壽」字有多種組合形式，「壽」字在中心，四周環繞五隻蝙蝠，便是「五福捧壽」，用於祝福長壽；或數隻蝙蝠正對中心「壽」字，可理解為「多福多壽」；如果蝙蝠和壽字的數量都不定，只是任意組合則是要表達「福壽雙全」之意。

40

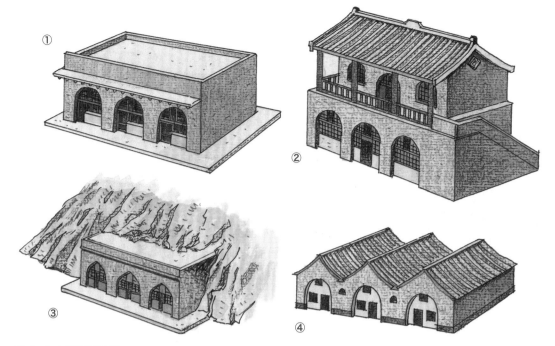

獨立式窯洞的形態
①最普通的獨立式窯洞；②兩層樓並帶屋頂的獨立式窯洞；③一半依靠黃土坡的獨立式窯洞；
④幾口窯洞並通，帶屋頂的獨立式窯洞

右，足夠磨驢繞圈行走。而後窯和前窯窄、矮，但足夠放置東西，同時又節省了窯臉的材料。

窯洞的封簷與挑簷

窯洞上部的崖口處由於常年受到雨水的浸蝕，會慢慢坍落，因此每隔若干年，窯洞的崖面就需要重新向裡鏟平一次，將窯臉向裡移，將後窯向裡掏深。為避免這種勞動，在河南鞏義市等富裕地區，窯洞的崖面全部用青磚圈護，形成巨大的擋土牆。但在大部分地區，傳統窯洞民居是使用封簷的形式，用瓦在崖口處做一圈封簷。有的地區還用小青瓦在崖面上做幾層護崖簷，保護崖面不受雨水衝蝕。

挑簷是在護崖簷之上向外出挑更多的一個具有遮雨護崖的建築形式，防雨的功能更強，而且還對人們出入窯洞起到遮雨作用。帶有小屋頂的雨篷式挑簷的出挑更多。不過，作為遮雨的屋頂再向外出挑，就需要柱子支撐，形成簷廊。簷廊舒適、富麗，唯一的缺點是室內採光略受影響。

窯洞的門窗立面

窯洞的門窗立面形式，各地大相逕庭。總體來說，窯洞民居使用木料最集中、裝修最講究的部位就在門窗上。

山西平遙和陝北延安、安塞、米脂、綏德一帶，是中國窯洞民居中窗洞和窗飾最精美的地區。其特點是，窯洞滿開大窗，換句話說，窯洞的洞孔是多大，門窗的櫺格就有多大。不僅如此，這些地區窯洞門窗櫺格圖案的製作大都相當精美。

甘肅東部地區貧窮，雖然其窯孔的外面往往也暴露窯孔的形狀，但只是在窯孔裡面一尺的地方簡單地砌一堵土牆。從平面上看，這堵窯臉的牆略退進一些，一方面避免雨水沖刷，另一方面也稍微形成一

點裝飾。土牆上設一門洞，有的再設一個窗洞，上部再設一氣窗洞，門和窗的製作都很簡陋，樸素淡泊。

河南省鞏義市一帶的窯洞，其屋面滿砌青磚，窯孔的形狀被磚牆遮擋。看不出窯孔的大小。但無論是門或是窗，上部都用磚砌成拱券。其裝飾的重點主要在於用磚疊澀和凹凸做出各種裝飾，還是比較富麗的。

陝北窯洞在正面滿開大窗的基礎之上，裝飾的重點放在門窗的櫺格圖案製作上。

首先將窗、門洞由上而下分為三部分。先用一橫枋將窗洞上面的半圓拱與下面的方形作一區分，再用一檻將窗洞的下部劃分出去砌矮牆，形成窗台。上面的半圓拱又被豎向劃分為左、中、右三部分，中間的部分設置可開啟的窗扇。

中間和下面的部分要確定是否設門，因為假如是次間，就不需要設門。假如是明間，就必須設門。這時又要定出門扇是設置在中間，還是在一側。在中間的門，窗洞端莊，有中軸線，左右對稱，適宜於堂屋、祖廳等嚴肅的場合，而門設在一側，則方便了室內的佈置，功能上更易於安排，所以使用的場合更多。

當門臉木結構的構圖全部劃分完以後，便可設計窗花櫺格。上述地區的窗櫺格形式千變萬化，往往三間窯洞的窗櫺格各不相同，但又能顧及到風格統一。

獨立式窯洞

在自然情況下要發現一處理想、適宜開挖靠崖式窯洞的地方並不容易，即使找到了，卻可能離居民的耕地或水源很遠，而造成居住使用上的不便。萬一沒有適宜

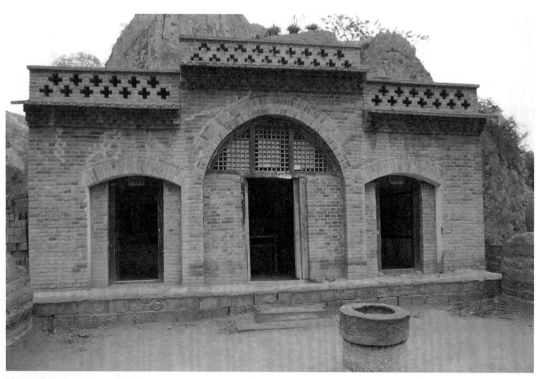

窯洞的正立面

窯洞的立面設計方式靈活。如圖中三開間的窯洞，中間一孔暴露窯洞的拱券結構，邊上的兩孔則不突出窯洞的拱券結構，只設門，沒有窗戶。

磚砌窯洞

河南一些富裕的地區，窯洞四壁用青磚砌築，兼具平房和窯洞的優點，居住環境十分舒適。

大型窯院

一般下沉式窯洞院內，較少有另外獨立建造的建築，多是直接在院落四壁掏出窯洞以滿足需求。像圖中這樣滿院另建房屋的窯洞很少見。

直通式

通道式

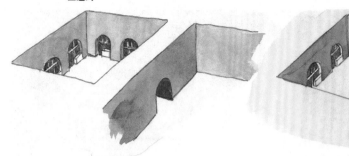

斜坡式

台階式

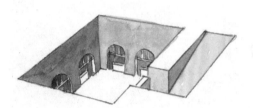

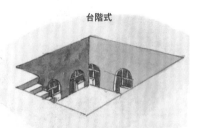

下沉式窯洞
入口坡道

下沉式窯洞是在平原地區向下開挖而形成的院落式窯洞，所以必定要有一個出口，經坡道或台階聯繫地上和院內。其入口坡道的形式大致可分為直通式、通道式、斜坡式、台階式四種形式。

的地方開挖窯洞怎麼辦呢？不受地形限制，隨處可建的獨立式窯洞，便在這種情況下產生了。

　　獨立式窯洞以土坯、版築或磚頭砌成，上面覆土，既保留了靠崖式窯洞節省木材、冬暖夏涼的好處，又具有建設地點靈活的特點，巧妙結合了窯洞與房屋的優點，能適應黃土高原的任何地方。獨立式窯洞是一種利用拱券的形式而在平地上建起的掩土建築。由於獨立式窯洞和黃土塬上開鑿的窯洞有很多的相同之處，因而也將其列入窯洞的形式。

　　首先，獨立式窯洞室內的感覺和窯洞相同，頂部是拱券形，只有窯洞的前方設置窯臉，也就是窗戶和門。

　　其次，除窯臉是木頭製成的以外，其建築的結構部分都是用土坯或磚石砌築而成，不用木料，適宜缺乏木料且乾旱的黃土高原地區。

　　再者，窯洞冬暖夏涼，隔聲性強等特有的優點全都在獨立式窯洞中體現。

　　獨立式窯洞廣泛分布在黃土高原地區。這種窯洞的後面和側面可以靠山崖，也可以不靠山崖，如果像房子那樣四面臨

空的，就叫做「四明頭窯」。獨立式窯洞還可以建成樓房，俗稱「窯上窯」，也可以建成「T」形平面的，俗稱「枕頭窯」。

山西省平遙縣的窯洞，是中國最好的獨立式窯洞。該處的窯洞全部由青磚砌築，並採用後牆不開窗、房前設檐廊的方式，達到遮陽避雨的功效。檐廊和窯洞門窗則是裝飾的重點部位，以圖案精美的木雕，和石青、石綠主調色，將窯洞裝點得典雅富麗。

下沉式窯洞

在黃土塬區，有些地方的地貌是小平原，沒有黃土崖、溝壑可以利用來開鑿靠崖式窯洞，於是便產生出適合於黃土塬區小平原的下沉式窯洞。

下沉式窯洞是在地上向下挖出一個深6米左右的方形大坑，坑底找平，形成一個下沉到地下的院落，然後向院落的四壁再橫向地掏鑿出窯洞。院落的四個壁面都可以開鑿窯洞。如同地上的院落民居，

下沉式窯洞

在平地上挖出一個大的地下院落後，再在這個地下院落的垂直四壁像開挖靠崖式窯洞一樣，向水平方向掏出若干口窯洞。這樣，就形成了一個由四面窯洞組成的位於地下的完整的院落，即下沉式窯洞。

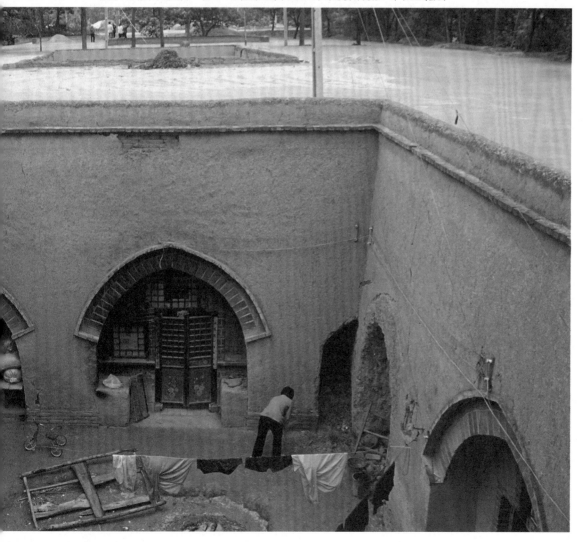

女兒牆

下沉式窯洞院的頂部一圈往往有用磚砌成的女兒牆，可以防止雨水流入及地面上的行人跌入院內。圖為坐在女兒牆上聊天的人們。

下沉式窯洞的房間也分為正房和廂房，正房是設置祖堂的地方。而正房對面的倒座房，或是一側的廂房，被用來作廚房、牲口房、儲藏間和放置農具的庫房等輔助用房。經濟較為富裕的晉南、豫西地區，下沉式窯洞清潔、舒適，和地上的院落民居一樣富有濃郁的文化色彩。

下沉式窯洞必須要設置一個入口通往地面，入口的形式、方位等，除依地形、地勢等客觀條件來考慮外，還往往受風水的影響。

下沉式窯洞的院落形式

下沉式窯洞的院落平面大都為接近正方形的長方形。有不少院落從平面圖上看是一個「凹」字形，並不方整，有一側壁面還沒有挖土找平，就像是沒有完工。其實這是許多使用下沉院地區農民的一種習慣，新建窯院時在院內保留一塊黃土不挖，留作房主人日後慢慢用來挖黃土墊設置在窯院中的牲口圈，再將牲口圈內的舊土挑到農田中作肥料。這樣日復一日，年

拐角處的窯洞只露出大半個窯洞的正立面（窯臉）。

頂部處理

正如其他平頂民居的頂部排水要周密考慮一樣，下沉式窯洞的頂部處理也十分講究。

窯洞院的四周、窯洞頂部的地方要將地先找平，然後用石碾將其碾平壓光。假如附近沒有其他窯洞院，窯頂則可以略向後傾斜，形成微微的坡面，以利排水。窯頂不能種植作物，因為農作物會產生滲水，對於窯洞來說十分危險。平時房主人也要勤檢查窯洞的上部，只要有裂縫出現，就要搬出這孔窯，然後將洞口用土坯封死。這種窯孔頂部出現裂縫的窯，會在沒有任何預兆的情況下突然坍塌，因而居民都十分注意。

有些地區，人們在窯院的四周壁面上端砌築矮的女兒牆，女兒牆的材料有土坯的，也有磚砌的，有的女兒牆的頂部還鋪有瓦片。這種有女兒牆的院口，不易坍塌，窯洞頂部的雨水也不會流入窯院。另外還有一個重要功能，就是提醒人們不要掉下去。從地面上掉入窯洞院的事情各地都有發生，尤其是騎車時掉下去，更是危險。

下沉式窯洞是中國民居中非常具有民族特色的一種形式，也是近年來消失速度最快的一種傳統民居。對於下沉式窯洞，民間俗稱各地有異。豫西叫做「天井院」，晉南叫做「地坑院」或「地陰院」，隴東叫做「洞子院」。儘管都是下沉院，但細部處理，尤其是窯臉的形式各地大不相同。

下沉幅度

中國傳統民居的形式極其複雜，下沉式窯洞也不例外，從下沉式窯洞的下沉幅度上分析，可以將其分為平地型、半下沉型、全下沉型三種。

下沉幅度的不同，與下沉式窯洞所

復一年，最終開挖完以後，窯院就會變成整齊的下沉式立方體形。

一般來說，下沉式窯洞在院落的兩個長邊壁面各開挖三孔窯，在院落的兩個短邊壁面各開挖兩孔窯，但院落入口要佔據院落中的一孔窯。由於窯洞的上方不能種植任何植物（包括農作物），所以，一個下沉院宅基地的總佔地面積很大，一般一畝（666平方米）至一畝半左右。假如窯院每邊壁面都開三孔窯，則往往是院落兩個窄邊壁面的兩邊兩孔窯各靠一個角落，或四個

下沉式窯洞空間分配圖

下沉式窯院內的房間功能設置和地上住宅一樣，可以滿足多種功能。這其中主要有居住用房，包括廳堂和臥室、廚房；雜物間、糧倉等儲藏間；牛圈、豬舍、雞窩等禽畜用房；廁所、滲井以及水窖等。

氣窗
過去的窗戶都是用窗紙，設置氣窗可以減小窯洞內外濕度和溫度的差異，有利保護窗紙。

女兒牆
可以防止雨水流入，及行人跌入院內。

窯洞上部的土
土太薄，窯洞不堅固；太厚，窯院又太深，人們出入不便。

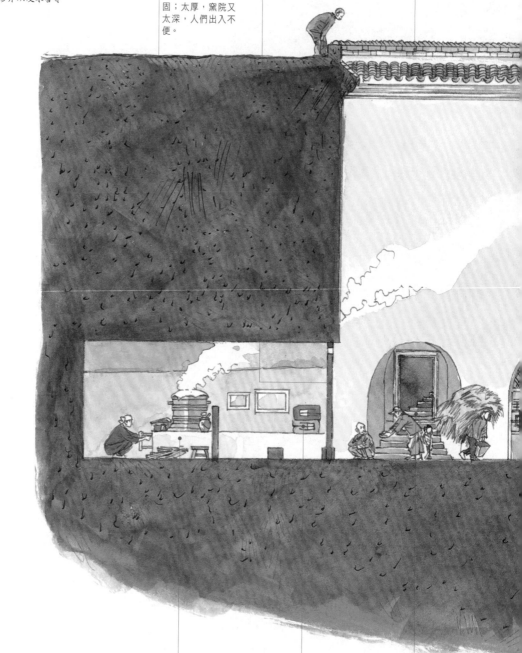

燒飯餘熱通過睡覺的炕下，再從煙囪冒出，可以讓炕更暖和，即使冬天也不會很冷。

通常將棉被、衣櫃等放在炕上靠門窗處，這樣夏天才不會太過於潮濕。

大門
可以通往地上。

窯洞
可以設在窯院中間，也可以設邊上，主要是房間的功能決...

48

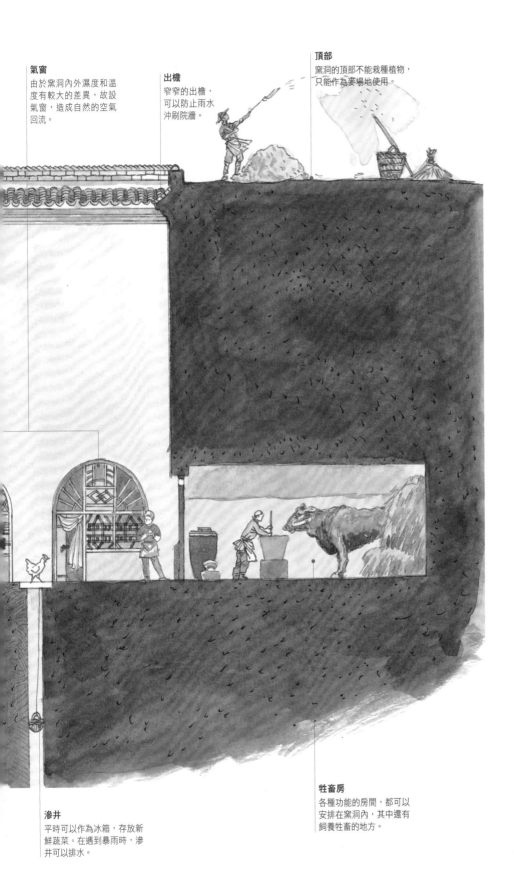

氣窗
由於窯洞內外濕度和溫度有較大的差異，故設氣窗，造成自然的空氣回流。

出檐
窄窄的出檐，可以防止雨水沖刷院牆。

頂部
窯洞的頂部不能栽種植物，只能作為麥場地使用。

滲井
平時可以作為冰箱，存放新鮮蔬菜。在遇到暴雨時，滲井可以排水。

牲畜房
各種功能的房間，都可以安排在窯洞內，其中還有飼養牲畜的地方。

下沉式窯洞入口平面形式圖

因為地形或風水的原因，下沉式窯洞院的入口有多種平面形式。1雁行型；2折返型；3曲尺型；4直進型。

下沉式窯洞入口與院落的關係平面圖

下沉式窯洞入口的式樣繁多，有些在院內設一個台階，稱為「院內型台階」；有些在院內、院外各設一半台階，稱為「跨院型台階」；有些將台階完全設在院外，稱為「院外型台階」。如圖中所示，從左到右依次為：院內型、跨院型、院外型。

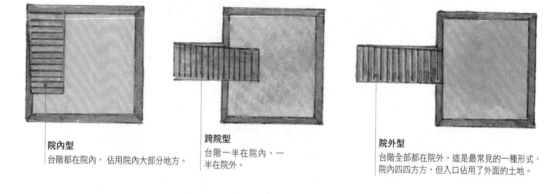

院內型
台階都在院內，佔用院內大部分地方。

跨院型
台階一半在院內，一半在院外。

院外型
台階全部都在院外，這是最常見的一種形式，院內四四方方，但入口佔用了外面的土地。

處的地形有密切的關係。當黃土塬為平地時，人們只好開挖全下沉式窯洞院。但是當黃土塬出現一些坡度時，人們便可以利用這一坡度，將下沉院的入口設置在坡度的下方，這樣出入窯洞院時，人們就不必非從窯院的頂部下去或上來，可以從窯院高度一半處或從與窯院地坪標高一樣的地方出入。

黃土塬面的標高差是形成平地型、半下沉型窯洞院的基礎。入口設在與窯院地坪標高一樣的地方，就變成平的隧道出入窯洞，方便了窯院的排水。而半下沉型窯院，也減輕了人的出入窯院時所爬坡的距離，使人們節省體力，方便了出入。

窯院和入口的關係

侯繼堯等人所著《窯洞民居》一書將下沉式窯院和入口通道的關係分為院外型、跨院型和院內型三種形式。其院內、院外是指院落入口通道在平面上的位置。

院外型是最常見的一種形式，從平面上看，下沉式窯院的院落方整，入口佔據一孔窯洞，這種窯院看起來規範。經濟條件較好的河南西部、山西南部大都使用這種形式。

跨院型和院內型是院落的入口坡道一

半或全部位於院落之內，這種形式破壞了院落的方整感覺，較為樸素，主要出現在甘肅東部和渭北地區。

從入口通道的剖面上來看，下沉式窯洞的入口又可以分為隧道狀的甬道型和露天的溝道型。甬道型不破壞天井院上方整齊的邊緣，使下沉院保持完整的四壁。而溝道型的入口是將入口的坡道或踏步完全露天，不僅下沉院四壁的完整性遭到破壞，而且院落的大門也不會有城門那樣的堅實感，顯得單薄和不私密。

入口的平面形式

下沉式窯洞院的入口通道有多種平面形式。其中較為規整的可歸納為「一」字（直進）形、「L」（曲尺）形、「U」（折返）形、「之」字（雁行）形等四種。

我們以院子的地坪標高比塬面（窯頂）低6米為例，假如入口的坡道為30°那麼就至少需要10.5米的長度才能安排下入口的坡道（坡道本身長度為12米以上）。由此而看，安排「一」字形的入口，需要有一定的周邊條件。但「一」字形的入口仍是最常見的入口方式。

當窯院的周邊條件不允許安排「一」字形入口坡道，或因為風水原因不適宜安排「一」字形入口坡道時，「L」形、「U」形和「之」字形等入口坡道形式便會被人們所採用。

「L」形和「U」形的入口坡道形式不僅節省了坡道的佔地距離，而且可以解決一些風水上存在的問題。「之」字形的入口坡道未改變入口方向，但卻縮短了入口起點和終點的直線距離。

山西平陸縣西侯鄉西侯村槐下村下沉式窯洞

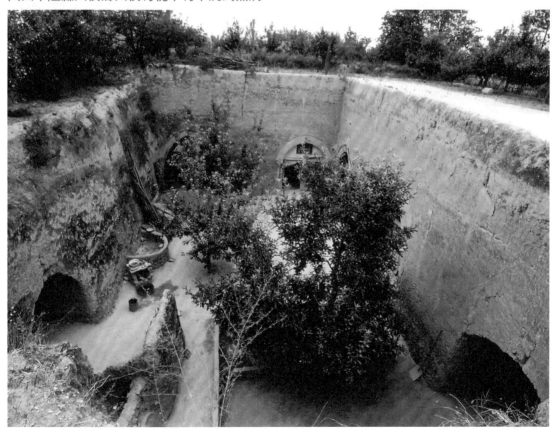

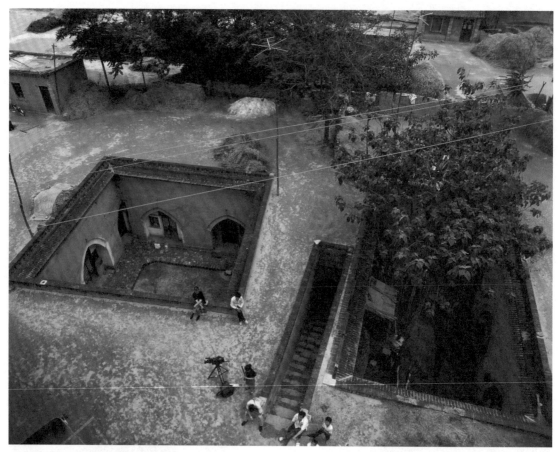

俯瞰河南三門峽市郊區的下沉式窯洞

雨水的處理

　　窯洞院落頂部一圈往往都設女兒牆，還可以防止地面的雨水順勢流瀉而下。窯洞入口處也會比平地稍高一點，避免地面上的雨水向院內流。總括來說，窯院內所承受的雨水，僅僅是窯院上方那塊天空的雨水，況且黃土地區降雨量少，每每地面尚未濕透，雨就停了，所以下雨對窯洞的影響並不會太大。

　　萬一遇到罕見的大暴雨，院內還有一個深十幾米的滲井足以排水。一般都按照風水，將滲井設在院內的西南方向，滲井上方往往蓋著一個大圓石板，遭逢大雨就掀開大圓石板，讓雨水流滲掉。平時，滲井則是一個絕佳的天然冰箱，將蔬菜放在籃子裡，以繩子垂吊在滲井內，就可以保鮮。

土氣十足的地下住宅

　　下沉式窯洞終究還是有些缺點的，其中最大的缺點是潮濕。夏天空氣濕度較大，而窯洞裡的溫度偏低，一旦濕空氣遇冷便凝結成水，因此窯洞裡極易返潮。所以怕潮濕的物品，一定要放在靠近窯洞外面的地方，例如睡覺的炕要設在緊靠窗口處，棉被才不會太潮濕。而另外一項缺點是，窯洞的上方不能種植樹木或莊稼，否則會降低窯洞的壽命，因此窯洞的上方只能空著，作為麥場使用。如此一來，下沉式窯洞的宅基佔地勢必會比較大，而浪費了空間。

　　相較於這些缺點，下沉式窯洞的優點還是比較多的。諸如建築壽命長，不用像普通的房屋，每隔10～15年就要翻新一次屋頂；不必考慮風、冰雹、雨、雪或其他自然因素的侵襲；冬暖夏涼，採暖或制

冷，都比普通房屋省一半到三分之二的費用；防火性強，即使某個窯洞失火，也不會蔓延到旁邊的窯洞；抗震性佳，不怕地震；還能防噪聲和放射性物質對人體的侵害。

下沉式窯洞還有一個常常被人們忽略的優點：地上建築形成的「建築叢林」破壞了大自然面貌，而下沉式窯洞則可以保持自然的美景。

根據山西省古建築研究所20世紀90年代初的抽樣調查，在同等生活條件下，住窯洞的人，平均壽命多於住平房的人6歲。1992年在山西省平陸縣西侯鄉西侯村調查下沉式窯洞時發現，這個僅有二百多人的村子中，超過80歲的老人就有9位，他們都長期生活在窯洞中。全村年紀最大的楊啟茂老先生聽覺很好，反應一點也不遲鈍，毫無平常八十幾歲老人的老態。詢問老先生有甚麼特別的養生之道，他直說：「窯洞風水好唄。」

在中國的窯洞民居中，最珍貴的形式就數下沉式窯洞。世界上，除了北非突尼

窯洞門臉的製作
製作窯洞的門臉是一項傳統木匠工藝，至今還流傳不衰。

斯少數幾個村莊有下沉式窯洞外，惟獨中國才存有這種奇特的民居形式，而且分布區域相當廣，甘肅、陝西、山西、河南等幾個省都有。可惜的是，由於下沉式窯洞的佔地面積較大，各地政府都不准再開挖新的窯洞，而且許多地方官員認為窯洞「土氣」，竟盲目推行消滅窯洞，改建房屋的運動。這種極其獨特的民居形式，還能保持多久，實在令人擔憂。

（二）北京四合院
——規矩方整的大宅院

四合院是中國民居中十分常見的一種建築形式，也是歷史悠久，應用最廣泛的一種院落式住宅。

甚麼叫四合院？我們先畫一條縱軸線（又稱前後軸線），在這個軸線上佈置一個或幾個主要的建築，譬如廳堂等。然後在每一個主要建築的前面，再畫一條橫軸線，在橫軸線上對稱地佈置兩個體量較小的次要建築，與主要建築呈90°角垂直擺放，互相對峙，如東西廂房，這就是三合院。若在主要建築的對面，再建一座次要建築，如倒座房，就形成了由一座主要建築和三面次要建築相圍合的正方形或長方形庭院，這就是四合院。

四合院規整的佈局

四合院的佈局方式，十分切合中國古代社會的宗法和禮教制度，家庭成員因尊卑、長幼、男女、主僕不同，在使用房間的分配上有明顯區別。再者，四合院四周都是實牆，隔絕了塵囂的干擾，兼具有相當的防禦能力，形成一個安定舒適的生活環境。

同樣是四合院，只要調整庭院的形狀、大小，以及木構架建築的形體，就可以適應中國各地迥異的地理條件，因此，在全國各地都能看得到四合院。綜觀中國四合院，其中又以北京四合院最具代表性，不僅院子方方正正、大小適當，而且設施佈局完整、營造考究，所蘊含的濃郁文化氣息與繁複規矩，更是其他地區民居無可比擬的。

四合院方方正正，在一個個街區裡整齊地排列著。從高處望去，相形低矮的北京四合院以大面積的灰色屋頂，烘托著北京中軸線上皇宮建築的宏偉和金碧輝煌，充分體現了封建統治者的理想和要求。

北京四合院

北京四合院是北方院落民居中的典型形式，也是北方院落民居中文化水平最高的。四合院面南背北，俯瞰如一個封閉的長方形。圖為北京四合院的庭院空間。

北京四合院空間利用圖

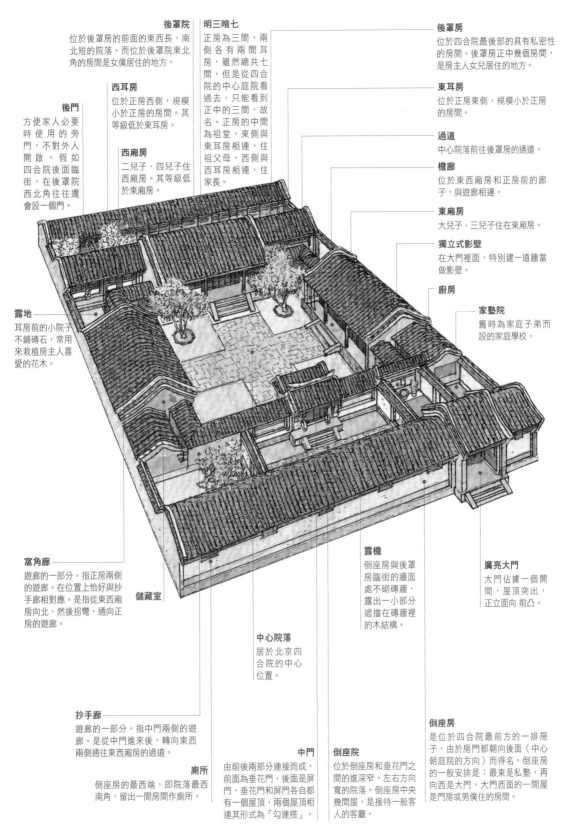

後罩院
位於後罩房的前面的東西長、南北短的院落。而位於後罩院東北角的房間是女僕居住的地方。

明三暗七
正房為三間，兩側各有兩間耳房，雖然總共七間，但是從四合院的中心庭院看過去，只能看到正中的三間，故名。正房的中間為祖堂，東側與東耳房相連，住祖父母，西側與西耳房相連，住家長。

後罩房
位於四合院最後部的具有私密性的房間。後罩房正中幾個房間，是房主人女兒居住的地方。

西耳房
位於正房西側，規模小於正房的房間。其等級低於東耳房。

東耳房
位於正房東側，規模小於正房的房間。

後門
方便家人必要時使用的旁門，不對外人開啟。假如四合院後面臨街，在後罩院西北角往往還會設一個門。

西廂房
二兒子、四兒子住西廂房。其等級低於東廂房。

過道
中心院落前往後罩房的通道。

檐廊
位於東西廂房和正房前的廊子，與遊廊相連。

東廂房
大兒子、三兒子住在東廂房。

獨立式影壁
在大門裡面，特別建一道牆當做影壁。

露地
耳房前的小院子不鋪磚石，常用來栽植房主人喜愛的花木。

廚房

家塾院
舊時為家庭子弟而設的家庭學校。

富角廊
遊廊的一部分。指正房兩側的遊廊。在位置上恰好與抄手廊相對應。是指從東西廂房向北，然後拐彎，通向正房的遊廊。

儲藏室

露檐
倒座房與後罩房臨街的牆面處不砌磚牆，露出一小部分遮擋在磚牆裡的木結構。

廣亮大門
大門佔據一個開間，屋頂突出，正立面向 前凸。

抄手廊
遊廊的一部分。指中門兩側的遊廊。是從中門進來後，轉向東西兩側通往東西廂房的過道。

中心院落
居於北京四合院的中心位置。

中門
由前後兩部分連接而成，前面為垂花門，後面是屏門，垂花門和屏門各自都有一個屋頂，兩個屋頂相連其形式為「勾連搭」。

倒座院
位於倒座房和垂花門之間的進深窄，左右方向寬的院落。倒座房中央幾間屋子，是接待一般客人的客廳。

倒座房
是位於四合院最前方的一排房子，由於房門都朝向後面（中心朝庭院的方向）而得名。倒座房的一般安排是：最東是私塾，再向西是大門，大門西面的一間屋是門房或男僕住的房間。

廁所
倒座房的最西端，即院落最西南角，留出一間房間作廁所。

北京二進四合院空間利用圖

北京四合院外部用開窗很小的圍牆封閉，內部卻有開敞的庭院，這種對外封閉、對內開敞的格局，顯現出建築內在隱含的一種向心凝聚的氣氛，可以說它是中國人內斂、謙讓的性格在居室上的表現。

露地
耳房前的小院子，不鋪磚石，常用來栽種房主喜愛的花木。

西耳房
位於正房西側，規模小於正房的房間，其等級低於東耳房。

前院窩角廊與前院抄手廊相對應，用於連接過廳和前院東西廂房。

後院西廂房
住二兒子

檐廊
位於東西廂房和正房前的廊子，與遊廊相連。

前院西廂房住四兒子

抄手廊
遊廊的一部分，指中門兩側的遊廊。這是從中門進入之後，轉向東西兩側、通往東西廂房的通道。

外圍西側房往往是男性僕人居住和貯物之處。

貯藏室

廁所
倒座房的最西端，即院落的最西南角，留出一房間作為廁所。

露檐
倒座房後罩房臨街的牆面上方，靠近屋檐處不砌磚牆，露出一小部分木結構，遮擋在磚牆裡。

倒座房
位於四合院最前方的一排房子，由於房門都朝向後面（中心庭院的方向）而得名。 倒座房由東向西的安排是：最東的是家塾院，其次是大門，再其次是門房或男僕住的房間。

倒座院
位於倒座房、垂花門之間的院子，進深窄，左右方向寬。倒座房中央幾間屋，這裡是接待一般客人的客廳。

中門
由前後兩部分連接而成，前面是垂花門，後面是屏門，垂花門與屏門各自都有一個屋頂，兩個屋頂相連，其形式為「勾連搭」。

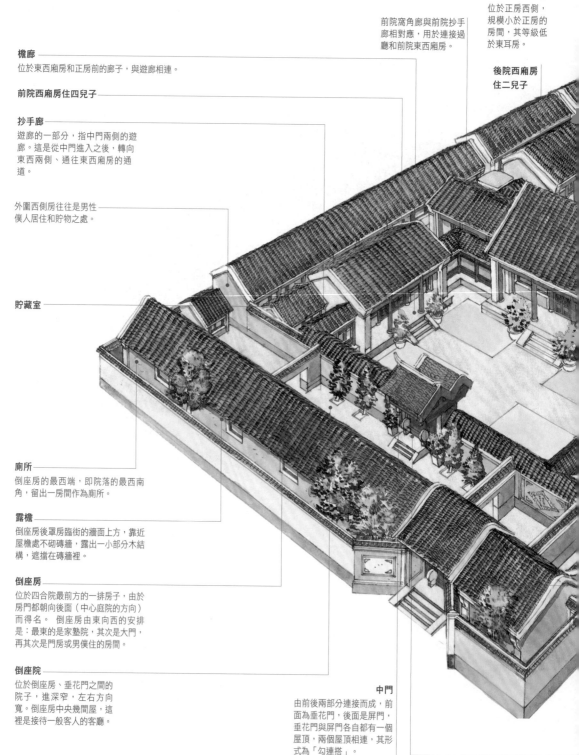

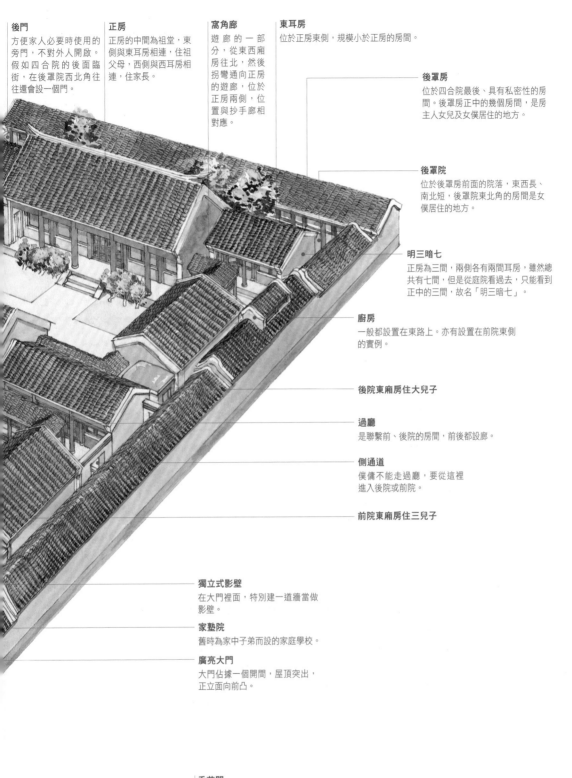

後門
方便家人必要時使用的旁門，不對外人開啟。假如四合院的後面臨街，在後罩院西北角往往還會設一個門。

正房
正房的中間為祖堂，東側與東耳房相連，住祖父母，西側與西耳房相連，住家長。

窩角廊
遊廊的一部分，從東西廂房往北，然後拐彎通向正房的遊廊，位於正房兩側，位置與抄手廊相對應。

東耳房
位於正房東側，規模小於正房的房間。

後罩房
位於四合院最後、具有私密性的房間。後罩房正中的幾個房間，是房主人女兒及女僕居住的地方。

後罩院
位於後罩房前面的院落，東西長、南北短，後罩院東北角的房間是女僕居住的地方。

明三暗七
正房為三間，兩側各有兩間耳房，雖然總共有七間，但是從庭院看過去，只能看到正中的三間，故名「明三暗七」。

廚房
一般都設置在東路上。亦有設置在前院東側的實例。

後院東廂房住大兒子

過廳
是聯繫前、後院的房間，前後都設廊。

側通道
僕傭不能走過廳，要從這裡進入後院或前院。

前院東廂房住三兒子

獨立式影壁
在大門裡面，特別建一道牆當做影壁。

家塾院
舊時為家中子弟而設的家庭學校。

廣亮大門
大門佔據一個開間，屋頂突出，正立面向前凸。

垂花門
垂花門的名稱來源是，中門外側的兩根簷柱不落地，而做成吊瓜的形狀，形如垂下的花朵而得名。

四合院的房間配置

　　典型的北京四合院，除了中心院落之外，尚有前面的倒座院，以及後面的後罩院，一共三個院落，明確體現出中心院落居於核心地位。中心院落的北側是四合院裡最大、最重要的正房（又稱上房或主房），正房的中央一間是家庭祖堂所在之處，供奉祖先牌位；正房的東西兩個次間，是家長也就是祖父母、父母的居所。正房前的東西廂房是兒子的居所，通常大兒子、三兒子住東廂房，二兒子、四兒子住西廂房。這種安排，與舊時家庭祭祀時左昭右穆的規定，正好相符合。

北京帽兒衚衕某宅平面圖

北京四合院是一種由房屋四面圍合而成的院落，院子的形狀方方正正，尺度大小適當，四面還用遊廊將房屋串聯圍合，院落的外牆很少開窗，因此具有很好的私密性。圖中所示是一座三進院落的合院住宅。

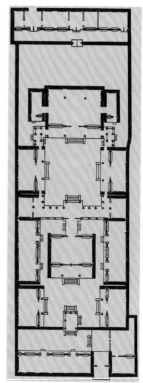

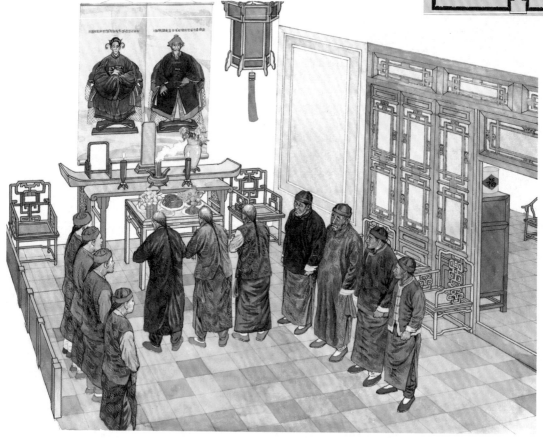

廳堂祭祖

廳堂平時是家庭的中心，每到重要節日時則成為家人祭祖的場所。

北京四合院院落
庭院是四合院中最重要的家庭活動空間，尤其在夏季，院內綠影婆娑，是家庭成員休憩、品茶聊天的地方。

北京四合院室內空間
北京四合院的室內空間高度適宜，採光良好，加上外部沿
街的牆面又不開窗或開窗很小，所以沒有噪聲干擾。

北京四合院的影壁及遊廊
遊廊、影壁以及垂花門是北京四合院空間構成的主要元素。

中心院落的四個拐角處都設了遊廊，用以連接東西廂房和正房前面的檐廊，如此一來，人們可以順著遊廊和檐廊，繞中心院落行走一圈而不怕日曬雨淋。遊廊不僅具有遮陽避雨的實際作用，更增添了北京四合院的文化氣息。除北京四合院以外，全中國沒有第二種民居把遊廊作為院落的必備設置。

中心院落正房的兩側都建了耳房，耳房與正房連為一體，尺度較正房為小。如果將正房比喻為人的臉，那麼耳房就相當於人的雙耳。兩側耳房有各一間的，也有各兩間的。

耳房前方正對著的是東西廂房的北山牆，這兩者之間形成一個私密的小院子，這個小院子不鋪磚石，因而被稱為「露地」，通常用來栽植房主人喜愛的花木。一些文人喜歡將書房設在耳房，陽光直射房中，日影斑駁，軒窗靜寂，可說是極好的讀書環境了。

四合院的空間分配

一組北京四合院最後面的狹長院落是後罩院，是房主人的女兒及女僕居住的地方。女兒住在後罩院，進出都要經過父母親居住的正房，父母親很容易監視女兒的行動。倘若四合院後面臨街，後罩院西北角往往還會設一個後門，方便出入。

四合院最前面的一排房間稱為倒座房，或稱為南屋。倒座房的中央幾間屋，是作為接待一般客人的客廳（至於貴客則是被延請到中心院落的廳堂接受款待）；最東面的一間是私塾，旁邊設有大門，再旁邊是門房或男僕的房間；最西面的一間，即院落的最西南角，規劃成廁所。儘管廁所設在院落的最前面，卻因為退藏角落，不在人們進出的主要路線上，仍然得以保有隱蔽性。

四合院大門的種類

北京四合院的大門種類很多，並且有等級之分，在中國古代人們只要一看大

跨山影壁

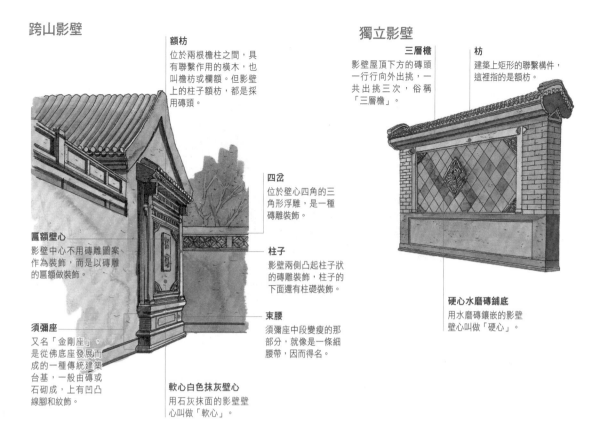

額枋
位於兩根檐柱之間，具有聯繫作用的橫木，也叫檐枋或欄額。但影壁上的柱子額枋，都是採用磚頭。

匾額壁心
影壁中心不用磚雕圖案作為裝飾，而是以磚雕的匾額做裝飾。

須彌座
又名「金剛座」，是從佛底座發展而成的一種傳統建築台基，一般由磚或石砌成，上有凹凸線腳和紋飾。

四岔
位於壁心四角的三角形浮雕，是一種磚雕裝飾。

柱子
影壁兩側凸起柱子狀的磚雕裝飾，柱子的下面還有柱礎裝飾。

束腰
須彌座中段變瘦的那部分，就像是一條細腰帶，因而得名。

軟心白色抹灰壁心
用石灰抹面的影壁壁心叫做「軟心」。

獨立影壁

三層檐
影壁屋頂下方的磚頭一行行向外出挑，一共出挑三次，俗稱「三層檐」。

枋
建築上矩形的聯繫構件，這裡指的是額枋。

硬心水磨磚鋪底
用水磨磚鑲嵌的影壁壁心叫做「硬心」。

門，就能知道房主人的身份。因為房屋的大門，就像是一個人的顏面。

大多數北京四合院從倒座房挪出一間設為大門。當做大門的這間屋，屋頂比別的屋頂高出一點，大門兩邊的牆也向外邊凸出一點，以增添氣勢。通常，門的地基會墊高，讓大門地面比外頭街面高；當房主人從裡面出來，有居高臨下之感，而外人進入四合院，則有步步登高之意。

廣亮大門：北京四合院大門的基本形式是廣亮大門，這也是各種大門裡等級最高的一種，過道在門扇裡外各有一半。從前，廣亮大門是貴族人家的大門，清朝時，七品以上的官員，才能使用廣亮大門。在廣亮大門兩邊，會配置一對從古代儀仗形式發展出來的抱鼓石，以襯托大戶人家的氣勢與隆重莊嚴之感。大門外便設台階，台階兩邊設有斜坡狀石板。大門檐柱與額枋之間，還有名為「雀替」、「三幅雲」的雲彩狀裝飾，顯得氣派華麗。

排山勾滴
排山勾滴是指歇山、硬山和懸山等建築的山牆上面排列的勾頭和滴水，對建築山面有保護作用。

瑰麗的垂花門

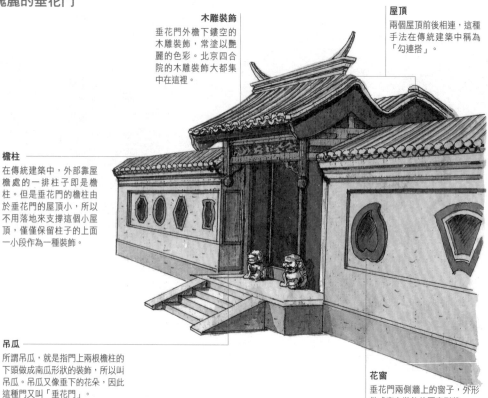

木雕裝飾
垂花門外檐下鏤空的木雕裝飾，常塗以艷麗的色彩。北京四合院的木雕裝飾大都集中在這裡。

屋頂
兩個屋頂前後相連，這種手法在傳統建築中稱為「勾連搭」。

檐柱
在傳統建築中，外部靠屋檐處的一排柱子即是檐柱。但是垂花門的檐柱由於垂花門的屋頂小，所以不用落地來支撐這個小屋頂，僅僅保留柱子的上面一小段作為一種裝飾。

吊瓜
所謂吊瓜，就是指門上兩根檐柱的下頭做成南瓜形狀的裝飾，所以叫吊瓜。吊瓜又像垂下的花朵，因此這種門又叫「垂花門」。

花窗
垂花門兩側牆上的窗子，外形做成富有裝飾的圖案形狀。

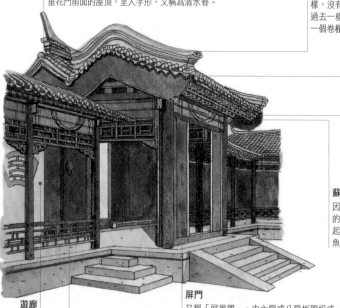

人字屋頂
垂花門前面的屋頂，呈人字形，又稱為清水脊。

卷棚屋頂
不同於人字屋頂，屋脊外形像是馬鞍一樣，沒有上面的正脊，就像是把屋頂卷過去一樣，故名。一般來說，中門常用一個卷棚頂和一個人字屋頂結合。

懸山
屋頂在山牆的一側出挑，山牆面在屋檐的下面的裡側。不像硬山，山牆和屋檐是齊平的。

包袱
蘇式彩畫中間像雲彩形狀的連續折疊的輪廓，俗稱「包袱」。由丹、青、綠各色退暈，層次三到九道不等，輪廓外緣用金線或墨線勾勒。

蘇式彩畫
因源於蘇州而得名的一種彩畫。其主要特徵是把外檐的檐檁、檐墊板、檐枋三根橫向木料的中段連在一起，畫一個像雲彩形狀的連續折疊輪廓。裡面畫鳥獸魚蟲、山水人物、花卉風景等多種題材的圖畫。

遊廊
位於四合院中心庭院四個拐角處的廊子。

天溝
兩個屋頂之間的排水溝。

屏門
又稱「屏風門」，由六扇或八扇板門組成，常油漆成綠色，有的上面還寫金字作為裝飾。可以遮擋外人的視線，平常不開，只有家裡有紅白喜事，或重要客人來訪，才會開啟。

金柱大門

蘇式彩畫
特點是把檐檁、檐墊板、檐枋三根橫向木料的中段一起做統一構圖，畫一個類似雲朵的外輪廓，裡面不畫幾何圖樣，而畫寫實的景物，題材不限。

平草屋脊
是一種屋脊的形式，正脊兩端用雕刻花草的盤子，和翹起的鼻子為飾。

包袱
蘇式彩畫中間像雲彩形狀的連續疊的輪廓，俗稱「包袱」。丹、青、綠各色退暈，層次三到九道不等，輪廓大線用金線或墨線勾勒。

鋪首
大門上的環推手，開門時可以當成拉手，敲門時可以擊打環下的銅塊，發出聲響。

素白軟心邱門
邱門，是用白石灰抹面的。

檐柱

抹頭
門框豎向的木料叫做邊梃，兩根邊梃之間的木料（不是鑲板）叫做抹頭。

縧環板
裙板上部和下部，各有兩根抹頭，兩個抹頭之間的板材，就叫做縧環板。

拴馬環
來訪貴賓拴馬的地方，磚牆上面有個凹洞，拴馬環安裝在牆內木柱上。

台階
這是不帶垂帶的台階，踏跺一直延伸到兩頭的台階。

金柱
除了屋脊下面一排中柱，在檐柱以內的所有柱子都叫金柱。

裙板
門框下部主要的一塊鑲板（心）板，稱為裙板。

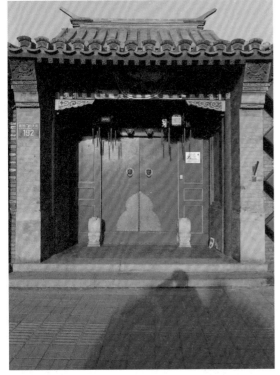

金柱大門
金柱是位於脊柱（中柱）和檐柱之間的柱子。金柱大門的門扇是安裝在中柱和外檐柱之間的外金柱位置上。因此，門扇外面的過道淺而門扇裡面的過道深。

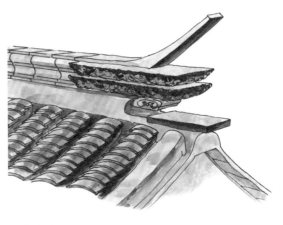

清水脊
在懸山或硬山建築中，屋頂的正脊做法較簡單，大多只在正脊的兩端雕刻花草盤子和翹起的鼻子作為裝飾，這種裝飾簡單的脊就叫「清水脊」，在北京四合院中比較常見。

廣亮大門

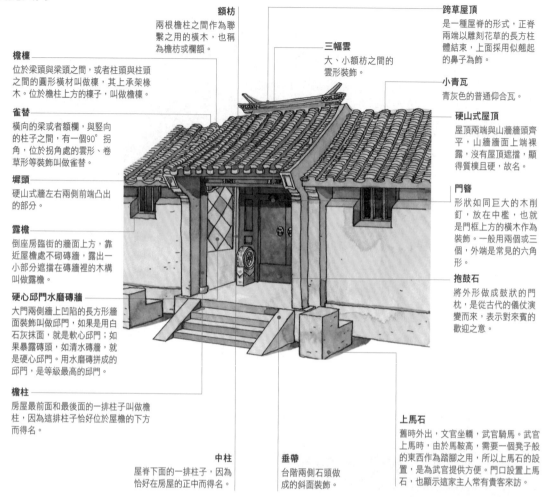

額枋
兩根檐柱之間作為聯繫之用的橫木，也稱為檐枋或欄額。

檐檁
位於梁頭與梁頭之間，或者柱頭與柱頭之間的圓形橫材叫做檁，其上承架椽木。位於檐柱上方的檁子，叫做檐檁。

雀替
橫向的梁或者額欄，與豎向的柱子之間，有一個90˚拐角，位於拐角處的雲形、卷草形等裝飾叫做雀替。

墀頭
硬山式牆左右兩側前端凸出的部分。

露檐
倒座房臨街的牆面上方，靠近屋檐處不砌磚牆，露出一小部分遮擋在磚牆裡的木構叫做露檐。

硬心邱門水磨磚牆
大門兩側牆上凹陷的長方形牆面裝飾叫做邱門，如果是用白石灰抹面，就是軟心邱門；如果暴露磚頭，如清水磚牆，就是硬心邱門。用水磨磚拼成的邱門，是等級最高的邱門。

檐柱
房屋最前面和最後面的一排柱子叫做檐柱，因為這排柱子恰好位於屋檐的下方而得名。

三幅雲
大、小額枋之間的雲形裝飾。

中柱
屋脊下面的一排柱子，因為恰好在房屋的正中而得名。

垂帶
台階兩側石頭做成的斜面裝飾。

跨草屋頂
是一種屋脊的形式，正脊兩端以雕刻花草的長方柱體結束，上面採用似翹起的鼻子為飾。

小青瓦
青灰色的普通仰合瓦。

硬山式屋頂
屋頂兩端與山牆牆頭齊平，山牆牆面上端裸露，沒有屋頂遮擋，顯得質樸且硬，故名。

門簪
形狀如同巨大的木削釘，放在中檻，也就是門框上方的橫木作為裝飾。一般用兩個或三個，外端是常見的六角形。

抱鼓石
將外形做成鼓狀的門枕，是從古代的儀仗演變而來，表示對來賓的歡迎之意。

上馬石
舊時外出，文官坐轎，武官騎馬。武官上馬時，由於馬鞍高，需要一個凳子般的東西作為踏腳之用，所以上馬石的設置，是為武官提供方便。門口設置上馬石，也顯示這家主人常有貴客來訪。

金柱大門：略低廣亮大門一等的稱為金柱大門，而金柱大門的形式和廣亮大門有些相似，最明顯的差異是，把門扇裝在中柱（正中頂著屋脊的那排柱子）和外檐柱之間的外金柱位置上。這樣，門扇把過道分成內外兩部分，外面的過道淺，裡面的過道深。

蠻子門：蠻子門又比金柱大門略低一等，這種大門將門扇裝在靠外邊的門檐下，氣勢不及前兩種，而且門框與門扇容易被雨水淋壞。不過，蠻子門過道裡面的空間很大，可以存放物品，儘管氣勢不夠，倒也實用。

如意門：再低蠻子門一等的，是如意門，這種大門正面以磚牆遮擋住，只留中間兩扇大門。其實，早期許多如意門是由廣亮大門改裝而成的，貴族人家將宅子賣給一般平民，平民不敢逾制，只好將門框往前移，並用磚牆遮擋門框，造成了如意門這種形式。

窄大門：比如意門再低一等的，就是窄大門了。顧名思義，這種大門較前述四種狹窄，只佔半個開間的寬度。由於寬度有限，窄大門只有門框和兩個門扇，沒有任何裝飾。而抱鼓石被兩塊方形的石雕取代，常見的形式為屋頂也和左右房間的屋頂一樣高，並不突起，看起來顯得寒磣，毫無氣勢可言。

小門樓：一般百姓經濟能力有限，往往只能建小門樓。小門樓沒有過道，設在

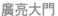

廣亮大門

廣亮大門是北京四合院大門中等級最高的形式。其他
大門的形式大都是參考廣亮大門而發展出來的。

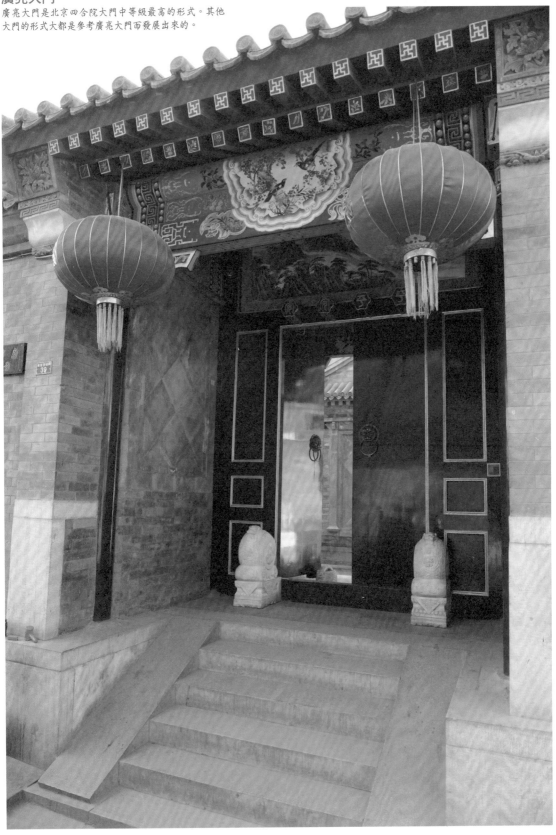

蠻子門

蠻子門比金柱大門低一級，它的門扇裝在靠外面的門檐下，門扇裡面的空間很大，可以存放物品，比較實用。蠻子門前面的台階，也有採用不是一級一級的踏跺，而是用磚石稜角砌築成的像洗衣板的鋸齒形的坡路，以便於拉車。

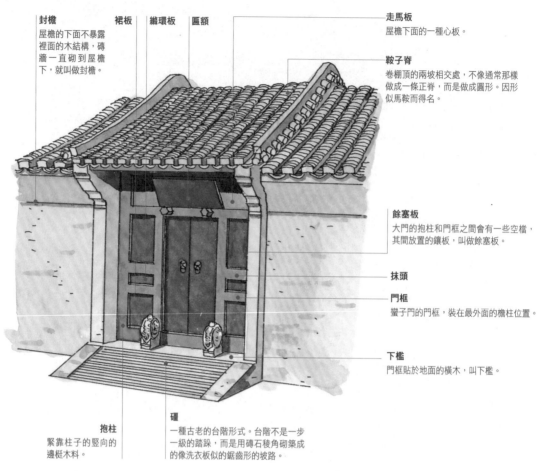

封檐
屋檐的下面不暴露裡面的木結構，磚牆一直砌到屋檐下，就叫做封檐。

裙板

縧環板

匾額

走馬板
屋檐下面的一種心板。

鞍子脊
卷棚頂的兩坡相交處，不像通常那樣做成一條正脊，而是做成圓形。因形似馬鞍而得名。

餘塞板
大門的抱柱和門框之間會有一些空檔，其間放置的鑲板，叫做餘塞板。

抹頭

門框
蠻子門的門框，裝在最外面的檐柱位置。

下檻
門框貼於地面的橫木，叫下檻。

抱柱
緊靠柱子的豎向的邊梃木料。

礓磋
一種古老的台階形式。台階不是一步一級的踏跺，而是用磚石稜角砌築成的像洗衣板似的鋸齒形的坡路。

如意門

磚頭仿石欄板
這是如意門所特有的一種裝飾，位於檐下，此處也是如意門裝飾的重點部位。

磚雕圖案

清水脊
一種沒有複雜裝飾的瓦作屋脊，因其形式簡單而得名。

磚堵
遮擋住裡面大門門框部分木結構的磚牆。

方形抱鼓石
將外形做成鼓形的石門枕，是從古代的儀仗演變而來，表示對來賓的歡迎。方形的抱鼓石，尺寸比圓形抱鼓石小。

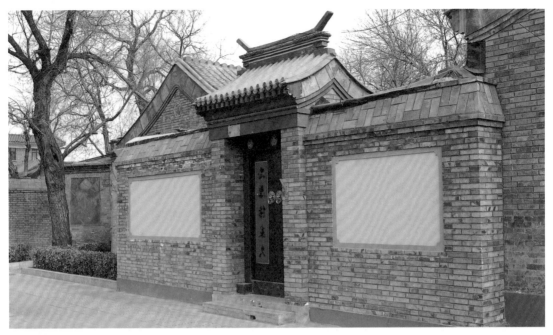

小門樓

小門樓是一種隨牆門，只是門的周邊稍微突出於牆面一些，它是一些小型住宅如三合院或一進的
四合院等草根階層住宅的大門形式，多為磚結構。

小門樓

門樓
門上的小屋頂
叫做小門樓。

院牆
大門設在院牆
上，並不佔據
一個房間。

無台階
小門樓都是貧苦
人家使用，大門
內外地坪的高度
差不多，因此不
需要設台階。

大門
相當樸素，極少裝飾。

窄大門

硬山
屋頂的兩端與山
牆的牆頭齊平，
山牆的牆面上端
裸露，沒有屋頂
遮擋。顯得質樸
且硬，故名。

磚雕圖案

門框
外面沒有綽環
板等裝飾。

大門
寬度只佔半個開
間。

院落的一隅，從院牆上開個門洞，門洞牆上做個小屋頂，就成了小門樓。這是北京四合院等級最低的一種大門。

（三）皖南民居
——蘊藉奢華的簡樸高樓

皖南民居是中國民居中極其精美細緻的一種，之所以格外精緻，與當地自然和社會環境有著十分密切的關係。

皖南地區，宋、元、明、清稱為徽州，是中國開發較早的地區之一。以境內的黟縣（徽州中心的一個縣）為例，黟縣初置縣制於秦代，近兩千二百年來，從未更改過縣名，這是中國地名中少見的現象。歷朝歷代不間斷地開發，創造了皖南地區的繁榮，徽州盛產「筆墨紙硯」文房四寶，新安畫派、新安經學、徽派園林等，在歷史上都曾經一度聞名。

商賈致富返鄉建宅

徽州地區自古以來就是富庶之地，但生活的富庶也帶來負面效應：人口大量增加，可耕地相對減少。這種情況在一些史書上也有記載。

不過，塞翁失馬，焉知非福，自古多難興邦。既然耕地不夠，許多徽州人便外出經商以養家糊口，經商成了徽州人的主要謀生方式。到明末清初，商人已從農業人口中分離，地方誌中記載，當時的地方人口中的十分之七是商人；後來的有關文獻也記載徽州地少人多，商人佔十分之九的社會狀況，這些都足以說明皖南外出經商的人數已佔絕大多數。

經商致富的商人都把賺來的錢帶回家鄉，購置宅院，興建祠堂。即使如此，受限於地少的自然條件，房子就不可能佔地很大，中心院落就變成了「天井」。四周只有建樓房才能擴大容積率。此外，男人在外經商，只留妻小在家中，房子就要格外私密，於是以高牆圍合，只留一個小小的入口。這就是皖南民居的主要特點。

居民由農轉商，改變了村落的性質，從生產型農耕為主的自給自足村落，變成了依靠外面寄錢供養生活的寄生型村落。因此，民居內部不需要有放置農具、飼養牲畜的輔助空間，取而代之的是雕梁畫棟、書畫滿堂。大的宅院中則有假山、水池和花園，十分奢華。

皖南村落的規劃

皖南村落能將自然條件善加規劃，並賦予人文色彩。譬如黟縣際聯鎮的宏村，始建於南宋，是汪姓聚居地。起初，汪氏先祖在外經商時，店鋪屢遭火災，於是經由三次延請地師「便閱山川，詳審脈絡」，最後認定牛能吸水鎮火，便將村落平面定為臥牛形。地師還特別指點村人，以後要留意安排水渠流入，使之遍布全村。

最初，從村西的虞山溪攔河築壩，引水入宏村，水源處的平面就像側首飲水的牛舌。明永樂年間，人們在村中發現一眼活泉水，於是在那裡開挖平面為半月形的水塘，象徵牛胃；又在村內開鑿了上千米的渠道，象徵牛腸。水渠穿村繞戶，提升村民飲用洗滌的便利。同一時期，人們在虞山溪上架起四座拱形橋梁，象徵牛腿。明萬曆年間（1573年~1619年），人們將村南的一塊低窪地開挖成南湖，象徵牛肚。

而村外的雷岡山被當做牛頭，山上的古木則稱為牛角，整個村落的民宅象徵牛身，虞山溪自北而南繞村流過，人們說成趕牛鞭。這些說法儘管牽強，卻能始終貫穿「牛」這個主觀的村落規劃主題，適應附近的山、溪、泉、塘等自然地貌。

村落的序列空間

皖南民居村落佈局，不僅重視村落本身的平面形式，還注重村口的序列空間設計。譬如歙縣唐模村村口，就以一系列的建築烘托氣氛。村子的最外面是一座雙層

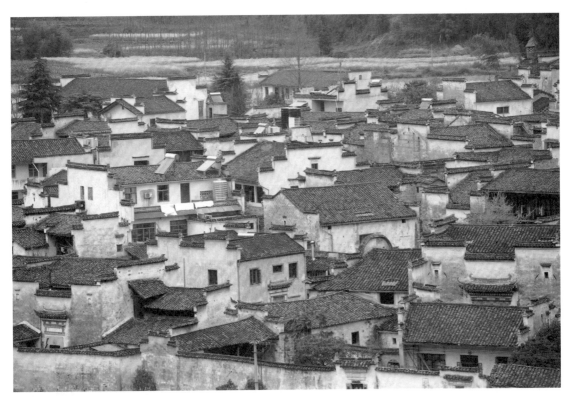

安徽黟縣西遞村全景

西遞村位於安徽省黟縣東南部，村落四面環山，東面和北面有溪流穿過，自然條件十分優越。
西遞村始建於北宋時期，鼎盛於清朝初期，歷經幾百年的風雲變幻，村落原始形態保存完好。
現村內有明、清時期古民居100多幢，基本上保留了明清時期的面貌和特徵。

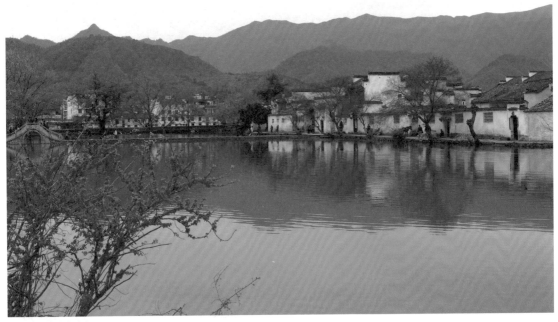

安徽黟縣宏村

宏村位於黟縣的東北部，山明水秀，具有「中國畫裡鄉村」的美譽。

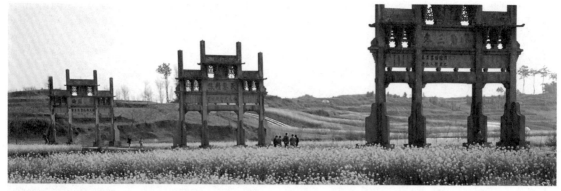

安徽歙縣棠樾村牌坊
位於歙縣縣城東南的棠樾村以牌坊聞名。牌坊群由7座牌坊組成，建於明清時期，全部為石結構，
7座牌坊以表彰忠、孝、節、義主體的順序排列，矗立在村口的青石甬道上，構成特有的村落景觀。

涼亭，供路人休息、孩子玩耍，更是鄉民相互交往、增進友情的絕好場所。

再往村裡走，就會看到「同胞翰林」的石坊，這是紀念康熙年間（1662～1722年）許家兩兄弟——許承宣、許承家都考取進士而建的。儘管如此，這座石坊仍像唐模村的大門，人們一旦經過，就會感到從自然空間上逐漸接近了村落空間。

經由石坊向裡走，是一座鄉村園林——檀乾園。檀乾園的主人是清初唐模村一位許姓富商，他的母親想去杭州西湖遊覽，但因為年紀大，加上交通不便而無法成行。為了孝敬母親，這位富商出資修建園林，園內的湖堤樓閣，都模仿西湖的景

黟縣宏村承志堂
承志堂是一棟清代商人的住宅，房屋結構的大木構架用料節省，但建築內部的磚雕、石雕、木雕裝飾題材豐富、富麗堂皇。

黟縣南屏村敘秩堂

南屏村是一個有許多祠堂的村落，據說過去曾有過四十多座祠堂。這是村中最大的一座祠堂，叫做「敘秩堂」。圖中大門上的
匾額「老楊家染坊」是張藝謀導演的電影《菊豆》中的道具。村民懸掛主要出於吸引旅遊的目的。

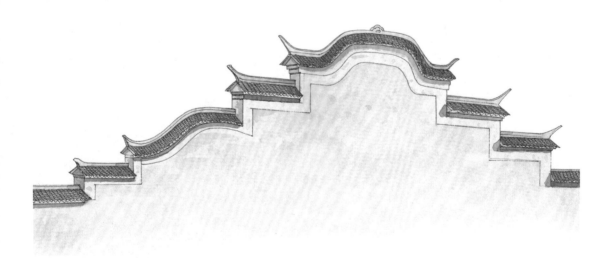

皖南民居防火山牆

建築山牆的上部高出屋面，最高能達到1米多，這樣具有很好的防火作用。防火山牆的形式很多，
圖中為疊落式山牆，層層升高，有很強的韻律感。

安徽徽州呈坎村民居

皖南民居俯視圖

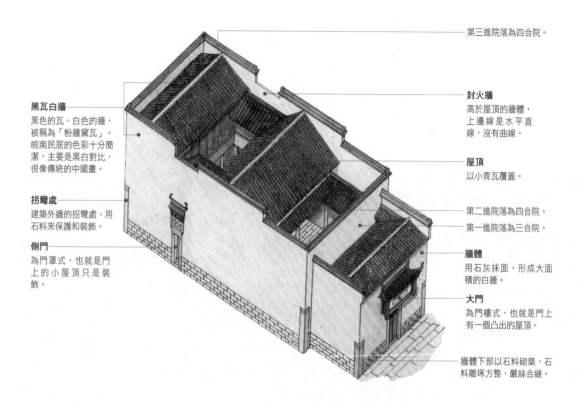

黑瓦白牆
黑色的瓦、白色的牆，
被稱為「粉牆黛瓦」。
皖南民居的色彩十分簡
潔，主要是黑白對比，
很像傳統的中國畫。

拐彎處
建築外牆的拐彎處，用
石料來保護和裝飾。

側門
為門罩式，也就是門
上的小屋頂只是裝
飾。

第三進院落為四合院。

封火牆
高於屋頂的牆體，
上邊線是水平直
線，沒有曲線。

屋頂
以小青瓦覆蓋。

第二進院落為四合院。

第一進院落為三合院。

牆體
用石灰抹面，形成大面
積的白牆。

大門
為門樓式，也就是門上
有一個凸出的屋頂。

**牆體下部以石料砌築，石
料雕琢方整，嚴絲合縫。**

皖南民居剖透視圖

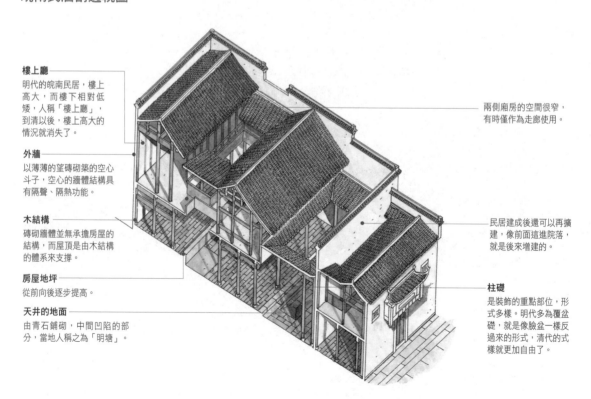

樓上廳
明代的皖南民居，樓上
高大，而樓下相對低
矮，人稱「樓上廳」，
到清以後，樓上高大的
情況就消失了。

外牆
以薄薄的望磚砌築的空心
斗子，空心的牆體結構具
有隔聲、隔熱功能。

木結構
磚砌牆體並無承擔房屋的
結構，而屋頂是由木結構
的體系來支撐。

房屋地坪
從前向後逐步提高。

天井的地面
由青石鋪砌，中間凹陷的部
分，當地人稱之為「明塘」。

**兩側廂房的空間很窄，
有時僅作為走廊使用。**

**民居建成後還可以再擴
建，像前面這進院落，
就是後來增建的。**

柱礎
是裝飾的重點部位，形
式多樣。明代多為覆盆
礎，就是像臉盆一樣反
過來的形式，清代的式
樣就更加自由了。

皖南民居使用分配圖

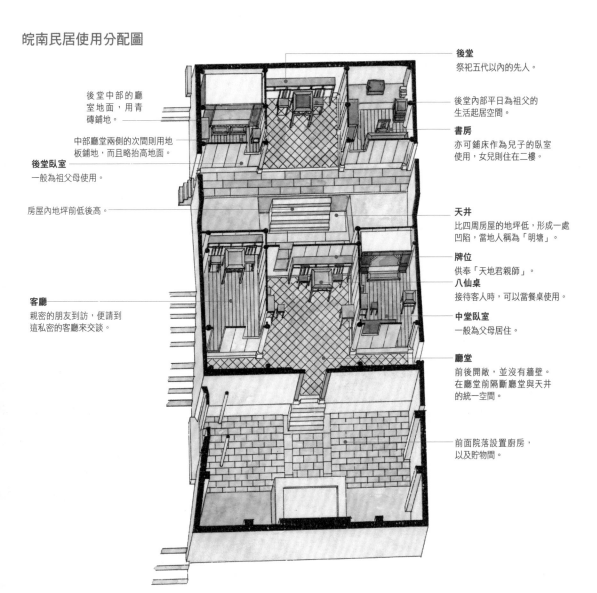

後堂中部的廳室地面，用青磚鋪地。

中部廳堂兩側的次間則用地板鋪地，而且略抬高地面。

後堂臥室
一般為祖父母使用。

房屋內地坪前低後高。

客廳
親密的朋友到訪，便請到這私密的客廳來交談。

後堂
祭祀五代以內的先人。

後堂內部平日為祖父的生活起居空間。

書房
亦可鋪床作為兒子的臥室使用，女兒則住在二樓。

天井
比四周房屋的地坪低，形成一處凹陷，當地人稱為「明塘」。

牌位
供奉「天地君親師」。

八仙桌
接待客人時，可以當餐桌使用。

中堂臥室
一般為父母居住。

廳堂
前後開敞，並沒有牆壁。在廳堂前隔斷廳堂與天井的統一空間。

前面院落設置廚房，以及貯物間。

點命名。檀乾園的中心建築是鏡亭，其內外都刻有著名書法家的作品。

沿檀乾園正門向唐模村的方向走，會看到濃香馥郁的檀木和紫荊花，「檀乾」的園名即出自於此。過了檀乾園，便是許氏宗祠，這是一座規模很大的祠堂，祠堂的前面是一個廣場。再向裡，就是一座橫跨溪上的雙孔拱橋，橋上有一座土地廟。土地廟兩側各有一個拱狀臨門，進了臨門，就是村子中心的水街。水街兩側是沿河並行的街道，其中一側街道全部有路篷覆蓋，沿河一側設美人靠座位，村民可以在此休憩。

皖南地區像西遞村、宏村和唐模村這樣有規劃、講風水的村落比比皆是。

皖南民居院落的組合形式

皖南民居都是院落形式，而院落的基本形式有兩種：三合院和四合院。在此基礎上又可以組合發展，變成各種複雜的形式，甚至還可以繼續組合，發展出更複雜的院落形式。

在一條縱軸線上前後院落的排列俗稱「步步升高」，而每一個院落都有一個正堂，四層院落叫做「四進堂」，五層院落叫做「五進堂」，在皖南甚至還有「九進

黟縣西遞村民居巷道
由於地促，皖南地區絕大多數戶的住宅佔地面積都不大，再加上高大的外牆，每棟民居都像是一個方盒子，住戶與住戶間的巷道狹窄、曲折。

歙縣唐模村檀乾園沙堤亭
檀乾園是唐模村的一處私家園林，為清初唐模村富商許氏所建。園林中有許多模仿杭州西湖景點而建的樓閣軒榭。圖為檀乾園外面的沙堤亭。

堂」。每進一堂便遞高一級，這就是風水上說的「前低後高，子孫英豪」。

盒狀的民居造型

皖南民居的造型可以從內外兩個方面來談。

內部造型為樓房形式，正房（廳堂）是人字形屋頂，大多是三開間，中間開間的樓上、樓下都是不帶門窗的敞廳形式。廂房是單坡屋頂，樓上樓下都有隔扇門窗。無論是正房還是廂房，都是木結構朝向院落，沒有磚結構，且外圍一圈都由高牆圍合。此外，所有屋頂都向院內傾斜，沒有向外面傾斜的屋頂，一旦下雨，雨水都會流到自家的院子裡面。明清時，徽商把這種「四水歸堂」的形式賦予了人文意義，認為下雨是「老天降福」，水都流到院子裡是「肥水不外流」，意味著「聚財」。

外部的造型非常簡潔，建築的四面都是白色牆壁，很少開窗子。變化主要表現在牆體上部，牆體上部以小青瓦做成一個牆檐，牆檐類似於人字形的小屋頂，牆檐

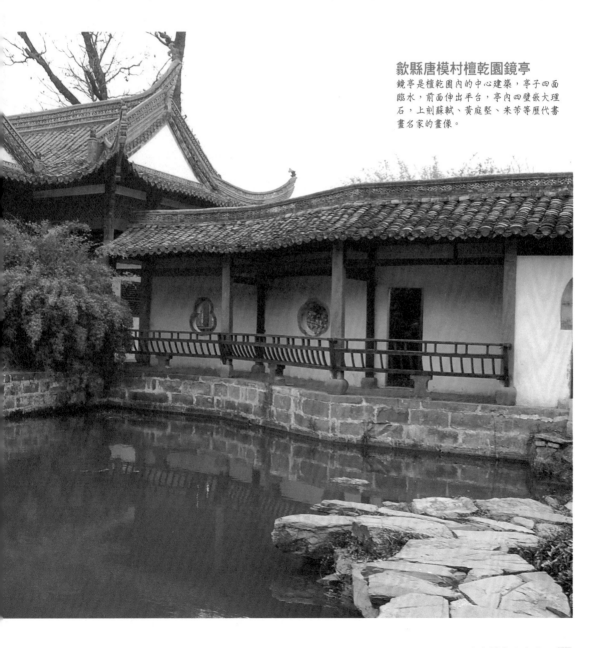

歙縣唐模村檀乾園鏡亭
鏡亭是檀乾園內的中心建築，亭子四面臨水，前面伸出平台，亭內四壁嵌大理石，上刻蘇軾、黃庭堅、米芾等歷代書畫名家的畫像。

皖南民居透視圖

皖南民居中，無論正房還是廂房，都是沒有遮擋的木結構朝向院落內部，而民居的外圍一圈則是白牆高聳，有防禦感。

清代的月梁已變成重要的裝飾件，與上面形似匾額的童柱在一起，組合成篆書的「商」字圖案，為經商而正名。

掛落或門上的隔斷，都用檔格紋樣來裝飾，冰裂紋是常見的圖案之一，表示冰心玉透的純潔。

皖南民居的屋脊和馬頭牆都是水平的直線，但是貼牆的牌樓式大門的屋脊和戧脊都是起翹的，顯得活潑，有變化。

用水磨磚壁柱的形式做成牌樓式的大門，是大戶人家常用的裝飾方式。

門樓是皖南民居磚雕最為精美的部位，其紋飾以幾何形為主，自然題材為輔。

木質的大門板上用水磨磚拼嵌既美觀，又防火。

皖南民居的抱鼓石尺度高大，厚度又比江浙民居的抱鼓石敦實，是石雕的重點部位之一。

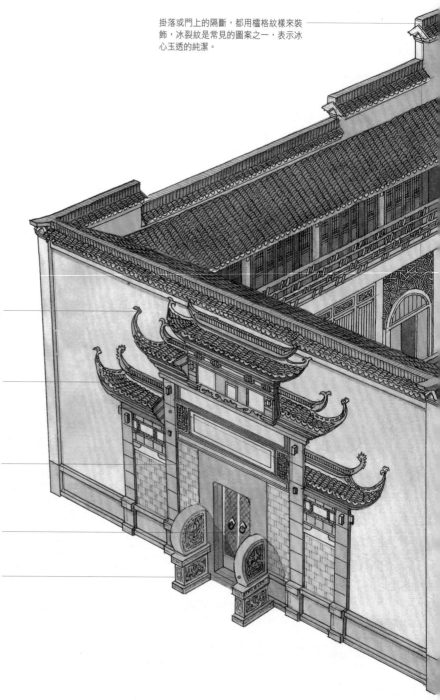

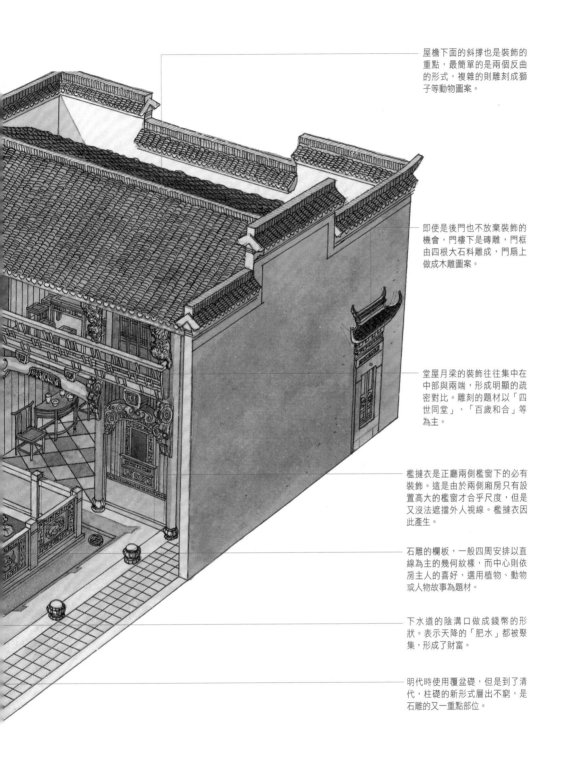

屋檐下面的斜撐也是裝飾的
重點,最簡單的是兩個反曲
的形式,複雜的則雕刻成獅
子等動物圖案。

即使是後門也不放棄裝飾的
機會,門樓下是磚雕,門框
由四根大石料雕成,門扇上
做成木雕圖案。

堂屋月梁的裝飾往往集中在
中部與兩端,形成明顯的疏
密對比。雕刻的題材以「四
世同堂」,「百歲和合」等
為主。

檻攤衣是正廳兩側檻窗下的必有
裝飾。這是由於兩側廂房只有設
置高大的檻窗才合乎尺度,但是
又沒法遮擋外人視線。檻攤衣因
此產生。

石雕的欄板,一般四周安排以直
線為主的幾何紋樣,而中心則依
房主人的喜好,選用植物、動物
或人物故事為題材。

下水道的陰溝口做成錢幣的形
狀。表示天降的「肥水」都被聚
集,形成了財富。

明代時使用覆盆礎,但是到了清
代,柱礎的新形式層出不窮,是
石雕的又一重點部位。

皖南民居的功能分區圖

皖南民居採用合院的形式，院內四周都有房屋，廳堂一般位於正房的中央開間，廳堂兩側是臥室，廚房被安排在院落最前面，另外，還有書房、活動室、儲物間等房間。

後門不一定需要設置，視情況而定。

天、地、君、親、師牌位或祖宗牌位放在長案桌或神龍案桌上。

後面的小天井，在一般情況下，盡量設置屋面向天井內流水。

磚牆使用薄薄望磚空芯砌築，這樣省材料，保溫、隔熱、防噪聲。

木結構承重，磚牆只起圍護作用。

活動間的功能靈活，可以作為書房、賬房，貴賓住房或臥室。

側廊是灰色空間，通風、涼爽、又十分私密，是家庭成員起居休息的場所。

家庭成員或傭人做家務勞動的地方。

中廳與天井之間沒有牆壁相隔斷，廳堂為灰空間。

「四水歸堂」的中心天井。

上還有屋脊。牆體上部的邊緣線不是呈水平直線，而是安排一些台階狀的折線，類似馬頭牆的形式。皖南民居牆體上部的折線，變化形式非常多樣，讓人百看不厭。這在造型設計上非常成功，為原本類似於方盒子的民居外形，增添了藝術的靈性。

皖南民居的大門，由石庫門和門樓兩部分組成。石庫門是由石頭門框和石頭門檻圍合的大門。早期的門板表面用竹片鑲嵌作為裝飾和保護層，或用水磨磚蒙面加鐵釘；後期的門板一般用鐵皮包面，加圓泡釘。

空心斗子牆裡面有薄薄的一層板壁，萬一有盜賊掏開空心斗子牆，但一旦碰到板壁，整個房屋就會像鼓一樣發出「咚咚」的聲音，房主人就會立即知道。

樓上往往是開敞的空間，並不住人和加以利用，偶爾放些雜物。

太師壁，是懸掛祖宗畫像的地方。

四個臥室依次逐漸降低等級，假如有三代人，祖父母住臥室1，父母住臥室2，兒子依次住臥室3、4。

廳堂還是接待客人的地方。

側門並不一定都設置，視交通需要而定。

廚房設置在前方，由於靠近側門，可以擔柴、排水出入方便。

前的天井

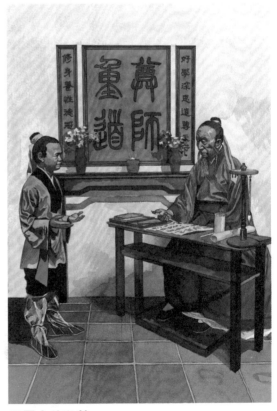

民居中的私塾

在傳統民居中，私塾是最重要的組成部分，它是專門供家庭子孫讀書、學習的場所。

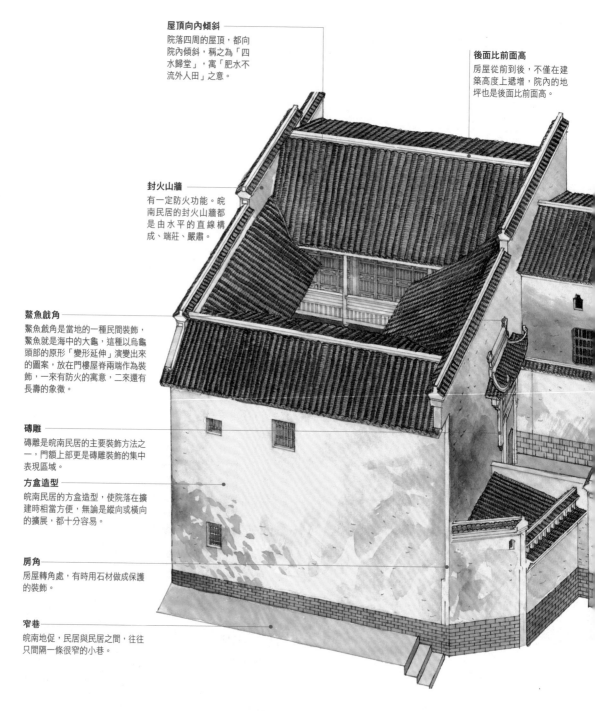

屋頂向內傾斜
院落四周的屋頂，都向院內傾斜，稱之為「四水歸堂」，寓「肥水不流外人田」之意。

後面比前面高
房屋從前到後，不僅在建築高度上遞增，院內的地坪也是後面比前面高。

封火山牆
有一定防火功能。皖南民居的封火山牆都是由水平的直線構成、端莊、嚴肅。

鰲魚戲角
鰲魚戲角是當地的一種民間裝飾，鰲魚就是海中的大龜，這種以烏龜頭部的原形「變形延伸」演變出來的圖案，放在門樓屋脊兩端作為裝飾，一來有防火的寓意，二來還有長壽的象徵。

磚雕
磚雕是皖南民居的主要裝飾方法之一，門額上部更是磚雕裝飾的集中表現區域。

方盒造型
皖南民居的方盒造型，使院落在擴建時相當方便，無論是縱向或橫向的擴展，都十分容易。

房角
房屋轉角處，有時用石材做成保護的裝飾。

窄巷
皖南地促，民居與民居之間，往往只間隔一條很窄的小巷。

虎籠
轉一個90°的彎、再進大門，這種情況往往是因為附近又建了形似「白虎頭」的房子，這種設計為「虎籠」，可以抵擋白虎頭房子的煞氣。

皖南民居的外部造型

皖南民居的外部造型為一立方體，四面白牆高聳，房子沿院落四周佈置，都是兩層以上的樓房，屋頂向院內傾斜，形成「四水歸堂」的形式。牆的上端有層層跌落的馬頭牆，白牆與黑瓦形成鮮明的色彩對比。

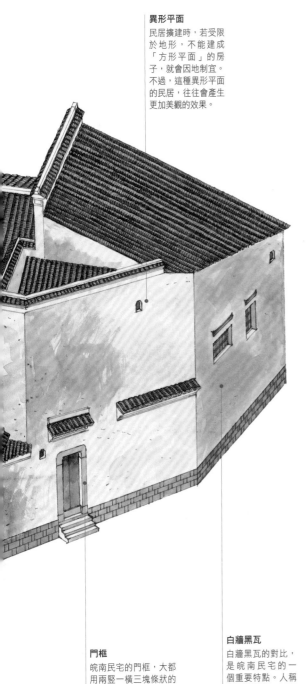

異形平面
民居擴建時，若受限於地形，不能建成「方形平面」的房子，就會因地制宜。不過，這種異形平面的民居，往往會產生更加美觀的效果。

門框
皖南民宅的門框，大都用兩豎一橫三塊條狀的青石砌成。

白牆黑瓦
白牆黑瓦的對比，是皖南民宅的一個重要特點。人稱「粉壁黛瓦」。

門樓則由門樓頂和門罩兩部分組成。門樓頂就是從上面牆面出挑出來的一個屋頂，這個屋頂並不能給大門遮陽避雨，其主要目的是裝飾。門樓頂的下面是門罩，門罩的中心是匾額，匾額的四周是雕刻花板。門樓是一棟房屋磚雕最精美的地方，是一個家庭的顏面，因此也格外講究。

皖南民居的院內設置

門廳：門廳只出現在四合院，進大門之後，有一個窄窄的門廳，裡面通常會設置屏風門，兼有北京四合院大門內影壁和垂花門內屏風門的作用。而三合院進去就是天井，天井與戶外只隔一堵牆壁，當然沒有「門廳」了，但是人們在牆體裡的大門上方，出挑一行屋檐，作為裝飾之用。

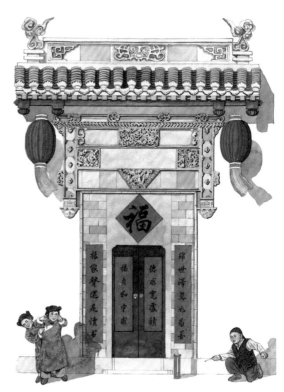

大門上的裝飾
春節時，大門上的春聯和懸掛的燈籠，為家庭增添不少喜慶的氣氛。

牌坊式大門

屋脊
為水平的直線。

外牆
基本上都不開窗戶。

精美磚雕
位於門與屋頂之間。

斗栱
是中國傳統建築的一種支承構件。主要由斗形的木塊和弓形的肘木縱橫交錯層疊構成，逐層向外挑出，形成上大下小的托座，並兼有裝飾效果。皖南民居大門上的斗栱除木質以外，還有磚質製成的。

門框
門框一律由石頭刻成。

大門柱子
這是兩根柱子的大門，還有四根柱子的大門。

門額
上面刻有宅院的名稱，透顯出高貴與威嚴的氣氛。

鰲魚戲角
這是當地的一種民間裝飾。鰲魚就是海中的大龜，這種以烏龜頭部為原形，變形延伸演變出來的圖案，放在門樓屋脊兩端作為裝飾，一來有防範火災的寓意，二來還是長壽的象徵。

石頭額枋
兩根檐柱之間作為聯繫之用的橫木，也叫檐枋或欄額。這裡的柱子和額枋，都是石頭浮雕仿木結構的形式呈現，主要作為裝飾之用。

雀替
橫向的梁或是額欄，與豎向的柱子之間，有一個90°的拐角，位於拐角處的雲形、卷草形等裝飾，叫做雀替。

柱子
下部為柱礎形狀的裝飾。

水磨磚牆
青磚燒完後，再用磨石將其表面打磨光滑，有砂眼的地方用油灰填平。並且使每一塊磚的尺寸完全一致，拼起來以後，嚴絲合縫。鑲嵌在牆的外表，作為裝飾。

皖南民居牌樓式大門正立面

大門是住宅的臉面，因此人們十分注重對大門的裝飾。皖南民居也不例外，牌樓式大門是皖南民居中最常見的大門形式之一。

皖南民居廳堂正立面

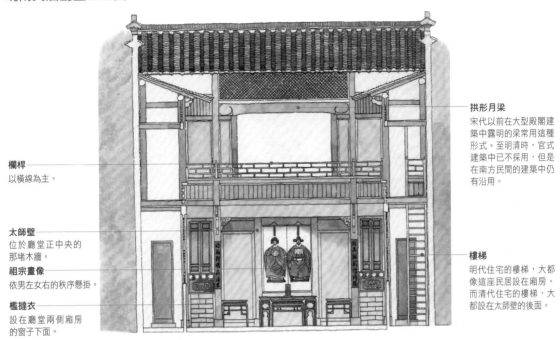

拱形月梁
宋代以前在大型殿閣建築中露明的梁常用這種形式。至明清時，官式建築中已不採用，但是在南方民間的建築中仍有沿用。

欄桿
以橫線為主。

太師壁
位於廳堂正中央的那堵木牆。

祖宗畫像
依男左女右的秩序懸掛。

檻撻衣
設在廳堂兩側廂房的窗子下面。

樓梯
明代住宅的樓梯，大都像這座民居設在廂房。而清代住宅的樓梯，大都設在太師壁的後面。

呈坎村燕翼堂天井
皖南民居的天井高深、狹小，從天井裡望出去，只看到一條細細的天空。

天井：天井相當於北京四合院的庭院，但實在太小了，只能稱做「井」。天井邊緣上方就是「四水歸堂」的屋檐，每到雨天，雨水就會像徽商的財源一樣滾滾而來。因此，皖南民居的天井，都用講究的石頭精心拼鋪而成，並比四周房間的地坪要低，以利排水，當地居民將它稱為「明塘」。富有的人家甚至把天井砌成池，四周圍上石欄板，防止雨水濺到四周的木構件上。

廳堂：每個院落至少有一個廳堂，這就是中堂（祖堂）。假如是三進院落，就會依三個廳堂的前後順序，從前到後依次分為下堂、中堂（祖堂）、上堂（高堂）。廳堂都是開敞的，沒有門窗與天井相隔斷，與其他地區廳堂有明顯區別的是，皖南民居懸掛祖宗畫像的牆壁，並非位於中堂的後側，而是位於中堂的正中（屋脊的下方），這堵牆當地俗話叫做「太師壁」。廳堂都設在樓下的地面層，但是廳堂的地面並不鋪地板，而以青磚墁地，讓祖宗牌位下面的「穴」接地氣。

皖南民居院落組合方式

① 三合院；② 四合院；③ 兩個三合院的廳堂背對背的組合；④ 兩個四合院的組合；⑤ 一個三合院和一個四合院的組合

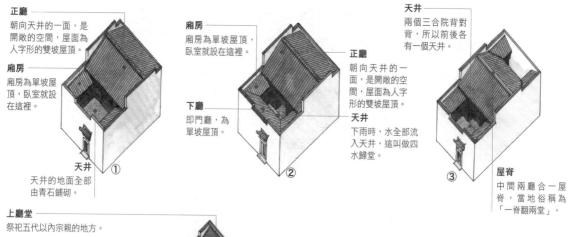

正廳
朝向天井的一面，是開敞的空間，屋面為人字形的雙坡屋頂。

廂房
廂房為單坡屋頂，臥室就設在這裡。

天井
天井的地面全部由青石鋪砌。

廂房
廂房為單坡屋頂，臥室就設在這裡。

正廳
朝向天井的一面，是開敞的空間，屋面為人字形的雙坡屋頂。

下廳
即門廳，為單坡屋頂。

天井
下雨時，水全部流入天井，這叫做四水歸堂。

天井
兩個三合院背對背，所以前後各有一個天井。

屋脊
中間兩廳合一屋脊，當地俗稱為「一脊翻兩堂」。

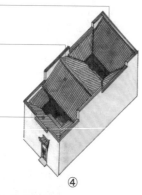

上廳堂
祭祀五代以內宗親的地方。

中廳堂
擺放天地君親師牌位的地方，是一個家庭的家政中心。

下廳堂
即門廳，是為烘托氣氛而設置。

後院
家庭的私密空間。

前院
位於中廳堂的前面，接待客人時，客人會經過這裡。

安徽黟縣農村住宅元寶梁

元寶梁是徽州地區古民居中的特有裝飾。徽州古民居中的堂屋通常被太師壁分隔成前後兩部分，在太師壁左右側留有窄窄的通道，在通道的上方就裝飾有元寶梁，元寶梁的形狀通常為近似「商」字，又酷似古代的錢幣元寶，而得名元寶梁。

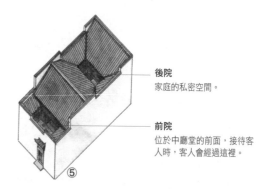

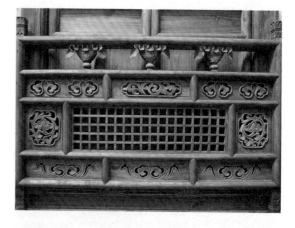

皖南民居中的檻撻衣

檻撻衣是皖南民居臥室隔扇窗外部的一塊欄板，它正好設置在人們視線的高度，作為窗戶的掩飾，目的是防止來訪的外人在庭院中看到臥室裡面的情形。

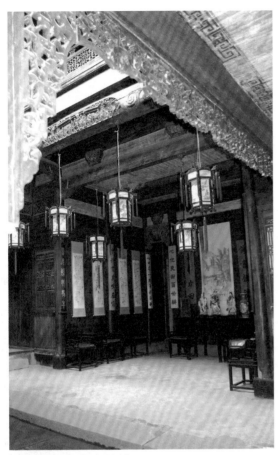

黟縣宏村承志堂後院

皖南民居之所以精美，原因在於大量地使用了木雕、磚雕和石雕裝飾。裝飾的部位很多，從外到內，從門到窗，從枋到梁，無處不有。但又能注意到裝飾的疏密關係和觀賞重點，使構圖完整，具有情趣。

廂房：廂房位於廳堂兩側，廂房與天井之間由隔扇窗分隔開，廂房裡終日昏暗，只有靠窗處有微弱的天井光，而生活中最重要的臥室，就設此處。臥室地面鋪木地板，地坪高度超過廳堂，這樣地板下面才有足夠的空間防潮。

隔扇門窗：在大部分地區的民居中，都可以見到隔扇門窗，其中以皖南民居與江南水鄉民居的隔扇門窗雕刻最為精美。皖南民居的木窗中，有一個部件稱「檻撻衣」，是其他地區民居所沒有的。皖南方言「檻撻」是「窗戶」的意思，而「檻撻衣」就是窗戶的衣服，其實就是窗戶的欄板。

（四）江南水鄉民居
——小橋流水旁的人家

民居模式，與自然地理條件、經濟和文化等社會歷史因素有著密切的關係。江南氣候溫熱、雨量充沛、天然河流湖泊眾多，經濟開發已有兩千多年的歷史。優越的自然條件，加上當地民眾的努力，六朝末期，江南已是全國最富庶的地區。幾個世紀以來，民眾為了交通運輸、生活與生產的需要，開鑿許多運河、渠道，貫通天然河，形成大面積、密如蛛網的水道交通網絡。貫穿整個城鎮與鄉村水路，連同密布的池塘湖泊，形成特有的水鄉景色。

村鎮臨水發展

江南村鎮選址，大體可以歸納為下列幾種：

背山面水或一面臨水：建築沿河道發展，建築與河道之間為沿河流而築的街道。建築沿街道的一側，大多作為商業店鋪，並臨水設碼頭，使水路交通相互聯繫，這就是沿河村鎮的基本模式。假如村鎮背山，村鎮會向後退一些，避免河道漲水時淹沒村莊。倘若條件允許，村莊會選在山的南側，這樣夏天有南風吹拂，冬天有充足日照，還可以避免北來的寒風襲擊。

兩面臨水：假如河道拐一個九十度的彎，或呈「丁」字形，或為十字交叉時，村鎮會選在河道拐角處，則可兩面臨河，一方面方便用水，另一方面便於利用河道交通。

三面臨水：部分村鎮恰好具有三面臨水的條件，例如被三面河道包圍，或是村鎮類似半島深入湖中，自然形成三面臨水的村鎮。

在河流兩岸居住：假如河道不寬，易於建橋時，人們會在河道的兩側修建民居，提高河道的水運交通利用率。這是江

江蘇周莊

周莊是江蘇崑山市的水鄉古鎮，小鎮四面環水，沿河成街，河道上一座座拱橋與街道相連，
臨河兩岸是粉牆黛瓦的民居建築，構成江南典型的小橋流水人家，一派古樸清幽的景象。

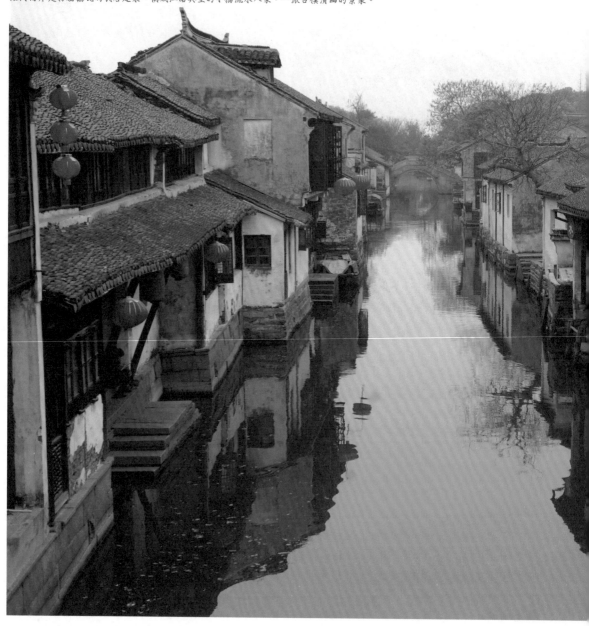

南村鎮的典型模式，村鎮集中，商業活動
也相對集中。

　　圍繞水道的交叉點：城鎮集中在河流
匯集的三叉或十字交叉河口，人們便設置
一些橋梁，聯繫被河道隔開的區域。橋頭
一帶是陸路過往交通最繁忙的地區，因而
這裡商業建築的密度也最高。由於舊時船
運的重要性遠遠大於陸路，河道相當於現

在的街道，水路交通的樞紐地帶，自然成
為繁華的城鎮中心。這種佈局的優點是
河岸與城鎮的接觸面長，而城鎮又相對集
中。

　　在江南城鎮鄉村中，水路是主要運輸
方式，因此水路的安排相當重要。水路減
輕了陸路運輸和交通的負荷量，使陸路可
以相對減少，因而節省了村鎮的用地。有

浙江烏鎮西柵隘門
隘門常見於村落的入口或城市街道巷弄中，早期是村落和城市社區中的防禦性建築，形式簡單，多為磚石砌築的牆門或單開間的門樓，清代晚期的隘門已不具備防禦性，只起到界定社區空間的作用。

浙江烏鎮西柵沿河民居
白牆、黑瓦、小橋、高低錯落的屋頂以及盈盈的河水構成江南水鄉民居特有的嫵媚風情。

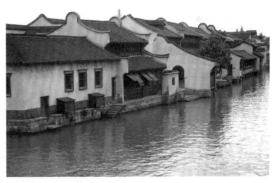

時河道與臨河建築之間，設一條廊式或騎樓式的步行道，在道路上行走，一邊是河景，一邊是店面，河岸兩側互為對景，商業店鋪一字展開，佈局十分合理。江南民居的造型，就是在適應這種環境條件下形成的。

不可或缺的碼頭

在江南水鄉民居中，臨水建築是最富地方色彩的一種形式。民居臨水的一面多開後門，有時後門還有外廊，並用條石砌成台階通向水面，把住宅與水面聯繫在一起，有如小型碼頭。這種私家使用的碼頭，是住宅極重要的一部分，當地人稱為「河埠頭」。居民可以在這裡洗滌、取

江南水鄉小鎮

江浙水鄉小鎮都是臨水而建，至少有一條可以作為
航道的河流穿過小鎮並與外界的交通水路相連。水
路是當地居民的交通及運輸主要形式，因此有大量
運入運出貨物的設施，如米行等都要臨水而建。

園林是富有家庭後院的設置。
園可大可小，小的園林甚至只
有二三百平方米的佔地面積。

主要街道較寬，兩旁設
店鋪。前店後坊是主要
的生產和經營模式。

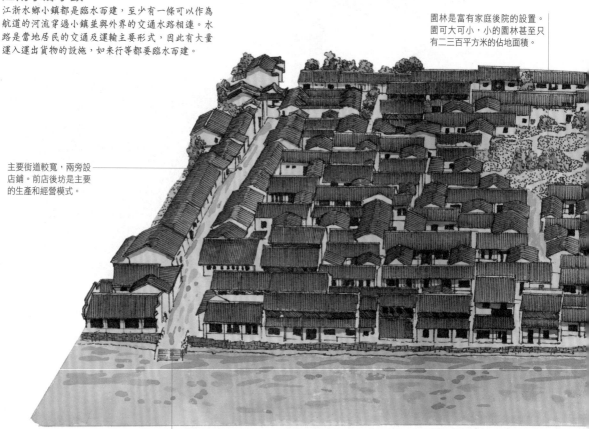

河道與街道的交叉處設橋，聯繫道路交通。
大的河道上要設拱橋，以便大型船隻通過。
而次要航道上多設平橋，平橋的優點是道路
上車輛行人容易通過。

浙江南潯甲午塘河景觀

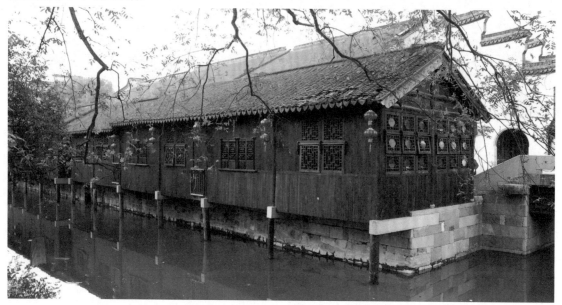

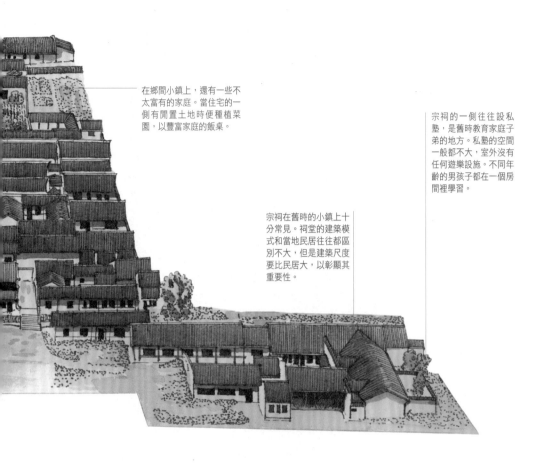

在鄉間小鎮上，還有一些不太富有的家庭。當住宅的一側有閒置土地時便種植菜園，以豐富家庭的飯桌。

宗祠的一側往往設私塾，是舊時教育家庭子弟的地方。私塾的空間一般都不大，室外沒有任何遊樂設施。不同年齡的男孩子都在一個房間裡學習。

宗祠在舊時的小鎮上十分常見。祠堂的建築模式和當地民居往往都區別不大，但是建築尺度要比民居大，以彰顯其重要性。

私人碼頭
沿河民居往往在臨河一面設置私人碼頭，供自家洗滌、淘米，家人可到船上購買蔬菜，外出時上、下船隻也在這裡。

江南水鄉城鎮圖

江南村鎮的基址的選擇多與水密切
相連。其具體位置大致有背山臨
水、兩面臨水、三面臨水等形式。

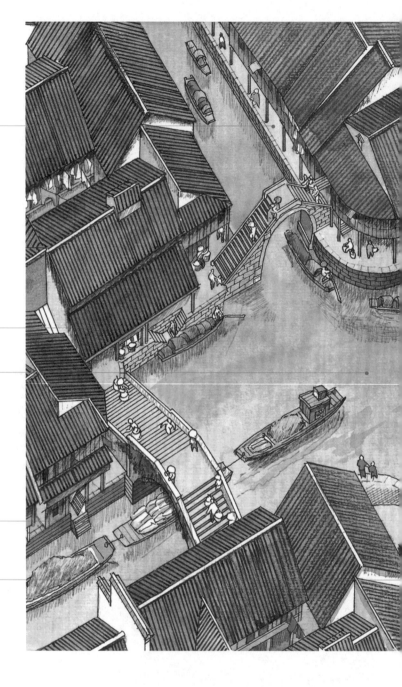

騎樓
沿著街道排列，樓上供人們居住，樓下可為
行人遮陽避雨。

路棚
可以為行人與碼頭遮陽避雨。

十字河口
河流十字交叉口往往是江南城鎮的中心，
寬闊的水面，為繁忙的水路交通，提供了
良好的條件。

私用碼頭
設置在民居沿河一面的碼頭，供自家洗
濯、淘米、家人可到船上購買蔬菜，外
出時上下船隻使用，可直抵家門。

台階
當兩條道路的高度不一樣時，設置坡道可
供車輛通行。但對於行人來說，路程會太
遠，便設置台階，可方便行人通過。

水、從船上購買蔬菜和柴米油鹽，以及運
倒垃圾、糞便。居民外出，也在這裡上船
出發。

　　河道是公共交通要道，私用碼頭不能
侵佔河道，只能與鄰里排成一行，順岸而
建。有些大戶人家將碼頭向內退縮，建成
凹廊，這樣雨天家人出入，傭人洗濯都不
用擔心被淋濕。有些人家房屋很小，無法

在臨水一側建碼頭，就改開一個後門，門
口用石板出挑，形成一個挑台，無法在此
洗濯，但是仍然可以汲水，或向過往船隻
購物。

　　沿河的地面相當珍貴，因此建築相互
毗鄰，形成河街，每兩個街區之間，就有
一條街道，聯繫河道與平行於河道的街
道。這種街道沿河的盡頭，是公用碼頭，

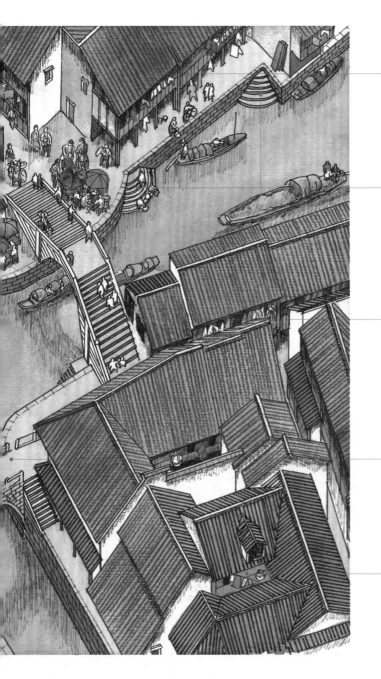

沿街民居

多為前店後坊的形式。每一家沿街的寬度大致相等，一般多為一間，房屋向縱深和高空發展。

公共碼頭

設在方便公眾出入的地段，碼頭主要供公眾洗濯、上下船隻使用。

倚橋

以橋梁作為民居一面側牆的建築方式，並利用橋梁作為民居的樓梯。倚橋的設置，除了節約民居內部的空間，也方便人們直接從橋上進入二樓。

平橋

只要橋上部和道路為同一高度即可鋪路，供車輛通行。

庭院

江南地促，所以庭院都比較小。

以便居住在非臨水的人家來河邊洗濯、取水和上下船。另外，這還是村鎮防火的重要水源地。

因地制宜借取空間

沿河的地價較高，因此民居在不影響河道航行的情況下，都會設法從河面上借取一定的空間，其手法有以下幾種：

民居屋脊魚形裝飾

舊時官宦人家的住宅常在正脊兩端設置魚形裝飾，既有鎮火的寓意，在諧音上又代表主人期盼「年年有餘」的美好願望。

二、因地制宜的宅居　**93**

吊腳樓

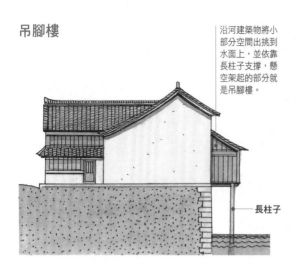

沿河建築物將小部分空間出挑到水面上,並依靠長柱子支撐,懸空架起的部分就是吊腳樓。

長柱子

出挑

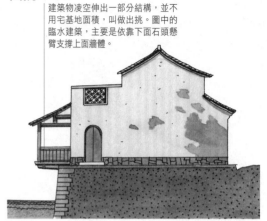

建築物凌空伸出一部分結構,並不用宅基地面積,叫做出挑。圖中的臨水建築,主要是依靠下面石頭懸臂支撐上面牆體。

江南水鄉民居透視圖

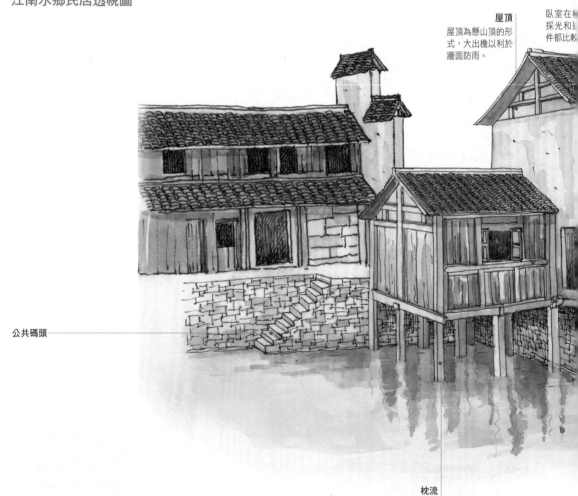

屋頂
屋頂為懸山頂的形式,大出簷以利於牆面防雨。

臥室在樓
採光和通
件都比較

公共碼頭

枕流
簡單地說,枕流就是整棟建築都建在河面上的形式。枕流只能建在沒有水路交通的地方,河面也必須是自家的私產。

枕流

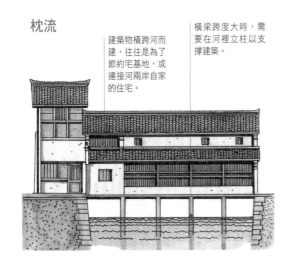

建築物橫跨河而建，往往是為了節約宅基地，或連接河兩岸自家的住宅。

橫梁跨度大時，需要在河裡立柱以支撐建築。

倚橋

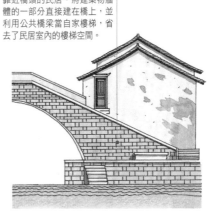

靠近橋頭的民居，將建築物牆體的一部分直接建在橋上，並利用公共橋梁當自家樓梯，省去了民居室內的樓梯空間。

摘窗
摘窗又稱和合窗，一般分為上下兩段，上段可以推出支起，下可以摘下，因此稱為支摘窗。

馬頭牆
有些講究的民居設馬頭牆，以利於防火，因而也叫做防火山牆。

拱橋
採用單孔拱橋，橋洞下面方便通行船隻。

水上吊腳樓
吊腳樓是水鄉民居借用河面空間的一種形式。

碼頭
碼頭位於房屋臨水一面，人可以在此洗滌衣物、蔬菜等。

沿河的挑台設美人靠

河道
河道是比道路還重要的交通要道。

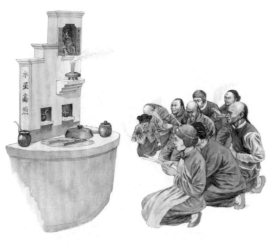

祭拜灶神
灶王爺是眾天神在家庭常駐的代表，每年春節前一天，人們要將舊的灶王爺像燒掉，並同時念道：「上天言好事，下地報平安」。春節時人們都要對新張貼的灶王爺頂禮崇拜。

就把橋梁的一側，作為房屋山牆的一部分來利用，一方面省了一牆的佔地，另一方面減少了牆壁的用磚。還有些人家，自家不建樓梯，從橋上搭幾塊石板，就直通到二樓。橋梁是公共建築，依橋屬私人非法佔用公共利益的行為，這類建築都發生在政府力量衰微之際，不值得宣揚。但這也真實反映出，人們利用一切可利用的條件，以改善自家安身之所的實際面積。

吊腳樓：吊腳樓是指建築物的一部分建在水面上，建在水上的部分，依靠下面的竹竿、木柱或石柱來支撐。吊腳樓的部分，可以是樓房。吊腳樓的下部，還可以設置踏步通往水面，方便家人洗濯和取水。

出挑：利用大型的條石懸臂挑出。出挑空間大者可成為房屋的一部分，出挑空間不太大的可以作為檐廊，類似於現代的陽台，並與碼頭相連。最小可以只出挑一個靠背欄杆到住屋外面，以便乘涼、曬太陽和觀景，是休憩的好地方。

枕流：枕流就是整棟建築物都建在河面上。窄的河面，可以在水面上凌空架梁。而寬的河面，就要在水裡豎立石柱，以支撐上面的建築。有的人家，河的兩岸都有自家的房子，河上的枕流建築，可以把兩岸的房子連接起來，就像是自家的橋梁一樣。枕流只能建在沒有水路交通的地方，而且河面也必須是自家的私產。

依橋：江南地區多橋，橋下面要通行船隻，因此拱橋特別多。為了讓大型船隻通過，有的拱橋建得很高，往往是一個村鎮的最高點，在橋上可以俯瞰全村。由於地面有限，有些人在橋梁旁邊建房屋時，

蘇州古民居某宅平面圖

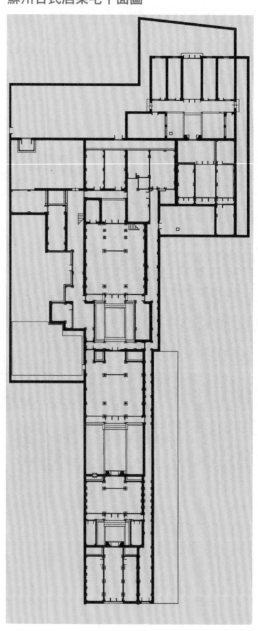

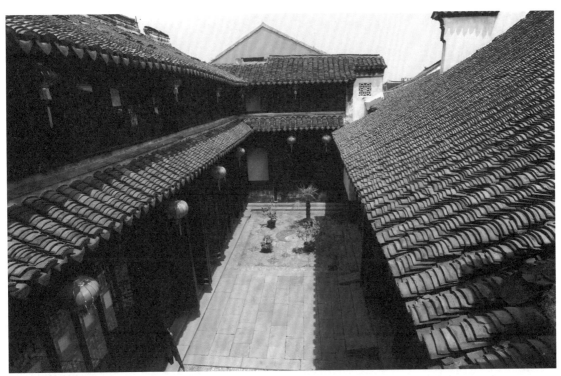

甪直民居庭院

為了臨水,水鄉民居的房屋多是呈垂直於河道的條狀,即面寬窄而進深長,
並且採用前後相沿的天井院落形式,民居的院落都非常小。

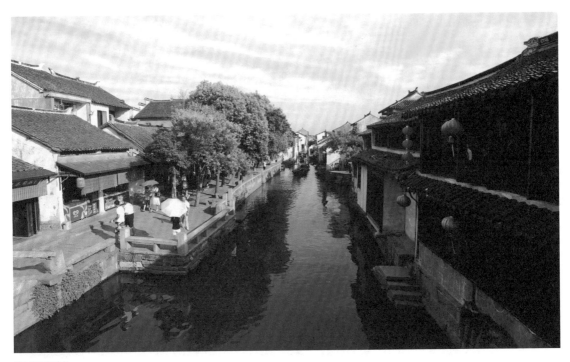

沿街店鋪

水路是江南村鎮的主要運輸方式,因此商業店鋪多設在沿河兩岸,一字排開,
以便進貨。而店鋪的另一邊則面朝街道,以利於經商。

蘇州留園林泉耆碩之館

罩
罩是一種裝飾性很強的室內裝修，主要用於室內空間的分隔、劃分，由於罩多為鏤空的形式，因此劃分出的空間並不完全封閉，常形成半開敞的空間。

草架
留園林泉耆碩之館為鴛鴦廳的形式，外面的大屋頂和內部的卷棚天花裝飾之間，有一個人們看不到的暗空間，這個屋頂下、天花上的空間內是沒有經過細加工的構架，稱為草架。

博古架
博古架又叫多寶格，既可作為用來分隔室內空間的隔斷，同時兼有陳設各種古玩器物的用途。

隔扇門
廳堂四面使用隔扇門窗，既有利於室內的通風、採光，又能透過隔扇的鏤空部分觀賞外面的景色。

卷棚
廳堂外廊做卷棚來裝飾。

花几
花几是用來擺放花瓶或花盆的，主要用在廳堂中。

傢具
室內傢具多用紅木製成，上面做精美的雕飾。

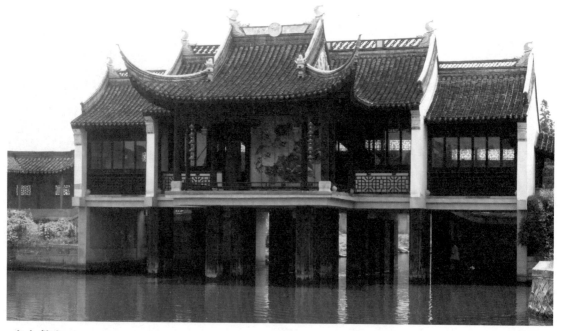

水上戲台
戲台是專供戲劇演出的場所，在全國各地都很常見。江南村鎮將戲台建在水中，人們搖船而來，坐在船上聚在戲台前面觀看演出，以波光瀲灩的水面為演出背景，別有一番情趣。

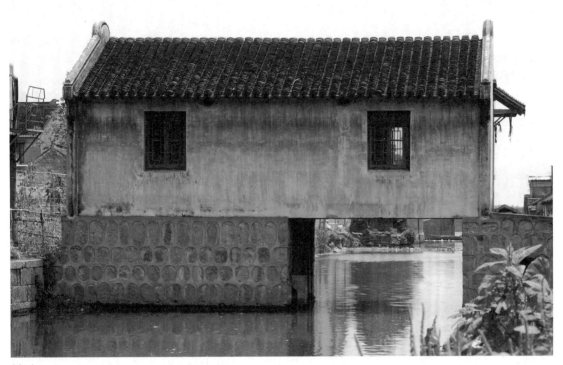

枕流

房屋建造在水面上，向水面爭取建築基地的形式即枕流。枕流建築的下部使用柱子支撐。
利用水面建造枕流房屋，其水面就變成了自家宅基地，因此在產權上必須徵得鄰里同意。

江南民居梁架結構

江南民居的建築質量是在中國民居中最好的地區之一。
「徽上露明造」在江南民居中屢見不鮮，抬頭就能看到江
南民居精美的用料和上乘的望磚。

拱橋

在水鄉民居中，橋是必不可少的設置，橋的形式多為拱
橋，上面可以供人通行，下面可以過船隻。小橋橫跨水
面，既填補了河面的空白，又連接了河兩岸的交通。

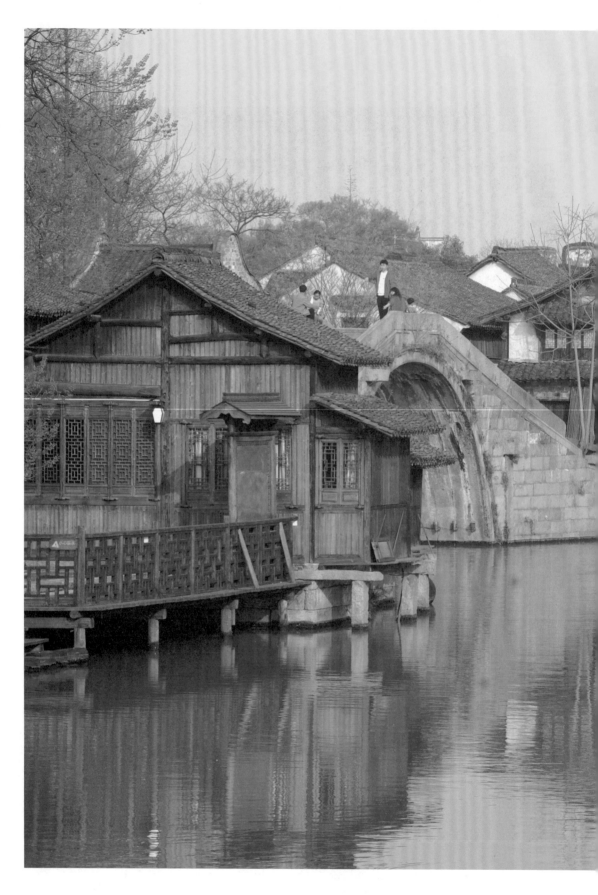

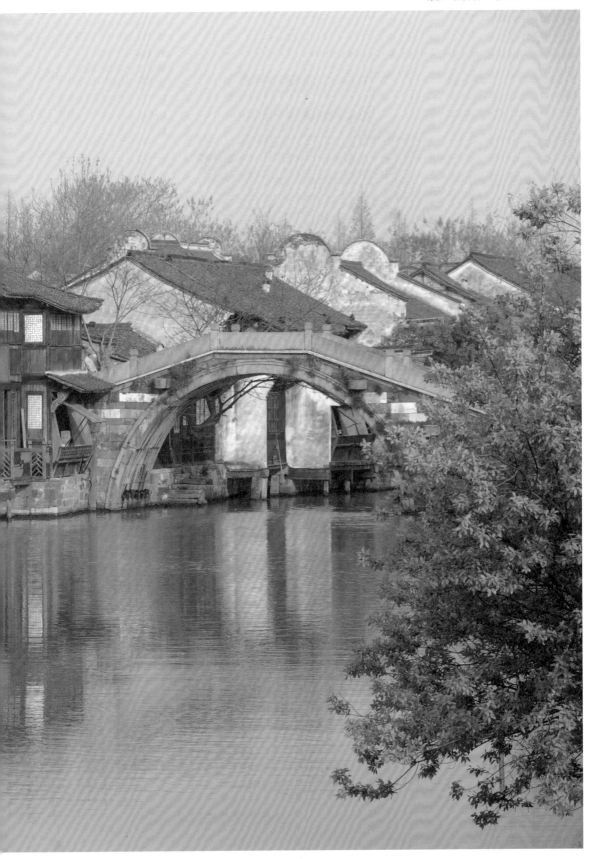

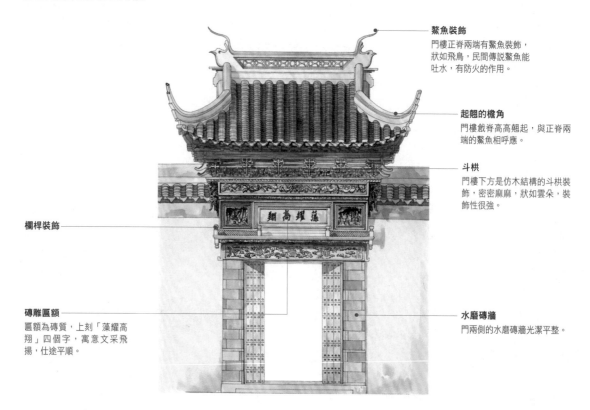

鰲魚裝飾
門樓正脊兩端有鰲魚裝飾，狀如飛鳥，民間傳說鰲魚能吐水，有防火的作用。

起翹的簷角
門樓戧脊高高翹起，與正脊兩端的鰲魚相呼應。

斗栱
門樓下方是仿木結構的斗栱裝飾，密密麻麻，狀如雲朵，裝飾性很強。

欄桿裝飾

磚雕匾額
匾額為磚質，上刻「藻耀高翔」四個字，寓意文采飛揚，仕途順利。

水磨磚牆
門兩側的水磨磚牆光潔平整。

（五）晉中單坡屋頂
——封閉堅固的青磚樓

山西省是黃土高原的一部分，中部的晉中地區最富裕。山西省民間有一首歌謠唱道：

歡歡喜喜汾河灣，
哭哭啼啼呂梁山。
湊湊乎乎晉東南，
死也不去雁門關。

這首歌謠把山西分為四個地區：1.晉中盆地；2.西部的呂梁山區；3.東南部的丘陵地區；4.雁門關以北的塞外地區。在這四個地區中，就數晉中太原一帶的汾河流域最為富有。

晉中地區民居之所以在全國出名，主要在於其豪華精美。與皖南地區有極其相似的社會背景，晉中地區的開發始於商代，早在西周宣王（公元前827～前781年）時期，這裡就已經駐軍築城。開發早加上自然條件好，這一地區在歷史上向來十分富庶，人口數一直穩定增加，但每人平均擁有的土地卻相對減少，導致山西人紛紛出外經商謀生。

清朝初年，山西商人已經控制了近半個中國的經濟。雍正皇帝（1722～1735年）早在執政的第二年就發現，山西人並不像其他地區的人那樣，把讀書做官當做榮耀。山西人的社會地位序列是：第一經商，第二務農，第三行伍，第四才是讀書。經商致富以後，山西人還是回到老家蓋房子，將妻子「禁錮」在這個封閉安全的地方生兒育女，並讓兒女有一個安全、優良的生活環境。

青磚影壁風情輝映

有錢就可以使房子品質提高，晉中地

山西汾河流域民居

山西省的汾河流域是山西最富有的地區。這裡的民居都用青磚砌築，廂房和倒座房都使用單坡屋頂。

構圖像是一幅畫；色彩以黑色為主，厚重大膽，讓人有震撼之感。屋頂的裝飾更加多樣，晉中民居的正脊高大，全國絕無僅有，正脊上的雕花與房頂上的煙囪形象各異，就連瓦當的圖案也刻畫得一絲不苟。

晉中與皖南的民居有很多相似之處，例如晉中民居也是外面高牆包圍，便於保護自己的家眷不受外人的襲擊和騷擾。這是由於上述兩地的女眷都獨自在家，因此在設計理念上自然不謀而合。另外，兩地都十分注意節省土地，晉中民居和皖南一樣，住宅蓋成樓房，以便在較小的土地上，爭取更大的容積率。晉中和皖南還有一點很相像，就是盡量減少院落面積，以降低宅基地的成本，皖南民居的天井非常小，陽光根本照不進去，而晉中民居的院落，窄得像是洋樓裡面的走道。

晉中地區的民居造型極富地方特色，主要表現在屋頂、院落與大門位置。

晉中民居的單坡屋頂

中國民居主要的屋頂形式是人字形屋頂，在人們印象中，單坡屋頂是窮苦人家借著城牆或擋土牆（堡坎），臨時搭一個小窩棚棲身時才會出現。可是在晉中地區，

區的民居講究實實在在。就拿磚牆來說，品質精良的皖南民居，外牆也只是空心斗子牆，牆裡面是空心的，至於其他地區的民居，只有建築外部才使用磚牆，院子裡面的部分一般都不再砌磚牆，而是直接暴露出木結構。晉中民居的磚牆則是一色的青磚，牆體非常厚實，以保證防禦上的安全，而院內的牆體全以青磚砌築，就連院落、樓板的地面都鋪滿青磚。舉目望去，滿是青磚青瓦，既展現典雅肅穆的風情，又具堅固防火的效用。

有錢也可以使房子蓋得好看，晉中民居的細部裝飾非常豐富，裝飾的重點部位主要集中在門樓、影壁和屋頂。門樓下方的精美木雕，圖案以植物為主，搭配石綠為主的色調，非常具有地方特色。影壁則以磚雕取勝，圖案寫實，形象立體，凹凸分明，不採用幾何佈局或是對稱佈局，

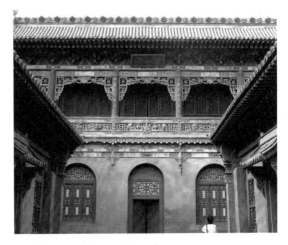

山西榆次常家莊園靜和堂

晉中是山西最富庶的地區，民居的建築裝飾也最為豪華精美，磚雕、石雕、木雕比比皆是，雕刻常以素色表現，沉著、冷靜而又淡雅生動。圖為晉中榆次縣城內常家莊園靜和堂院內建築上精美的裝飾。

石雕匾額

晉中民居的磚雕自然、淳樸，有強烈的地方特點。如圖中的磚雕匾額，周邊的圖案寫實，花朵的變形幅度小，另外沒有使用直線的幾何紋樣，所以整體構圖活潑，極富變化。

山西農村住宅內的影壁

圖為山西農村住宅內的影壁，設在正對著大門的位置，以防止大門外面的人直接看到院內的情況。

晉中民居的拱門

由於晉中一帶有砌築獨立式窯洞的經驗，所以將拱券的技術廣泛應用在門、窗上，這種不用過木的拱形門窗，使用壽命很長。

晉中民居室內情景

晉中民居室內裝修及陳設極為講究，其文化內涵豐富，集中反映了舊時中國的傳統生活模式和習俗。

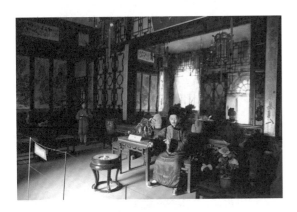

山西祁縣民居俯瞰圖

祁縣是一個歷史悠久的古城，距今已經有1500年的歷史。整座古城中的傳統民居、寺廟、街巷、店鋪大都保存完好，秩序井然，是一座典型的北方小城。

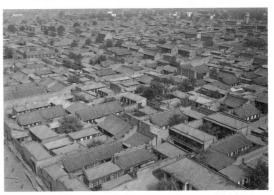

卻是家家都採用單坡屋頂。

　　為什麼這裡的人們喜歡使用單坡屋頂呢？此地區多數房主人都外出經商，擔心妻小受打擾，單坡屋頂的房子圍合以後，就像是一座堅固的城池，可以保障安全。由於單坡屋頂的房屋，背後牆面就是屋脊的高度，因此牆面很高，不像人字形的屋頂，會大大降低背後牆面的高度。舊時，

房屋的後牆都不開窗戶，所以這個高高的後牆，正好作為院落的圍牆，而晉中一帶的宅基地都是窄且長，兩側的廂房高聳，可以防止冬天的寒風吹入院內。

縱深的院落

　　一般民居的院落平面都比較方整，而晉中地區的民居院落卻南北方向十分長，

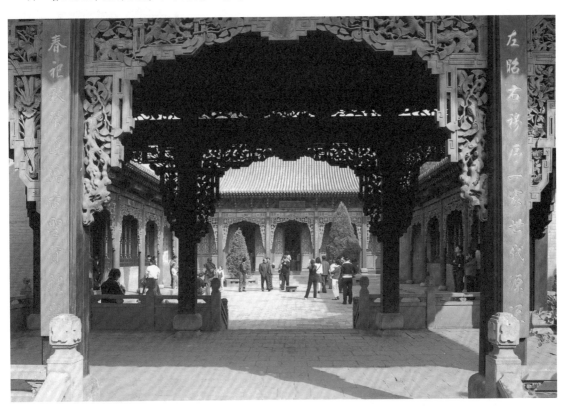

山西榆次常家莊園宗祠獻廳木雕裝飾

山西民居拱形窗
圖為晚清民國時期山西民居上的窗戶，受西洋建築影響窗戶採用拱券形。

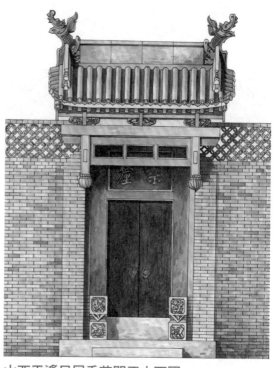

山西平遙民居垂花門正立面圖
平遙民居院落的中門採用垂花門的形式，其功能與北京四合院垂花門相同。

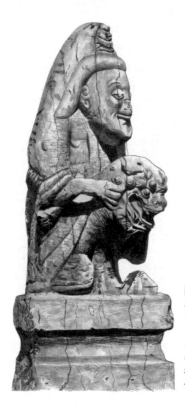

山西民居中的拴馬樁
拴馬樁原是古代鄉紳大戶人家宅院前拴繫驢馬的條石，多用青石雕鑿而成，一般高2～3米，造型以人物或人與獸組合的形象為主，如圖中所示為人物和獅子相結合的造型，很具情趣。

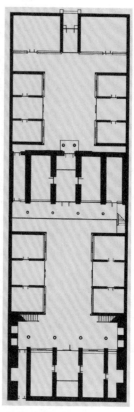

**山西平遙民居
某宅平面圖**

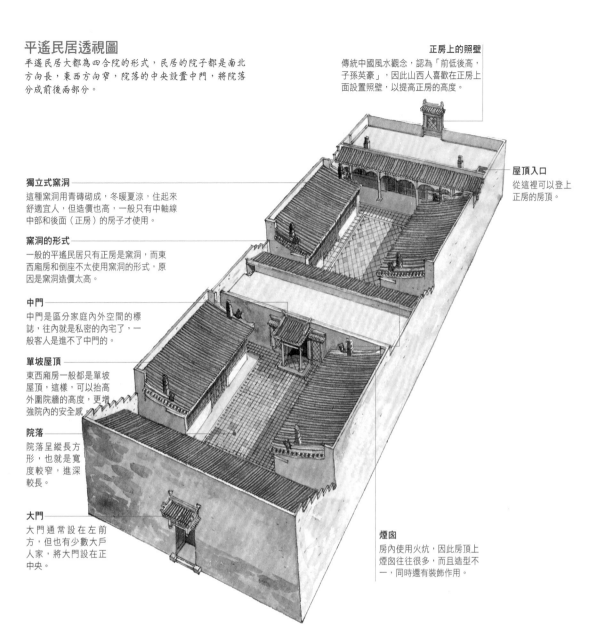

平遙民居透視圖

平遙民居大都為四合院的形式，民居的院子都是南北方向長，東西方向窄，院落的中央設置中門，將院落分成前後兩部分。

獨立式窰洞
這種窰洞用青磚砌成，冬暖夏涼，住起來舒適宜人，但造價也高，一般只有中軸線中部和後面（正房）的房子才使用。

窰洞的形式
一般的平遙民居只有正房是窰洞，而東西廂房和倒座不太使用窰洞的形式，原因是窰洞造價太高。

中門
中門是區分家庭內外空間的標誌，往內就是私密的內宅了，一般客人是進不了中門的。

單坡屋頂
東西廂房一般都是單坡屋頂，這樣，可以抬高外圍院牆的高度，更增強院內的安全感。

院落
院落呈縱長方形，也就是寬度較窄，進深較長。

大門
大門通常設在左前方，但也有少數大戶人家，將大門設在正中央。

正房上的照壁
傳統中國風水觀念，認為「前低後高，子孫英豪」，因此山西人喜歡在正房上面設置照壁，以提高正房的高度。

屋頂入口
從這裡可以登上正房的房頂。

煙囪
房內使用火炕，因此房頂上煙囪往往很多，而且造型不一，同時還有裝飾作用。

東西方向十分窄。這種模式形成的原因，可以歸納為兩個方面。一是地理原因，此地位處海拔800米以上的黃土高原，冬天很冷，常刮西風，南北狹長的院落可以避免西風襲擊。夏天時，由於晉中地區是一個盆地，天氣非常熱，這種狹長的院落可以減少日曬。

當然，地理原因並不是決定民居形式的惟一因素。居住晉中一帶的民眾，特別喜歡「深院」，縱深的院落相當符合人們理想。且舊時人們家裡都會雇長工做一些雜活，縱深的院落裡面，又有一到兩個中門，使院落變成了「兩進」或「三進」，嚴分了「內外」，強調了尊卑關係。

宅門設在東南角

民居的大門不能仿照官式建築（宮殿、寺廟等）的大門，朝向正南方向，而須刻意將大門朝東南或西南方向偏一點點。這種大門、廳堂不正對子午線的做法由來已久。晉中民居的大門設在院落東南角，與全中國大部分地區，將大門設在院落前方的正中的做法不一樣。大門設在東南角，是依照風水的說法而形成的。

民居庭院比較圖

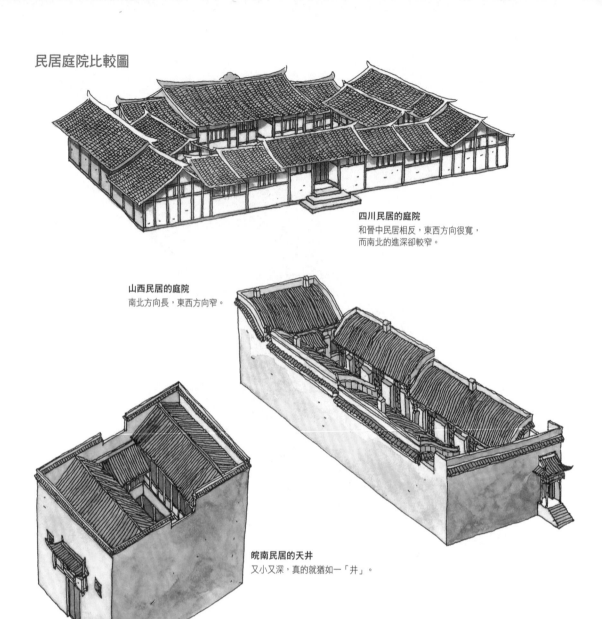

四川民居的庭院
和晉中民居相反，東西方向很寬，
而南北的進深卻較窄。

山西民居的庭院
南北方向長，東西方向窄。

皖南民居的天井
又小又深，真的就猶如一「井」。

山西榆次常家莊園敦仁府八字影壁
八字影壁就是平面呈「八」字形的影壁。
其具體形式有連在一起呈「八」字形的
獨立設置在大門對面或大門內的三面式影
壁，也有分開設置於門兩側與大門一起呈
「八」字形的影壁。常家莊園敦仁府八字
影壁即為獨立式三面影壁的形式。

山西祁縣喬家大院平面圖

喬家大院位於山西祁縣的喬家堡村，它是山西合院式民居的典型實例之一。六個院落構成組群，由圍牆環繞，四周是全封閉的高牆。六個院落的每個院落中又有兩三進的小院落，主院的左右兩側還有側院，總共可分為十九個院落。

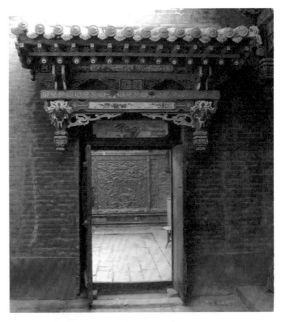

山西太谷曹家大院戲台院中門

晉中四合院與北京四合院相似，但不像北京四合院那樣方正，規矩，也不使用迴廊。但院落的中門都是垂花門的形式，極盡雕飾。圖為山西太谷曹家大院戲台院中的垂花門。

像晉中民居這種大門為什麼建在東南方向，沒有人說得清楚，目前也沒有任何書籍提到這一點，不過當地民間有一種說法，就是「宅門在東南，建宅實不難」。意思是，只要把大門放在了東南方向，就不會犯風水上的忌諱，是一種穩妥的住宅佈局方式。像晉中民居這樣，大門設在院落東南方向的還有北京四合院。

（六）杆欄式住宅
——底層架空的木構屋

大約一萬年前，棲身於長江中下游一帶的先民，開始了自己建造住宅的歷史。南方地下水位高，不像黃土高原，有深達幾十米到幾百米的黏性土質層，適於開挖窯洞，因此，人們便利用當地森林茂密、木材多的特點，構木為巢，營造居室。

早期巢居是在單獨一棵樹上構巢，並簡單搭一個頂遮擋風雨，空間不大，一般僅能住兩三個人而已。由於房子小，安全性、防禦性都不夠，生活在裡面很不方便。

後來人們發現，利用相近的幾棵樹來架設一座居巢，房屋空間就可以再大一些。對於孩子來說，大的房子安全多了，不會動輒就掉下來摔傷；而且房子裡可以住更多的人。但是，相近幾棵樹恰好合適建房的情況，在大自然中畢竟少見，整個族群要居住在一起並不容易。後來，隨著伐木和木材加工技術的不斷進步，人們終於可以自己伐木，自己豎立木柱，建造杆欄式住宅了。

永不熄滅的火塘

早期杆欄式住宅，沒有生火設備，當人們生火、煮飯時必須回到地面，這對於生火困難，火種需要天天保存的原始人來

高幹欄民居

高幹欄最顯著的特點是底層空間高敞，其高度和普通樓層的高度一樣，人不用弓腰就可出入。
這個寬敞的空間用來養牲畜或放置大型農具，有的還設置廁所。

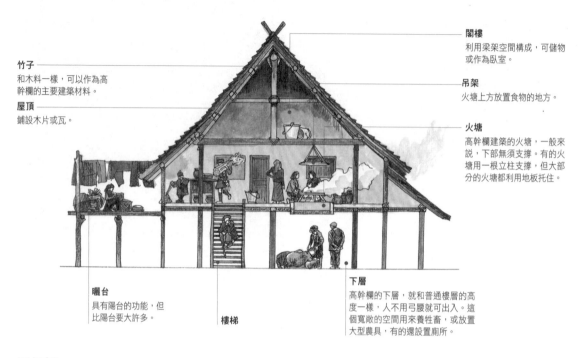

閣樓
利用梁架空間構成，可儲物
或作為臥室。

吊架
火塘上方放置食物的地方。

火塘
高幹欄建築的火塘，一般來
說，下部無須支撐。有的火
塘用一根立柱支撐，但大部
分的火塘都利用地板托住。

竹子
和木料一樣，可以作為高
幹欄的主要建築材料。

屋頂
鋪設木片或瓦。

曬台
具有陽台的功能，但
比陽台要大許多。

樓梯

下層
高幹欄的下層，就和普通樓層的高
度一樣，人不用弓腰就可出入。這
個寬敞的空間用來養牲畜，或放置
大型農具，有的還設置廁所。

矮杆欄

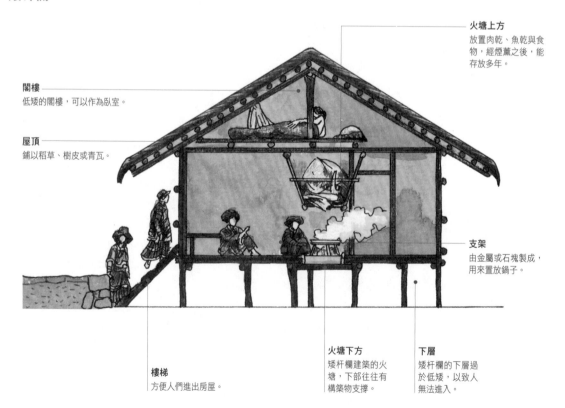

火塘上方
放置肉乾、魚乾與食
物，經煙薰之後，能
存放多年。

閣樓
低矮的閣樓，可以作為臥室。

屋頂
鋪以稻草、樹皮或青瓦。

支架
由金屬或石塊製成，
用來置放鍋子。

樓梯
方便人們進出房屋。

火塘下方
矮杆欄建築的火
塘，下部往往有
構築物支撐。

下層
矮杆欄的下層過
於低矮，以致人
無法進入。

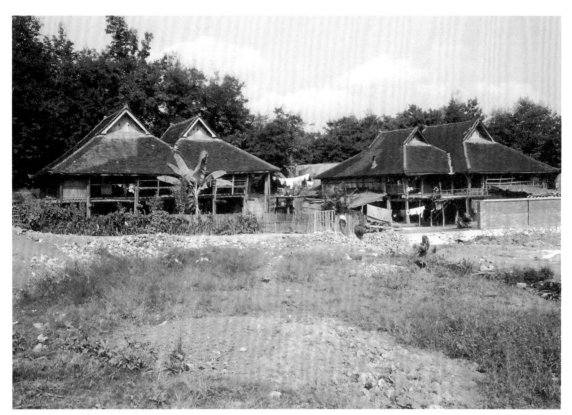

雲南西雙版納傣族民居

說，實在是個嚴重困擾。而且在地面做飯，容易受到野獸襲擊，相當不安全；況且南方多雨，沒有東西遮雨，也非常不方便。

後來，人們終於發現，在地板上鋪設石片可以阻燃，於是創造出可以在杆欄屋內燒火的火塘，解決了在室內煮飯和保存火種的兩大難題。這種火塘的技術在杆欄式民居中，一直沿用至今。

火塘是杆欄式民居一個極重要的構成要素，火塘位於起居室的中央，有客人來時，大家往往圍繞火塘而坐；家庭的重大決定，也在火塘邊形成。每逢節日，全家人都聚集在火塘邊上。火塘是神聖的，它是一個家庭的中心，火塘裡的火都是房主人的祖宗保留下來的，日復一日，年復一年，從不熄滅。

火塘既是家庭中心，更是廚房，可以燒水做飯，雨天還可以利用火塘烘烤衣物。火塘的上方有一個吊架，上面放著醃肉、魚乾等儲藏多年的肉類食物。每日的煙薰火燎，使這些食物更加美味，並可以長期保存。火塘的煙還把整個樓房都熏黑了，不過，經過長期煙薰的木料，可杜絕蟲子生長，無形中也產生了保護建築的作用。

舊巢居的翻新式樣

初期的杆欄式民居，是先用木料在地上搭一個台子，然後在台子上面再建房子。後來隨著人們營造技術的提高，創造出了穿斗式結構，這樣既節省木料，又使房屋更加堅固。後來南方大部分地區的民眾，在木結構外砌築磚牆，逐漸形成了院落式民居，從杆欄式民居中分離出來。

杆欄式民居這種遠古就有的住宅形式，目前仍然大量存在於廣西、湖南、四川、重慶、湖北、貴州、雲南等地的山區

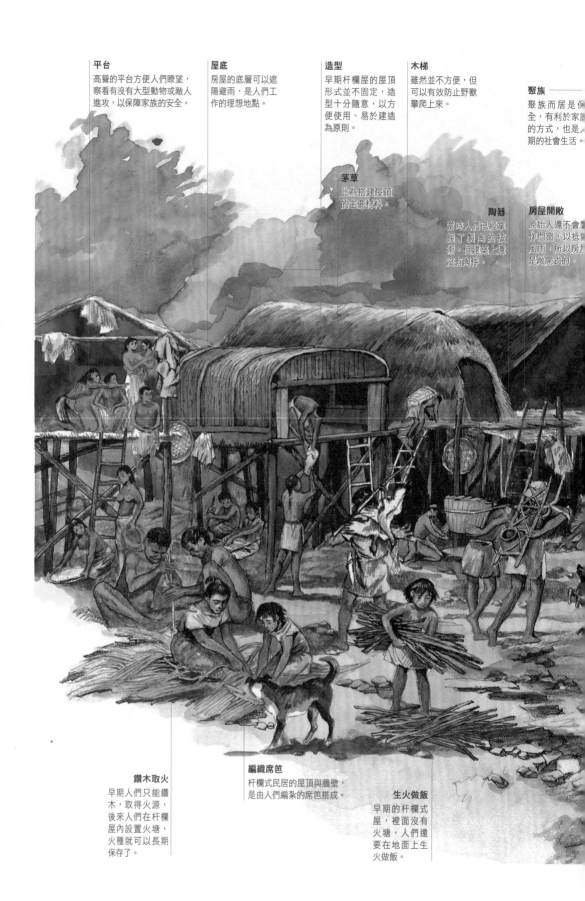

平台
高聳的平台方便人們瞭望，察看有沒有大型動物或敵人進攻，以保障家族的安全。

屋底
房屋的底層可以遮陽避雨，是人們工作的理想地點。

造型
早期杆欄屋的屋頂形式並不固定，造型十分隨意，以方便使用、易於建造為原則。

木梯
雖然並不方便，但可以有效防止野獸攀爬上來。

聚族
聚族而居是保全，有利於家庭的方式，也是人期的社會生活。

茅草
此為搭建屋頂的主要材料。

陶器
當埠人們已經掌握了製陶的技術，但建築上還沒有陶件。

房屋開敞
原始人還不會製作門窗，以抵禦風雨，所以房屋是敞開式的。

鑽木取火
早期人們只能鑽木，取得火源，後來人們在杆欄屋內設置火塘，火種就可以長期保存了。

編織席笆
杆欄式民居的屋頂與牆壁，是由人們編紮的席笆搭成。

生火做飯
早期的杆欄式屋，裡面沒有火塘，人們還要在地面上生火做飯。

早期杆欄式住宅

早期的杆欄式民居結構簡單，先用木柱搭建成簡易的構架，再在其上鋪樹枝、茅草等。

廣場
原始社區的中心區域，都有一些空地作為廣場，方便舉辦集體儀式與活動。

結構
早期杆欄式民居是先用木材搭成一個較高的平台，上面再建房子，而房子與下部平台的結構往往是分開的。

架空
架空的底層可以防止野獸及毒蛇入侵、也可以避免地面的潮濕危害居民身體。

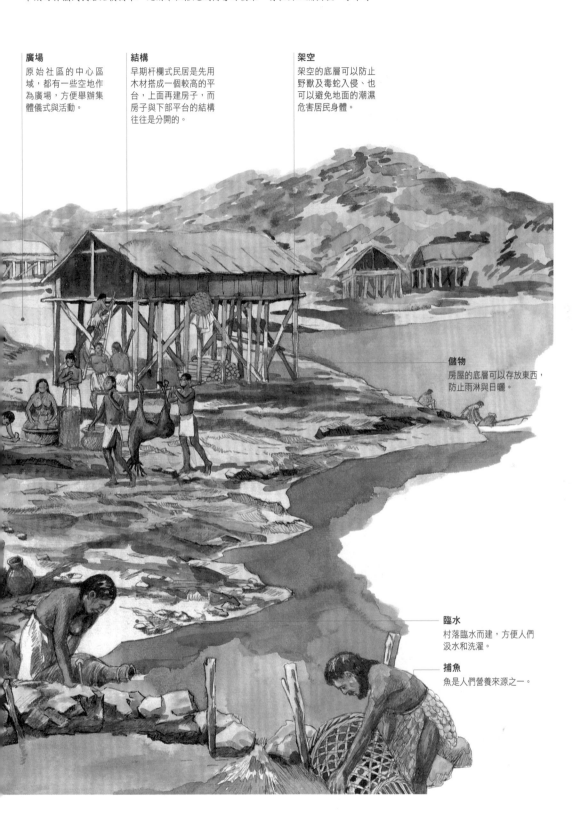

儲物
房屋的底層可以存放東西，防止雨淋與日曬。

臨水
村落臨水而建，方便人們汲水和洗濯。

捕魚
魚是人們營養來源之一。

雲南西雙版納杆欄式民居
杆欄式民居與南方地區的地理條件、氣候條件、環境條件等都十分協調。直到目前為止，在西南山區還沒有取代杆欄式民居的新的居住模式出現。

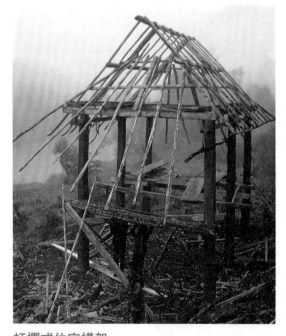

杆欄式住宅構架
杆欄式住宅構造簡單，不用砌造磚牆或土牆圍護，居民往往可以自己搭建。

農村，使用者有漢族，但更多的是其他少數民族。為什麼杆欄式民居這種極古老的住宅形式，得以沿用至今而不消失呢？主要是因為杆欄式民居具有其他建築形式所無法取代的優點。

無可取代的優勢

首先，是建築材料上的優勢，杆欄式民居完全使用木材，不論是梁柱、地板和牆面、樓梯，甚至連屋頂也可用樹皮覆蓋（現在杆欄式民居大多使用小青瓦）。整棟建築不需要磚瓦，建築材料從樹林中都能取得，建築者可以就地取材。

其次，杆欄式民居佔地雖少，但可使用面積卻很大。杆欄式民居都是樓房，除底樓是地面不能住人之外，樓上其餘各層都能使用，而最小的杆欄式民居，至少也有一、二百平方米的使用面積。每逢陰雨季節，室內就成了從事編織、糧食加工等活動的地點，而且寬敞的空間，也為兒童提供了遊戲的場所。

最後，也是最重要的一點，杆欄式民居是因地制宜的產物，最符合當地的氣候和地形。杆欄式民居都建在南方潮濕多雨、夏季炎熱的地區，無論雨季的雨水有多大，因為底層架空不住人，樓上起居室的木地板、木牆壁都不會返潮，不致讓人不舒服。夏天天氣雖熱，但杆欄屋的木結構並不傳熱，而且屋子到處都是縫隙，有利於通風，感覺十分涼爽。

在廣西北部的三江縣調查時發現，當地政府曾經在1980年代進行過一項試驗：協助當地居民拆除杆欄式民居，賣掉木柴，政府給予適當補貼，改建磚頭、混凝土結構的樓房。但只改建了一個村莊，便停止了這項試驗，失敗的原因很多。

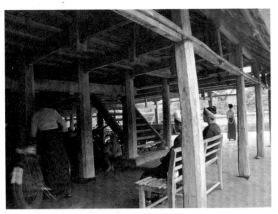

杆欄式民居底層

根據地面層的高度，杆欄式民居可分為高幹欄和矮杆欄兩種形式。景頗族等民族使用矮杆欄式民居，而侗族、傣族等民族使用高幹欄民居。無論是高幹欄還是矮杆欄，樓下的地面空間都可以儲物，高幹欄的甚至還可以飼養牲畜。

木結構的杆欄式民居都具開敞空間，供人們作為起居、會客、煮飯以及從事室內副業生產使用，而磚頭混凝土的樓房，卻很難留出一個這麼大的空間。杆欄式民居內部空間分隔十分靈活，木板壁可以隨意移動，房間可大可小、可多可少，而磚頭混凝土的樓房，卻很難改變房間的劃分。更困擾的是，磚頭混凝土樓房的底層潮濕，不用太浪費空間，要用卻不好安排，何況，昂貴的建築費用，農民也無法獨立負擔。最令人擔心的是，磚頭混凝土的樓房太重，容易引起山區泥石流而造成災害。

從這個實際例子，可以充分看出杆欄式住宅的優點，這些優點不是其他建築形式所能輕易取代的，正因如此，這種古老的住宅形式，才能夠一直保留到今天。

（七）閩南紅磚民居
——喜慶祥和的磚造屋

西方建築普遍使用紅磚紅瓦，而中國傳統民居都是使用青磚青瓦，構成中國民居深沉、清雅的藝術特色。唯獨福建省泉州附近的民居，異於中國其他地區民居，一如西方建築使用紅磚紅瓦，人們稱之為「紅磚文化」。

這種「紅磚文化」深深影響了台灣民居建築，其實這種現象的形成，與閩南的地理條件息息相關。

閩南一帶黏土中的三氧化二鐵含量極高，如果燒成青磚，顏色發土黃，十分難看；反之，若燒成紅磚，色彩相當純正，特別好看。中國人歷來將紅色視為喜慶祥和的顏色，所以當地居民乾脆以紅色磚瓦建造住宅，泉州人還給紅磚起了一個很好的名字，叫做「福瓣磚」。

紅磚民居的分布

紅磚民居主要分布在福建的晉江、金門、泉州、惠安、南安五個市縣，而永春縣也有紅磚，顏色更深，猶如豬血一般的深紅色；但永春民居的屋頂大部分使用青瓦。此外，漳州也有紅磚民居，但數量明顯不如泉州多。

泉州城裡大都是紅磚民居，以青磚蓋房子的人家就顯得格外突出，例如泉州有一處地名叫做「青磚徐」，就是因為那裡有一戶徐姓人家用青磚砌房。

台灣、澎湖的民居，與閩南沿海如金門、晉江、泉州、莆田等地的民居，在平面佈局、立面形式、整體造型，或是細部裝飾的風格都很相近，部分福建移民甚至沿用故鄉村名，作為台灣村落的名稱。正因此，閩南民居的研究，對於瞭解台灣民居建築，有著重要而特殊的意義。

閩南民居的主要形式是四合院，並保留了許多古代中原地區民居建築的特點，這與泉州的歷史有關。

據文獻記載，中原漢人在歷史上曾多次大規模遷徙入閩，最早的一次在東晉（公元316～420年），歷史上稱為「衣冠南渡」，這次入閩的漢人，多定居在建溪、富屯溪流域及閩江下游和泉州晉江流域（據說「晉江」即由此得名），最遠則抵達金門。

福建泉州市彰里村民居

漳里村是一個十分典型的泉州民居村落。村落在興建時就
有統一的規劃，道路橫平豎直，成方格狀。道路從南到北
都是緩緩升高的，每走十幾米，就會有一級踏步提高路
面，形成了整個村落前低後高的坡面佈局。

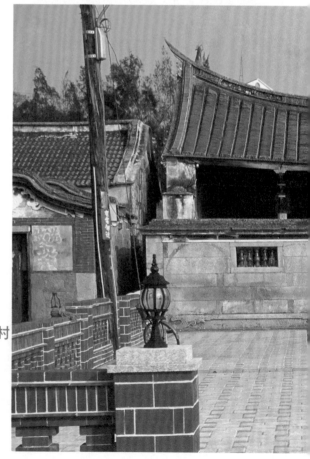

福建金門歐厝村
歐陽宗祠

歐陽宗祠是歐厝村
全體村民的祭祀之
處，創建於清代乾
隆年間。宗祠四周
帶圍牆，前面有平
整的礦埕廣場，格
局莊重而簡單。

福建金門山後村海珠堂（上圖）
山後村位於金門島的東北部，主要生活著王姓氏族，村落建在一個緩坡地上，後有靠山，前有大海，
環境優美。村落中的民居被保護得非常完好，圖為山後村海珠堂大門前部花園景觀。

福建省金門縣歐厝村鳥瞰圖

順天商店，是村中惟一的一幢商業建築，在建築造型方面吸收了許多南洋手法，是中西結合的上居下鋪的民居形式。

風獅爺是村落的守護神，歐厝村的這個風獅爺面朝大海，挺風而立。

原學校，後因村民遷居台灣而關閉。

高地，村落的背後地勢凸起，村落依地勢的風水而佈局。

村落入口。

隘門，起到限定空間，從精神上給鄉民以保護的作用。

水井，是村民的水源之一。

歐陽宗祠，建在村落的後方，因為「祖厝」在村落的後面，可以庇蔭子孫。

這是歐厝村擴建時營造的一小片新區，統一規劃，形成「梳式」佈局，密度大，但又方便使用。

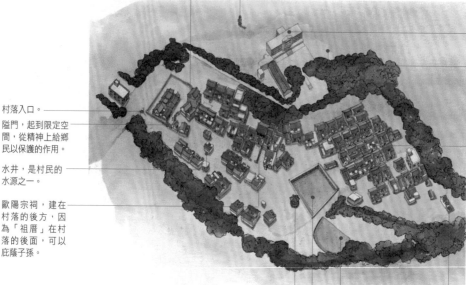

觀景亭，是公共設施，供村民使用。

大池

小池
大池和小池是村落的洗濯水源，以及防火時撲救的水源。大池象徵陽剛，小池象徵陰柔。

小型佛寺，在金門縣，村落佈局依據「宮前祖厝後」的模式，「宮前」，是指寺、觀、廟等在村落的前方。

金門常見三開間四合院紅磚民居的正立面

燕尾。金門民居正脊兩端有兩種處理方式，一種是「馬背」，即馬頭牆的形式。還有一種就是這樣高高翹起的「燕尾」。

屋脊不是一條直線，而是兩端高中間低的凹曲線，有展翅欲飛的動態感。

渤海衍派是歐陽姓氏的堂號，金門每家大門的上端都有自己的堂號，表示不忘先祖，承繼父老的意願。

青石雕刻的窗框與窗檔，安全耐久，從色彩上又區別於紅磚和白色的花崗石。

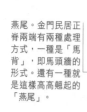

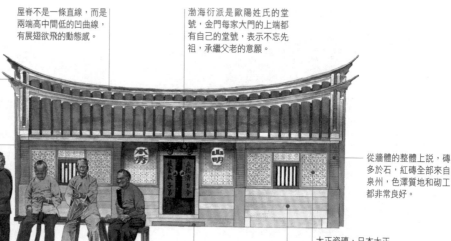

從牆體的整體上說，磚多於石，紅磚全部來自泉州，色澤質地和砌工都非常良好。

大正瓷磚，日本大正年間進口的瓷磚，故名。圖案為近似幾何形的花卉，是金門民居普遍使用在正立面的裝飾。

石工技藝精湛，在質地堅硬的花崗石上雕出線腳，接縫嚴實，而且不露斧鑿。

線腳的細部處理，使踏步產生情趣，有輕盈感。

閩南民居正面圖

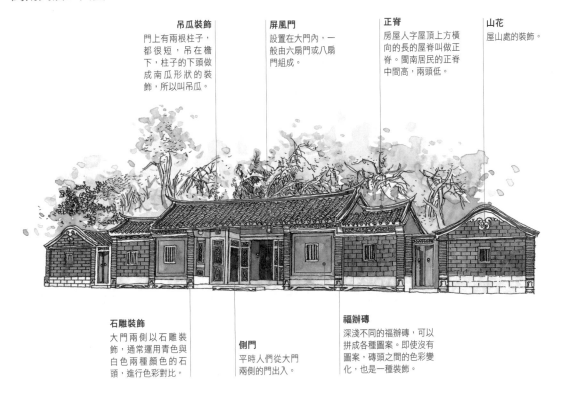

吊瓜裝飾
門上有兩根柱子，都很短，吊在檐下，柱子的下頭做成南瓜形狀的裝飾，所以叫吊瓜。

屏風門
設置在大門內，一般由六扇門或八扇門組成。

正脊
房屋人字屋頂上方橫向的長的屋脊叫做正脊。閩南居民的正脊中間高，兩頭低。

山花
屋山處的裝飾。

石雕裝飾
大門兩側以石雕裝飾，通常運用青色與白色兩種顏色的石頭，進行色彩對比。

側門
平時人們從大門兩側的門出入。

福辦磚
深淺不同的福辦磚，可以拼成各種圖案。即使沒有圖案，磚頭之間的色彩變化，也是一種裝飾。

閩南民居剖面圖

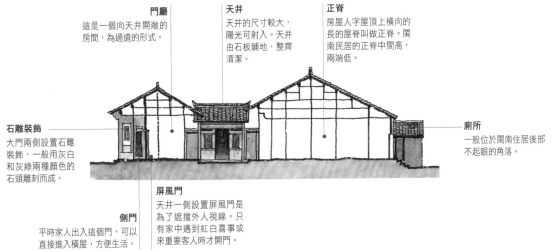

門廳
這是一個向天井開敞的房間，為過道的形式。

天井
天井的尺寸較大，陽光可射入。天井由石板鋪地，整齊清潔。

正脊
房屋人字屋頂上橫向的長的屋脊叫做正脊。閩南民居的正脊中間高，兩端低。

石雕裝飾
大門兩側設置石雕裝飾，一般用灰白和灰綠兩種顏色的石頭雕刻而成。

屏風門
天井一側設置屏風門是為了遮擋外人視線。只有家中遇到紅白喜事或來重要客人時才開門。

側門
平時家人出入這個門，可以直接進入橫屋，方便生活。

廁所
一般位於閩南住居後部不起眼的角落。

磚石構造豐富立面

　　入閩的移民來自中原，自然帶來中原傳統建築特色。中軸對稱、相對低矮開放的四合院民居佈局形式，在閩南一帶被保留下來，一直沿用至今。

　　面闊寬是閩南四合院的重要特點，這與面闊窄的山西民居恰好形成鮮明對比。閩南四合院的正立面非常華美，紅色磚頭與灰綠色石頭相得益彰。在牆體的基礎部位，有案几一樣的石雕裝飾，顯現傢具般

泉州民居

泉州民居的主要形式是四合院，雖然平面佈局與中原地區傳統建築相類似。
但在細部裝飾和建築文化構成上與中原地區傳統建築有很大區別。

主人臥室
臥室圍繞著主廳堂分布在宅院中，
按照左為上，右為下的原則按不同
輩分和長幼秩序分配臥室，各個房
間都有相對應的名稱。

廳堂
廳堂位於前後中軸線的中段位置，是家族議
事，祭祀祖先，婚嫁喪葬等重要儀式舉行的場
所；廳堂的規模宏大，裝修華麗精緻，是整個
院落中最重要的空間。

書房
書房是家人學習、讀書
的地方，通常被安排在
較為安靜的位置，以保
證有良好的學習環境。

閨房
女兒住的房間位於院落最
後部的私密位置，利於家
長監視其行動。

牛棚
牛在過去是重要的農業
生產工具，因此牛棚也
被安排在院落中。

農具房
農具房是存放農具的地方，
農閒時節把農具統一收起來
放在農具房內，方便使用時
取拿，也表現了泉州人民勤
勞、節儉的性格。

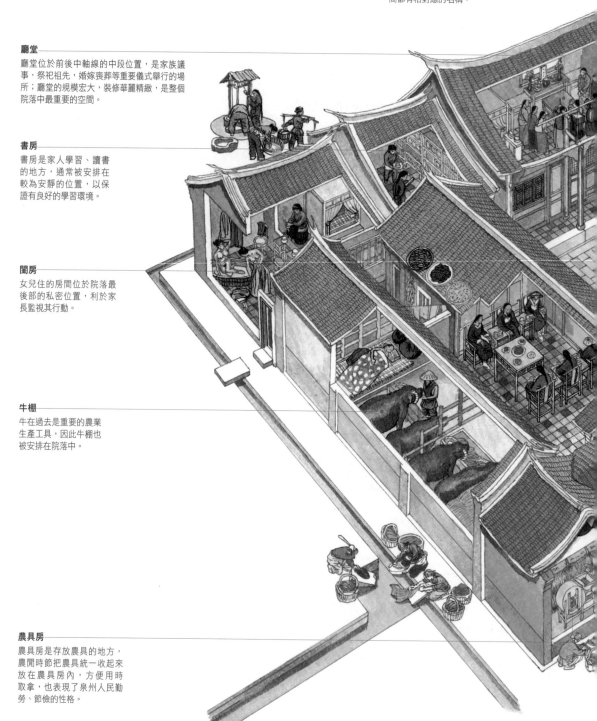

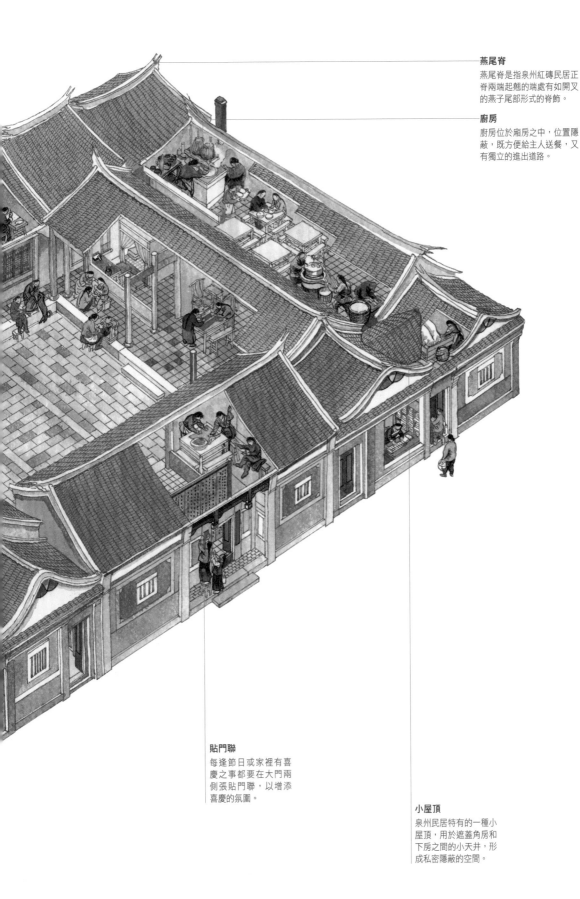

燕尾脊
燕尾脊是指泉州紅磚民居正
脊兩端起翹的端處有如開叉
的燕子尾部形式的脊飾。

廚房
廚房位於廂房之中，位置隱
蔽，既方便給主人送餐，又
有獨立的進出道路。

貼門聯
每逢節日或家裡有喜
慶之事都要在大門兩
側張貼門聯，以增添
喜慶的氛圍。

小屋頂
泉州民居特有的一種小
屋頂，用於遮蓋角房和
下房之間的小天井，形
成私密隱蔽的空間。

閩南民居俯視圖

閩南民居的主要形式是四合院，平面佈局與中原傳統建築有很多相似之處。比如，院落方正，廳堂位於院落的中心，臥室、廚房等安排在兩側廂房等。

上房
二兒子居住
的房間。

右邊房
六兒子居住
的房間。

右櫸頭間
父母居住的房間。

的精細感。活潑輕盈的磚雕之外，紅磚的拼花更具地方特色，由於磚塊的三氧化二鐵含量多寡不同，形成深淺不一的顏色，人們便利用磚塊顏色，在牆面拼成圖案。

磚石雕刻廣泛地被應用在閩南民居建築，除了民居主要入口處有大面積的磚雕、石雕外，內部庭院也有許多石雕的鏤空花窗，而且幾乎不用幾何圖案，而喜歡用近似寫實的植物和人物圖案，形象細膩，世俗味道濃厚。

虛實明暗交融一體

中國民居最富表現力的部位在屋頂，閩南民居的屋頂，完全不同於中國其他地區，呈雙向凹弧形的曲面。換句話說，在閩南民居的屋頂上，找不到一條真正的直線，假如從正面看是一條直線，從側面看就是弧線。閩南民居屋頂正脊中間低、兩頭高，兩端翹角處有美麗的燕尾，這種屋

右角房
八兒子居
房

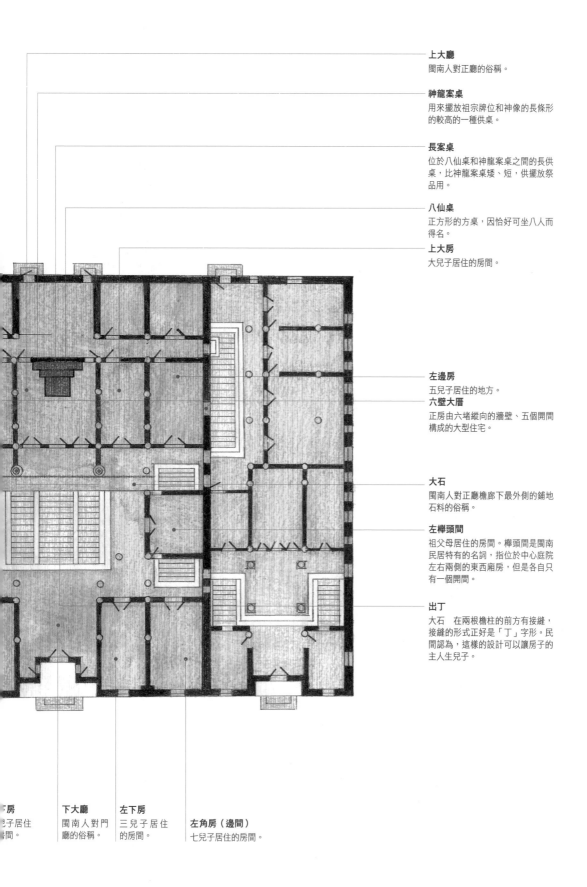

上大廳
閩南人對正廳的俗稱。

神龍案桌
用來擺放祖宗牌位和神像的長條形的較高的一種供桌。

長案桌
位於八仙桌和神龍案桌之間的長供桌，比神龍案桌矮、短，供擺放祭品用。

八仙桌
正方形的方桌，因恰好可坐八人而得名。

上大房
大兒子居住的房間。

左邊房
五兒子居住的地方。

六壁大厝
正房由六堵縱向的牆壁、五個開間構成的大型住宅。

大石
閩南人對正廳檐廊下最外側的鋪地石料的俗稱。

左櫸頭間
祖父母居住的房間。櫸頭間是閩南民居特有的名詞，指位於中心庭院左右兩側的東西廂房，但是各自只有一個開間。

出丁
大石　在兩根檐柱的前方有接縫，接縫的形式正好是「丁」字形。民間認為，這樣的設計可以讓房子的主人生兒子。

下房
兒子居住間。

下大廳
閩南人對門廳的俗稱。

左下房
三兒子居住的房間。

左角房（邊間）
七兒子居住的房間。

面輕盈的輪廓，給人騰躍、飛翔的感覺。

天井在閩南叫深井，深井鋪滿石板。天井的一圈都是排水溝，以適應當地雨水多的特點。典型閩南民居的院落平面比較複雜，除了中間大天井外，四周有四個小天井，構成相對獨立的生活小空間，增加了空間變化的層次。正因為有了不同形狀的小空間，才使得高低穿插的屋頂檐口得以充分體現，形成虛實明暗的交融互映。

大天井在閩南民居作為中心空間之用。廳堂和大天井融為一體，天井和廳堂在鋪地上有一級踏步的高差。廳堂前鋪的一條長石板很重要，在當地稱為大石。大石的起點和終點都正對兩根廳堂的廊柱。石板縫和柱礎形成「丁」字形，當地人稱為「出丁」，據說這樣可以生男孩，家庭能夠人丁興旺。

民居正脊燕尾
金門民居正脊端頭有兩種處理方式，一種是直接連到兩端馬頭牆面結束的形式，還有一種就是正脊兩端高高翹起的「燕尾」。通常大型的民居就採用這種灰塑做成的燕尾裝飾。

在住房的使用分配上，閩南人嚴格沿襲古制，左為上，右為下，而且每個房間都有相應的名稱，體現了濃郁的文化色彩。家裡的男孩子要按照長幼次序來分配住房。由於四合院中心部位是由四房一廳所組成，四房一廳又是由六座縱牆組成，所以當地人稱這種典型的泉州民居為「六壁大厝」。

金門民居的地方名稱

在金門民居中，「落」是指一幢三開間的房子，也叫「大落」、「正身」。「櫸頭」是東西廂房，也叫「間仔」、「掛房」。「深井頭」是天井、中庭。「厝」是指院落，「二落大厝」就是一個四合院，「一落二櫸頭」就是三開間的正房前面有東西廂房各一間，簡稱為「二

福建省金門縣民居大門邊上的裝飾
閩南民居大門凹進，其兩側是重點裝飾的部位之一，圖為福建省金門縣山後村王宅大門邊上的磚雕裝飾。

紅磚民居馬頭牆

紅磚民居馬頭牆的形式很多，是民居裝飾的集中部位之一。

金門地區的風獅爺

風獅爺是金門地區特有的民間設置。從形象上來看，風獅爺就是一種直立著身子的獅子塑像；從功能上說，風獅爺常被設立在一個聚落的入口處，面對大海，具有護衛家園，保佑平安的作用。

福建金門民居的五行山牆

在閩粵地區，馬頭牆的形狀往往和房主人的生辰八字相對應，為了顯示不同的性格人們便創造出了五行山牆。各地區五行山牆的形狀因人們的釋意與理解不同而會有所不同。

欅」或「掛兩房」。「一落四欅頭」是指東西各有廂房兩間，簡稱「四欅」或「掛兩房」。其中靠近大落者稱為「上欅」，近外側者稱為「下欅」。以「一落四欅頭」為基礎，在兩個「下欅」之間建的門樓（與下欅相聯）叫做「三蓋廊」。「磚坪」是指平頂房屋，上面以方磚墁頂。三蓋廊就是有不少是磚坪。「圓脊」並不是平時所說的捲棚頂，圓脊是指山牆的頂端有一半圓形的封火山牆遮擋住屋脊，這種馬鞍形的封火山牆在台灣叫做「金」形山牆。「燕尾」是指屋脊兩端起翹，用鐵絲做骨，外面用灰做成的燕子尾巴形狀的裝飾。

民居中建築物的名稱和構件的名稱各地都不相同。比如官式建築中的雀替是清代的叫法，宋代叫做綽幕，而在民居中，贛南叫做雕子槽，豫東叫槽木（可能是綽幕的發音，從宋代保留至今），晉中地區叫做鏤槽角。金門因為特殊的歷史原因不僅傳統民居被完好保留，更為可貴的是，保留了一套當地對住宅形式的民間名詞。

「突歸」是指在落和三蓋廊的左側或右側加建的一間房。只在一側加建的叫「單突歸」，兩側都加建的叫「雙突歸」。五開間的雙突歸又稱「六路大厝」，因為五開間的房屋有六路牆壁（在泉州叫「六壁大厝」）。「護龍」是在院落的一側或兩側加建一排廂房，成為一個偏院，而且在偏院的前面設門自由出入。「回向」也是在院落外加建院落，但不同於「護龍」的是，回向是在院落的前方增建房屋形成一個倒座院。

金門民居的構成方式

金門院落民居的基本構成單元是落和櫸頭，落是指一幢三開間的房子；櫸頭是指東西廂房。

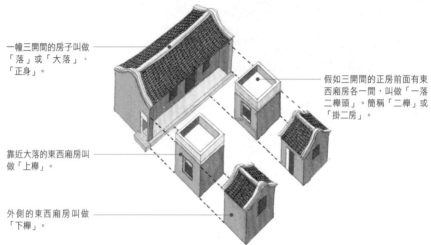

一幢三開間的房子叫做「落」或「大落」、「正身」。

靠近大落的東西廂房叫做「上櫸」。

外側的東西廂房叫做「下櫸」。

假如三開間的正房前面有東西廂房各一間，叫做「一落二櫸頭」。簡稱「二櫸」或「掛二房」。

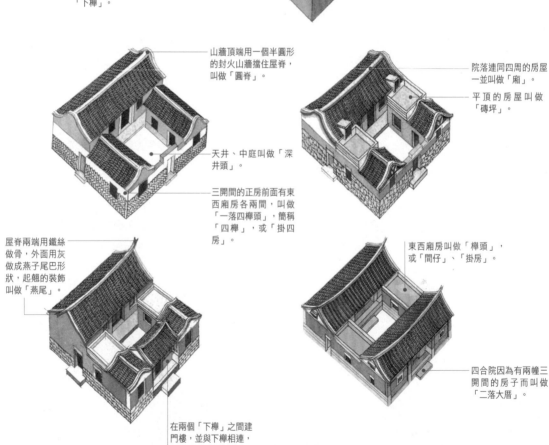

山牆頂端用一個半圓形的封火山牆擋住屋脊，叫做「圓脊」。

天井、中庭叫做「深井頭」。

三開間的正房前面有東西廂房各兩間，叫做「一落四櫸頭」，簡稱「四櫸」，或「掛四房」。

屋脊兩端用鐵絲做骨，外面用灰做成燕子尾巴形狀，起翹的裝飾叫做「燕尾」。

在兩個「下櫸」之間建門樓，並與下櫸相連，叫做「三蓋廊」。

院落連同四周的房屋一並叫做「廂」。

平頂的房屋叫做「磚坪」。

東西廂房叫做「櫸頭」，或「間仔」、「掛房」。

四合院因為有兩幢三開間的房子而叫做「二落大厝」。

三、民族聚落的典型

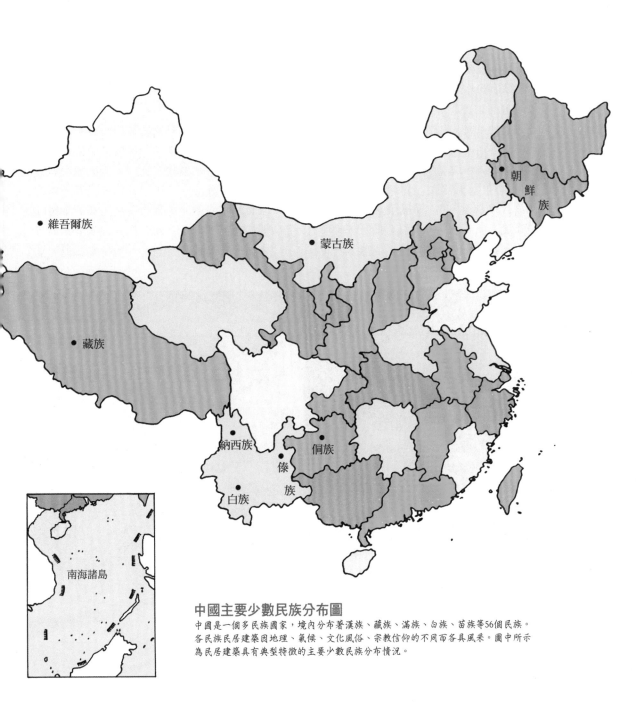

維吾爾族

蒙古族

朝鮮族

藏族

納西族　侗族

傣族

白族

南海諸島

中國主要少數民族分布圖
中國是一個多民族國家，境內分布著漢族、藏族、滿族、白族、苗族等56個民族。
各民族民居建築因地理、氣候、文化風俗、宗教信仰的不同而各具風采。圖中所示
為民居建築具有典型特徵的主要少數民族分布情況。

（一）維吾爾族
——散落天山南麓的平頂屋

新疆維吾爾自治區位於中國西北部，面積有160多萬平方公里。由於天山的阻隔，新疆南北的氣候有明顯差異。維吾爾族是新疆的主要民族，維吾爾族大多居住在天山南部的南疆，這裡氣候乾燥炎熱，年降雨量約為500毫米，蒸發量為降雨量的30到40倍。風沙大，夏季氣溫有時高達40攝氏度以上，冬季最低氣溫低到零下25攝氏度。乾旱少雨，日照時間長，日溫差大，是典型的大陸性氣候，俗諺「早穿皮襖午穿紗，圍著火爐吃西瓜」正是新疆氣候的寫照。

氣候與宗教影響住宅形式

維吾爾族民居有許多獨到的形式，最大特色是設置戶外型的家庭活動中心，以適應新疆的特殊氣候。

維吾爾族分布區域廣闊，這裡著重介紹位於新疆西南部的和田地區的傳統住宅形式。和田地區乾旱少雨，當地的人們特別喜歡戶外活動，平時待客、家務勞作甚至休息都在室外，舊時每年約有半年的時間，居民會夜宿戶外。維吾爾族家家都有果園，民眾很少吃蔬菜，主要吃瓜果，果

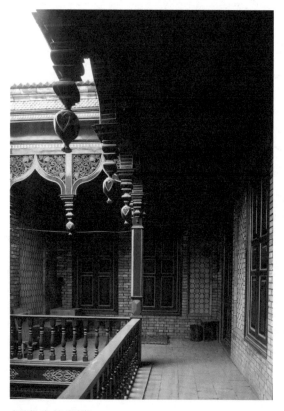

新疆喀什民居
喀什民居十分注重裝飾，在廊槽柱子和欄杆上都有精美的裝飾。

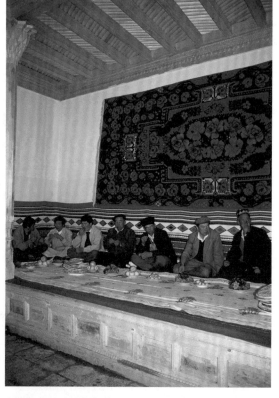

新疆喀什民居內景
新疆維吾爾族民居中的阿以旺是接待客人的理想空間。

新疆吐魯番民居庭院內果園
維吾爾族家家都有果園，當地人很少吃蔬菜，但卻食用許多瓜果，所以果園是住宅的庭院中心。
新疆地區盛產葡萄，葡萄架也成為住宅庭院中最常見的設置。

園因此成為農村住宅的庭院中心。

信仰伊斯蘭教的維吾爾族，家裡不需要供奉神像，也不供奉祖先。因此，維吾爾族民居沒有明確的中軸線及對稱要求，各個房間都圍繞戶外活動中心或頂部封閉的戶外活動中心佈置，住宅的外部造型也千變萬化。

房子為平頂，是維吾爾族民居的主要特點之一，由於少雨，沒有排水的需要，周圍則不設排水設施。新疆的濕度非常低，只要不曬太陽，室內就非常涼爽，為了減少過多的陽光照射，維吾爾族民居外牆很少開窗，卻也使得室內十分封閉，採光也不好，終日昏暗。建築也沒有規定的朝向，院落大多按地形及道路狀況自由佈置，院門開在對外交通方便的地方。

好客的維吾爾族人家，不論房間多寡，必定設有客室，以招待訪客。在日常生活中，人們習慣盤坐或跪坐，因此實心土炕是民居中必不可少的。在室內、半開敞的廊子，或半開敞的內庭院，以及外庭院和果園中都設有實心土炕。

維吾爾民居的空間形式

新疆地域廣闊，而且當地的傳統民居造價不高，因此，維吾爾族的民居普遍使用面積都很大，內部的各個房間都有著十分明確的功能。一般分為前室、客室（有的人家還分夏客室和冬客室）、夏居室、冬居室、廚房、茶房、雜用房、庫房、過道、洗淨間、糧倉以及儲藏貴重物品的房間。

新疆和田民居中的阿克賽乃
阿克賽乃是類似於小型四合院的一種阿以旺，是和田維吾爾族民居的灰色空間部分。

新疆和田維吾爾族民居剖透視圖

新疆和田民居最大的特色就是設置戶外型的家庭活動中心，以適應當地炎熱、少雨的氣候。
在建築形式上，和田民居分為開敞的庭院空間和封閉的居室空間。

天窗

阿以旺的天窗高40～80釐米，運用直的木柵或花櫺格隔扇作為窗欄板，以達通風和裝飾之效。

嵌牆式龕式爐

在牆內挖出灶型，大部分的爐身和煙囪都藏在牆體內，只有爐子的面部突出牆外。

這一道門將院落分為待客部分與家用部分，一般大型住宅都將內部分為兩個部分，但又相互連接。

在平整的屋頂上，以土矮牆作為欄桿，屋頂就成了大陽台。此處是上屋頂為出入口的地方。

屋頂底層是細木條橫豎排列的密肋結構，上面用草泥做成平頂屋。由於當地雨少，屋頂沒有排水處理。

大門

門框一圈凸出門斗的大門，門扇較寬，甚至寬達兩公尺多，畜力車可逕直而入。

夏客室

有高側窗和外面相通，夏季涼爽。

阿克賽乃

屋頂上敞開一個方形的大洞，從裡面看，像四面都圍繞辟希阿以旺般檐廊的院子。接待客人、歌舞活動都可以在這裡舉行。

附牆式龕式爐

龕式爐的爐體都凸出牆壁以外，稱為附牆式的龕式爐。附牆式的爐子，可以在薄薄的牆體外，附牆而築。

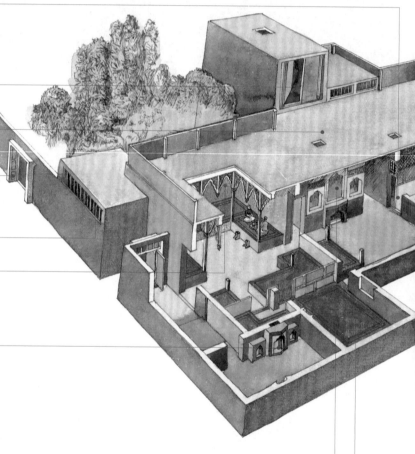

爐子上部的煙囪。

壁龕

此為是維吾爾族民居中佈置的一大特點，外形主要是拱形頂，壁龕本身可以裝飾牆面。由於維吾爾族民居內傢具少，壁龕可以放瓷器、銅器和其他生活用具，大的壁龕甚至可以放置衣被。

冬客室

專供客人冬天過夜時居住，房間封閉、暖和。

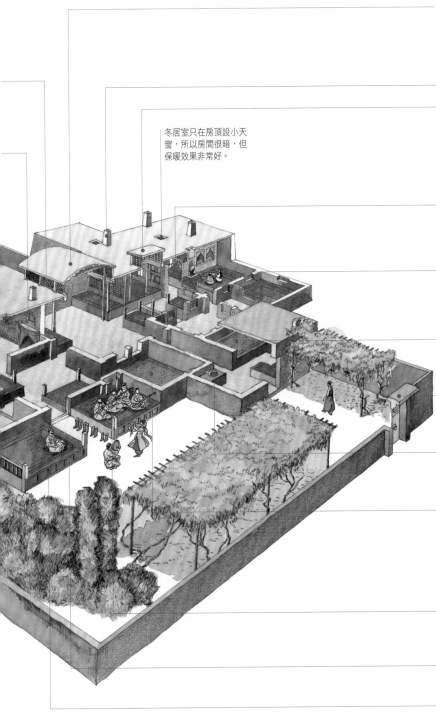

阿以旺

此為維吾爾族民居中的精華部分,既是住宅內部的起居室,又保有戶外場所的優點,是人們喜慶聚會的場地。

牆壁上竈式爐的煙囪伸出屋面。

開攀斯阿以旺

假如阿以旺在屋頂上凸出的部分面積過小,形狀就會像鳥籠,這叫做「開攀斯阿以旺」或稱「籠式阿以旺」。開攀斯阿以旺已經完全失去戶外活動場所的功能,變成採光、通氣的天窗。

冬居室

必須穿越好幾個房間才能進入,因此十分深幽隱蔽,私密性也高,但面積很小,一般不到9平方米。

夏居室

相對於冬居室要開敞一些,面積也較大,一般在15～30平方米間。

子女房間

按照維吾爾族的習俗,子女在十二歲即與父母分室,通常也不與祖輩同室。

大門

大門有許多種,這是門頂上有類似雨篷的大門,門板上的壓條圖案十分講究。

廚房

一般設在門口,其中最主要的是烤饢坑。饢是維吾爾族民眾的主食,有點類似於漢族的燒餅。

束蓋

從古至今,維吾爾族民居幾乎各房間都築有「束蓋」炕。所謂的束蓋炕,是一種外形似炕,但是實心,不能加熱的土炕。炕分為局部的,或滿堂的。束蓋炕不只是睡覺的地方,也是日常活動的場所。

辟希阿以旺的束蓋炕上都設有竈式爐,做飯就餐全部都在束蓋炕上進行。

辟希阿以旺

形式有點像檐廊,但比檐廊要深。

戶外活動的場所同樣也要有束蓋炕。炕面相當於古代的「席」或「榻床」上,炕下就是「地」上。

拐角式竈式爐

砌築在牆角處,非常具有裝飾性,但比較少見。

冬居室只在房頂設小天窗,所以房間很暗,但保暖效果非常好。

和田地區的維吾爾族民居，一般分為兩個相對獨立的區域：待客用房和自家用房。從建築的形式上，又可分為：開敞的庭院空間和封閉的居室空間。

庭院空間開敞

開敞的庭院空間形式奇特，與人們想像中的庭院空間有所不同。形式可以歸納為三種：「辟希阿以旺」、「阿克賽乃」以及「阿以旺」，漢語中沒有相對應的詞彙，所以採取直接音譯。

辟希阿以旺是一種接近漢族民居檐廊的形式，但是比檐廊寬，一般進深2米以上，甚至可達3米以上。和漢族檐廊不同的是，辟希阿以旺主要是為了設置實心土炕讓人坐的，並不是讓人在裡面走動。客人或家人在此盤膝而坐，可以觀看庭院的果樹，呼吸新鮮空氣，享受涼風的吹拂。

除了風沙天或嚴寒的季節，這裡平時是全家的戶外活動場所，夏天是乘涼之處，冬天則是曬太陽的好地方。在辟希阿

維吾爾族民居窗戶
維吾爾族民居的窗戶裝飾性非常強，上部用磚砌成尖拱狀，方形的窗框內為幾何形的窗櫺格，形式簡潔，但不單調。

新疆吐魯番民居庭院
維吾爾族民居受伊斯蘭教影響，建築裝飾有鮮明的阿拉伯建築風格。

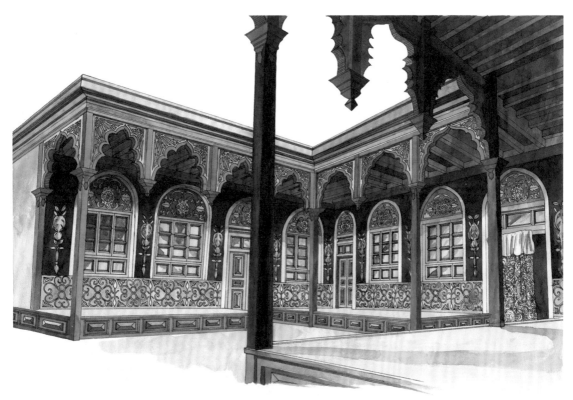

維吾爾族民居中的阿克賽乃

阿克賽乃是一種方形的院落，四周加蓋一圈屋頂，就像四個辟希阿以旺圍合在一起，顯得更為私密安靜。

以旺上，大多都設有壁龕式火爐，做飯用餐就在炕上。

阿克賽乃是一種方形的庭院，庭院四周又加蓋了一圈屋頂，就好像四個辟希阿以旺圍合在一起。在阿克賽乃中生活勞動，比在辟希阿以旺中舒適，因為更像是在室內，同時又比辟希阿以旺私密安靜。

阿以旺：這是維吾爾族民居中享有盛名的建築形式，在維吾爾語中「阿以旺」寓意為「明亮的處所」。從形式上看，阿以旺是在阿克賽乃中間開敞的空間上面再加一個屋頂，屋頂與庭院之間是四個側面的天窗。阿以旺既是完全封閉的室內空間，又是一個帶天窗的大庭院，這種建築至少已有兩千年的歷史，具有十分鮮明的民族特點和地方特色。

居民日常的室外活動，都可以在阿以旺中舉行，無論是接待客人、聚會，或是舉行小型歌舞活動都很合適。此外，四面都有門通向周圍房間的阿以旺庭院，也是住宅內全家人共有的起居室。而阿以旺比阿克賽乃更能抵禦風沙、嚴寒以及酷暑，設計更為完備，是維吾爾族極具代表性的庭院建築形式。

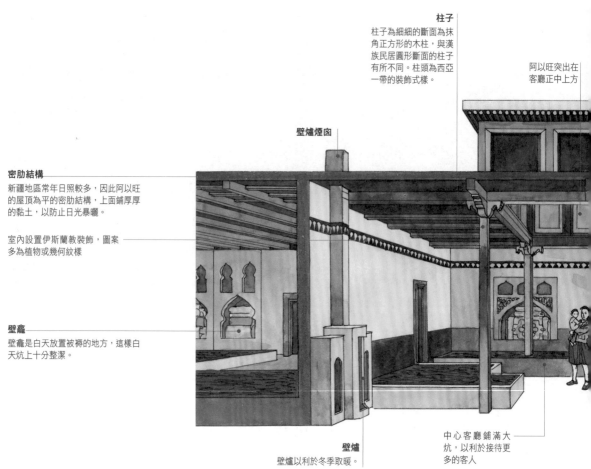

柱子
柱子為細細的斷面為抹角正方形的木柱，與漢族民居圓形斷面的柱子有所不同。柱頭為西亞一帶的裝飾式樣。

阿以旺突出在客廳正中上方

壁爐煙囪

密肋結構
新疆地區常年日照較多，因此阿以旺的屋頂為平的密肋結構，上面鋪厚厚的黏土，以防止日光暴曬。

室內設置伊斯蘭教裝飾，圖案多為植物或幾何紋樣

壁龕
壁龕是白天放置被褥的地方，這樣白天炕上十分整潔。

壁爐
壁爐以利於冬季取暖。

中心客廳鋪滿大炕，以利於接待更多的客人

維吾爾族民居中的阿以旺
阿以旺在維吾爾語中意思是「明亮的場所」。其形式為在小庭院上加蓋平屋頂，
這個屋頂高出其他部分的屋頂，並在這個屋頂下的四個側面設置天窗，以供通風採光。

（二）藏族

——石砌土築的碉房

碉房是居住在青藏高原以及內蒙古部分地區的藏族普遍使用的一種居住建築形式，根據《後漢書》記載，元鼎六年（公元111年）以前就已經存在。碉房是一種用亂石壘砌或土築的房子，高三至四層，因為外觀很像碉堡而得名，碉房之名至少可以追溯到清代乾隆年間（公元1736～1795年）。

藏族分布地區很廣，生活區域的地形、氣候也有所差異，但是典型的藏族民居仍然大同小異。漢族民居以院落形式組合不同功能的房間，藏族民居則以單體的形式，將倉房、牲畜圈、廚房、廁所、臥室，以至於經堂等各種不同功能的房間，安排在一棟建築之內。外形為方方的體塊，總體造型下大上小，平頂，窗子和門的上面都有一塊遮陽板等，這都是藏族民居的基本特點。

農民住宅是藏族民居中數量最多的種類，基於農家生產需要，農民住宅多數為三層，有的還高達四層，每一層都有其主要的功能。

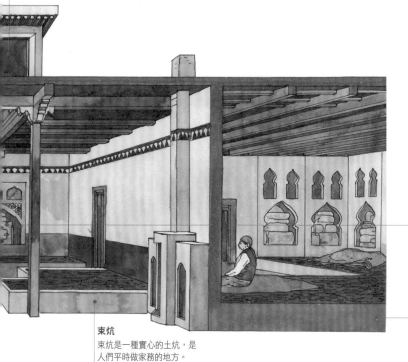

壁龕為尖拱造型，具有濃郁的伊斯蘭教風格

束炕
束炕是一種實心的土炕，是人們平時做家務的地方。

臥室
臥室也是大炕，是家庭成員睡覺的地方。

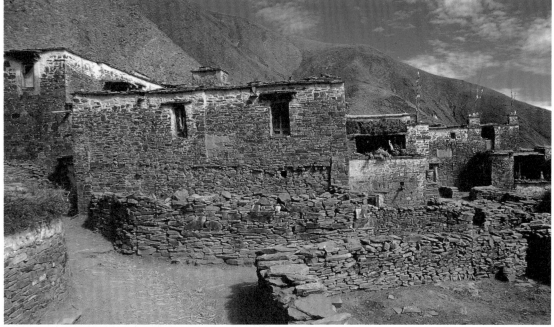

西藏自治區澤當地區張嘎鄉農民住宅

藏族民居的外觀方整，平頂，造型下大上小，有一種森嚴的感覺，所以在清代稱為「碉房」。碉房是藏族民居的主要形式。

藏族碉房外觀

堅如碉堡的藏族碉樓防禦性很強。

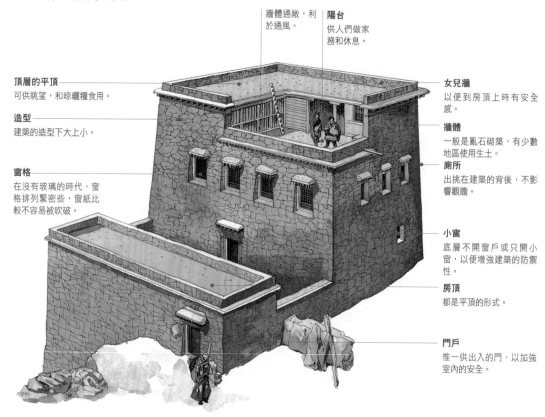

牆體通敞，利於通風。

陽台
供人們做家務和休息。

頂層的平頂
可供眺望，和晾曬糧食用。

造型
建築的造型下大上小。

窗格
在沒有玻璃的時代，窗格排列緊密些，窗紙比較不容易被吹破。

女兒牆
以便到房頂上時有安全感。

牆體
一般是亂石砌築，有少數地區使用生土。

廁所
出挑在建築的背後，不影響觀瞻。

小窗
底層不開窗戶或只開小窗，以便增強建築的防禦性。

房頂
都是平頂的形式。

門戶
惟一供出入的門，以加強室內的安全。

人畜共處一室

　　碉房的底層是牲畜圈，為了顧及防禦功能，只設一個門進出，一般不在牆上開窗，即使設窗，窗戶也很小。但是底層沒有窗戶，就會很黑暗，而且牲畜的氣味讓人難以忍受。因此不設窗戶時，人們會在左、右、後牆的正中上方靠近樓板的地方，各開一個小通氣口。通氣口的形狀內大外小，內低外高，斜著朝向外面，從外面看，只是一個長寬各20釐米左右的小洞，因此十分安全；有了這幾個通氣口，室內也有一點光線，不致太暗。

　　底層空間的柱子很多，形成方格式柱網，在木柱間裝置木柵即可堆放草料。一般樓梯都設在中間略靠大門的地方，畜圈是上樓的必經之處，牲畜的屎尿腥臭氣味

西藏自治區澤當地區張嘎鄉某村廁所

藏族民居通常將廁所設置在二層陽台上，排泄物直接從陽台落到樓下地面。不過也有一些人家廁所獨立在住宅以外，便器採用蹲坑的形式，這種廁所更容易集中清理糞便，住宅環境更乾淨。

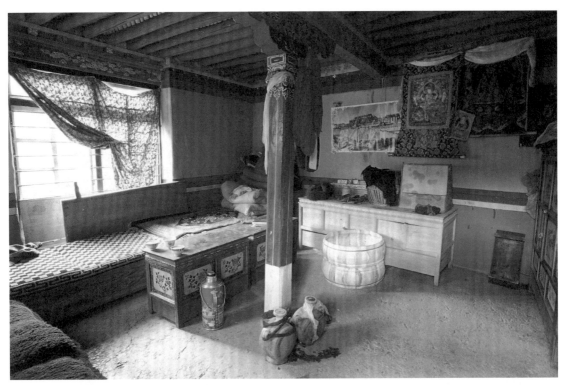

西藏自治區澤當地區結沙鄉尼瑪宅

圖為西藏自治區澤當地區結沙鄉尼瑪宅臥室內的傢具佈置。

藏族碉樓分層示意圖

從藏族碉樓分層示意圖上可以看出，碉樓的主要生活空間在二樓，起居、待客、睡眠、飲食等都在這裡。底層通常為牲畜圍和儲藏室，頂層為曬晾台和經堂。

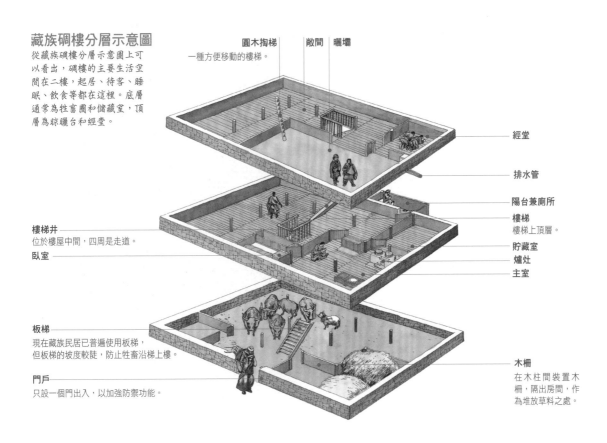

圓木掏梯
一種方便移動的樓梯。

敞間　曬壩

經堂

排水管

陽台兼廁所

樓梯
樓梯上頂層。

貯藏室

爐灶

主室

樓梯井
位於樓屋中間，四周是走道。

臥室

板梯
現在藏族民居已普遍使用板梯，但板梯的坡度較陡，防止牲畜沿梯上樓。

門戶
只設一個門出入，以加強防禦功能。

木柵
在木柱間裝置木柵，隔出房間，作為堆放草料之處。

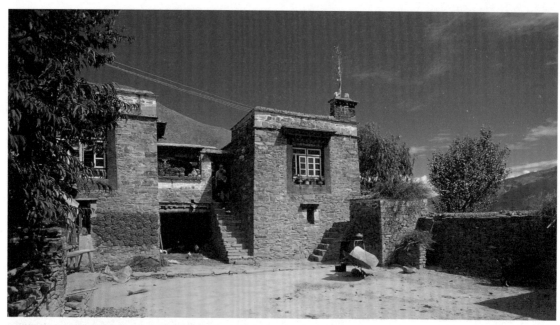

西藏自治區澤當地區張嘎鄉農民住宅

會自然隨樓梯井而上升，竄至樓上各層。儘管我們聽起來覺得有些不可思議，但是在傳統民居中，幾乎各個民族都有人畜共居一房的住宅形式，因為牲畜對於人們來說相當重要，既要保護牲畜不會著涼生病，又要防止牲畜丟失，才能保證生活不受影響。為了保證牲畜的安康，只有人畜共居一房才是最佳的居住模式。

傳統的藏族民居，樓梯大都是圓木掏級製成的獨木梯，就是用一根木頭砍出一個個的台階，只有土司頭人的住宅才用板梯，但是現在許多民眾都已改用板梯；不過板梯的坡度還是比較陡，以防止牲畜沿著樓梯而上，登堂入室，成為不速之客。每架樓梯都是直達上層，這種直跑的樓梯，對於搬運糧食、柴草以及大件的什物比較方便。

起居待客盡在二樓

二樓的樓梯井在樓層中間，樓梯井的四周或者三個方向，有一個交通區域。交通區域的外圍，以木板牆將二樓分割成若干個房間，房間多寡視整座住宅面積大小而定。較大的住宅，有主室、臥室、儲

藏族碉房的牆體

藏族碉房的防禦性很強，這一點尤其體現在民居的牆體上。藏族碉房的牆體多由亂石砌築，或土石混合，少數地區使用生土夯築。

藏室、客室、陽台（兼廁所）、敞間、經堂等，中間還有透層天井，環繞天井的是一圈走廊。小型住宅，二樓只有主室、臥室和儲藏室，其餘為一個敞間。

主室是藏族住宅中最重要的房間，平日人們的起居、待客都在此處。這個房間還兼作廚房，提取酥油、磨麥粉等日常家務，以及飲食用餐也在此處，室內有爐灶或火塘、壁櫥、壁架等設施。貯藏室與主室直接相通，往往位於主室後方靠近爐灶的地方，用以貯放糧食和柴火等物資。

後面出挑的陽台就是廁所，有時也兼作防禦時的望台。使用廁所時，排泄物會直接從陽台落到樓下地面，幸好建築底層不住人，也沒有窗戶，而且當地風大，氣味很快就會被吹走。陽台位於民居的後方，並不會有礙觀瞻，而且在高原山區，一戶與另一戶民居之間相隔較遠，也不會影響人們的生活。

這種廁所是適應當地，最為合理的一種設計，不但方便生活，更有利於家庭衛生。曾經有地方政府官員，建立並推行蹲坑式的公共廁所，結果冬季糞便都凍成了冰砣，不僅無法清理，也無法繼續使用。其實民居外面的糞便數量不多，到春天以

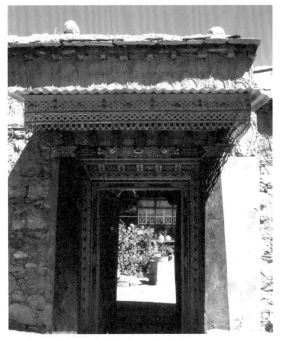

藏族民居的雨搭

在窗戶上部設雨搭，是為防止雨水沿著傾斜的牆體進入窗內。為了與民居的整體造型保持協調，藏族民居門窗的粉刷裝飾邊的外形為「下大上小」的形式，這樣與建築整體的「下大上小」的造型保持一致。

藏族碉房的牆體

藏族碉房的防禦性很強，這一點尤其體現在民居的牆體上。藏族碉房的牆體多由亂石砌築，或土石混合，少數地區使用生土夯築。

後再清理，也不會影響人們的生活。傳統民居的設計，都是經過民眾長時間的經驗累積而成，最符合當地的地理和氣候環境，建築材料也都是就地取材。

頂層居高臨下

一般藏族民居的三樓就是頂層，有四樓、五樓的民居較少。頂層一般分為兩部分，前面一部分是曬壩，是一種比較大的平屋頂陽台，後面則是房屋，房屋仍然是平頂屋，有便於搬動且不佔空間的獨木梯可上屋頂。頂層開朗遼闊，有居高臨下的優勢，便於瞭望與防守。

藏族多居住山區，較難找到平整的土地作為曬場，而屋頂的曬壩，有充足的陽光，在這裡打曬糧食、晾曬雜物，不受鄰近房屋的遮擋，也不擔心牲畜動物偷吃。平時在這裡做家務或休息，也很舒適自在，冬天還可以曬太陽取暖，樓下就是主要的居住層，使用相當便利。

頂層經堂是一家中最神聖、莊嚴的地方，設在頂層，不受干擾，以示對佛的尊敬。藏民有時要請喇嘛到家中來念經一段時間，喇嘛的住房也多半設在頂層。頂層其餘的房間叫做敞間，敞間就是開敞的房間，不封閉，利於通風，吹乾存放的糧食。

（三）蒙古族
——大漠上的半圓穹廬

蒙古包至少已經有兩千多年的歷史了，古時候，連蒙古族的王公貴族都住蒙古包。元代（公元1279～1368年）以後，受中原文化影響，蒙古族的王公府邸已變成木構建築，但一般民眾還是住在蒙古包。

「包」是滿語「家」、「屋」的意思，蒙古族居住的氈包，滿語習稱「蒙古包」，清朝由滿族人統治，因此清朝以後，蒙古包的名字便流傳下來，沿用至今。蒙古包古代叫做「氈帳」，氈帳的主要材料是毛氈，根據《周禮·天宮·掌皮》記載，早在周朝（公元前11世紀～前256年），人們就已經掌握利用動物皮毛製造毛氈的技術。用幾根木棍搭成金字塔型，再覆蓋上毛氈，就是最簡單的氈帳。

相較於這種簡單的氈帳，古代北方的遊牧民族，很早就發明了現在這種十分成熟的蒙古包式民居，因為氈帳的頂似半球，古代文獻稱之為「穹廬」。根據文獻記載更顯示，最遲在漢代（公元前206～220年），北方遊牧地區的少數民族，就已經有了現在這樣的蒙古包式民居。

上下左右看蒙古包

蒙古包是由骨架和毛氈兩部分構成。骨架的最上部是像天窗一樣圓形的陶腦，陶腦四周是像傘骨一樣的烏那，一根根架在下面像柵欄牆的哈那上面。一般的蒙古包由四個哈那組成，哈那圍合以後，還要留出一個放門的地方。

從平面上看，蒙古包是圓形的，圓形是使用圍牆最短，包圍面積最大的一種建築形式。蒙古包的入口幾乎都是朝向東方，因為蒙古族民眾認為，門只能朝東開，也就是朝向太陽升起的方向，這樣才吉祥。

內蒙古自治區海拉爾蒙古包
蒙古包是一種歷史悠久的居住形式。圖為內蒙古自治區海拉爾某蒙古族家庭在蒙古包前的合影。

蒙古包圍牆的搭建
用馬鬃繩將哈那和門連接起來,蒙古包的圍牆就建好了。

從剖面上看,蒙古包是一個近似半球形的穹頂,這種形式最符合結構力學原理,只要很細很薄的龍骨,便能承擔頂部覆蓋的幾層毛氈重量。

從造型上看,蒙古包十分接近流線型,風暴從任何角度吹來,蒙古包與風向垂直的面積都非常小,因此對風的阻力也減到了最小,完全可以抵抗風暴的襲擊。

蒙古包的內部空間區分

如同漢族民居的東西廂房、正房和倒座房,各有各的使用功能,蒙古包內部也有固定的功能分區。功能分區的作用,主要體現於客人來訪時:蒙古包的門朝東,主人坐在西側,正對著門;客人坐在主人的右側,也就是南側;婦女和兒童坐在主人的左側,也就是北側。

蒙古包內,除了門這一面,其餘三面都有地板,地板上鋪著地毯。人們進門不脫靴,盤膝而坐,享用放在地毯上的奶茶、白酒、食物,所以也用不著矮桌子。沿蒙古包牆壁的一圈,放置衣櫥、箱子等傢具,而燃料箱放在入口的北側,再向裡

蒙古包結構圖
蒙古包的受力結構都有一定的彈性,當某點受力時,能將外力均勻地傳導到其他各個結構部位。

垂直面	節點	背風面
垂直於風向的面積很小。	都是綁紮的,因而十分堅固。	形成一個空氣的渦流,對蒙古包產生一種回推的力量。

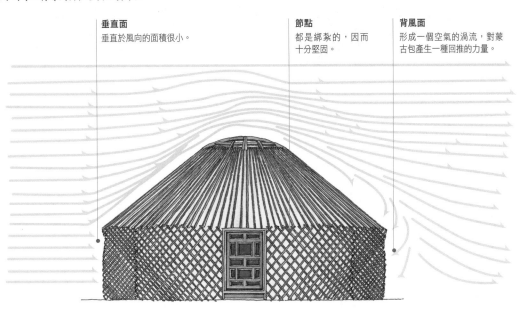

蒙古包平面圖

蒙古包採用圓形的平面形式，其優點在於使用最少的建築材料，獲得了最大的居住面積。

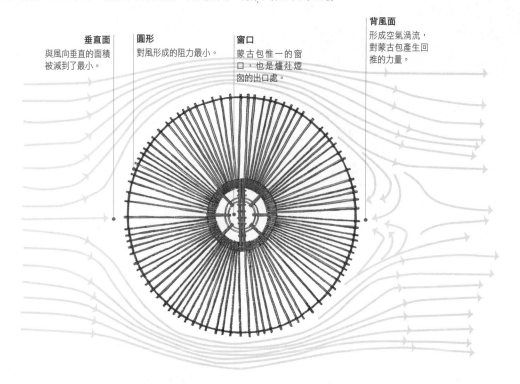

垂直面
與風向垂直的面積被減到了最小。

圓形
對風形成的阻力最小。

窗口
蒙古包惟一的窗口，也是爐灶煙囪的出口處。

背風面
形成空氣渦流，對蒙古包產生回推的力量。

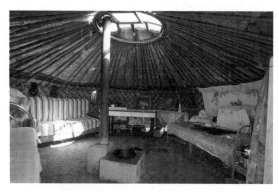

蒙古包內部設置

蒙古包內部佈置很規整，除了靠門的一側，其他三面均有地板，地板通常鋪設地毯。傢具沿包內四周擺放，中心為灶台。

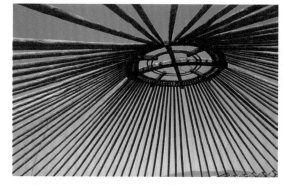

傘狀的烏那

這是從蒙古包的裡面向外來看蒙古包的骨架，在上面鋪上毛氈以後，蒙古包就完成了。

則是碗櫥。蒙古包的中間是爐子，有一根煙囪從天窗伸出去。

除了天窗，蒙古包沒有窗子，夏天時可以掀開一圈氈子，氈子要掀開多大，可以任意調整，最後用繩子拴住掀開的氈子。內蒙古的夏季很短而且不熱，蒙古包一年四季都十分適用。

蒙古包是一種適合經常搬遷的住宅形式，為了進一步瞭解蒙古包，作者於1992年在內蒙古錫林郭勒盟（地區）西烏珠穆沁旗（縣）的額爾敦寶力格嘎喳（大隊），跟隨牧民道格騰巴雅爾一家，做了一次示範性的轉移牧場，目的是為了從頭到尾看一遍蒙古包的拆、運、建的全部過程。令人驚訝的是，搭起一座蒙古包前後只用了不到半個小時。

蒙古包的運輸很簡單，轉場時幾輛勒勒車，也就是一種蒙古族的畜力兩輪車，便可運走全部的氈房、傢具、灶具。勒勒車用牛來拉，道格騰巴雅爾的妻子和孩子坐在第一輛車上，後面每一輛車的牛都拴在前一輛車後面，不需要另外有人駕車，就像火車的車廂一樣，一輛接著一輛。道格騰巴雅爾則騎在馬上，前後照料車隊。

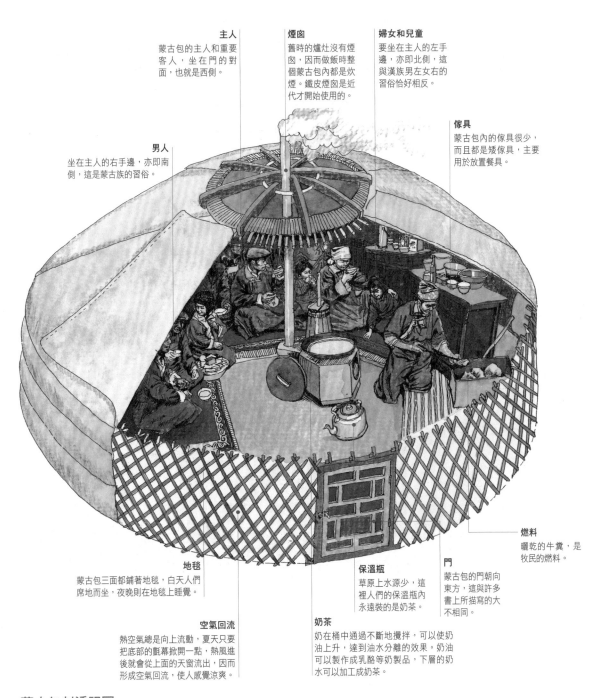

主人
蒙古包的主人和重要客人，坐在門的對面，也就是西側。

煙囪
舊時的爐灶沒有煙囪，因而做飯時整個蒙古包內都是炊煙。鐵皮煙囪是近代才開始使用的。

婦女和兒童
要坐在主人的左手邊，亦即北側，這與漢族男左女右的習俗恰好相反。

傢具
蒙古包內的傢具很少，而且都是矮傢具，主要用於放置餐具。

男人
坐在主人的右手邊，亦即南側，這是蒙古族的習俗。

燃料
曬乾的牛糞，是牧民的燃料。

地毯
蒙古包三面都鋪著地毯，白天人們席地而坐，夜晚則在地毯上睡覺。

保溫瓶
草原上水源少，這裡人們的保溫瓶內永遠裝的是奶茶。

門
蒙古包的門朝向東方，這與許多書上所描寫的大不相同。

空氣回流
熱空氣總是向上流動，夏天只要把底部的氈幕掀開一點，熱風進後就會從上面的天窗流出，因而形成空氣回流，使人感覺涼爽。

奶茶
奶在桶中通過不斷地攪拌，可以使奶油上升，達到油水分離的效果。奶油可以製作成乳酪等奶製品，下層的奶水可以加工成奶茶。

蒙古包剖透視圖
蒙古包的門都朝東面開。室內空間分配也以此而定，當客人來訪時，男、女、客童各有固定的盤坐區域，不能混淆。

蒙古包的搬遷
蒙古包的最大特點是容易搬遷，將蒙古包拆下，用勒勒車一拉就可以運輸，十分方便。

蒙古包的搬遷
蒙古包的搬遷過程並不複雜，因而不需要太多的人參與。

蒙古包結構裝飾圖

蒙古包的構架較簡單，主要由骨架和毛氈兩部分組成，骨架的最上部是像天窗一樣圓形的陶腦，陶腦四周是一圈像傘骨一樣的烏那，一根根地架在下面像柵欄牆一樣的哈那上面。一般的蒙古包由四個哈那組成，哈那圍合以後，還要留出一個放門的地方。

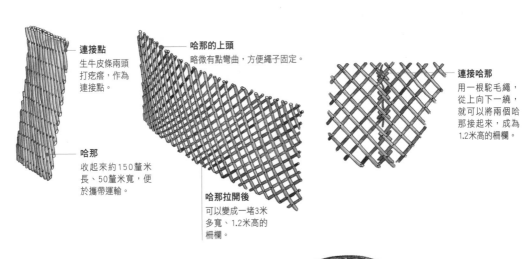

連接點
生牛皮條兩頭打疙瘩，作為連接點。

哈那
收起來約150釐米長、50釐米寬，便於攜帶運輸。

哈那的上頭
略微有點彎曲，方便繩子固定。

哈那拉開後
可以變成一堵3米多寬、1.2米高的柵欄。

連接哈那
用一根駝毛繩，從上向下一繞，就可以將兩個哈那接起來，成為1.2米高的柵欄。

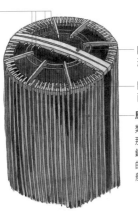

陶腦
蒙古包上部，由四圈鐵環及許多塊木頭組成的圓頂，稱為「陶腦」。

陶腦由兩個半圓形構件拼成。

間隔木塊由外側兩圈鐵環固定。

烏那
類似傘骨般的「烏那」裝在最外一圈鐵環上，讓一根根的烏那可以像雨傘般撐開或收起來。

陶腦
中間的圓形結構件，稱為「陶腦」。

馬鬃繩
繞一圈後把幾個哈那和門連接起來，形成圍牆。

木柱頭
門框上有一個個的木柱頭，以便固定哈那。

烏那的上頭有小細繩圈，只要把繩圈往哈那的頭上一套，即可固定。

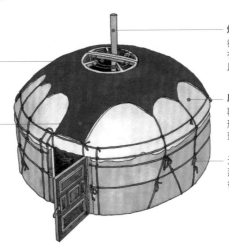

陶腦
陶腦白天用來採光，夜間通風，冬天風雪天則以毛氈蓋上。

花氈
穹隆頂中部具對稱圖案的花氈，但事實上多數的蒙古包不用花氈，顯得較為樸素。

煙囪
從天窗（陶腦）伸出的鐵煙囪，是近年來才有的裝置。傳統的蒙古包並沒有煙囪，而是以陶腦取代煙囪的功能。

扇面氈
覆蓋上部的氈是扇面形狀，很適合穹隆頂的形式。使用時，每一塊氈都是小頭向上、大頭向下。

天熱時將下面的氈子上捲，露出裡面的哈那，這樣就可以通風。由於蒙古高原的夜間很涼，所以通不通風並不是很重要。

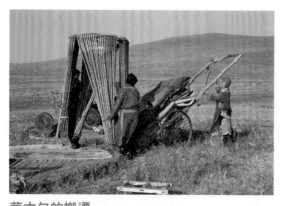

蒙古包的搬遷

在蒙古包的構件中，最重最大的就是陶腦和鳥那的結合體，搬遷時，需要將鳥那捆緊成為兩組，由兩個男人一人抬一邊來裝、卸車。

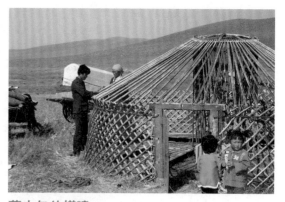

蒙古包的搭建

將陶腦和鳥那的結合體架在哈那和門之上，蒙古包的骨架就完成了。

蒙古包的搭建

　　到達預定地點後，先在地上置幾根木條，再鋪上地板，地板的外形是圓的，代表欲建的蒙古包面積，而置木條是為了讓地板架空，與地面保持一定的距離。

　　接下來是安裝門，門都朝向東邊，接近正方形，並不高，人要弓腰才能進出。再放哈那，哈那是蒙古包一圈牆體的骨架，是建築的標準件，市場上就買得到。無論是大蒙古包，還是小蒙古包，所用的哈那都一樣，哈那的多寡，才是決定蒙古包大小的因素。一般大小適中的蒙古包，只要四個哈那就夠了。

　　接著架陶腦和鳥那，架陶腦是搭建蒙古包難度最大的一個過程，先將陶腦抬到蒙古包的圓心處，垂直豎立起來，再取出幾根鳥那，將其端部套上哈那。接著再套與之相對應的幾根哈那，這是一個最關鍵的動作，中間一個人扶著傘架（陶腦與鳥那的結合體），並用力將沉重的傘架猛然向上一抬，其餘的人立刻從四個方向的鳥那中選幾根，將其端頭趕快套上哈那。這樣，蒙古包上面的天窗部分就已經被架到哈那（圍牆）上去了，然後再將其餘的鳥那一根根地套上哈那，蒙古包的骨架就完成了。

　　骨架拼裝完成之後，先鋪一層塑料布，然後再鋪兩至三層的毛氈。先鋪頂部，再鋪下面一圈，用馬鬃繩把氈子捆綁在蒙古包的骨架上，如此，一個蒙古包就建成了。

（四）朝鮮族
——長白山下的抗風矮屋

　　在東北吉林省、黑龍江省的東部，有個朝鮮族生活的區域，當地居民的住所是極富地方與民族特點的朝鮮族傳統民居。

外來民族的居住傳統

　　朝鮮族在中國東北地區的生活始於清代，公元1644年，清軍入關，女真族各部落大規模隨軍入關，致使東北地區人煙稀少、空曠荒涼。1883年9月，清朝政府為了改善與朝鮮的關係，締結了《吉林朝鮮商民貿易地方章程》，允許朝鮮人前來東北貿易。1885年，清政府又把圖們江以北長七百餘里、寬約四、五十里的地區，劃為朝鮮族專墾區，並設越墾局，專司朝鮮族墾務。自此之後，專墾局以外的大批漢滿地主也招墾，時逢朝鮮半島北方大部分地區遭災，大批朝鮮族農民進入東北定居，同時將居住傳統也帶入東北。

　　朝鮮族民居與漢族民居有很大的區

黑龍江鏡泊湖朝鮮族民居

朝鮮族的傳統住宅比同一地區的漢族民居的房子低矮，上面鋪以稻草或仰合瓦，外觀形象十分樸實，因此也稱「矮屋」。在寒冷的東北地區，低矮的室內空間可以提高熱效。矮屋內部的地面下是一條條並列的火道，火道上再鋪以石板或磚石，用泥抹平，上面再鋪席。所以整個地面就是坑，由於燒火的廚房就位於客廳內，因此在冬季屋內很溫暖。

別，漢族民居講究朝向，但朝鮮族民居對於是否向陽並不特別重視。漢族民居往往都以院落為主，而朝鮮族則以單體為主，最多只有一個廂房，但是院落非常大。漢族的院落都是用高牆圍合，講究封閉；而朝鮮族民居院落的四周，都是用木板片做成的矮籬笆，追求開敞。朝鮮族民居院落的門，並不設在院落正前方，往往設在院子側面靠近房屋的地方，假如院落前方靠近大道，則會另設雙扇門供大車出入，但平時家人出入，仍不使用這個大門。

朝鮮族民居大都是四坡水的草屋頂，歇山頂只有瓦屋才有。朝鮮族民居也用仰合瓦，瓦片一反一正交相覆蓋，形成瓦壟。朝鮮族民居的仰瓦非常大，但是合瓦就與漢族的筒瓦尺度大致相同，所以瓦壟也顯得特別寬。

朝鮮族民居的廚房

朝鮮族人們愛吃醃製的菜品，很少炒菜，因此廚房內沒有炒菜油煙的污染，灶台的火塘在地下，平時灶台用灶板覆蓋，清潔整齊。

朝鮮族民居八開間住宅的平面佈置

這是朝鮮族民居中的八開間形式的平面佈局圖：左邊突出在外的是煙囪，然後是第一個「田」字形佈置方式，家庭成員的臥室即安排在這裡。圖的正中是一個大通間，也就是起居室和客廳，然後是有鍋灶的廚房和牛間。

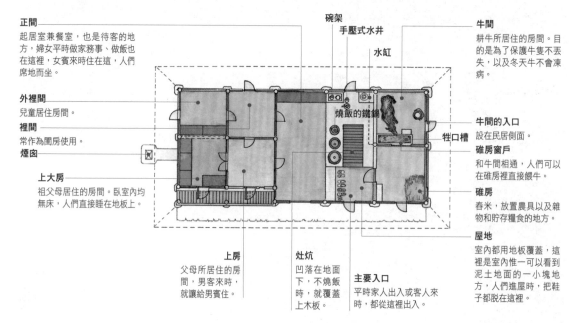

正間
起居室兼餐室，也是待客的地方，婦女平時做家務事、做飯也在這裡，女賓來時住在這，人們席地而坐。

外裡間
兒童居住房間。

裡間
常作為閨房使用。

煙囪

上大房
祖父母居住的房間。臥室內均無床，人們直接睡在地板上。

碗架
手壓式水井
水缸

牛間
耕牛所居住的房間。目的是為了保護牛隻不丟失，以及冬天牛不會凍病。

牛間的入口
設在民居側面。

碓房窗戶
和牛間相通，人們可以在碓房裡直接餵牛。

碓房
舂米，放置農具以及雜物和貯存糧食的地方。

屋地
室內都用地板覆蓋，這裡是室內惟一可以看到泥土地面的一小塊地方，人們進屋時，把鞋子都脫在這裡。

燒飯的鐵鍋

牲口槽

上房
父母所居住的房間，男客來時，就讓給男賓住。

灶炕
凹落在地面下，不燒飯時，就覆蓋上木板。

主要入口
平時家人出入或客人來時，都從這裡出入。

朝鮮族民居透視圖

朝鮮族民居平面佈局較為固定，一般為六間或八間，包括臥室、起居室、灶炕間、儲藏室和牛間等幾部分。

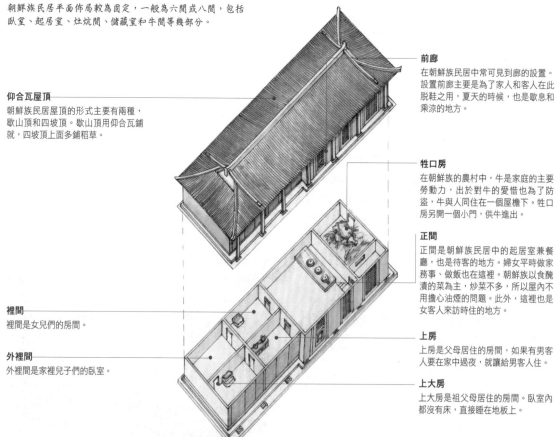

仰合瓦屋頂
朝鮮族民居屋頂的形式主要有兩種，歇山頂和四坡頂。歇山頂用仰合瓦鋪就，四坡頂上面多鋪稻草。

裡間
裡間是女兒們的房間。

外裡間
外裡間是家裡兒子們的臥室。

前廊
在朝鮮族民居中常可見到廊的設置。設置前廊主要是為了家人和客人在此脫鞋之用，夏天的時候，也是歇息和乘涼的地方。

牲口房
在朝鮮族的農村中，牛是家庭的主要勞動力，出於對牛的愛惜也為了防盜，牛與人同住在一個屋簷下。牲口房另開一個小門，供牛進出。

正間
正間是朝鮮族民居中的起居室兼餐廳，也是待客的地方。婦女平時做家務事、做飯也在這裡。朝鮮族以食醃漬的菜為主，炒菜不多，所以屋內不用擔心油煙的問題。此外，這裡也是女客人來訪時的地方。

上房
上房是父母居住的房間，如果有男客人要在家中過夜，就讓給男客人住。

上大房
上大房是祖父母居住的房間。臥室內都沒有床，直接睡在地板上。

朝鮮族民居鳥瞰圖

煙囪
平時燒飯的餘熱都通過室內地板下的煙道，使整個房間溫度升高，最後煙從這裡冒出。

合瓦
在上面覆蓋瓦壟的瓦。

仰瓦
在下面仰起，鋪成瓦壟的瓦。

屋角裝飾
瓦屋戧脊處是裝飾重點部位，由瓦片疊砌而成。

方柱
朝鮮族民居大都使用方形的柱子。

歇山式屋頂
瓦屋常用歇山式屋頂。

門廊
門口的地板是架空的，以便防潮。室內的地板下面整個都是火炕，以便冬天取暖。

薄牆體
朝鮮族民居的牆體很薄，最裡面是框架，然後雙面抹泥，外面貼上薄木板。

望窗
朝鮮族民居的門窗不分，過去沒有玻璃，都貼窗紙，所以開啟窗戶時不太方便，尤其是冬天，颼颼的冷風一下就吹進來。設這個小望窗，客人來時，只要一喊，主人打開小窗就能看到是誰。由於人們通常席地而坐，所以望窗設得很低，符合人們的尺度。

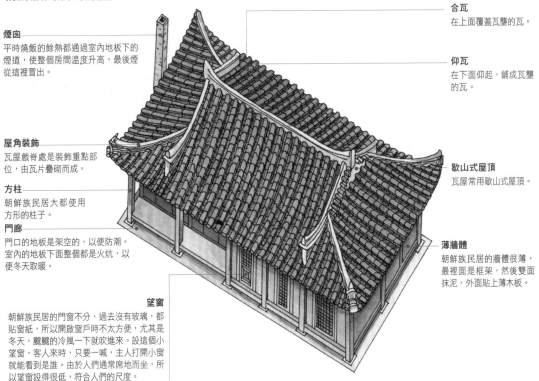

朝鮮族民居的屋頂
大多數的朝鮮族民居都是四坡水屋頂，只有少數的瓦屋，才使用歇山頂。

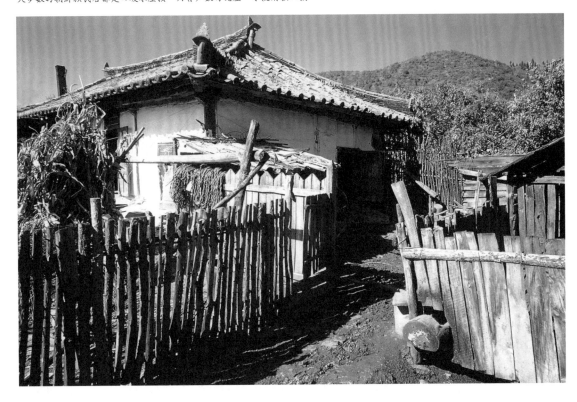

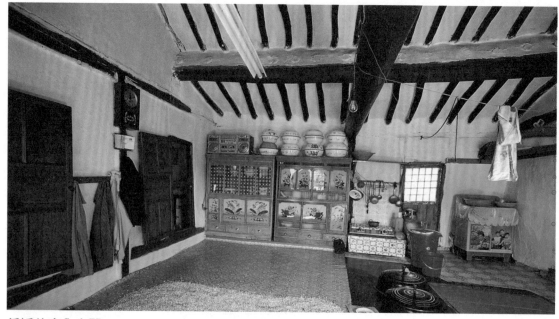

低矮的室內空間

由於朝鮮族民眾盤膝而坐，因而房間的尺度不高。這樣在冬季時，也節約了取暖的熱能。

朝鮮族民居的木梁架

朝鮮族民居大量使用木料。梁架、門窗、地板都使用木材料，使房屋顯得輕盈、舒適、敞亮。

屋頂上的瓦

朝鮮族民居壘瓦的形式和漢族鋪設瓦的形式有一定區別。當朝鮮族民居的瓦使用於屋脊處時，便平鋪地層層相疊，組成極富民族特色的裝飾。

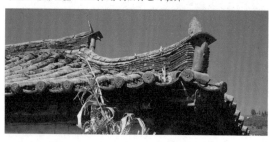

朝鮮族草屋剖面圖

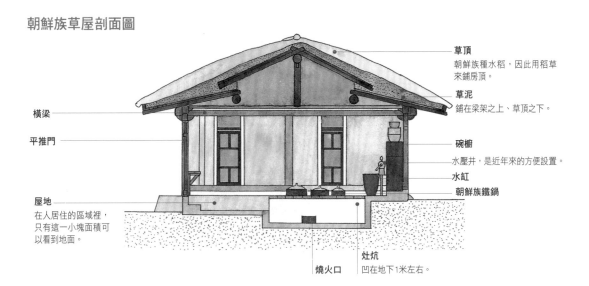

橫梁

平推門

屋地
在人居住的區域裡，只有這一小塊面積可以看到地面。

草頂
朝鮮族種水稻，因此用稻草來鋪房頂。

草泥
鋪在梁架之上、草頂之下。

碗櫥
水壓井，是近年來的方便設置。

水缸

朝鮮族鐵鍋

灶炕
凹在地下1米左右。

燒火口

朝鮮族草屋正立面圖

朝鮮族的草屋外觀樸實，很具情趣。厚厚的稻草覆蓋在屋頂上，以防冬季的大雪。講究的人家，草頂的檐口處還用刀把稻草切齊，以便美觀。

屋檐
用竹竿壓住鋪設的稻草，竹竿和下面的梁架捆綁在一起，以防風吹。

棕繩
粗大的棕繩，將屋頂纏繞包裹。

屋脊
用稻草編紮。從上面看，就像是一根粗大的辮子。這樣可以防止大風將屋脊吹壞，也可以防止漏雨。

煙囪
陶質的排水管砌成的煙囪，由於不太穩固，人們用鐵片將其固定在屋檐下。

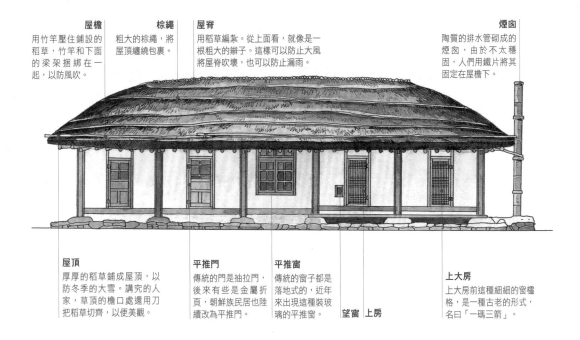

屋頂
厚厚的稻草鋪成屋頂，以防冬季的大雪。講究的人家，草頂的檐口處還用刀把稻草切齊，以便美觀。

平推門
傳統的門是抽拉門，後來有些是金屬折頁，朝鮮族民居也陸續改為平推門。

平推窗
傳統的窗子都是落地式的，近年來出現這種裝玻璃的平推窗。

望窗 **上房**

上大房
上大房前這種細細的窗櫺格，是一種古老的形式，名曰「一碼三箭」。

田字形平面佈局

朝鮮族民居的平面佈局比較固定，一般分為六間和八間兩種形式。以八間為例，房屋平面類似兩個田字形相接的形式，第一個田字形為四間臥室，分為前兩間和後兩間，四個房間相互都有門相通，而且每個房間都有門直接通往屋外。前兩間分別是父母和祖父母居住，如客人來訪，則讓出其中一間給男客人住，後面兩間是閨房、孩子住處，以及儲藏衣物的房間。如果是六間的房屋，臥室為日字形平面，只有前後兩間，前面住父母，後面住子女。

朝鮮族瓦屋剖面圖

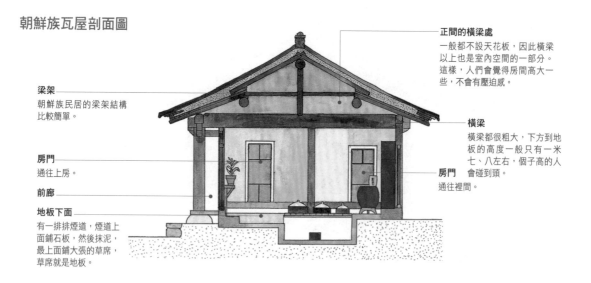

梁架
朝鮮族民居的梁架結構比較簡單。

房門
通往上房。

前廊

地板下面
有一排排煙道,煙道上面鋪石板,然後抹泥,最上面鋪大張的草席,草席就是地板。

正間的橫梁處
一般都不設天花板,因此橫梁以上也是室內空間的一部分。這樣,人們會覺得房間高大一些,不會有壓迫感。

橫梁
橫梁都很粗大,下方到地板的高度一般只有一米七、八左右,個子高的人會碰到頭。

房門
通往裡間。

朝鮮族瓦屋正立面圖

在朝鮮族民居中,歇山頂的房屋一般上面鋪設仰合瓦,瓦的尺度比漢族的仰合瓦大,因而感覺上瓦壟特別寬。

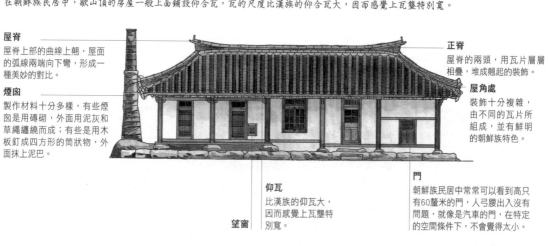

屋脊
屋脊上部的曲線上翹,屋面的弧線兩端向下彎,形成一種美妙的對比。

煙囱
製作材料十分多樣,有些煙囱是用磚砌,外面用泥灰和草繩纏繞而成;有些是用木板釘成四方形的筒狀物,外面抹上泥巴。

正脊
屋脊的兩頭,用瓦片層層相疊,堆成翹起的裝飾。

屋角處
裝飾十分複雜,由不同的瓦片所組成,並有鮮明的朝鮮族特色。

望窗

仰瓦
比漢族的仰瓦大,因而感覺上瓦壟特別寬。

門
朝鮮族民居中常常可以看到高只有60釐米的門,人弓腰出入沒有問題,就像是汽車的門,在特定的空間條件下,不會覺得太小。

　　平面圖上另一個田字形的分割,也是固定的。與臥室相連的中央兩間,是前後貫通的大房間,稱之為正間,有兩門分別和前後臥室相連。和臥室相連的這一半是一個大炕,為起居室兼作餐廳,孩子多的家庭,讓孩子睡在這裡,而客人來訪時,女賓也睡在這個大炕鋪。正間的另一側是屋地和灶坑,屋地是進門後的一塊地面,可以放置柴火等雜物,家庭成員回家或來客人,一般都從這裡進入房間,鞋子就脫在屋地處。

　　屋地的裡面是灶坑,一般為深1米、

長2米、寬1.3米凹進地面的一個方池。主婦在灶坑裡燒飯,燒飯後再以木板覆蓋灶坑,木板是一塊塊並列覆蓋的,有點像舊時商店的門板。灶坑板上刷著油漆,所以覆蓋後,正間內顯得十分整潔。

　　這個田字形的另外兩間,前間為儲藏室,放置農具、糧食,也作為婦女舂米的作坊,這間房子叫做碓房。碓房有小窗,和後面的牛間相通。牛間是耕牛居住的房間,入口在房屋的側面,顯示朝鮮族民居也和藏族碉樓一樣,屬於人畜共居一房的傳統形式。

保暖通風的矮房子

東北地區的漢族民居，都是採用厚牆體保溫的辦法來過冬，而朝鮮族民居的牆體很薄，人們主要依靠滿屋火炕取暖。朝鮮族民居相當低矮，假如來訪者是一個1.8米的高個子，站起來頭就要頂到橫梁了。

不過，由於室內低矮，熱效應自然就高，感覺很溫暖。到了夏天，朝鮮族民居就顯出它的優點，由於四周都有門窗（朝鮮族民居門窗不分，門就是窗，窗就是門），打開後，通風效果非常好。加上大炕上沒甚麼傢具擋風，自然不會很熱。

（五）侗族
——溪澗河灣畔的杆欄寨

侗族在秦朝（公元前221～前206年）以前，屬於「百越」之一。古代居住在中國南方，若干不知名的少數民族總稱百越。侗民族沒有自己的文字，學者根據族人對魚圖騰的崇拜，以及「百越」向山區遷徙的歷史推測，侗族古代曾經生活在今浙江、福建一帶，其祖先是遠古使用杆欄式住屋原始人其中一支的後裔。侗族現在主要分布在貴州、湖南、廣西接壤的山區。

侗族村落中的鼓樓

在侗語中，鼓樓被稱作「播順」，即寨膽，是整個寨子的靈魂。侗族每個村寨中都建有鼓樓。寨子中的重大事宜都要在鼓樓裡商討決定，也是村寨舉行禮儀慶典、擊鼓報信的場所。平時人們則喜歡在勞作之餘，走出家門匯聚在鼓樓下唱歌跳舞、吹笙繡花。

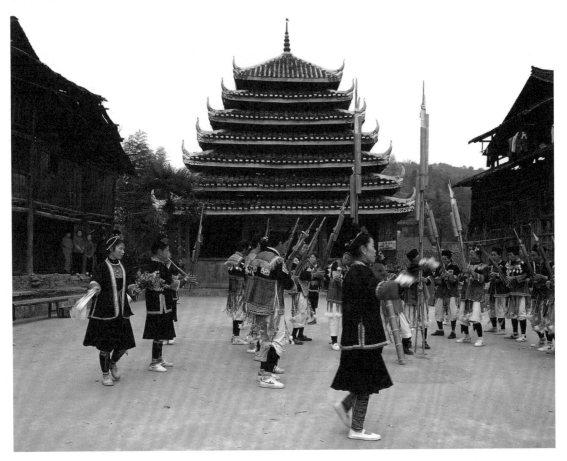

侗族村落景觀

侗族村落多建在沿河地帶，並且選擇在河流的北岸、山坡的南面，以方便居民的用水、居室的採光。

風雨橋

風雨橋即廊橋，因為能為行人遮風擋雨，所以稱為風雨橋。桂北侗族凡是有河的地方幾乎都有風雨橋。侗族風雨橋造型優美，功能上除供人通行外，還具有娛樂、觀賞和作為村寨標誌的作用。

水車

底層

侗族杆欄式民居底層圈養牲畜、飼養家禽，也放置農具、雜物等。有的還安置米碓。

火塘

侗族民居的廚房很大，中間設火塘，火塘中的火是從遠古流傳下來的。火塘上方吊一方形木格，專供烘烤穀物、煙薰臘肉之用。

154

鼓樓

在侗語中，鼓樓被稱作「播順」，即寨膽，是整個寨子的靈魂。侗族每個村寨中都建有鼓樓。寨子中的重大事宜都要在鼓樓裡商討決定，也是村寨舉行禮儀慶典、擊鼓報信的場所。

戲台

侗族人民愛看侗戲，因此村寨中都建有戲台。侗族的戲台多是以村寨之名命名的。一般來說，侗族戲台多與鼓樓組合在一起，兩者之間有開闊的廣場，它們位於村寨的中心位置或主要道路的交叉處，形成村寨中較完整的多功能中心。

方柱

侗族杆欄式建築中的柱子都為方形斷面，這與中國傳統建築中使用的圓形斷面柱子有很大區別。

臥室

臥室一般位於最上層，臥室有大臥室、主人臥室、小臥室和女兒臥室之分。各臥室並不完全相連，在大臥室與主人臥室之間有不開窗的穀倉。小臥室靠近前廊，女兒臥室比較私密，位於走廊的盡頭。

侗族杆欄式民居外觀

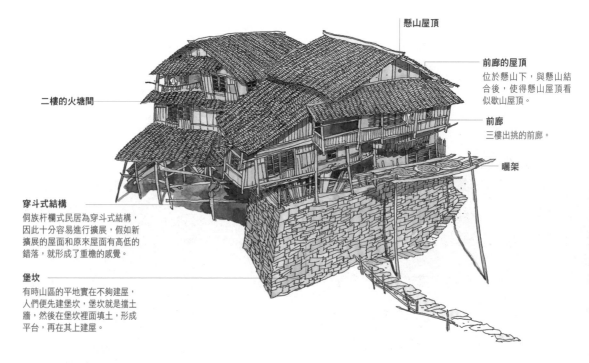

懸山屋頂

前廊的屋頂
位於懸山下，與懸山結
合後，使得懸山屋頂看
似歇山屋頂。

前廊
三樓出挑的前廊。

曬架

二樓的火塘間

穿斗式結構
侗族杆欄式民居為穿斗式結構，
因此十分容易進行擴展，假如新
擴展的屋面和原來屋面有高低的
錯落，就形成了重檐的感覺。

堡坎
有時山區的平地實在不夠建屋，
人們便先建堡坎，堡坎就是擋土
牆，然後在堡坎裡面填土，形成
平台，再在其上建屋。

侗族村寨的選址

　　侗族的建築藝術在各少數民族中首屈
一指，其民間建築除了民居之外，還有相
當多樣的村寨公共建築，如風雨橋、寨
門、戲台、鼓樓等等，整體構成侗族村寨
的獨特面貌。因此，侗族村寨富有相當鮮
明的民族特點，奇異而美觀，為其他民族
的村寨所不及。

　　可能是因為侗族最先到達這一地區居
住的緣故，侗族往往住在山區裡的沿河地
帶，而瑤族等其他少數民族則居住在更高
的山上。侗族中通曉漢語的人很多，因而
受漢文化的影響很大，村寨選址運用相當
多的風水理論，很多方面與漢族的標準如
出一轍。

　　譬如在河流彎曲處建寨，侗族會將村
寨建在河灣包圍的地方，而不建在河灣的
外面，因為河流會不斷地沖刷河灣外側，
土地將逐步被河水衝走，而河灣裡面的土
地則會逐漸擴大。古代漢族許多城鎮，如
洛陽、萊陽、襄陽、益陽、祈陽、沁陽、
紫陽等，都是建在河流的北岸、山坡的南
面，以方便用水、採光，且冬暖夏涼。這

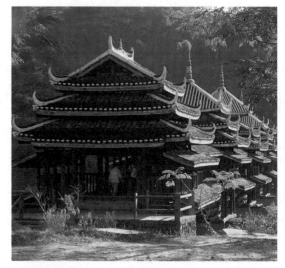

侗族風雨橋
風雨橋即廊橋，因為能為行人遮風擋雨，所以稱為風雨
橋。侗族居住區內凡是有河的地方幾乎都有風雨橋。侗族
風雨橋造型優美，除供人通行的功能外，還具有娛樂、觀
賞和作為村寨標誌的作用。

侗族民居空間分配示意圖

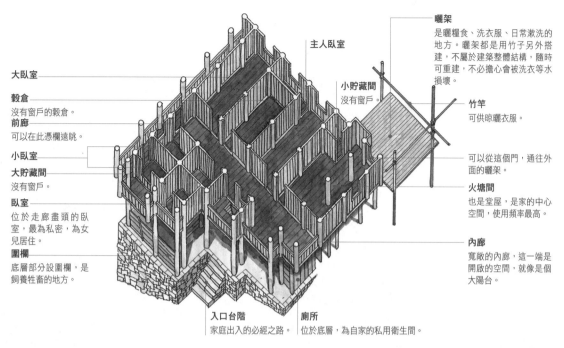

大臥室

穀倉
沒有窗戶的穀倉。

前廊
可以在此憑欄遠眺。

小臥室

大貯藏間
沒有窗戶。

臥室
位於走廊盡頭的臥室,最為私密,為女兒居住。

圍欄
底層部分設圍欄,是飼養牲畜的地方。

主人臥室

小貯藏間
沒有窗戶。

曬架
是曬糧食、洗衣服、日常漱洗的地方。曬架都是用竹子另外搭建,不屬於建築整體結構,隨時可重建,不必擔心會被洗衣等水損壞。

竹竿
可供晾曬衣服。

可以從這個門,通往外面的曬架。

火塘間
也是堂屋,是家的中心空間,使用頻率最高。

內廊
寬敞的內廊,這一端是開啟的空間,就像是個大陽台。

入口台階
家庭出入的必經之路。

廁所
位於底層,為自家的私用衛生間。

侗族村寨中的戲台

一般來說,侗族戲台多與鼓樓組合在一起,兩者之間有開闊的廣場,它們位於村寨的中心位置或主要道路的交叉處,形成村寨中較完整的多功能中心。

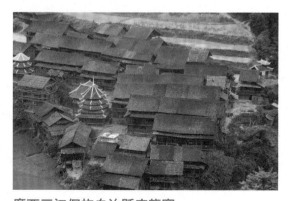

廣西三江侗族自治縣座龍寨

這是有兩座鼓樓的廣西三江侗族自治縣的座龍寨。從山脈來看,這座村寨就坐落在龍頭上,兩座鼓樓就像是龍的兩隻眼睛。

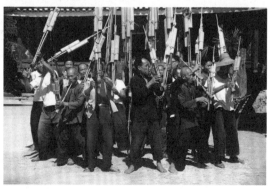

鼓樓廣場

鼓樓前的廣場,為侗族民眾提供了理想的公共活動場所。圖為在鼓樓廣場前吹蘆笙的場面。

廣西三江侗族馬安寨平面分析圖

廣西三江侗族馬安寨三面臨河，一面靠山，地理環境極佳。

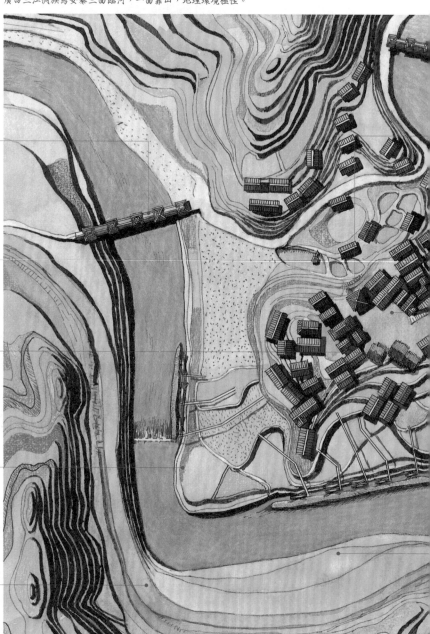

程陽風雨橋

全長18米，橋總寬4米，橋頂高12米，2個橋台、3個橋墩、4個橋孔，墩和台的上方建有5座檐閣式橋亭和19間橋廊，亭檐為五重，是全國重點文物保護單位。

廁所

侗族的廁所具有特色，往往是一座建在水面的小型杆欄式建築，進入廁所要通過架在水面上的獨木橋，糞便直接落入水塘，作為養魚的飼料。

樹皮屋頂

舊時傳統民居是用杉樹皮做屋頂，在馬安寨的鼓樓坪前，仍有幾間樹皮屋頂的民居。

汭位

在河流中沖刷對岸的同時，這一邊的河岸會不斷地擴大。從圖中可以看出，馬安寨朝陽，背後有遠山作為依託，三面環水，處於汭位，是一個風水極佳的村寨。

公路

由於風雨橋只能讓人通行，不能行汽車，幾年前在馬安寨的對岸修建了公路，以方便過境交通。

侗族建築

侗族民居有的高達4層，而且腰檐很多，形成豐富的建築形象。

平岩風雨樓
侗族的風雨橋除了交通的功能外，每座橋上都有神龕供人祭拜。橋上還是行人避雨、乘涼小憩的地方。風雨橋還是村寨的臉面，代表了村寨的實力。

鼓樓
侗族村寨的中心都設有鼓樓，舊時侗族是以「合款」制度來管理村莊，鼓樓是款待召集長老開會議事的地方。

小型水塘
村寨中都有一些小型的水塘，作為萬一失火時，撲滅火災的救火水源，平時則是村寨景觀之一。

鼓樓坪
鼓樓前面都有廣場，叫做鼓樓坪。有的廣場一側還設戲台，是村寨的中心空間。每逢佳節，男女老少便在這裡聚會，採堂歌、賽蘆笙、看侗舞，熱鬧非凡。

水車
河水通過這裡，帶動岸邊的一排水車，水車日夜不停地轉動，將水抽上岸灌溉水田。

擋水壩
以便水通過旁邊的小渠，推動水車轉動，遇到洪水時，大水會從壩上漫過。

不適合建村處
林溪河會不斷沖刷這裡的土地，按照風水，河的這一側不適合建村。

種「山之陽、水之陰」的地形，也同樣在許多侗族的村鎮出現。

廣西三江侗族自治縣的馬安寨就是一個典型的例子，林溪河東、南、西三面環繞馬安寨，寨子的北面是一座小山。寨子冬暖夏涼，光照充足，取水方便。林溪河靠寨子一側的河邊上，安置了許多部傳統的水車，日夜不停的自動灌溉稻田。三面環河的缺點是河水阻隔了交通，於是寨民在寨子東、西方各建一座風雨橋，聯繫了寨子南、北兩面的對外交通，不僅方便出入，帶屋頂的風雨橋像長廊一樣，還為寨民提供了休息和乘涼的地方。馬安寨東面的一座風雨橋名為程陽橋，這座橋規模宏大，造型優美，聞名全國，是侗族的建築瑰寶。

為了適應當地的地形及氣候，侗族民居都是高幹欄式建築。侗族主要生活在山區，每一個村寨都坐落在高高低低的山坡地上，建杆欄式民居是最簡單的，不需要開挖地基，不需要砌築牆體，也不需要建院落。杉木是建造房屋的主要材料，20世紀50年代以前，滿山遍野都是杉樹，蓋房子的材料隨處可得。

簡易實用的木造屋

蓋房子的方法也很簡單，房主人上山把木料砍好並扛下山，請寨子裡的木匠做好楹架，也就是房子的山牆架，三開間的房子做4個楹架，四開間的做5個楹架，

以此類推。通常，木匠的技術是師徒或父子相傳，一般只傳本寨或本鄉子弟。

蓋房子的那一天，寨子裡的男人都會主動來幫忙，大家齊心合力把榀架豎起來，在榀架與榀架之間，架上橫梁和檁子，杆欄式民居的骨架就算拼裝好了。按照傳統，架中間最上面一根檁子時，要先殺一隻公雞，並將雞血灑在這根檁子上，侗族人認為這樣才能避免災禍。

骨架架在地面上之後，有時因為地不平整，幾十根柱子，有些懸空，柱頭接觸不到地面，人們就搬幾塊未經敲打加工的石頭，墊在懸空的柱子下。使每根柱子的下方都有支撐，緊接著就是在這座房子的框架上鋪上木頭樓板、釘上木板牆壁，然後屋頂上覆蓋屋瓦，一座杆欄式房子就完成了。

絕大多數的杆欄式民居都是三層，底層圍牲畜、飼養家禽、放置農具、雜物等。二樓是主要生活層，堂屋、廚房（火塘）、臥室都在這裡，並設有寬廣的前廊，從一樓延伸上來的樓梯，就通到這裡。三樓則是閣樓層，一般只作為貯存雜物之用。

（六）傣族
——隱身西雙版納的竹樓

傣族有水傣、旱傣和花腰傣3個分支，其中旱傣和花腰傣的住宅形式和漢族比較相近，這裡主要介紹極富民族特色的水傣傳統住宅形式。

信仰至上的水傣民居

水傣主要居住在雲南的西雙版納傣族自治州，當地居民信仰小乘佛教和原始宗教，信仰深深地影響著當地的村落佈局和民居形式。傣族全民信仰小乘佛教，男孩從八、九歲開始就要入寺當一段時期的和尚，就像是小孩子需要上學一樣，進過佛寺的男子，成人後才有社會地位。

雲南西雙版納傣族竹樓
由於傣族民居的尺度大，加上民居之間的距離也較大，所以傣族村寨一般都佔地不小。遠遠望去，一個個的大屋頂像是一頂頂帽子，擺放在山坡或田野中。

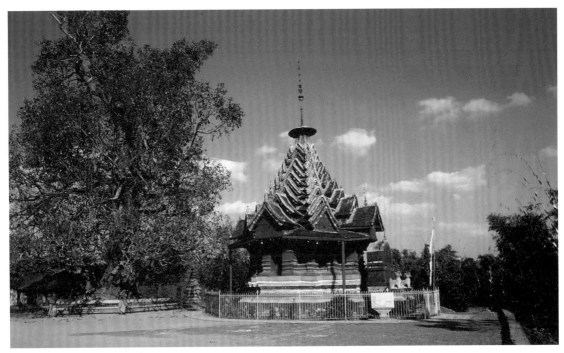

雲南西雙版納傣族村落中的景真八角亭，為傣寨村口道路上的景觀建築。

傣族民眾向廟宇捐獻財物，求佛消災賜福的活動非常頻繁，各齋日、節日都舉行盛大的齋佛佈施活動。佛教與領主制有密切的關係，僧侶的升級得經由領主批准，而最高的僧侶只能由召片領（領主的一種）或其親屬充任。在宗教的節日，領主通常會親臨佛寺，並以佛的名義加封頭人。因此，傣族村寨幾乎都有佛寺，並且位於村寨的顯要地點，譬如聳立於村寨較

高的山坡上，或者是位於村寨的主要入口處，當然，也有些佛寺建在村莊附近的林間空地。

為了尊重佛，佛寺對面不能建蓋民居；即使在佛寺的側面蓋民居，也要和寺廟保持一定的距離，而且民居樓面的高度，不能超過佛像台座的台面。因此，高大的寺塔建築，豐富了村寨的立體輪廓線，構成西雙版納特有的村寨特色。

傣族民居造型

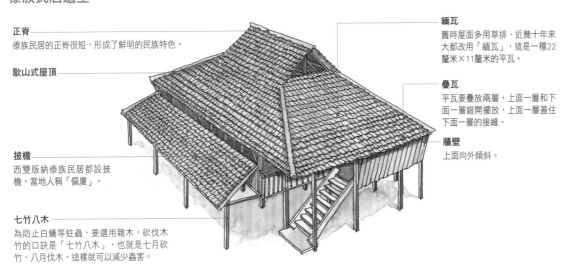

正脊
傣族民居的正脊很短，形成了鮮明的民族特色。

歇山式屋頂

披檐
西雙版納傣族民居都設披檐，當地人稱「偏廈」。

七竹八木
為防止白蟻等蛀蟲，要選用雜木，砍伐木竹的口訣是「七竹八木」，也就是七月砍竹、八月伐木，這樣就可以減少蟲害。

緬瓦
舊時屋面多用草排，近幾十年來大都改用「緬瓦」，這是一種22釐米×11釐米的平瓦。

疊瓦
平瓦要疊放兩層，上面一層和下面一層錯開擺放，上面一層蓋住下面一層的接縫。

牆壁
上面向外傾斜。

傣族民居構架示意圖

杆欄式民居的構架簡單，建造起來比較容易，不需要挖地基，不需要砌牆體，不需要建院落，用砍好的木頭做成屋架，再將屋架在選定的地面上豎起，在上面架上梁、檁等，杆欄式民居的骨架就完成了。

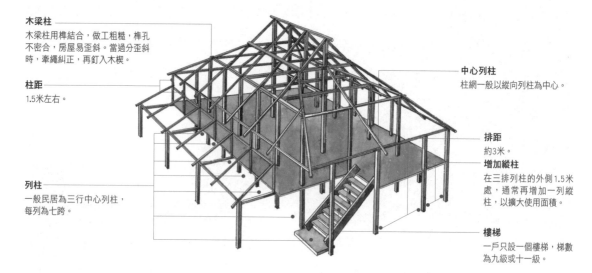

木梁柱
木梁柱用榫結合，做工粗糙，榫孔不密合，房屋易歪斜。當過分歪斜時，牽繩糾正，再釘入木楔。

柱距
1.5米左右。

列柱
一般民居為三行中心列柱，每列為七跨。

中心列柱
柱網一般以縱向列柱為中心。

排距
約3米。

增加縱柱
在三排柱的外側1.5米處，通常再增加一列縱柱，以擴大使用面積。

樓梯
一戶只設一個樓梯，梯數為九級或十一級。

除信仰佛教外，傣族也信仰原始宗教，每一個村寨都有自己的保護神，也就是寨神寨鬼，每年都要不定期地舉行祭典。在村落中的某一個小型廣場，可以看到象徵村寨保護神的小型建築。

西雙版納傣族的傳統住宅是杆欄式民居，過去稱為竹樓，因為舊時普通人家的傳統民居是用木頭和竹子建造的，房頂也是使用茅草，當時只有村寨中的頭人才能建瓦房。當地居民大都住在壩區，即丘陵地帶低窪的平地，這裡每年的雨期都相當集中，一旦遇到洪水襲擊，竹樓的竹籬多空隙，利於洪水通過。假如洪水非常大，拆除綁在梁架上的竹籬，減低房屋的浮力，避免被水衝走，等洪水過後，再重新捆上竹籬。

井然有序的傣族村寨

西雙版納傣族關於村寨建築的慣例是，村寨房屋要大致上朝著一個方向，鄰里間的房的正脊不能相互垂直。民眾認為守則吉，違則禍。亞熱帶的樹木高大，一般村寨內的果木很多，因而整個村莊遠看就像是一片鬱鬱蔥蔥的叢林。由於人口

不斷地發展，有些老的村寨房屋密度很大，院落很小，有的甚至幾乎沒有了院落。

西雙版納傣族民居的最大特點是歇山式屋頂，房屋正脊很短，屋面坡度很陡，屋頂很大，屋頂的下面還有披屋頂（當地人稱為偏廈），看上去很像重檐式屋頂。在過去傣族與漢族一樣，也有關於民居等級的規定，普通人家的屋架只能用三檁，而且不能用梁架形式；不能建瓦房，只能建草房；房屋的中柱不能上下貫通，樓上樓下

傣族民居屋頂
傣族杆欄式民居的屋頂為歇山頂，屋頂正脊很短，屋面坡度非常陡。早期杆欄式民居屋頂覆蓋茅草或木片，現在的傣族杆欄式民居大多鋪設平的緬瓦。

必須分為兩根；柱子下面不能採用石頭柱礎；不能使用雕花窗戶；不能使用床架和坐椅，人們只能席地而坐等等。但是現在西雙版納民眾已經不再受此限制，都能建大瓦房了。

西雙版納傣族民居一般都是兩層，人住在第二層。第二層有前廊、堂屋、臥室，以及外面的曬台四個部分。從樓梯上來以後，就直接進入前廊，廊子四周都設有窗戶，相當開敞且明亮通風，而重檐屋面可以遮陽避雨。人們在前廊從事家務勞動，譬如紡織、竹編等等，白天的進餐、乘涼也都在這裡，親朋好友等較親密的客人，有時就在這裡聊天。

守禁忌免除不祥

再往裡面就是堂屋，堂屋是接待客人的正式場所，假如客人過夜，就是睡在堂屋。堂屋很大，其中必設火塘，所以堂屋也就是廚房。當人們圍著火塘而坐時，主人要坐在火塘的內側（火塘位於偏曬台的一側，內側就是靠堂屋中心的一側）。火塘，是保存祖先留下來的火種之處，客人來時，房主人

木質樓梯
傣族民居的地面層不住人，民居的大多數功能都被安排在二層，樓梯無論高低，多是九級台階的直跑樓梯。

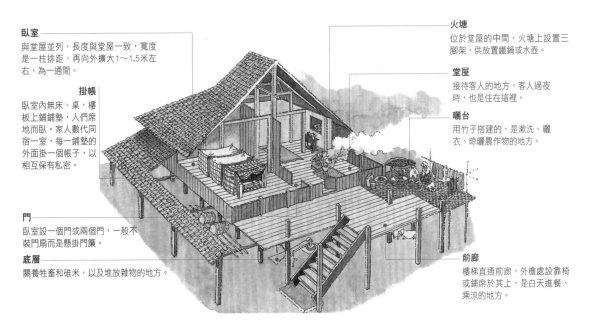

臥室
與堂屋並列，長度與堂屋一致，寬度是一柱排距，再向外擴大1～1.5米左右，為一通間。

掛帳
臥室內無床、桌，樓板上鋪鋪墊，人們席地而臥。家人數代同宿一室，每一鋪墊的外面掛一個帳子，以相互保有私密。

門
臥室設一個門或兩個門，一般不裝門扇而是懸掛門簾。

底層
關養牲畜和碓米，以及堆放雜物的地方。

火塘
位於堂屋的中間，火塘上設置三腳架，供放置鐵鍋或水壺。

堂屋
接待客人的地方，客人過夜時，也是住在這裡。

曬台
用竹子搭建的，是漱洗、曬衣、晾曬農作物的地方。

前廊
樓梯直通前廊，外檐處設靠椅或鋪席於其上，是白天進餐、乘涼的地方。

傣族民居功能示意圖
傣族民居有上、下兩層，下面是地面層，只有支撐房屋的柱子，所形成的空間內可以圈養牲畜、堆放雜物等。上層是人們居住的空間，有前廊、堂屋、臥室和曬台四部分。其內部空間分配非常簡單，主要是兩個房間，即堂屋和臥室。

井然有序的傣族村落

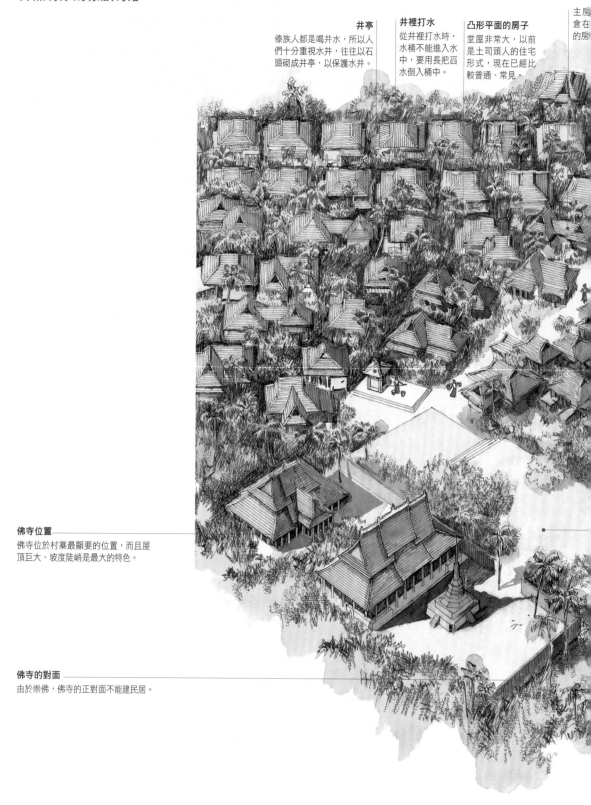

井亭
傣族人都是喝井水，所以人們十分重視水井，往往以石頭砌成井亭，以保護水井。

井裡打水
從井裡打水時，水桶不能進入水中，要用長把舀水倒入桶中。

凸形平面的房子
堂屋非常大，以前是土司頭人的住宅形式，現在已經比較普通、常見。

主房
倉在
的房

佛寺位置
佛寺位於村寨最顯要的位置，而且屋頂巨大、坡度陡峭是最大的特色。

佛寺的對面
由於崇佛，佛寺的正對面不能建民居。

164

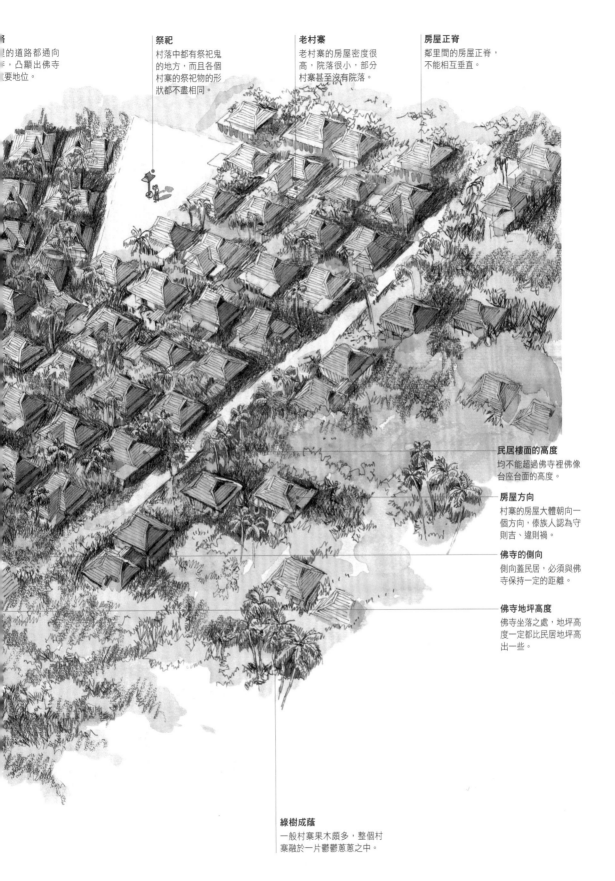

落
里的道路都通向
寺，凸顯出佛寺
要地位。

祭祀
村落中都有祭祀鬼
的地方，而且各個
村寨的祭祀物的形
狀都不盡相同。

老村寨
老村寨的房屋密度很
高，院落很小，部分
村寨甚至沒有院落。

房屋正脊
鄰里間的房屋正脊，
不能相互垂直。

民居樓面的高度
均不能超過佛寺裡佛像
台座台面的高度。

房屋方向
村寨的房屋大體朝向一
個方向，傣族人認為守
則吉、違則禍。

佛寺的側向
側向蓋民居，必須與佛
寺保持一定的距離。

佛寺地坪高度
佛寺坐落之處，地坪高
度一定都比民居地坪高
出一些。

綠樹成蔭
一般村寨果木頗多，整個村
寨融於一片鬱鬱蔥蔥之中。

雙菱屋頂
兩個屋頂交錯相接，正脊垂直，平面組成類似雙菱的形狀，是較常見的一種傣族屋頂形式。

都會請客人盤膝坐在火塘附近。但是客人不可以跨過火塘，也不可以高坐火塘旁，這樣會被房主人視為坐在火塘上方，而給房主人招致不吉！

　　儘管傣族信仰佛教，但是民居中並不設佛龕。傣族也沒有家神，所以家裡沒有供奉神的地方，傣族也不在家中祭祀祖宗，因此也沒有祖宗牌位。但是西雙版納傣族民眾的禁忌非常多，民居的主要木柱都有不同的傳統和名稱，詳細內容過於複雜，很難以漢語翻譯與紀錄。其中，有一項要特別注意，民居裡面中間的一根柱子，這是家中成員死亡之後，屍首洗身時所靠的地方，平日禁止任何人依靠。

　　傣族臥室在堂屋的一側，設一個或兩個門與堂屋相通，門上不裝門扇，只是懸掛一個門簾來遮擋視線，不過舊時頭人住宅中的臥室，是裝門扇的。數代人同居一室，是臥室最主要的特點，臥室內沒有桌椅，只在地板上鋪墊子，人們席地而睡，睡覺的位置是依照長幼秩序依次排列，每一個墊子上都會掛一個帳子，作為私密的象徵。拜訪傣族需要特別注意，傣族風俗禁止外人進入臥室，客人也不能提出參觀的要求。

（七）白族
——雲南大理的漢風坊屋

　　白族是中國西南一個歷史悠久、文化發達的少數民族，很早就與中原地區有著不可分割的聯繫。唐開元二十五年（公元738年），白族成立了獨立的南詔國，並逐步將勢力範圍擴展到整個雲南，國都建在現在大理太和村，後來南詔國改名為大理國。南詔、大理都接受唐、宋王朝的封號，並向唐、宋王朝進貢，直到元代，大理國才被蒙古忽必烈所滅。

　　國雖然滅了，但是大理地區在元明清時期，農業、手工業和商業仍有大幅地發展，與漢族地區沒有多大的區別。由於大理的開放，白族民眾大多通曉漢語，這也是促進白族經濟發展的原因之一。

　　白族和漢族的文化交流密切，加上白族雖然有自己的語言，卻沒有自己的文字，都使用漢字，因此白族的建築藝術與技術受漢族的影響極大。白族還不斷從內地請來一些能工巧匠，建設了許多宏偉的營造項目，自然也吸收了漢式住宅的優點，形成一種非常精緻的民居形式。

雲南大理白族民居大門
白族民居大門分為有廈式和無廈式兩種。圖為有廈式門樓，門樓上尖而長的檐如翼般翹起，檐下做斗栱裝飾，斗栱下面的門楣及兩側的門框做彩繪裝飾，十分精美。

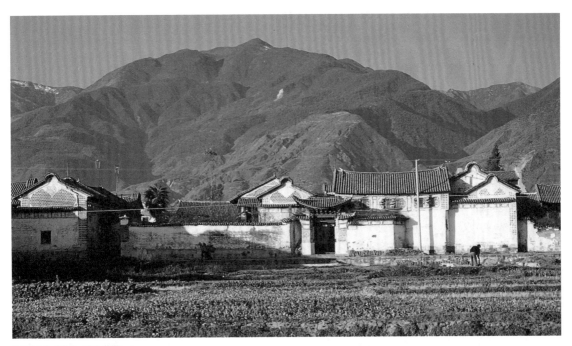

雲南大理白族村落
白族村落選址多選擇在背山面水的地方。

雲南一顆印民居
一顆印是雲南昆明附近的一種民居標準的院落形式，其佈局為正房三間，左右兩側各有耳房兩間，正房的對面建倒座房，因這
種民居形式院落很小，外形方方正正，形似印章而得名「一顆印」。

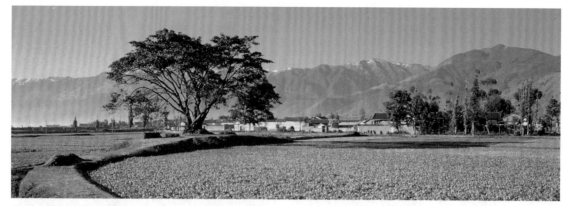

白族村落的風水樹

理想的白族村寨的外面，要有一棵風水樹。村寨的入口處，要有照壁，將村落中的主要道路遮擋。

白牆青瓦依坡傍溪

　　大理位於雲南省西部青藏高原與雲貴高原的交接處，白族分布在海拔1500～2300米之間的山地，居民的村寨大多選在傍山緩坡地帶的溪流附近，由於符合這種條件的村寨選址地點不多，因而現有村寨內的房屋比較密集，從山上望下去，白牆青瓦，疏密有致，景色秀麗。

　　白族信仰佛教，但是佛寺和村莊的佈局並沒有多大關係，人們只是在民居正房明間的樓上，設置雕飾極為精美的佛龕而已。白族民眾還信奉「本主」，也就是一個村子或幾個村子的保護神，本主神的種類很多，少數是山神、河神、驅散雲霧神之類，多數是歷史上被神化的統治階級代表人物，還有為民除害的英雄等。白族地區的村鎮，都有供定期祭祀的本主廟，本主廟和廟前的方形廣場通常是村鎮的中心，也是市場交易的活動中心，因此，廣場四周的道路也四通八達。

　　村外只有一條大路通往村子，在村子入口處，往往建有一面照壁，剛好遮擋住村莊內的街道。有些村莊的村口，還有巨大的風水樹，與照壁共同構成景觀。白族許多村莊都有很好的地理位置，恰好可以將溪水引入村莊，溪水往往與街道並行，涓涓清流，潺潺之聲不絕於耳。

白族民居中的照壁

白族民居中的照壁是整個建築裝飾的重點部位之一。照壁上端是曲線優美的壁頂，兩側是邊框，用薄磚分出框檔，框中飾大理石，上面雕繪山水。

雲南大理白族居民山花

在歇山式屋頂的兩端、博風板下的三角形部分即為「山花」。明代以前，山花多為透空形式，僅在博風板上用懸魚、惹草等略加裝飾。明清時期，山花多用磚、琉璃、木板等將透空部分封閉起來，並在上面做各種雕飾。圖為雕飾有荷花圖案的雲南大理白族民居山花。

大理白族民居的典型形式

上圖為三坊一照壁，下圖為四合五天井。

順應環境自然法則

　　白族民居的正房大都是坐西朝東，甚至連市鎮中的民居也是如此，但是民居院門的位置並不固定，多半視實際情況，選一個靠街的位置而已。正房之所以坐西朝東，與當地的自然環境關係密切，當地風大，常年吹西風或南偏西的風，有一首白族民謠唱道：「大理有三寶，風吹不進屋是第一寶……」正房背對著風，是最佳選擇。

　　另外，雲南的橫斷山脈為南北走向，因而山坡的緩坡地，不是在山的東坡，就是在山的西坡，白族有句俗話：「正房要有靠山，才坐得起人家」，意思是，院落主軸線後方要對著一座風水上吉利的山峰。綜合以上兩個要素，白族最常在山頭東面的緩坡地上修建村落，這些村莊裡的民居，都可以正房朝東，背後又有吉祥的「靠山」。

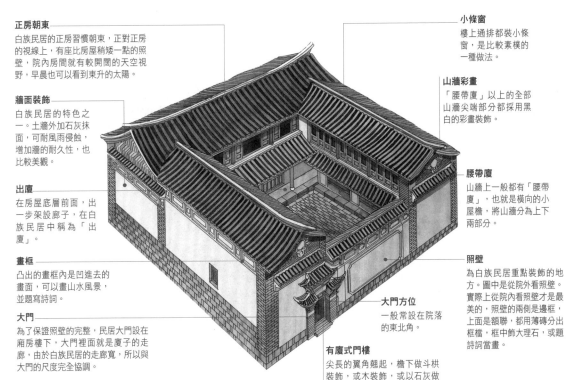

正房朝東
白族民居的正房習慣朝東，正對正房的視線上，有座比房屋稍矮一點的照壁，院內房間就有較開闊的天空視野，早晨也可以看到東升的太陽。

牆面裝飾
白族民居的特色之一。土牆外加石灰抹面，可耐風雨侵蝕，增加牆的耐久性，也比較美觀。

出廈
在房屋底層前面，出一步架設廊子，在白族民居中稱為「出廈」。

畫框
凸出的畫框內是凹進去的畫面，可以畫山水風景，並題寫詩詞。

大門
為了保證照壁的完整，民居大門設在廂房樓下，大門裡面就是廈子的走廊，由於白族民居的走廊寬，所以與大門的尺度完全協調。

小條窗
樓上通排都裝小條窗，是比較素樸的一種做法。

山牆彩畫
「腰帶廈」以上的全部山牆尖端部分都採用黑白的彩畫裝飾。

腰帶廈
山牆上一般都有「腰帶廈」，也就是橫向的小屋檐，將山牆分為上下兩部分。

照壁
為白族民居重點裝飾的地方。圖中是從院外看照壁。實際上從院內看照壁才是最美的，照壁的兩側是邊框，上面是額聯，都用薄磚分出框框，框中飾大理石，或題詩詞當畫。

大門方位
一般常設在院落的東北角。

有廈式門樓
尖長的翼角翹起，檐下做斗栱裝飾，或木裝飾，或以石灰做泥塑，絢麗多彩。圖中的門樓為「三疊水」式。

白族民居的組合方式

白族民居最基本的構成單元是坊，也就是一座三開間的兩層樓房。常見的院落構成的方式是三坊一照壁和四合五天井。三坊一照壁的白族民居如圖。

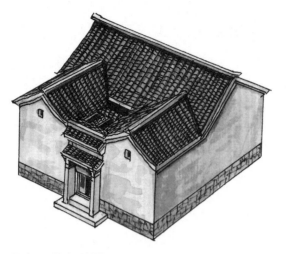

雲南一顆印民居

一顆印形式的民居，主要為雲南昆明附近的彝族人居住。
一顆印住宅主要由正房、廂房和前部的大門、圍牆組成，
造型方方正正，尺度都不太大，如一顆方印，所以稱為
「一顆印」。

白族民居除了適應當地風大的特點
外，還要防範頻繁的地震，所以民居都採
用硬山式屋頂，地震來臨時，構件才不會
從屋頂上掉下來。白族民眾也非常注重民
居的藝術風格，並創造出綽約多姿、精緻
絢麗的住宅形式。

白族民居的構成形式

白族民居最基本的構成單元，是一個
三開間、兩層樓的房子，當地人把這樣的
房子叫做一「坊」。「坊」已經成為白族
民眾建造、分配、買賣住宅的一種計量單
位。「坊」的佈局和使用形式幾乎已經定
型，樓下三間，中間的明間（堂屋）是待客
和祭祀祖先的地方，兩邊的次間是臥室。
三間房子的外面有廊子，廊子很寬，寬度
相當於房間進深的一半，有足可安排一桌

四合五天井的白族民居

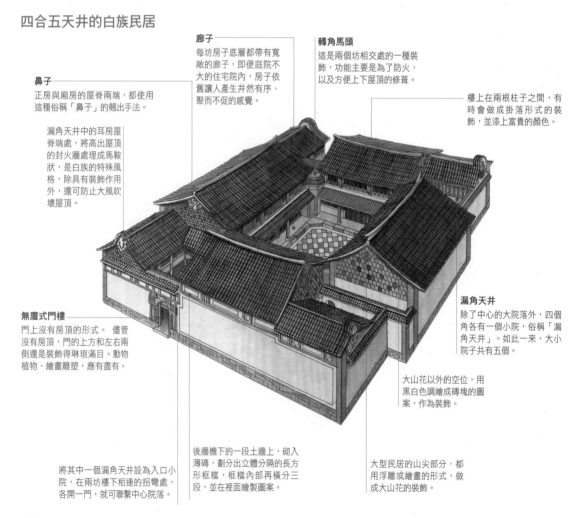

廊子
每坊房子底層都帶有寬
敞的廊子，即便庭院不
大的住宅院內，房子依
舊讓人產生井然有序、
聚而不促的感覺。

轉角馬頭
這是兩個坊相交處的一種裝
飾，功能主要是為了防火，
以及方便上下屋頂的修葺。

鼻子
正房與廂房的屋脊兩端，都使用
這種俗稱「鼻子」的翹出手法。

漏角天井中的耳房屋
脊端處，將高出屋頂
的封火牆處理成馬鞍
狀，是白族的特殊風
格，除具有裝飾作用
外，還可防止大風吹
壞屋頂。

樓上在兩根柱子之間，有
時會做成掛落形式的裝
飾，並漆上富貴的顏色。

無廈式門樓
門上沒有房頂的形式。儘管
沒有房頂，門的上方和左右兩
側還是裝飾得琳琅滿目。動物
植物、繪畫雕塑，應有盡有。

漏角天井
除了中心的大院落外，四個
角各有一個小院，俗稱「漏
角天井」。如此一來，大小
院子共有五個。

大山花以外的空位，用
黑白色調繪成磚塊的圖
案，作為裝飾。

將其中一個漏角天井設為入口小
院，在兩坊樓下相連的拐彎處，
各開一門，就可聯繫中心院落。

後牆檐下的一段土牆上，砌入
薄磚，劃分出立體分隔的長方
形框檔，框檔內再橫分三
段，並在裡面繪製圖案。

大型民居的山尖部分，都
用浮雕或繪畫的形式，做
成大山花的裝飾。

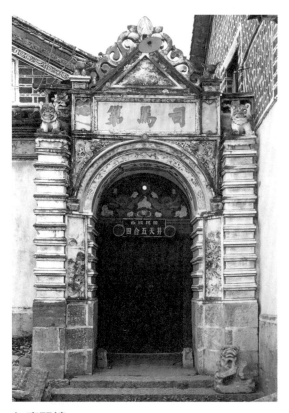

廊子上的藻井

白族民居的前廊以能擺開一桌酒席為標準來確定尺
度,所以前廊都很寬。圖為廊子上部天花板的藻井
彩繪。

無廈門樓

無廈門樓是指門上沒有屋頂的形式。儘管沒有屋頂,門的
上方和左右兩側還是裝飾得琳琅滿目。圖中大門為拱形,
上部做出三角形的灰塑裝飾,兩側門框用薄磚砌出疊澀,
具有西洋建築風格。

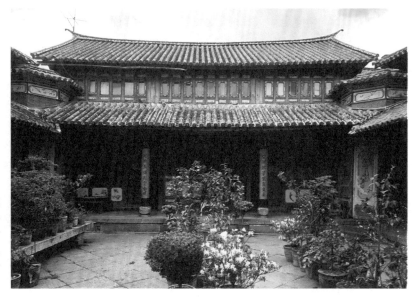

大理白族民居院落中
的正房

白族民居的腰檐設置在二層窗口
之下,從立面上看,下層的比例
顯得更高大。最具白族特點的元
素是位於腰檐上、正房與廂房之
間的一個裝飾體「轉角馬頭」,
其功能是修繕屋頂時,工匠不需
要梯子,便能方便地行動於上下
屋頂之間。

酒席的空間。廊下光線明亮，而且寬敞，適合作為休息和從事家務的場所。

廊子深，與當地風大也有關係，風大，飄雨深，寬寬的廊子，可以保護廊下的木質前牆以及堂屋的六扇格子門不受雨打。樓上的三間一般都是敞通的，中央明間在樓梯上部的空間並沒有實際用途，因此人們在這裡設置佛龕，供平日祭祀。樓上其餘的地方一般用來儲物，也有少數人家將樓上次間再隔出一間當臥室。樓上和樓下不同，沒有廊子。

在院落佈局方面，最為精彩的是「三坊一照壁」和「四合五天井」兩種形式。「三坊」就是三座三開間、兩層樓的房子，「一照壁」就是一個影壁牆。由三坊圍合成一個三合院，另一邊由影壁牆來封閉，就是三坊一照壁。四合五天井是一種大型民居，四合就是由四座坊圍合成的四合院，院落中間是一個天井，四座「坊」的拐角處會自然形成四個小型的院落，因而共有五個天井，所以稱為四合五天井。

從外形看，白族民居的屋脊兩頭的「鼻子」緩緩翹起，屋面呈現凹曲線，屋頂的形式優美柔和。白族民居的外牆很少開窗，檐下用石灰塑造成一個個方形或長方形的畫框，畫框內繪上美麗、典雅的圖案。建築的山牆處，用白石灰做成立體浮雕圖案，圖案的尺度很大，周圍用黑白顏料繪出六角形規整的幾何圖案。民居的院內，木構件一般都有雕飾。院內照壁和大門門頭是裝飾的重點部位，往往極盡絢麗優美。

（八）納西族
——糅合異族風格的土牆屋

納西族是一個歷史悠久、文化發達的少數民族，分布於中國西南雲南省一帶。儘管納西族人口不及雲南省人口的百分之一，但納西族民居建築藝術卻佔有重要的地位。納西族民居有許多獨特的形式，這裡主要介紹以麗江為主的漢式院落民居。

納西族的崛起始於13世紀，忽必烈分封納西族上層人士，並置麗江路軍民總管府，後來又把府改置宣撫司，由納西族的一個頭人家庭世襲。從元初（公元1253年）到清雍正元年（公元1723年）的四百多年，納西族地區都隸屬元、明、清中央皇朝直接管轄，因此，納西族地區的社會發展一向安定。

各族民居去蕪存菁

世襲制有許多弊端，清雍正時，開始將雲南等地的土司父傳子的世襲制改為官員輪換更替的流官制，歷史上稱為「改土

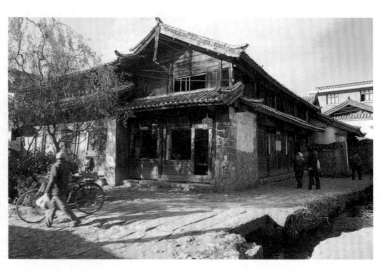

麗江納西族建築上的腰檐
重檐和山牆一側加一腰檐，是納西族民居常用的手法，這樣可以很好地保護土牆不受雨淋，同時也豐富了建築的立面形象。

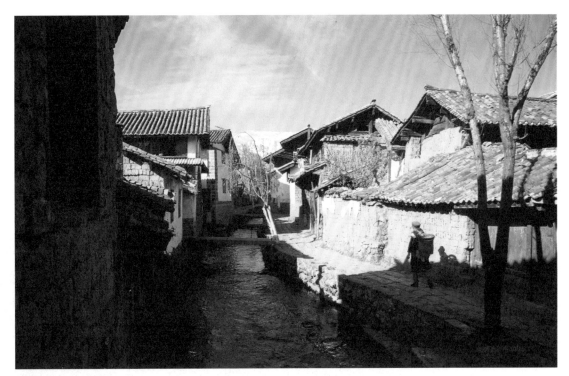

麗江納西族民居
古樸、典雅的民居和幽靜、清新的環境有機地融合在一起，成為一幅動人的風俗畫卷。

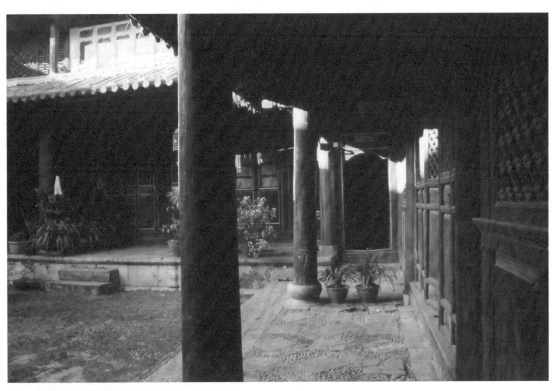

麗江納西族民居院落內景
院落與建築之間通過長廊作為過渡，走廊地面高差的變化暗示出正房與廂房在空間重要性上的區別。

納西族民居院落俯視圖

納西族民居吸取了很多其他民居建築上的特色，尤其是大理白族民居。納西族和白族民居雖然有一些相像之處，但仍然有許多不同點。納西族民居建築尺度比白族民居要小，因而更顯得院落寬敞。

蠻樓
這種帶廊子的兩層樓住宅形式，源自於藏族民居，因納西族稱藏族人為「蠻人」，所以這種建築形式被稱為「蠻樓」。

懸魚裝飾
在兩條博風板相交的最上端接縫處，是一種裝飾物。

博風板
位於懸山式屋檐處。是為保護伸出的檁條不受雨淋的一種木擋板。

庭院鋪地
「四菜一湯」式的庭院鋪地，整個庭院鋪地的主題是「五蝠捧壽」。

照壁
在麗江縣的納西族民居中多處使用，除了「三坊一照壁」的大照壁外，在大門的裡面，還常設跨山照壁。從下到上，照壁分為石砌勒腳，粉白壁心和磚瓦邊框，以及照壁屋頂。圖中可見部分為照壁外側。

大門
多採東向或南向，據院落的一隅。圖中的正房朝向南，而大門恰好朝東，寓意「紫氣東來」。

拐彎處
房屋拐彎處的外面鑲貼青磚。

金鑲玉
土牆為金黃色，四周青磚、石料是藍灰色，因此這種牆被稱為「金鑲玉」。

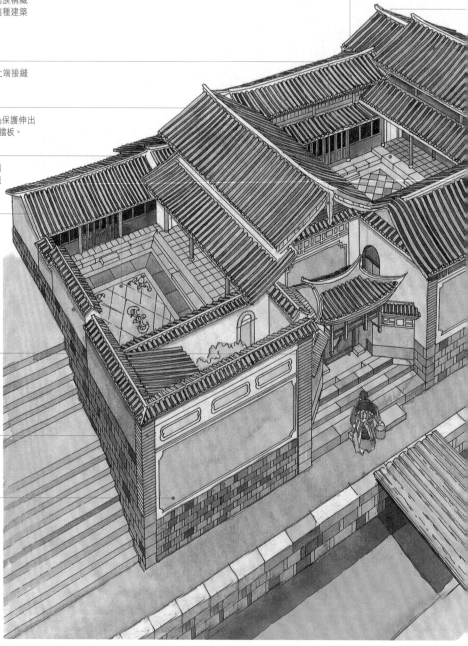

麗江納西族某宅首層平面圖

麗江納西族某宅首層平面圖，為四坊五天井的形式。

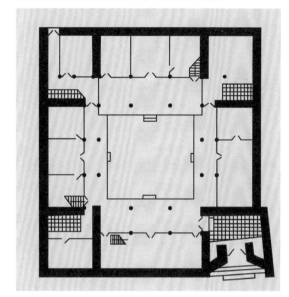

正房的地坪
高出其他三面房屋。

正房
比其他房間的進深大，所以從房屋的體量上來看，正房的尺度大、高度高。

懸山
屋頂長且懸山，懸山屋面的伸出長度很長。

屋山
屋山處的三角形牆面，露出裡面的木結構。

院門
納西族院門以拱券式為多。

勒腳
石料經加工，每一塊都方方正正的。

屋前小溪
在麗江，清澈泉水通過小溪流經民居，有些人家還把溪水引入院內，再從院內流出，為日常用水提供了方便。

小橋
靠河民居的大門外用數根木料並排擺放，成為小橋。

歸流」。之後，納西族地區的經濟得到進一步發展，遙遙領先附近地區其他少數民族，這是納西族能創造華麗民居形式的主要原因之一。

納西族民眾主要信仰東巴教，同時信仰喇嘛教、佛教和道教。東巴教是納西族創立的多神教，屬於原始宗教，沒有系統的教義，沒有統一的組織，沒有教主，也沒有寺院。因而，納西族民眾思想未受狹隘的束縛，在生活方式上也不排外、不閉關自守，自唐開元年間以來，就開始接受中原及其他文化的影響。

納西族居住的地區，是藏族與內地交流的必經之地，納西族文化自然也深受藏族的影響。現在納西族民居普遍採用的「蠻樓」形式，就是古代納西族商人，從藏族民居學得的一種兩層樓住宅，由於當時納西人稱藏人為「蠻子」，所以這種源自藏族的住宅形式，被稱為「蠻樓」。

此外，納西族還從白族那裡學得「四合院」、「三坊一照壁」的院落組合方式，創造出極富自身特色的納西族民居。納西族和白族的民居有一些相像之處，

但仍然有許多不同點。納西族民居無論是三合院還是四合院，正房都比其他房間進深大，進深大造成梁架的三角形高，再加上正房地平本身也高，所以從整體院落的造型上看，正房的尺度大、高度高。納西族民居的屋脊兩角起翹，當地人稱為「起山」，使民居屋面輪廓顯得舒展柔和。

納西族民居都使用土牆，牆體下段由石頭砌築，這地面以上的一段石頭牆，叫做勒腳，石頭都是經過加工的料石，每一塊都方方正正，使勒腳成了牆面的一種裝飾。房屋的拐角處往往鑲貼青磚於土牆上，由於土牆呈金黃色，而青磚為藍灰色，當地民眾將這種作法稱為「金鑲玉」。石頭勒腳之上，兩個鑲貼青磚的牆角之間，是表面抹上石灰白粉的土牆，一片牆面，三種顏色，形成鮮明的對比。

示清高寓吉祥的屋頂

麗江納西族民居屋頂常採用懸山，懸山的檁條懸出較深，屋山處三角形的那塊牆面，暴露出裡面的木結構，三角形的木牆面凹在裡面，木牆面下方是厚厚的土牆凸出在外，因而懸山屋頂下方是深厚的陰影，有一種深奧莫測的感覺。懸山屋頂的端處，裝設一種稱為「博風板」的木板，這是為了擋住伸出的檁條，使之不致淋雨而腐爛，並兼有裝飾作用。位於博風板的正中，還有懸魚裝飾。

懸魚來自古代的一個典故，《後漢書‧公羊續傳》上說，府丞送公羊續一條活魚，公羊續雖然接受了，卻沒有吃，而是將魚懸在庭中。府丞後來又送公羊續一條魚，公羊續就請府丞看看先前懸在庭上的那條魚，婉轉杜絕了府丞獻魚的賄賂之意。後人在住宅山牆面的最上部，也就是屋脊的兩頭，裝飾懸魚，表示房主人的清廉與高潔。建築上的懸魚，在發展過程中，形式也有一些變化，從初期寫實的魚形，發展成後來抽象、變形的圖案。納西族的懸魚裝飾，有些還變成蝙蝠裝飾，是取求「福」之意。這些都是受漢族文化的影響所致。

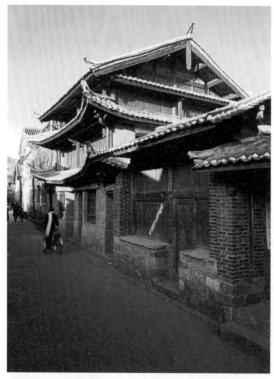

質樸清雅的房屋
石砌牆腳，石灰抹面牆和山牆上部暴露的木結構、博風板、懸魚，麗江民居本身就是一種材質與色彩的對比，再加上輕盈的建築造型，豐富的立面層次，使民居外形清雅可人。

雲南麗江納西族民居懸魚
納西族民居屋頂常採用懸山式，懸山的檁條挑出較深。為了保護檁條不受雨淋，特意在懸山山檐處鑲了木質的博風板。在兩檐的博風板相交處，還會有一個懸魚裝飾。

雲南麗江黑龍潭景觀

雲南麗江納西族民居村落

簡樸之中展現華麗

納西族民居還有一個重要的特點，就是美麗的鋪地。鋪地是地面的一種裝飾形式，鋪地材料主要有三種：塊石、斷瓦、鵝卵石。納西族民居庭院面積通常比較大，往往按照民間的嚮往鋪成「八仙過海」、「四蝠鬧壽」、等喜慶延年的圖案。圖案多為向心形，也就是中間一個大圖案，四角為四個小圖案，俗稱這種佈局為「四菜一湯」式。

房屋前面的廊子，納西族叫做「廈子」，廈子和庭院一樣，有美麗的鋪地，但材料上則使用大方磚、六角磚和八角磚，在圖案佈局和題材選擇上，都盡量避

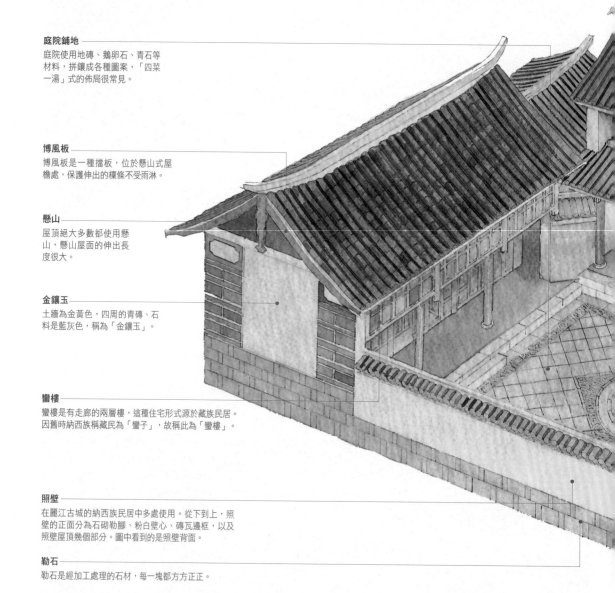

庭院鋪地
庭院使用地磚、鵝卵石、青石等材料，拼鑲成各種圖案，「四菜一湯」式的佈局很常見。

博風板
博風板是一種擋板，位於懸山式屋檐處，保護伸出的檁條不受雨淋。

懸山
屋頂絕大多數都使用懸山，懸山屋面的伸出長度很大。

金鑲玉
土牆為金黃色，四周的青磚、石料是藍灰色，稱為「金鑲玉」。

蠻樓
蠻樓是有走廊的兩層樓，這種住宅形式源於藏族民居。因舊時納西族稱藏民為「蠻子」，故稱此為「蠻樓」。

照壁
在麗江古城的納西族民居中多處使用。從下到上，照壁的正面分為石砌勒腳、粉白壁心、磚瓦邊框，以及照壁屋頂幾個部分。圖中看到的是照壁背面。

勒石
勒石是經加工處理的石材，每一塊都方方正正。

納西族民居院落剖透視圖
與大理白族民居一樣，麗江民居也有採用三坊一照壁的形式的，用三面房屋一面照壁圍合出中心院落。
庭院的入口設在廂房的山牆處，並設置大門，以保持庭院的整潔與寧靜。

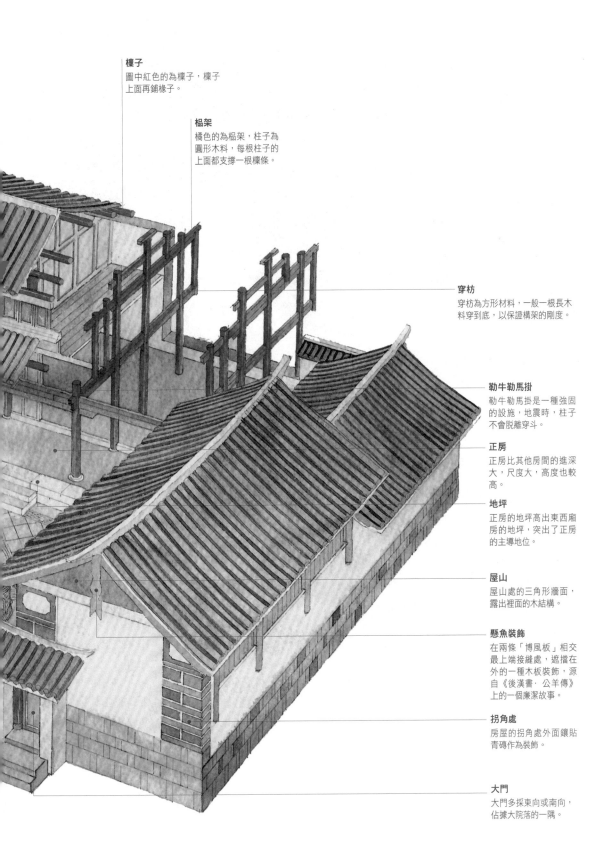

檁子
圖中紅色的為檁子，檁子上面再鋪椽子。

檁架
橘色的為檁架，柱子為圓形木料，每根柱子的上面都支撐一根檁條。

穿枋
穿枋為方形材料，一般一根長木料穿到底，以保證構架的剛度。

勒牛勒馬掛
勒牛勒馬掛是一種強固的設施，地震時，柱子不會脫離穿斗。

正房
正房比其他房間的進深大，尺度大，高度也較高。

地坪
正房的地坪高出東西廂房的地坪，突出了正房的主導地位。

屋山
屋山處的三角形牆面，露出裡面的木結構。

懸魚裝飾
在兩條「博風板」相交最上端接縫處，遮擋在外的一種木板裝飾，源自《後漢書·公羊傳》上的一個廉潔故事。

拐角處
房屋的拐角處外面鑲貼青磚作為裝飾。

大門
大門多採東向或南向，佔據大院落的一隅。

麗江納西族民居的大門

納西族民居大門多採用東向或南向，位於院落的一角。但少數官宅將大門設置在院落的正中，還做成牌樓的形式。

麗江納西族民居隔扇門上的雕刻裝飾

免與庭院鋪地雷同，通常使用富有韻律感的幾何圖案，強調裝飾味道。

民居的門樓是裝飾重點，大門的位置往往在某一漏角天井外獨立設置，或依附山牆、後牆而設，但大門絕對都設在院牆的一端，忌設正中。門大都朝向東或南，取「紫氣東來」、「彩雲南現」等吉祥的意思。有些人家寧可犧牲用地、多走彎路，也不改變大門東南向的習俗。院門以磚拱券為最多，門樓多半做成中間高、兩邊低的三滴水牌樓形式，部分大型門樓為木構架的形式，屋頂多採一滴水的雙坡屋面。屋面的形式有懸山、歇山，也有廡殿，檐下以多層花板、花罩裝飾。華麗的大門與簡樸的整個民居外觀，形成鮮明對比，明顯突出了大門這個重點。

四、不越雷池的堡壘

（一）福建土樓

——群山環繞的城寨

福建土樓是一種供人們聚族而居的大型住宅，稱它為土樓，是因為這種多層的大型住宅的牆體絕大部分都是用夯土建造的。

古代的中原，難得有三五十年一兩代人都平靜安身的時候，為避戰亂，中原漢族的一部分便向江南遷徙，這些外移的人口就形成了所謂的「客家人」。遷居到福建西南部山區的客家人，面臨與土著居民爭奪土地的激烈衝突，同時還要防禦來自其他方面的攻擊。為了生存，他們必須建造一種能適應山區環境，同時又能保護自身安全的住宅形式。經過多代人的安居繁衍，有了足夠的人口數量和相應的經濟力量，土樓這種大型的居住模式便出現了。

防禦性強的圍合

最早的土樓是「五鳳樓」，這也是土樓中數量最多、分布最廣、文化內涵最悠久的一種建築形式。從五鳳樓中，我們可以看到相當多的古代中原地區理想建築模式的要素。五鳳樓等於是把中原地區多進四合院的形式放大，使廳堂更加集中，東西廂房的圍合作進一步加強。

五鳳樓很悅目，也很適合人們居住。但是五鳳樓需要很大的宅基地，而且在建築材料上花費很大，防禦功能也不夠完善。於是人們建起了方形的土樓。早期的方樓在屋頂形式上還保留了一些五鳳樓的特點，例如屋頂層層迭落，前低後高，並突出歇山屋頂的山牆部分作為裝飾。但是後來，人們把方樓越蓋越簡單，最後終於形成了下部的牆體四四方方，上部的屋頂四角相連的模式。

圓形土樓則是福建土樓中最為獨特、最具有魅力的一種形式，是世界民居的奇葩。為什麼要建圓形土樓？最早的圓形土樓是甚麼時候建造的？由於缺乏可靠的文獻資料，這個問題永遠不可能有絕對準確的答案。

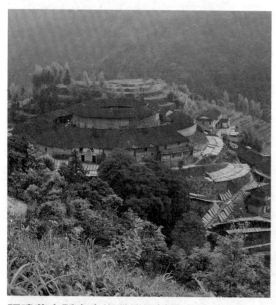

福建華安縣高車鄉洋竹徑村雨傘樓
高車鄉洋竹徑村的雨傘樓分為內外兩環，中心為院落，因內環比外環高而突出，看上去像雨傘，因而得名雨傘樓。

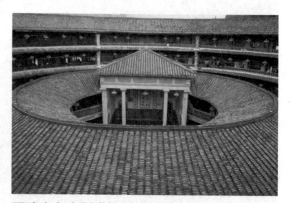

福建省永定縣洪坑村振成樓
振成樓是洪坑村最典型的圓樓。樓由內外兩環組成，外環樓四層，內環兩層，中央為祖堂。

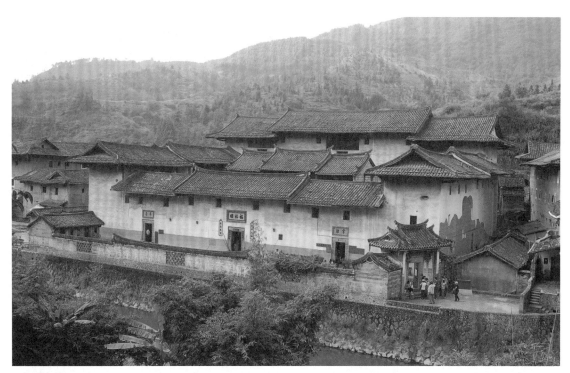

福裕樓

福裕樓位於福建龍岩市湖坑鎮洪坑村，是典型的五鳳樓。福裕樓建築的屋頂多為歇山頂，屋面的坡度舒緩而檐端平直，這明顯地保留有漢唐時代的風格。建築選擇在前低後高的山腳地帶，前面有河水淙淙流過，龐大的建築群與溪流、高山相呼應，非常有氣勢。

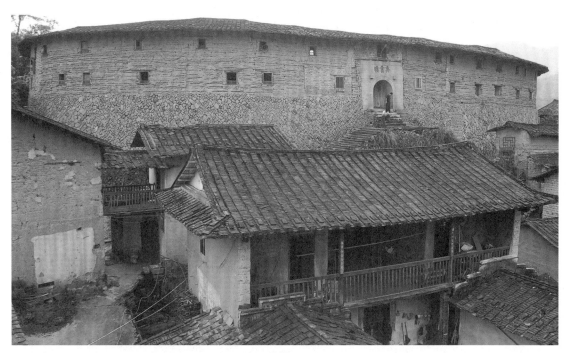

福建華安縣沙建鄉岱山村齊雲樓

齊雲樓的平面呈橢圓形，外圍的環形圍和建築多為大小不同的二十多個單元，每個單元都有自己的小院落和兩層住宅。因為這座樓建在山頂上，樓腳較高，因此齊雲樓的大門前有高高的台階通向兩邊。

在福建南部和西南山區，還保留有少量山寨遺址。這種山寨有兩種功能，或作為早期的兵營，或是附近居民為躲避戰亂而蓋的臨時棲身之所。這些山寨遺址的平面就有不少是圓形的。小的山頂鏟平之後，建圓形的寨堡是最合理的，又省材料，又便於防禦。這種形式後來被用到住宅建築上，很可能就是圓形土樓的雛形。1990年，福建省漳州市文化局的曾五嶽先生就帶我去漳州地區所屬的鄉村去看那裡的土樓。根據族譜上的記載和圓樓門額上的石刻紀年推測，目前尚存年代最早的圓形土樓是華安縣沙建鄉上坪村的「齊雲樓」，建於明朝初年。這座兩層的橢圓形土樓就是建在一個名叫「岱山」的小山之上，作為住宅使用的。

福建土樓分布最集中的是閩西南的永定縣東部和南靖縣西部這一接壤地區。另外在閩南的華安縣、平和縣、漳浦縣、雲霄縣和詔安縣也有零星分布，但是數量遠不及閩西南地區的多。不過閩南地區的土樓形式和材料種類卻很有變化，十分豐富多樣，從研究和欣賞的角度來看，閩南土樓都是閩西土樓所不能取代的。

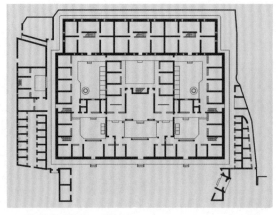

福建五鳳樓平面圖

倫常有序的五鳳樓

五鳳樓不僅是福建土樓的基礎形式，也是廣東梅州圍攏屋的基礎形式，是客家民居的精華。五鳳樓是一種極富傳統的防禦性建築，這種建築後面較高，本身就具有防禦能力；前面的建築雖然不及後面高，但是牆體比較厚實，大門也相當堅固，在舊時農業社會，已經滿足了一般的防禦要求。

五鳳樓比較典型的形式是「三堂兩橫」。在住宅前後中軸線上，從前到後分別設置下堂、中堂、上堂三座建築，這就是「三堂」；在三堂的左右兩側各建廂房

福建土樓立面圖

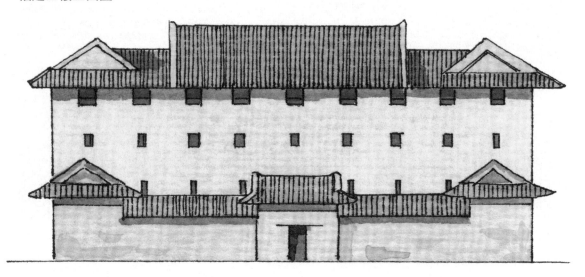

184

福建永定縣高陂鄉
大塘角村大夫第

永定縣高陂鄉大塘角村的大
夫第是五鳳樓的代表，它的
房屋組成形式是「三堂兩
橫」即上堂、中堂、下堂以
及兩側的廂房。這也是五鳳
樓的標準佈局模式。

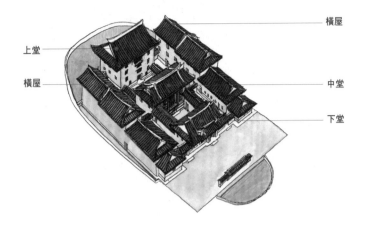

上堂

橫屋

橫屋

中堂

下堂

方形土樓

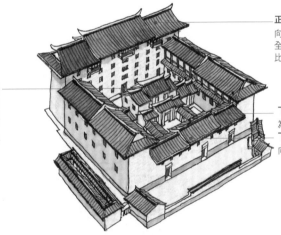

中堂
變成了兩層的樓房，加
上兩側的過水屋及前後
的廂房，在院內組成了
一個平面為「廿」字形
的建築群。

正樓
向兩側延伸，與兩橫相連，這樣
全樓都被樓房包圍起來，防禦性
比五鳳樓強。

下堂
為兩層的樓房。

下堂
向兩側延伸，與橫屋相連。

圓形土樓

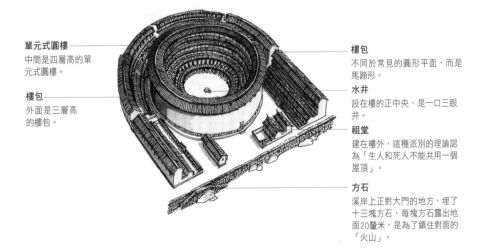

單元式圓樓
中間是四層高的單
元式圓樓。

樓包
外面是三層高
的樓包。

樓包
不同於常見的圓形平面，而是
馬蹄形。

水井
設在樓的正中央，是一口三眼
井。

祖堂
建在樓外，這種派別的理論認
為「生人和死人不能共用一個
屋頂」。

方石
溪岸上正對大門的地方，埋了
十三塊方石，每塊方石露出地
面20釐米，是為了鎮住對面的
「火山」。

溝尾樓

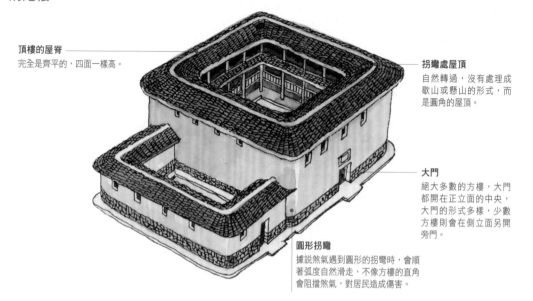

頂樓的屋脊
完全是齊平的，四面一樣高。

拐彎處屋頂
自然轉過，沒有處理成歇山或懸山的形式，而是圓角的屋頂。

大門
絕大多數的方樓，大門都開在正立面的中央，大門的形式多樣，少數方樓則會在側立面另開旁門。

圓形拐彎
據說煞氣遇到圓形的拐彎時，會順著弧度自然滑走，不像方樓的直角會阻擋煞氣，對居民造成傷害。

遺經樓

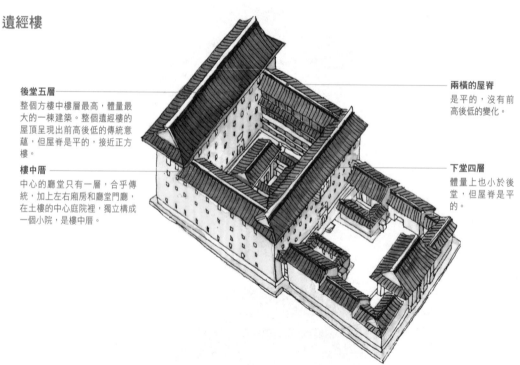

後堂五層
整個方樓中樓層最高，體量最大的一棟建築。整個遺經樓的屋頂呈現出前高後低的傳統意蘊，但屋脊是平的，接近正方樓。

樓中厝
中心的廳堂只有一層，合乎傳統，加上左右廂房和廳堂門廳，在土樓的中心庭院裡，獨立構成一個小院，是樓中厝。

兩橫的屋脊
是平的，沒有前高後低的變化。

下堂四層
體量上也小於後堂，但屋脊是平的。

一座，這就是「兩橫」。其實從建築的平面圖上看，這「兩橫」恰好是「兩豎」（見插圖）。在五鳳樓的前面，有一個禾坪（曬穀場）和一個半圓形的水塘，在五鳳樓的後面要有一塊高地，用院牆圍合成一個半圓形。前面的水塘與後面的高地前後護擁著中間的建築，這種完整的平面反映了傳統的造型思想和禮制規範。

五鳳樓的名稱源自其造型，以「五鳳」命名，表示這種建築具有中心以及前後左右四方一體完整有序的造型特點；另外，五鳳樓的屋頂也確實像展翅欲飛的鳳凰。透過歇山屋頂與懸山屋頂的巧妙配合，院落重疊，屋宇參差，造型上更顯現出一種不可言喻的華美。

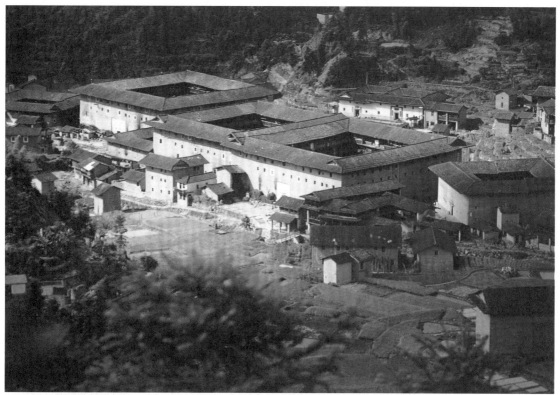

「目」字形土樓

福建永定縣東部是方形土樓最為集中的區域。圖為三座方形土樓組合成的「目」字形土樓群。

寓於形制的意涵

　　五鳳樓的地形必須前低後高，房屋也是前低後高。而且房屋的高低與居住者輩分的高低還有聯繫。五鳳樓最前面的房屋都是一層的平房，住在這裡的也是家傭等地位卑賤的人；而最後面都是多層的樓房，住的則是一家之長。五鳳樓兩側的「橫屋」也要分為幾段，前面的屋頂低，後面的屋頂高，這裡住的是家庭輩分較低的人，護擁著家庭。歇山屋頂與懸山屋頂巧妙配合，院落重疊，屋宇參差，造型上顯現出一種不可言喻的華美。家庭成員的合理安排，體現了大家庭的長幼尊卑。

　　中堂是五鳳樓的中心，家庭的祖堂就設在這裡。中堂的地面要比下堂高出半階，以表示前低後高之倫序。中堂的進深要比下堂多出至少一倍，由於建築體量更大，這樣，中堂的屋頂就能比下堂高出許多。標準的三堂式的五鳳樓，中堂必須是平房，不能建樓房。俗話叫做「平房見屋頂」，意思是在中堂裡面，抬頭時，必須能看到房頂的內面。在建築學上，這種不設天花板，直接暴露屋頂結構的形式，叫做「徹上明造」。在古代，祭祀的房屋都不能是樓房，像家裡的宗祠、祖堂只能建平房。

福建方形土樓平面圖

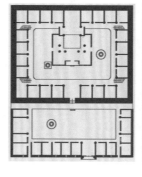
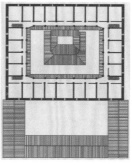

福建永定縣高陂鄉大塘角村大夫第剖透視圖

平房見屋頂
廳堂上方沒有天花板，寓意為
「平房見屋頂」，按照傳統，
祭祀祖宗的地方不可以於其上
建樓房。

兩側橫屋
輩分較次者，分居於兩側
的橫屋中。橫屋即東、西
廂房。

尊長地位
宅中尊長居住的主樓最高
大，共有四層，從頂層可
以俯視全局，表現了家長
的特殊地位。

樓背
這塊土地，有矮矮的圍牆
圍護著，形成一個前低後
高的半圓形場院，這是個
神聖的地方，不允許孩子
在此玩耍。

旁門
方便家人出入田間的
旁門。

主樓
高五層，除了四層之外，上面有一層閣樓隱
藏在屋頂中，每一層的中心位置，都有一個
小廳作為活動空間，四周有門通向各房間。

小廚房
後天井兩側是四間小廚房。

學堂
左右兩側對稱佈置，是舊時私塾教子弟的地方。

正廳兩側的房間
正廳的建築十分高大，因而內側的房間帶有閣樓，
以便利用上部的空間，側房作為書房或賬房使用。

神龍案桌
專門安置祖宗牌位的傢具。

側門
對稱設置在屋的兩側，方便人們出入通暢。

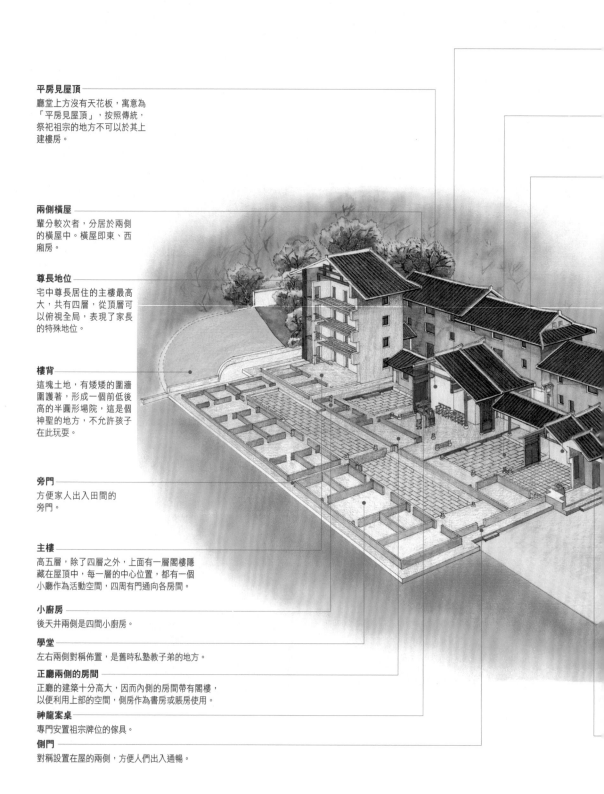

五鳳樓前面的池塘，風水師說它象徵四海，這是沿襲古代明堂辟雍「水四周於外，象四海」的意涵。古代諸侯的學堂前面，建一個半圓形的水池，叫做「泮池」，後來被各地的文廟以及官學建築所沿用。五鳳樓模仿設置半圓形的水池，反映了客家人重視文化，希望子弟登科進榜的心理。設置這個半圓的水池主要是為了形式上的需要，實用的價值並不大。水池就設在房樓的前面，甚至曾經發生在禾坪上玩耍的孩子，掉落池塘淹死的悲劇。這個水池也不是為了蓄水飲用或澆菜，許多水池還需要設法保持池裡面的水不乾。

五鳳樓是一種極富傳統的防禦性建築。這種建築後面較高，本身就具有防禦性；前面的建築雖然不及後面高，但是牆體比較厚，大門也相當堅固，在舊時農業時代，已經可以滿足一般的防禦要求。

椅子
放在廳堂裡的椅子，是作為接待客人之用。

天井
位於廳堂前面的天井，是全宅室外活動的中心空間。

屏風門
可以遮擋外人的視線，使裡面的廳堂更有私密感。

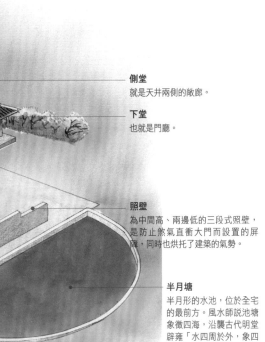

側堂
就是天井兩側的敞廊。

下堂
也就是門廳。

照壁
為中間高、兩邊低的三段式照壁，是防止煞氣直衝大門而設置的屏障，同時也烘托了建築的氣勢。

半月塘
半圓形的水池，位於全宅的最前方。風水師說池塘象徵四海，沿襲古代明堂辟雍「水四周於外，象四海」的意涵。

禾坪
為收穫季節曬穀的地方。平時為建築的入口廣場。

門樓
屋頂為歇山式，分成三段。

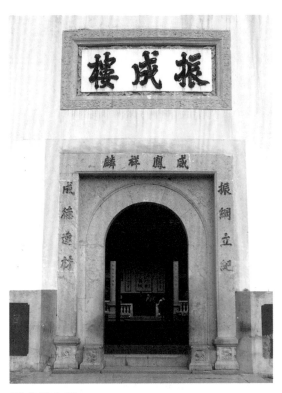

振成樓大門
振成樓大門採用拱形的門洞，門洞外圍是石砌的方形門框，大門上方為磚雕匾額，寫有「振成樓」三個大字。

振成樓

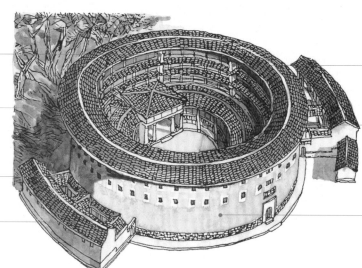

磚牆分隔
環周按八卦方位，用磚牆
將木構圓樓分成八段，遇
火時才不致蔓延。

祖堂
有突出的攢尖頂，正立面
採用古典西洋柱式。

樓外兩側
有弧形的兩小段建築，被喻
為是烏紗帽的兩翼。

環形小樓
通常作為書房和
儲藏室。

門洞
磚牆上有門洞，人們
照樣可從通廊繞樓一
周。

二層迴廊
外圍是鐵鑄欄桿，花
飾為百合花圖案，含
百年好合之意。

外牆
三樓、四樓是臥室，
有窗子朝向外面，二
樓是倉庫，一樓是廚
房和餐室，外側不設
窗戶，以利防禦。

二宜樓

祖堂門口
祖堂設在圓樓大門的對面，祖堂
門口的兩側有石鼓作為裝飾。

單元大門
每個單元的大門都朝向中心公
共院落，因而從中心院落看出
去，一圈的各個院落都很一致
整齊。

水井
院內有兩口公用水井，
供居民使用。

外牆
一層至三層都不開窗戶，只有
四層開小窗，作為隱通廊裡埋
伏的人戰時眺望和射擊之用。

大門
大門上有水槽，假如有人用火
攻大門，可以用水在大門外形
成水簾來阻擋火攻。

外牆直徑
外牆至對面外牆的
直徑為71.2米。

走廊相通
每家單元內的走廊都和左
右鄰居家的走廊相通，遇
到戰鬥時可以開啟，以方
便調動兵力。每家的樓梯
都設在走廊上，從立面上
看Z字形地通到頂層。

小天井
全樓共分為十二個單元，
每個單元都有一個小天井
作為自家使用。

秘密通廊
四層房間的外側有一圈通
廊，隱藏在每一個開間的
背後，從樓中間看不到。
這個秘密通廊的功能是作
戰時，兵力來回方便地調
動，不會因為全樓被分12
個單元而不能做環樓的通
行。

凝聚家族的四角樓

　　方形土樓簡稱方樓，俗稱「四角
樓」，數量少於五鳳樓，多於圓樓。

　　方樓的四面是高達十幾米的厚實土
牆，上部開一些小小的窗洞，下部不開窗
戶，以保障安全，達到防禦的功用。方樓
是體量最大的一種傳統民居，有的方樓高

達五、六層，面寬達到七、八十米，上面
還有一圈出檐巨大的屋頂。第一次見到這
種方樓的人，都難以想像這是一種住宅建
築。

　　這種宏偉巨大的民居，卻又非常封
閉。進入方樓都要通過樓底層小小的門
洞，就像是防守嚴密的城堡。絕大多數的

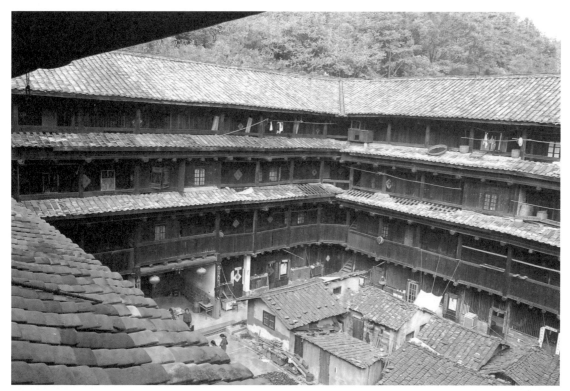

單元式土樓

單元式土樓內的每戶都擁有一個樓梯,從底層到頂層的居住單元為一家獨有。每層樓橫向與鄰居家不相通。鄰里間互不影響,保持有相對的私密空間。

方樓,大門都開在正立面的中央,造型有許多種。只有少數方樓,還在側立面開有旁門。與外牆不加粉飾的粗獷嚴峻形成對比,土樓裡面是一圈全木結構的多層樓房,開敞的迴廊上晾曬著衣服,一派溫暖的生活場景,充滿了人情味。

方樓的造型模式繁多,有正方形的平面,也有長方形的平面。屋頂有四面圍合的;有兩側帶歇山頂的;有前面一排橫的屋頂低於後面一排橫的屋頂,兩側的屋頂前低後高、層層迭落的;有的方樓前面再建前院;有的方樓裡面又建方樓,俗稱樓心;還有的在方樓兩側又建護樓;也有的方樓把四個角抹圓,成為圓角的方樓。

方樓內的佈局

方樓裡面的佈局很一致,只有兩種,一種是內通廊式,一種是單元式。絕大多數的方樓都是內通廊式。

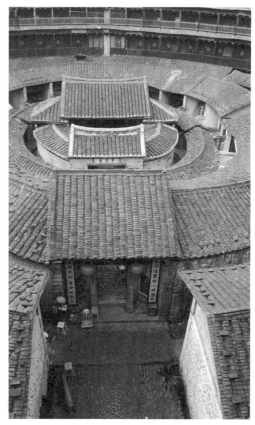

圓形土樓院落的中心通常為祖堂

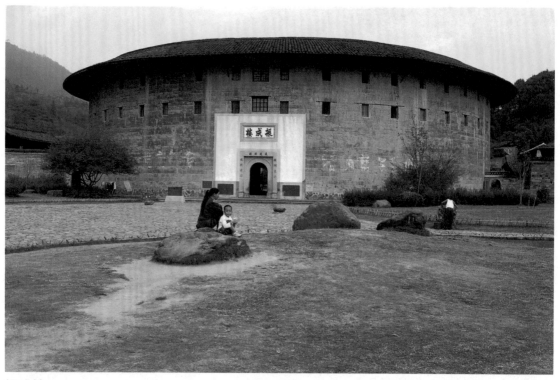

振成樓
振成樓位於福建龍岩市湖坑鎮洪坑村，是一處修造質量很高的內通廊式圓形土樓。

　　內通廊式方樓就是樓的每一層在靠院子的這一側設有一圈走廊，整圈走廊都是相通的，人可以沿著每一層的走廊繞院落一周。走廊的外側是一個個的房間，每一個房間都有一個門通向走廊。房間的外側就是土樓厚厚的外牆。一般只有頂層的房間，外牆上才有一個小小的窗子，用作瞭望和射擊使用。而下面幾層的房間外牆都不設窗戶，只能借著走廊這一側的門窗通風和照明。最下面一層的房間通常用作廚房和餐室，二樓的房間作為穀倉，三層以上的房間作為臥室。樓的四個拐角處附近，對稱的設置公用樓梯。方樓的大院子裡，一般都套有一個小院子。小院子前面是一個開敞的門廳，後面則設置祖堂，是一個家族的中心。每座方樓供一個家族聚居，每戶各佔一個或幾個開間。不像五鳳樓，房間依所處的位置，居住者有輩分高低之分，內通廊式樓的房間對於居住者來說，沒有明顯的輩分差別。

　　單元式方樓與內通廊式方樓的內部結構有非常大的區別，單元式方樓每一戶擁有一個從底層到頂層的獨立單元，每一層與左右鄰居都互不相通。單元式方樓一般高三、四層，通常底層做臥房，底層的前面向中心院落的一側伸出單坡屋頂的披屋，作為餐室。再向前面，建一個小門廳，小門廳和餐室之間是自家的小院子。小院子的一側建一個廊子連接門廳和餐室，這個廊子又兼作廚房。從現代人的角度來看，單元式方樓與內通廊式方樓相比，有一個最大的優點，就是每一戶人家既有自己的私密小院落，又有家族的大院落；有家族共居一樓的共同防禦能力，又有小家庭的自由。但在過去，一個家族非常強調內聚力，較忽略個人的自由，內通廊式的土樓更加符合此需求，因此也更普遍。

齊雲樓

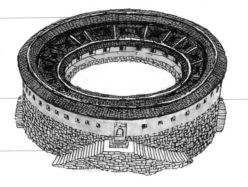

小天井
樓內共分為二十多個單元，
每個單元的大小都不盡相
同，每個單元裡都有自己的
小天井。

西門
叫做「死門」，殯
葬時過世者的屍體
從此門運出。

樓腳
由於建在小山頂上，所
以石砌的樓腳也很高。

東門
叫做「生門」，
嫁娶時新娘由此
門進入齊雲樓。

雨傘樓

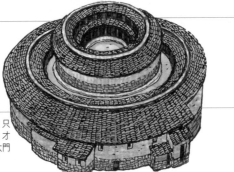

內環高兩層
有十八個大小不等的
房間，每間內有自己
的樓梯登入二樓。

大門
樓的四周是山谷環繞，只
能通過陡峭的小石階，才
能來到樓前，從這個大門
進入，非常利於防守。

內環
位於山尖，儘管只有
兩層，但看上去屋頂
卻比外環高出許多。

外環
順應山勢，裡面靠庭
院的一側是一層建
築，外側卻像地下室
一樣可以下去兩層，
所以外環建築的外側
是三層。

錦江樓

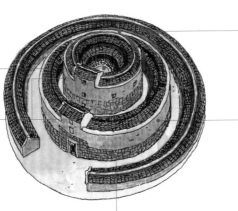

水井
院子中心有一口水
井，以備戰時需要。

燕子尾
高起的眺望樓，俗
稱「燕子尾」，正
對大海方向。

紅磚道路
屋頂與女兒牆之間，
有一圈紅磚鋪的道
路，便於戰鬥時，變
換角度射擊。

三合土
牆體上部是堅
實的三合土。

花崗岩
牆體下部是花崗岩
條石。

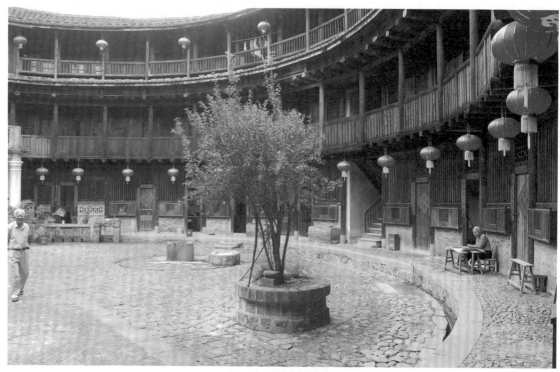

圓形土樓內部
圓形土樓的內部空間分配和方形土樓一樣，分為內通廊式和單元式兩種。圖為內通廊式圓樓內部空間。

神秘奇妙的環形圓樓

圓形土樓的數量少於五鳳樓和方樓，但卻是最神秘、最吸引人的一種中國民居形式。凡是第一次見到圓形土樓的人，沒有不驚訝、不激動的。大家都有一種不可思議的感覺，彷彿步入了神話世界。

圓形土樓和方形土樓一樣，也有內通廊式和單元式兩種。不過圓形土樓的單元式住宅，每戶並不只限於一個開間從下到上，有的一個單元就多達六個開間，從一樓到頂層（三或四層），每戶可運用的房間多達24個。

圓樓最特別的是圓樓之內還可以有圓樓，一環套一環。如果我們把圓樓的一圈建築叫做一個「環」的話，那麼在這個「環」裡面還可以再建「環」。最簡單的圓樓當然是一環的了，再複雜一點，就是兩環、三環，甚至還有四環的圓樓。最外面的一環建築最高，有利於防禦。其次一環的建築最多只到外環的一半高度，譬如

外環是五層，第二環最多僅有三層，這樣樓內的空間不會太擁塞，也有利於採光和通風。最裡面的建築，一般都是祠堂或祖堂。當樓內的家族成員繁衍太多，已經住不下時，有的會在圓樓的外面再建一圈建築作為新的住所。但是這圈建築往往只有一層，矮矮的環繞著主樓，這圈建築就叫做「樓包」。

圓樓最矮的是兩層，當然，一層就不叫樓了。最高的是五層（包括閣樓），絕大多數的圓樓都是三層的構架。除了廳堂之外，每座圓樓裡面的每一個房間都是一樣大的扇面形平面。儘管圓樓有大有小，但是房間的大小卻有驚人的相似之處，幾乎全都在10平方米以上，13平方米以下，沒有小於10平方米的，但也極少有超出13平方米的。這個面積，剛好適合擺放一床、一桌、一衣櫥。以現在的標準來看，房間略嫌小了一點，但是舊時農家臥房的標準配置，也就僅有上述這三種傢具了。

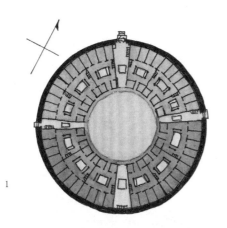

1

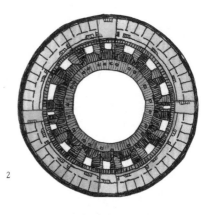

2

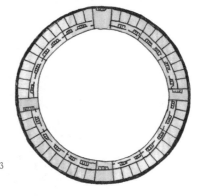

3

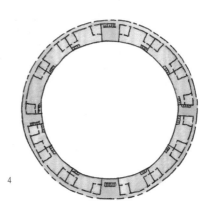

4

　　圓樓有時也有個別的例外形式。譬如
華安縣沙建鄉岱山村的齊雲樓，是一座橢
圓形的圓樓。像這種橢圓形的樓，其他
地區也還有。華安縣高車鄉洋竹徑村的雨
傘樓，是建在一個小山頭上的兩環圓樓，
內環高兩層，外環高三層。但是內環位於
山尖，所以反而高，遠遠看去，就像是一
把雨傘。漳浦縣深土鄉錦江村的錦江樓，
外環有點像我們前面談過的樓包，但是錦
江樓有兩圈樓包，因而形成三環，內環最
高，外環最低；而且正面各有一間凸起的
望樓，造型十分獨特。

　　土樓的牆體絕大多都數是用生土夯
築，基礎部分用大塊鵝卵石疊砌，空隙用
小的卵石填塞。卵石在地上的部分一般高
約2～3米，上面是夯土牆。夯土牆裡用竹
片作為「牆筋」，以增強牆的抗剪度。
土牆的厚度大都一米多，最厚的厚達2.5
米。除了黏土夯築的以外，另一種常見的
牆體材料是三合土。所謂的三合土就是以
石頭的風化土為主要材料，加上沙、石
灰，用糯米漿加紅糖水摻拌，裡面還摻進
木屑和竹絲。這樣夯製出來的牆體，就是
普通的鐵釘也難釘進去，十分堅固。還有
極少量的土樓全部用石料砌築到頂，有如
西方的城堡，其防禦力就更強了。

福建二宜樓各層平面

二宜樓位於福建華安縣仙都鎮大地村，由於
尺度大，設計好，歷史久而成為單元式圓形
土樓中的代表。整座樓有內外兩環，分成16
個單元，共有房間213間，樓內存有大量壁
畫、彩繪、楹聯、木雕等藝術品，形成了豐
富的文化內涵。

1 福建二宜樓地面層平面
2 福建二宜樓二層平面
3 福建二宜樓三層平面
4 福建二宜樓四層平面

福建永定縣古竹鄉高北村承啟樓

承啟樓位於福建省永定縣古竹鄉高北村，樓的佈局為四環樓加院落的形式。最外環是一座高四層的樓房，向內的第二環高兩層，第三環高一層，最內環是迴廊形式，裡面即是天井院，這樣逐層升高，極富韻律，是內通廊式圓樓的代表。

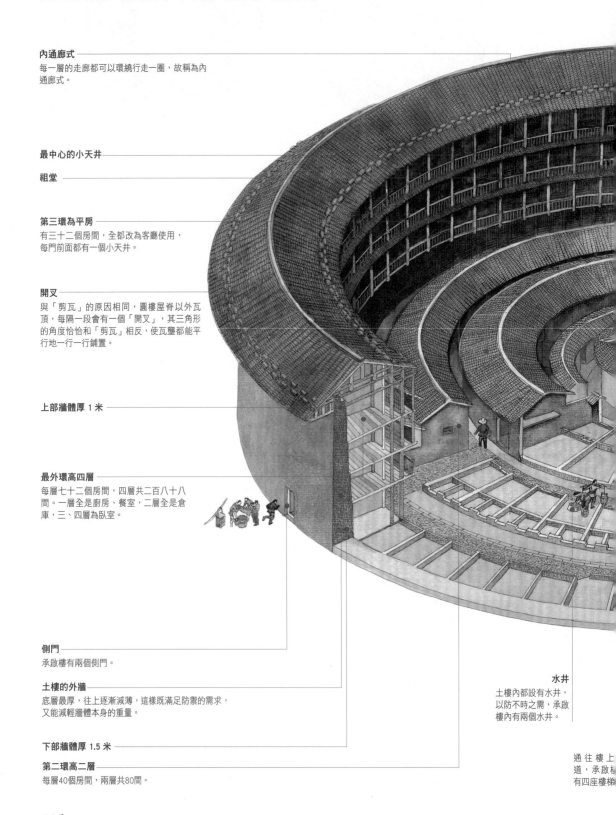

內通廊式
每一層的走廊都可以環繞行走一圈，故稱為內通廊式。

最中心的小天井

祖堂

第三環為平房
有三十二個房間，全都改為客廳使用，每門前面都有一個小天井。

開叉
與「剪瓦」的原因相同，圓樓屋脊以外瓦頂，每隔一段會有一個「開叉」，其三角形的角度恰恰和「剪瓦」相反，使瓦壟都能平行地一行一行鋪置。

上部牆體厚 1 米

最外環高四層
每層七十二個房間，四層共二百八十八間。一層全是廚房、餐室，二層全是倉庫，三、四層為臥室。

側門
承啟樓有兩個側門。

土樓的外牆
底層最厚，往上逐漸減薄，這樣既滿足防禦的需求，又能減輕牆體本身的重量。

下部牆體厚 1.5 米

第二環高二層
每層40個房間，兩層共80間。

水井
土樓內都設有水井，以防不時之需，承啟樓內有兩個水井。

通往樓上
道，承啟
有四座樓梯

196

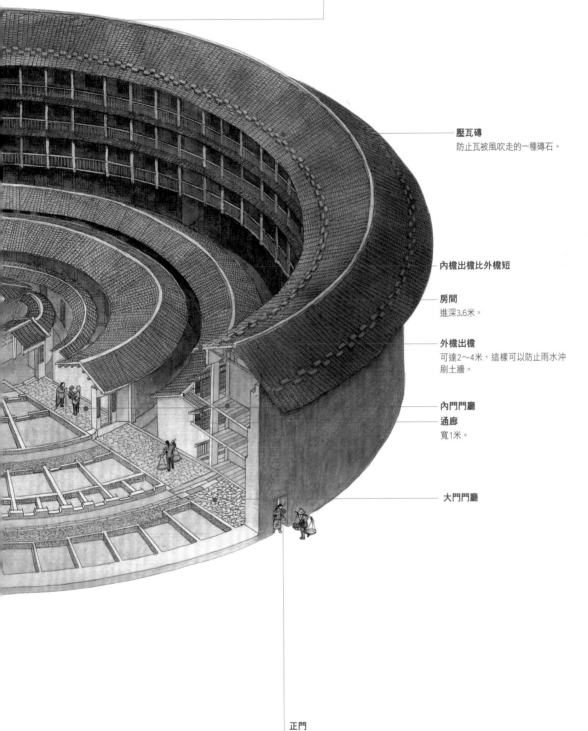

剪瓦
由於圓樓內檐與外檐的周長相差很多，所以圓樓的瓦只有放射狀的鋪設才合理。北京天壇的屋頂就是這樣的。但是要放射狀的鋪設，瓦的尺寸要外大內小，逐一變化尺寸。皇帝有財力這樣做，普通百姓只有求其簡單。所以當瓦壟平行鋪置時，每鋪一段，就會產生很大的誤差，人們便在屋脊內側，每隔一段就設置一個三角形的收分，以便下一段再繼續平行鋪瓦。當地人稱為「剪瓦」。

壓瓦磚
防止瓦被風吹走的一種磚石。

內檐出檐比外檐短

房間
進深3.6米。

外檐出檐
可達2～4米，這樣可以防止雨水沖刷土牆。

內門門廳

通廊
寬1米。

大門門廳

正門
直對中心的祖堂。

福建半月樓

福建省詔安縣秀篆鎮大坪村半月樓，位於平緩的山坡上，地勢前低後高。這種平面為半月形的土樓在詔安縣的秀篆、大平、霞葛、官陂等鄉鎮都有保留。

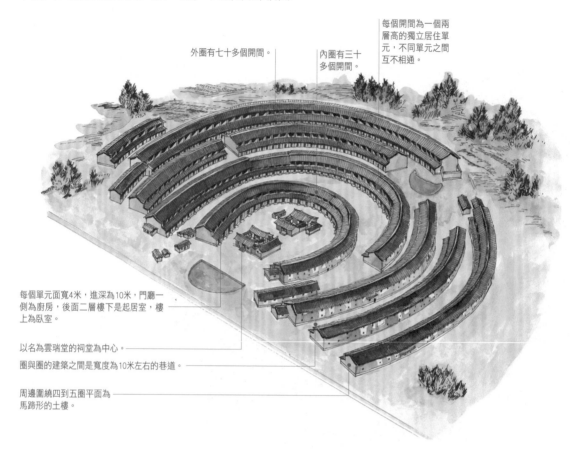

外圈有七十多個開間。

內圈有三十多個開間。

每個開間為一個兩層高的獨立居住單元，不同單元之間互不相通。

每個單元面寬4米，進深為10米，門廳一側為廚房，後面二層樓下是起居室，樓上為臥室。

以名為雲瑞堂的祠堂為中心。

圈與圈的建築之間是寬度為10米左右的巷道。

周邊圍繞四到五圈平面為馬蹄形的土樓。

（二）贛南圍屋
——地處險惡的土圍子

圍屋，顧名思義就是圍起來的房子。它的形式有些像福建土樓，是中國防禦型民居中一種重要的形式。贛南當地人把這種民居叫做「土圍子」，簡稱「圍子」。圍屋大門門額上一般都有這座建築的名字，如「衍慶圍」、「龍光圍」、「盤安圍」等等，而不像福建土樓叫做「振德樓」、「長源樓」之類。

贛南，就是現在江西省的南部，宋元以來，這裡就是塊不安靜的騷土，小亂不斷，大亂必有份。這種險惡的生存環境，是圍屋發生及發展的溫床。

贛閩粵三省的交界處是客家人的主要聚居地，贛南有客家「搖籃」之稱。宋元間，獨特的漢民系──客家就在贛南閩西形成。此後，客家繼續南遷，明清時，由於閩粵客家人口膨脹，導致更大範圍的四處遷徙，其中一大支又就近回遷入贛。贛南地區現有的七百萬人口中，客家人約佔百分之九十。贛南圍屋是客家文化的組成部分之一，它與福建土樓、廣東梅州的圍攏屋有著千絲萬縷的聯繫，是同一建築文化圈的不同類型。

贛南圍屋主要分布在龍南、定南、全南縣（當地習稱這三縣為「三南」），以及尋烏、安遠、信豐縣的南部，大致恰好分布在江西南端嵌入廣東東北的這個地區。

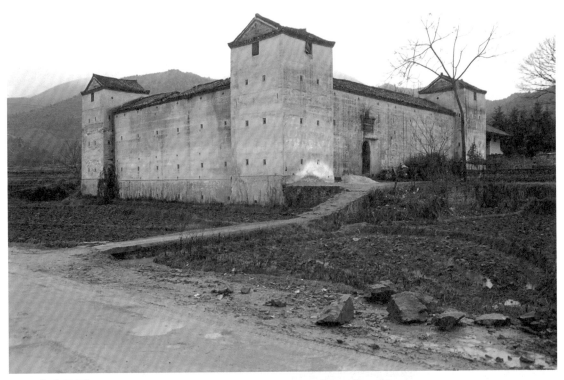

江西定南圍屋
贛南圍屋的四個角落往往設置高聳的碉樓，以加強防禦性。

圍屋之鄉

　　贛南圍屋以龍南縣最具代表，也最為集中。像楊村、汶龍、武當等鄉鎮，往往一個較大的山谷村莊，就有七八座圍屋，抬頭望去，但見炮樓聳立，槍眼刺目。這一帶圍屋的形式也最全，除了大量的方形圍屋之外，還有半環形的圍攏式圍屋、八卦形和不規則形的村圍。既有贛南地區最大的圍屋——關西新圍，也有贛南地區最小的圍屋——里仁新圍，俗稱「貓櫃圍」，形容其小，如養貓之籠。

　　定南縣幾乎各鄉鎮均有圍屋，而且大都採用生土夯築牆體，造型上很像福建永定的土樓，房頂有著非常大的出檐。這種形式在贛南其他縣並不多見。

　　全南縣的圍屋基本上是利用河卵石壘砌牆體，在圍屋頂上的四周還砌有女兒牆，四周的炮樓頂層闢門通往女兒牆，以利戰時防衛攻擊，頗具當地特色。

贛南圍屋牆上的槍口
贛南圍屋的建築形式靈活多變，這是牆上的槍口，做成葫蘆狀。

建築文化圈

　　贛南地區18個縣市中，幾乎所有縣市的河流都屬於贛江水系，河水向北匯入長江。只有尋烏縣例外，境內的河流屬於珠江水系，向南匯入珠江。因此，這裡的圍屋也受到廣東梅州文化的影響，縣內南部鄉鎮流行圍攏屋式民居。

炮樓石牆御外敵

　　典型的圍屋，平面為方形，四角構築有朝外凸出1米左右的炮樓（碉堡），外牆厚80釐米至1.5米之間。圍屋高二至四層，四角炮樓又高出一層。外牆均不設窗，但是在頂層樓上設有一排排槍眼，有的還設炮孔。屋頂多為硬山式。整個外觀沒有其他裝飾。

江西定南縣某圍

圖為江西定南縣的某圍，圍子的牆體是夯土牆，牆面黃土的本色顯得樸實、蒼勁，給人一種親切感和歷史感。

　　贛南圍屋與福建土樓的最大區別是，圍屋築有朝外和朝上凸出的炮樓。這些炮樓形式多樣，除了建在圍屋的四角之外，也有對角建的；還有少數圍屋四邊某一邊的中部建炮樓，看起來有點像城牆的馬面。還有一些炮樓不落地，而是抹角懸空橫挑；也有的在炮樓上抹角再建懸挑的小碉堡。也有的炮樓只向牆體外面凸出，而炮樓的頂部並不凸出於圍屋的頂部。

融實用與美觀為一體

　　與福建土樓相比，贛南圍屋更具有防禦性，它可以打擊貼近圍屋牆根的敵人，沒有防禦上的死角，而福建土樓就缺少這項功能。

　　圍屋外牆大多厚達1米以上，所用的建築材料十分豐富。有青磚牆、條石牆、石片牆、河卵石牆、黏土夯築牆、三合土夯築牆以及土坯牆等等。最有地方特色的是河卵石砌築的圍屋。

　　贛南山區多小溪，溪流多卵石。人們在用三合土夯牆時，也把河卵石放入牆中。三合土的成本很高，大量放入河卵石，就大大減少了三合土的用量，可以節省費用。三合土的強度相當於低強度的水泥，可以與河卵石粘結得十分牢固。河卵石不僅可以用於砌牆，還用於鋪砌圍屋內的露天過道、門坪等；而且多拼成各種圖案，融實用與裝飾為一體。

　　青磚牆和條石牆大多採用俗稱「金包銀」的砌法，就是外面大約三分之一的牆面用青磚或條石砌築，而裡面大約三分之二的牆體則用土坯或夯土壘築。但由於磚石與生土的質地不同，冷熱脹縮不一，處理不當，往往容易導致表面磚石牆體裂縫或剝塌。

　　高聳的炮樓，堅固的牆體，都是很難攻破的，樓門反而成了最「脆弱」的地方。建圍屋時，人們便在樓門上煞費苦心。首先，門的位置多設在近角處，這樣，拐角角堡（炮樓）的槍眼可以對著大門，起保護作用。其次，多設幾層大門，

圍屋的結構與特點

磚結構，內部設有祖堂的四層高的圍子。

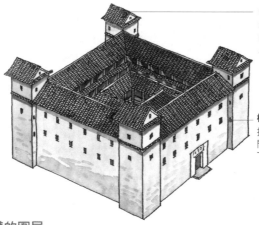

炮樓
贛南圍屋築有向上凸出的炮樓，這是福建土樓所沒有的。

槍眼
拐角角堡的槍眼朝著大門，大門在角堡的保護之下。

定南縣夯土結構的圍屋

夯土結構的圍屋屋頂有很大的出檐，防止雨水對牆面的沖刷，造型上與福建永定土樓有相似之處。

出檐
定南縣的圍子，屋頂有很大的出檐，造型上與福建土樓有相似之處。

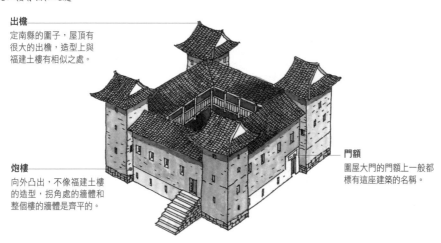

門額
圍屋大門的門額上一般都標有這座建築的名稱。

炮樓
向外凸出，不像福建土樓的造型，拐角處的牆體和整個樓的牆體是齊平的。

三合土結構圍屋

三合土的成本很高，常見的三合土結構的圍屋的規模一般都不大，有的還在三合土中加入大量的河卵石，可以節省黏土的使用量。

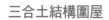

炮樓頂
贛南圍屋的炮樓頂大多為硬山式。

抹角
懸空橫挑，凸出小的掩體，以利戰鬥。

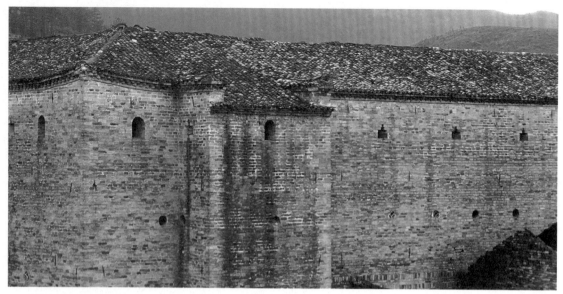

江西省龍南縣楊村鎮燕翼圍是全部用青磚建的圍牆表層。

江西省龍南縣楊村鎮的盤石圍外部斑駁的石牆和聚集在門前的兒童們。

有的大門多達三層：外面是包鐵皮的，後面安置幾道粗大的頂門槓；中間是自上而下的閘門，萬一外門被攻開，這道門可以立即放下；最裡面是平時使用的便門，比較輕巧，便於開啟。此外，很多圍屋在最外面的大門前面，還有個柵欄門，俗稱「門插」，從門框裡橫向抽拉出來。柵欄門最大的優點是不用開門就可以看清楚門外是誰，以防大白天不肖之徒登堂入室。

自成一圍的小天地

圍屋和福建土樓相似，是集祠堂、住宅、堡壘於一體的民居。其中「堡壘」是這類民居最顯著的特徵，祠堂和住宅都在堡壘的保護之內。對於居民來說，追求生活的舒適，遠不如保障生命財產安全重要。因此，很大一個圍屋，往往只有一個圍門，住在樓後面的人，出入都要走一段不近的路。圍內每個房間靠圍子外面的一側都沒有窗戶，通風採光都很差。為了充分利用圍內的空間，院落幾乎蓋滿了祠堂、客廳、書房等房子，天井和通道的空間因此也很狹窄。更糟的是，連牲畜也養在圍內，生活環境越發的不好了。

圍屋一般是由一個父系成員所建，住

贛南圍屋

臥室
圍子裡的大部分房間是臥室,這樣可以安排一個相當多人口的大家庭在裡面聚族而居。

書房
在圍子的二三層,往往設置至少一個書房。書房可以供家長閱讀和處理文書事宜,也可以是孩子的私塾所在地。

角堡
角堡建在圍屋的轉角處,高度一般在二至五層。高高的角堡針對性地打擊躲藏在死角、和企圖靠近圍屋的來犯之敵,守護著圍屋的前後兩側以及主要通道。

廚房
廚房設在地面層,這樣方便原料供給和給水排水,因為院內設有水井和排水溝。廚房的煙囪為一小孔,直接通向樓外。

射擊孔
圍屋的牆上開設有許多個射擊孔。

隱通廊
隱通廊設在樓頂層內部,從院子中看不到,但是每個頂層的房間都有一個後門,通往隱通廊。隱通廊裡面不住人,更不能隨意堆砌雜物,以方便抵禦入侵者時樓內的人可以方便地轉移戰鬥力,在各個角度抵抗。

大門上的水槽
大門的上部設置有石質的盛水的水槽,平時都儲有大量的水。遇到敵人火攻大門時,可從水槽放水,澆滅攻擊的火。

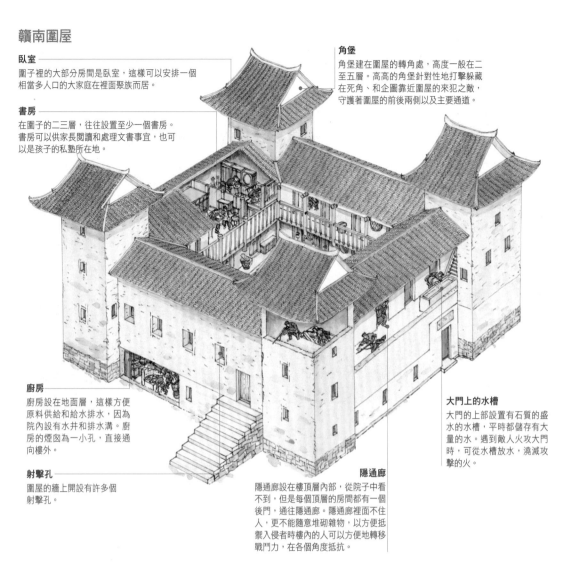

在圍內的人都是他的血脈後裔。時間久了,圍子裡的人口不斷增加,人畜混處,吃喝拉撒、生老病死、玩耍娛樂全在圍內,如果缺乏管理,圍內的生活秩序必然混亂,因此圍內就必須有一個管理機構。宗法的父系氏族制是維護這種聚族而居模式的基礎。

環圍之村與環村之圍

客家人有優良的家族管理傳統,他們家有家長,房有房長,族有族長,分級管理屬於自己職權範圍內的事宜,諸如敬宗祭祖、山田水利、教育營造、紅白喜事、管理公共財產、處理族內糾紛等等,並負責管理好各自的圍屋。圍內諸事例如使用公共廳堂、禾坪、打掃環境衛生、分派防務等等,則均由圍主按圍約處理。

圍屋居民不僅有嚴屬的家規,而且還有嚴格的圍約。圍約有的是約定俗成,有的是祖訓家教,有的則是勒石豎碑。龍南縣武當鄉的田心圍,在祖堂的側牆上便嵌有一禁碑,內容如下:「祖堂乃先公英靈棲所,永禁堆放竹木等項;天井丹墀永禁浴身污穢;圍內三層街坪巷道乃朝夕出入公共之路,永禁接簷截豎及砌結浴所、豬欄、雞棲等項;圍外門坪斗,永禁架木笠廁,蔽塞外界;圍屋牆壁,永禁私開門戶損壞圍垣」。這個碑刻於清乾隆二十七年

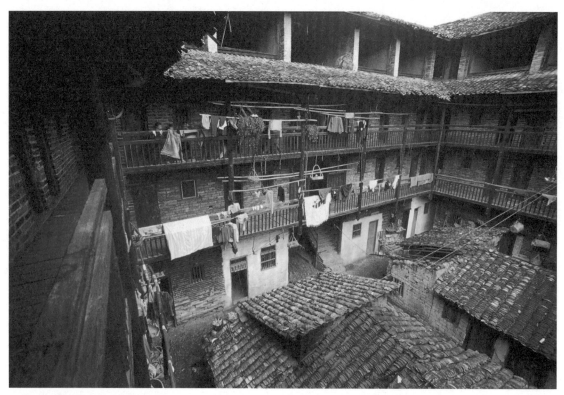

江西省龍南縣楊村鎮燕翼圍

江西省龍南縣楊村鎮的燕翼圍是一座全部由青磚砌築的四層圍子。圖為從頂層的廊子向院內看。

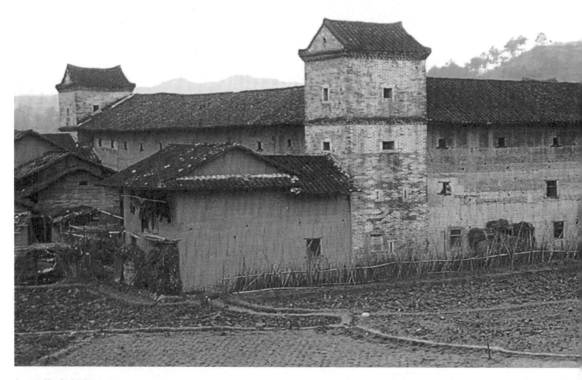

江西龍南新圍

龍南縣關西鄉的新圍是贛南圍子中最精美的圍屋之一。圍內主要有三排建築，每排五組，每組三開間，每排的中間一組都是開敞的大廳，形成了一個三進的大型祠堂。

燕翼圍剖面圖

隱通廊

是利用外部厚牆體部分空間而設置，1米多厚的牆體，到了四樓突然變薄，因而牆體節約出來的部分為隱通廊提供了部分空間。從樓外面和樓的中心庭院都看不出四樓的外圈有隱通廊。從四樓裡面看，人們腳下的通廊地板是三樓頂部厚牆體的一部分，人在牆體上奔跑、走動時，不會像在地板上那樣發出叮叮咚咚的聲音。

四樓不住人，為一寬敞的空間，利於戰時的聯絡和兵力調動。

不裝窗扇，便於戰時眺望。

二樓、三樓設有迴廊。迴廊是出挑的，節省了室內的空間。

排水溝

13米

四樓的牆體變薄。

碉堡一樣的窗戶。

內部是版築土牆。

外部是磚牆。

塊石牆。

底層的內部也是磚牆。

（1762年）。這座四重的圍屋，現在住有九百餘人，至今圍內井然有序，巷道通暢，環境較好，當歸功於圍內良好的管理。

在於都、寧都和興國三縣交界處，還流行一種村圍。所謂村圍，就是將整個村莊都用圍牆保護起來，就像一個大圍子。村圍不同於圍屋，圍屋是由一個家族一手策劃，統一佈局設計而建的，圍內的居民都是建樓者的後裔；而村圍是先有了一個同宗的自然村，後來由於安全的需要，而聚族捐資出力建起環村之圍。

一般是利用已有的位於村莊四周的民居作為村圍的圍牆，但是民居是不可能連在一起的，所以再將民居之間沒有

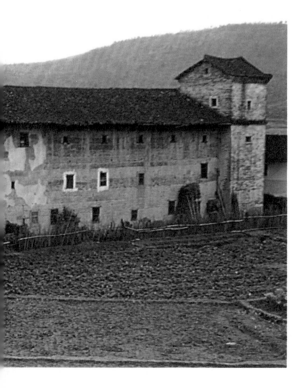

燕翼圍大門平面

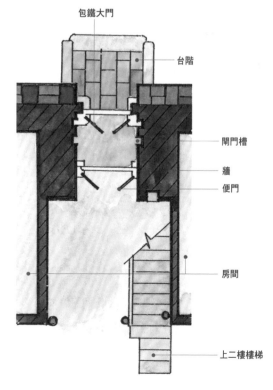

包鐵大門

台階

閘門槽

牆

便門

房間

上二樓樓梯

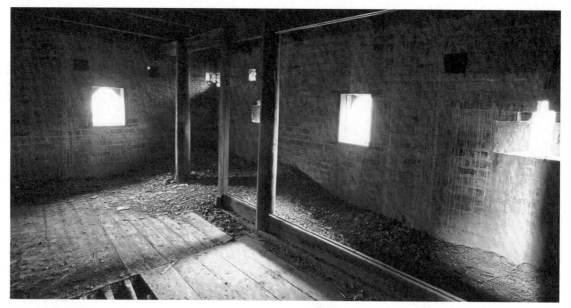

圍屋內的槍口
這是江西省龍南縣楊村鎮燕翼圍角樓頂層的內部空間，
可以看出槍口的位置。

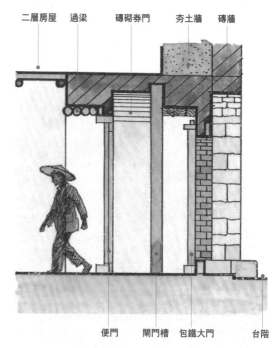

燕翼圍大門剖面圖

二層房屋　過梁　磚砌券門　夯土牆　磚牆

便門　閘門槽　包鐵大門　台階

連接的空隙用堅實高大的圍牆連接，這樣
整個村莊的外圍就都封閉起來了，最後再
建炮樓和大門。因此，村圍的面積大，平
面一般呈不規則形狀，圍內的建築較雜
亂，炮樓、門樓也因應環境而設，不求對
稱。

（三）梅州圍攏屋
——散落田間的馬蹄痕

　　梅州是一個名副其實的客家之鄉。與
贛南地區百分之九十是客家人的情況相
似，廣東省的梅州地區一市六縣，除了豐
順縣有兩個鄉的居民講潮州話，一個村講
閩南話，另外還有一個畬族村落以外，其
餘都是客家人。在這一地區，也有一種具
有防禦能力的圍攏屋民居，與福建土樓、
贛南圍屋有許多相似之處。這也是客家人
一種特有的住宅形式，因其形式別緻，在
中國民居中獨樹一幟。

體現客家精神

　　圍攏屋的最佳觀賞角度是在空中。從
飛機上俯視，一望無際的小丘陵一個連著
一個，一片鬱鬱蔥蔥。梅江像一條巨大的
黃龍，在山丘間蜿蜒而行，給綠色的山野
增加了生氣。小山丘之間，是一塊塊形狀
各異的稻田，稻田裡散落著一處處民居，

廣東梅州圍攏屋

圍攏屋的平面多為馬蹄形，馬蹄敞口的一面，有一個半月形的水塘，整體構成一個類似體育場的平面形狀。

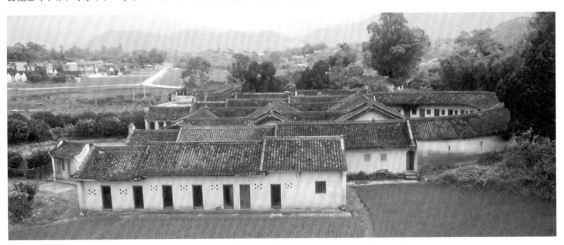

大部分的民居是馬蹄形的，馬蹄敞口的一面，有一個半月形的水塘，整體構成一個類似體育場的平面，這就是圍攏屋。

　　互相援助，抵禦外辱，以血緣為紐帶的宗族關係，使客家人非常團結地保護自己。獨立又封閉的圍攏屋，很適合宗族防禦外侵。一個圍攏屋一般住二十至四十戶人家，大的圍攏屋甚至住到八十戶以上。多個圍攏屋組成一個村莊，大的圍攏屋甚至可以單獨成為一個村莊。筆者在田野調查中發現，在相當多的圍屋組團（由多個圍屋組成的村莊）裡，居住的居民往往是同宗不同房的兄弟，也有的是不同姓氏的幾個族。這種定居模式體現了人們追求安居，又不忘客籍的傳統。

天人感應的居住哲學

　　客家人向來重視「天人感應」。梅州地區多丘陵，丘陵是建造圍攏屋的最佳地形。在建造圍攏屋時，要請地師將小丘陵依八卦分為二十四個朝向，所選的宅基地要按照建宅人的生辰八字，依五行相生相剋的原則，選擇最適合宅主人的方位。

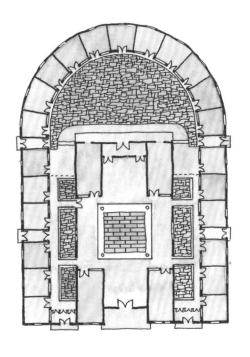

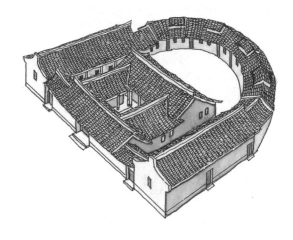

圍攏屋平面圖及透視圖

圍攏屋的尺度不大，建築大多為一層，最高的只有兩層。在平面佈局上，圍攏屋呈嚴格的中軸對稱，空間秩序分明，功能齊全，是客家民居中很經典的一種建築形式。

圍攏屋正立面圖

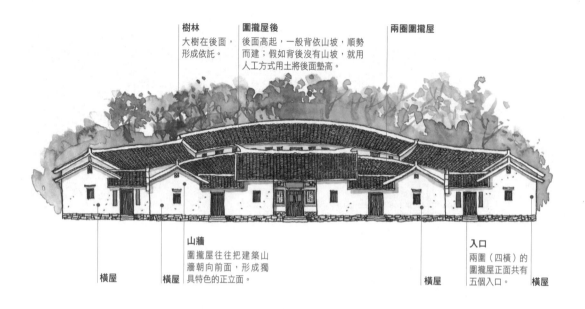

樹林
大樹在後面，
形成依託。

圍攏屋後
後面高起，一般背依山坡，順勢
而建；假如背後沒有山坡，就用
人工方式用土將後面墊高。

兩圍圍攏屋

山牆
圍攏屋往往把建築山
牆朝向前面，形成獨
具特色的正立面。

入口
兩圍（四橫）的
圍攏屋正面共有
五個入口。

橫屋　**橫屋**　**橫屋**　**橫屋**

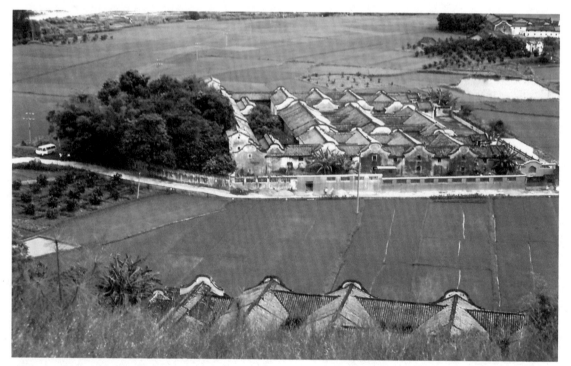

廣東省梅州鎮南華又廬
廣東省梅州鎮的南華又廬，是一座大型的圍攏屋。裡面的建築可以分為中間的堂屋區，兩側的橫屋區，後面的枕頭屋區，和邊上的雜間院。

208

另外，在不同的月份建宅，朝向上也有變化。但重要的是，丘陵為宅基地後部的依託之物。原則是有山靠山，無山靠崗，假如只有平地，沒有丘陵，遠山也可以作為宅子的背襯。客家人認為只有這樣才能上應蒼天，下合大地，達到吉祥如意。

圍攏屋一般選址在前低後高的山坡上。如果建在平地，也必定以人工方式將後面的建築基座抬高，並在建築的背後種上大樹，形成依託。

正立面質樸典雅

曬禾坪的後面就是圍屋的建築了。和五鳳樓最大的區別在於，五鳳樓都是把房屋中可以看到房頂的其中一側作為建築的正立面，而圍攏屋卻往往把建築的山牆一面作為正立面。一圍（兩橫）的圍攏屋一般

正面有三個入口，兩圍（四橫）的圍攏屋正面有五個入口，三圍（六橫）的則有七個入口。圍攏屋的大門都做得非常牢固，門扇的木料很厚，並設置兩個以上的門栓，兩扇大門還帶有企口，一扇凹，一扇凸，對應關緊後，沒有透空的門縫，外人便無法用刀片或竹片撥開大門的門閂。

透視圍攏屋

和福建的五鳳樓有些相像，圍攏屋的前面是曬禾坪（曬穀場），曬禾坪的前面是半月塘。但是圍攏屋的半月塘在尺度上很有規律，亦即半月塘的寬度必須和廳堂兩側的第一圈橫屋外側一樣寬。而第一圈橫屋以外的第二、三圈橫屋或家塾、牲口房等，都不在月塘的護衛以內。

圍攏屋的中段佈局和五鳳樓有些相

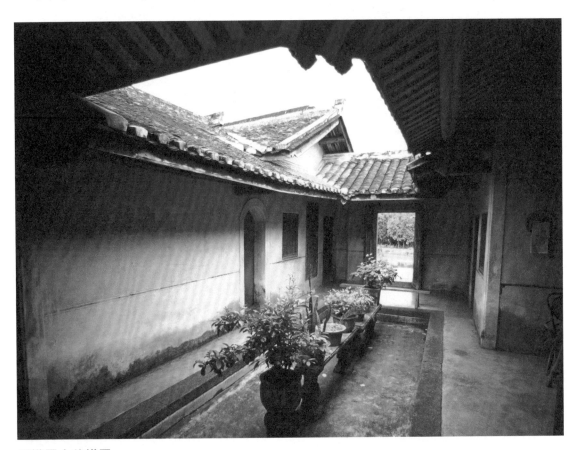

圍攏屋中的橫屋

橫屋是當地的傳統叫法，位於廳堂兩側，與中軸線平行，按現在的地圖形式看，應該叫做「縱屋」。橫屋是家人的活動間與起居室。圖為從橫屋院向前看，門外是半月塘。

圍攏屋剖透視圖

圍攏屋的構成模式有三堂兩橫加圍屋、二堂四橫加圍屋，兩堂兩橫加圍屋、三堂六橫加圍屋等各種方式，堂就是廳堂，分為上堂、中堂、下堂，橫指橫屋，也就是建築兩側按從前到後的順序設置的成排房屋，是家庭成員居住的地方。最後面的半圓形圍屋用作倉庫。

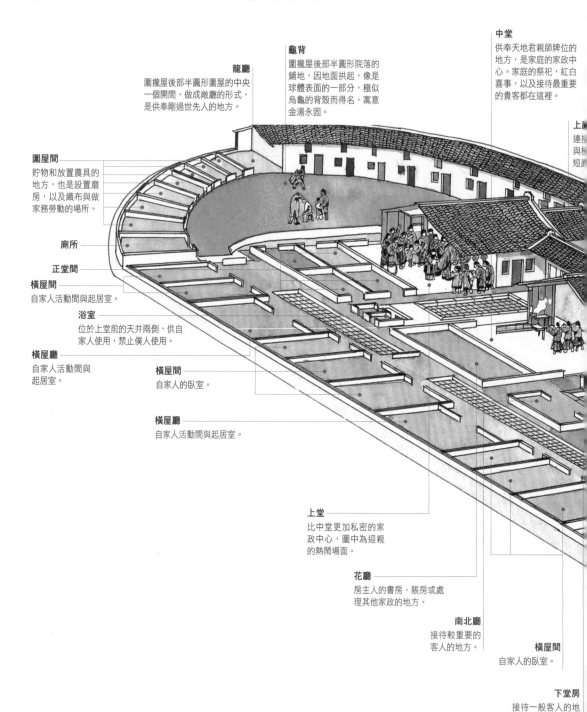

龍廳
圍攏屋後部半圓形圍屋的中央一個開間，做成敞廳的形式，是供奉剛過世先人的地方。

龜背
圍攏屋後部半圓形院落的鋪地，因地面拱起，像是球體表面的一部分，極似烏龜的背殼而得名，寓意金湯永固。

中堂
供奉天地君親師牌位的地方，是家庭的家政中心。家庭的祭祀，紅白喜事，以及接待最重要的貴客都在這裡。

上廳
連接與短廊

圍屋間
貯物和放置農具的地方，也是設置磨房，以及織布與做家務勞動的場所。

廁所

正堂間

橫屋間
自家人活動間與起居室。

浴室
位於上堂前的天井兩側，供自家人使用，禁止僕人使用。

橫屋廳
自家人活動間與起居室。

橫屋間
自家人的臥室。

橫屋廳
自家人活動間與起居室。

上堂
比中堂更加私密的家政中心，圖中為迎親的熱鬧場面。

花廳
房主人的書房、賬房或處理其他家政的地方。

南北廳
接待較重要的客人的地方。

橫屋間
自家人的臥室。

下堂房
接待一般客人的地方，有時也作為房主人的賬房。

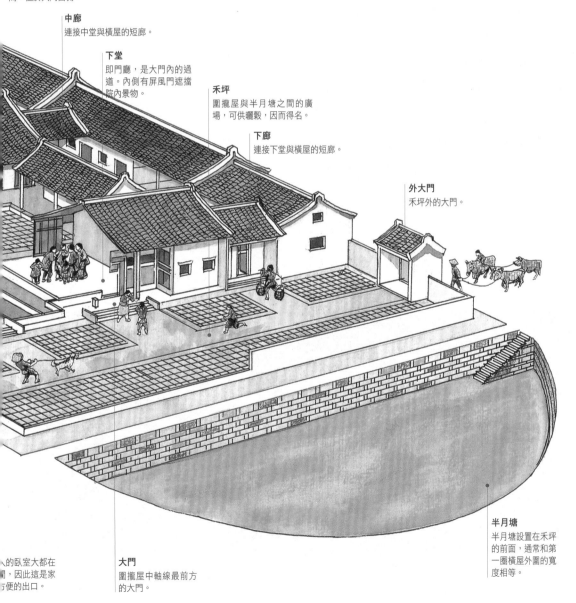

天井
由於是「四水歸堂」的
形式，雨水都會流入圍
攏屋內的各個天井，因
此天井都是青石鋪地。

門房
是看門僕人居住的房
間，位於大門西側。

中廊
連接中堂與橫屋的短廊。

下堂
即門廳，是大門內的過
道。內側有屏風門遮擋
院內景物。

禾坪
圍攏屋與半月塘之間的廣
場，可供曬穀，因而得名。

下廊
連接下堂與橫屋的短廊。

外大門
禾坪外的大門。

半月塘
半月塘設置在禾坪
的前面，通常和第
一圈橫屋外圍的寬
度相等。

人的臥室大都在
圍，因此這是家
方便的出口。

大門
圍攏屋中軸線最前方
的大門。

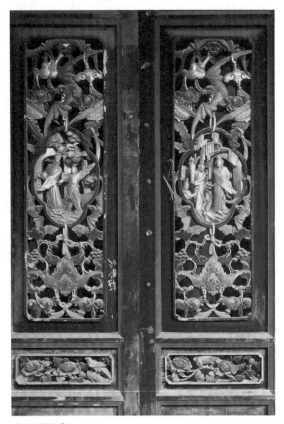

木雕隔扇
嶺南建築的裝飾風格，不僅紋樣繁複，而且金碧輝煌。

像，中軸線上也設置下堂、中堂、上堂（小的圍攏屋沒有上堂），兩側則是橫屋。圍攏屋中段的一個重要特點是屋面相連，從空中看下去，屋面是一個個的十字交叉的方格，方格的裡面是一個個的天井。圍攏屋的每一個天井，都是「四水歸堂」的形式（參閱「皖南民居」一節）。人在其中行走，到處都有廊子和開敞的廳堂，晴天遮陽，雨天避雨，十分方便。

寓於形式內的意涵

圍攏屋最精彩的是最後的院落。這是一個地面前低後高、左右低、中間高的半圓形拱起院落，院落的周圍是一圈圍攏屋。為什麼這個半圓形的院落不能處理成平的，而要做成一個像球體表面的拱殼形狀？當地的長者告訴我，這叫龜背，表示金湯永固，寓意長生不老。

後面的圍屋，每一個房間的室內平面都是扇形，地面仍是平的，並不隆起，只是相鄰的房間地面水平不一樣高，像台階一樣。中軸線最後一座圍屋正中的房間，是一個前面開敞的廳堂，叫做「龍廳」，一般作為祭祀祖父母或曾祖父母的地方。

圍攏屋中的龜背
圍攏屋後部有一個前低後高、左右低、中間高的拱起的半圓形院落，形似烏龜的背殼而得名，
表示金湯永固，寓意長生不老。

圍攏屋的規模

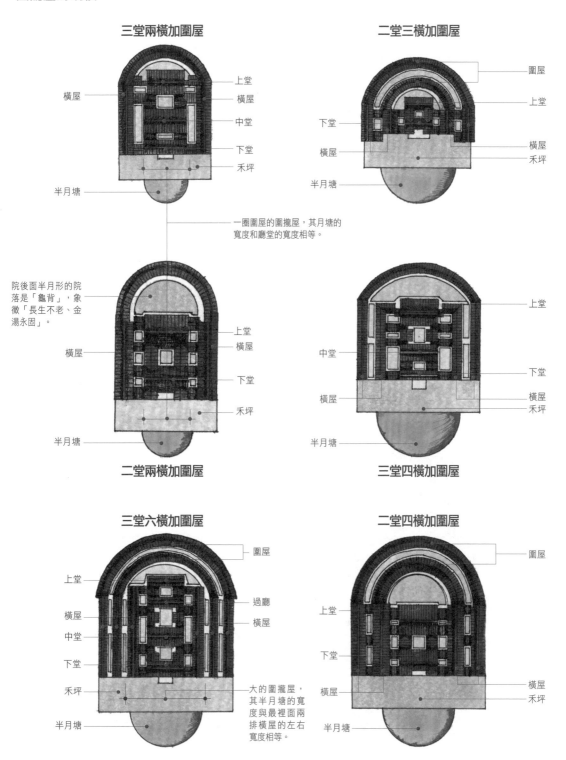

三堂兩橫加圍屋

横屋
中堂
下堂
上堂
横屋
禾坪
半月塘

一圈圍屋的圍攏屋，其月塘的寬度和廳堂的寬度相等。

院後面半月形的院落是「龜背」，象徵「長生不老、金湯永固」。

二堂兩橫加圍屋

横屋
上堂
横屋
下堂
禾坪
半月塘

二堂三橫加圍屋

圍屋
上堂
下堂
横屋
禾坪
半月塘

三堂四橫加圍屋

上堂
中堂
下堂
横屋
禾坪
半月塘

三堂六橫加圍屋

圍屋
上堂
横屋
中堂
下堂
禾坪
半月塘
過廳
横屋

大的圍攏屋，其半月塘的寬度與最裡面兩排橫屋的左右寬度相等。

二堂四橫加圍屋

圍屋
上堂
下堂
横屋
禾坪
半月塘

（四）開平碉樓
—— 潭江畔的奇異堡壘

在珠江三角洲的西南部，有一個廣東省著名的僑鄉，這就是開平縣。開平縣境內西、北、南三面環山，境內的主要河流是潭江及其支流。潭江兩岸的沖積平原開闊平坦，聚集了稠密的人口。由於地勢低窪，每逢海潮或颱風暴雨，潭江兩岸的沖積平原便會發生洪澇災害。翻開開平縣誌，洪澇災害的記載比比皆是。

水災頻仍，耕種不易，使開平居民長期陷於貧困，於是人們便想外出謀生。一百多年前，大批開平、台山縣的農夫，被賣到美國和加拿大修東西橫貫鐵路。儘管外面的生活十分艱辛，但是少數在外致富的人衣錦還鄉，給了當地鄉親不少憧憬和夢想。很多開平人便隨親屬甚至朋友移民出國，這種風氣至今未改。海外的開平人，其數量已經多過留在原籍的鄉民。

四不管地帶盜寇橫行

除了水患以外，開平縣還有一害，就是盜賊匪寇橫行。開平縣位於新會、台山、恩平、新興四縣的中間，歷來就是一個「四不管」地帶，社會秩序一直比較混亂。為了改善此一情況，直到南明永曆三年（1647年）才始建開平縣治。建縣治之後，社會治安有所好轉。但是民國初年，軍閥割據，戰亂頻仍，社會依舊不得安寧。加上這裡是僑鄉，僑眷和歸僑的生活比較富裕。修了公路後，又成為公路交通要道，土匪因此多集中在開平一帶作案。

多洪澇災害和土匪襲擊，加上出國的華僑寄錢資助留鄉的親屬，開平縣便大量產生了一種在中國民居歷史上獨樹一幟的奇異形式——開平碉樓。

私人住宅式碉樓

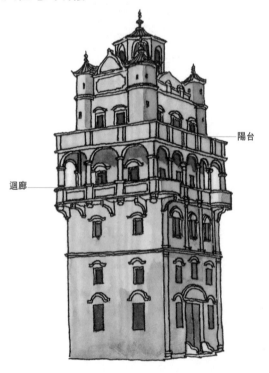

陽台

迴廊

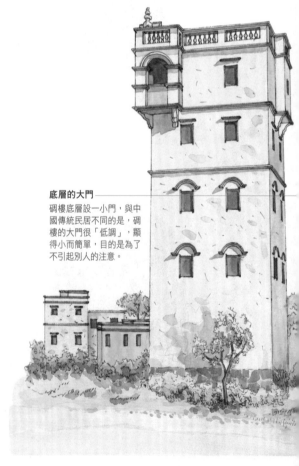

底層的大門
碉樓底層設一小門，與中國傳統民居不同的是，碉樓的大門很「低調」，顯得小而簡單，目的是為了不引起別人的注意。

開平碉樓的歷史很久，目前所知最早的碉樓是建於清初赤坎鄉蘆陽區三門裡的迓龍樓。三門裡村是一個地勢低窪的地區，全部青磚建築的迓龍樓蓋得很高，又遠比普通人家的民宅堅固，這樣村民在洪水來襲時可以登樓躲過災難。縣誌上記載，清末有兩次可怕的洪水襲擊，各村的房屋幾乎都被淹沒，人畜死傷慘重，只有三門裡村的民眾躲在迓龍樓內，全數逃過一劫。

中西風格大調和

開平碉樓的建築風格在中國民居史上有著重要的地位。從16世紀開始，西式建築就在廣州、澳門、揚州、安慶等地出現。但是由於清政府的禁令以及新的建築材料的缺乏，西式建築始終限於很小的範圍內使用。開平華僑主要聚居在美國和加拿大，他們把在國外買的鋼筋水泥（水泥當時稱為「紅毛泥」）隨船托運帶回開平；又

開平碉樓
出於防禦和瞭望的建造目的，碉樓都建成高塔的形狀，一般高三到六層，也有七到九層的，平面都是長方形或正方形，佔地面積和一般的房子差不多。

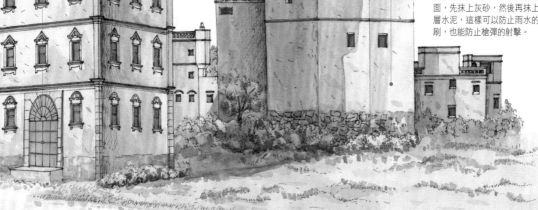

屋頂
開平碉樓造型的變化主要在於屋頂部分，屋頂的造型可以歸納為100多種，但比較美觀的有中國式屋頂、中西混合式屋頂、庭院式陽台頂、巴洛克風格屋頂等。圖中即為巴洛克風格屋頂。

燕子窩
開平碉樓出挑部分的四個拐彎處，常設置一種圓筒狀炮樓，俗稱「燕子窩」，是用來偵察敵情和向下射擊的地方。

窗戶
碉樓在頂層設有槍眼，以便向下射擊，使匪徒不能靠近碉樓。除了頂層的槍眼，碉樓的各層都有小窗，小窗內有豎向的鐵條，外面是用超過3毫米厚的進口鋼板做的鋼窗。

水泥牆體
出於防禦的目的，碉樓的牆體做得很堅固，常常在土坯牆的表面，先抹上灰砂，然後再抹上一層水泥，這樣可以防止雨水的沖刷，也能防止槍彈的射擊。

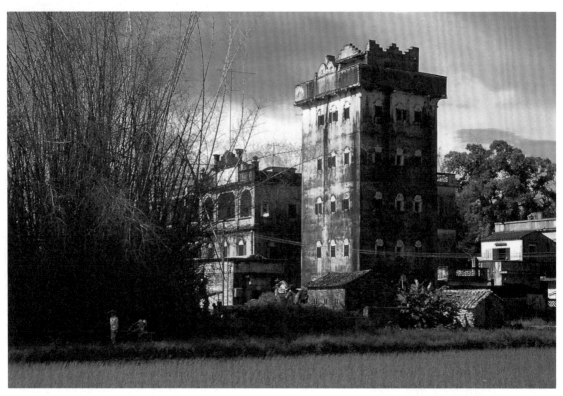

高聳挺拔的碉樓處於村外綠田邊上，守衛著整個村落的居民。

在當地採購磚頭，促進了當地製磚業的發展。更重要的是，他們把西方的建築形式和建築思潮也帶回了開平，使開平碉樓成為一種中西合璧的獨特民居形式。

建造碉樓的主要目的是防禦土匪及躲避洪水，因此都建成高塔狀。一般高三到六層，也有高達七到九層的，其平面都是正方形或長方形，和一般房子差不多。

亦剛亦柔的美感

碉樓的造型由下而上可分為三部分：

一、樓體。佔整個碉樓的絕大部分，碉樓的高矮，主要是看這部分的高度。樓體各層外牆均設有小窗，每個小窗裝有直的鐵欄，外面再裝厚鋼板做的鋼窗。平常用來通風及採光，遇有盜匪來襲，立刻關上鋼窗，槍彈便無法射入。各個碉樓的小窗形狀往往都不一樣，這些形狀各異的小窗，也成了平板單調的樓體的主要裝飾。樓體最底層設一小樓門，樓門以厚鋼板做

眾人樓

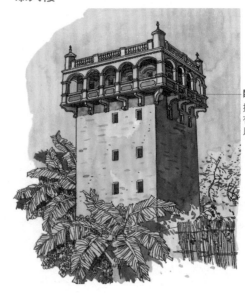

眼口
挑廊的下方有眼口，可以射擊。

216

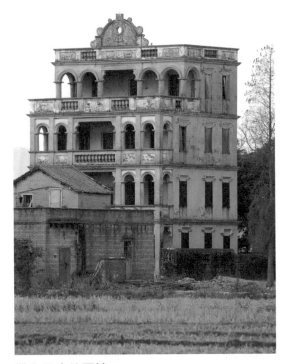

帶有前廊的碉樓

成，關緊後，無法從外面敲打開，子彈也射不進去，十分嚴密。

二、樓體頂層的挑出部分。在樓體頂層出挑一圈挑廊，供人們眺望和射擊之用。挑廊四邊及樓板都設有槍眼，可以向下及四面射擊；有的還裝有探照燈，供夜晚偵察之用。槍眼有長條形、圓形及T字形，外小內大，與一般軍用碉堡射擊口外大內小正好相反。有的在挑廊的拐角處做出圓桶狀或八角桶狀的「燕子窩」，窩壁上也有窗眼。

三、屋頂。碉樓的最上面是屋頂，向裡收分，兼有裝飾功能，形式非常多樣，不下百種。較為普通和典型的也有十多種，包括中國傳統硬山式、西方古典復興時期的希臘羅馬式、西方浪漫主義的中世紀英國寨堡式、拜占庭式、伊斯蘭教堂式等等；更多的是折中主義的中西混合式。千姿百態，各具特點，因而產生了豐富多彩的天際輪廓線。

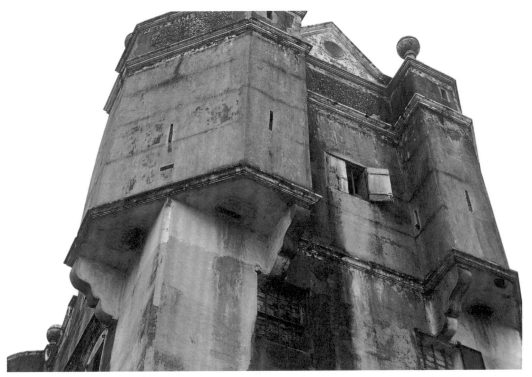

碉樓上的燕子窩

開平碉樓上部出挑部分的四個拐角處，常設置一種圓筒狀炮樓，俗稱「燕子窩」，是用來偵察敵情和向下射擊的地方。

碉樓的形式

碉樓的形式豐富多樣，從左到右依次為私人住宅式碉樓、青磚牆體碉樓、三合土碉樓。

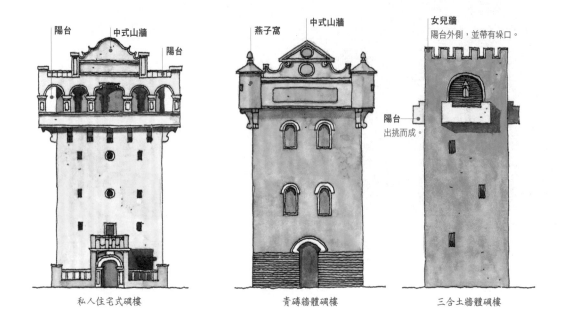

私人住宅式碉樓

青磚牆體碉樓

三合土牆體碉樓

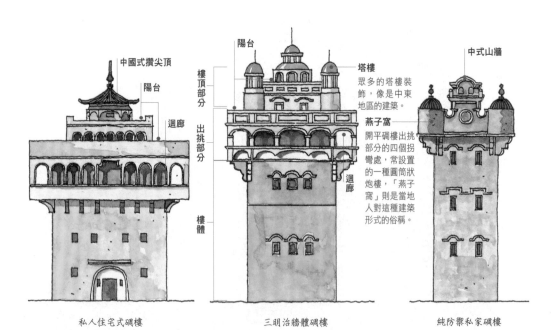

私人住宅式碉樓

三明治牆體碉樓

純防禦私家碉樓

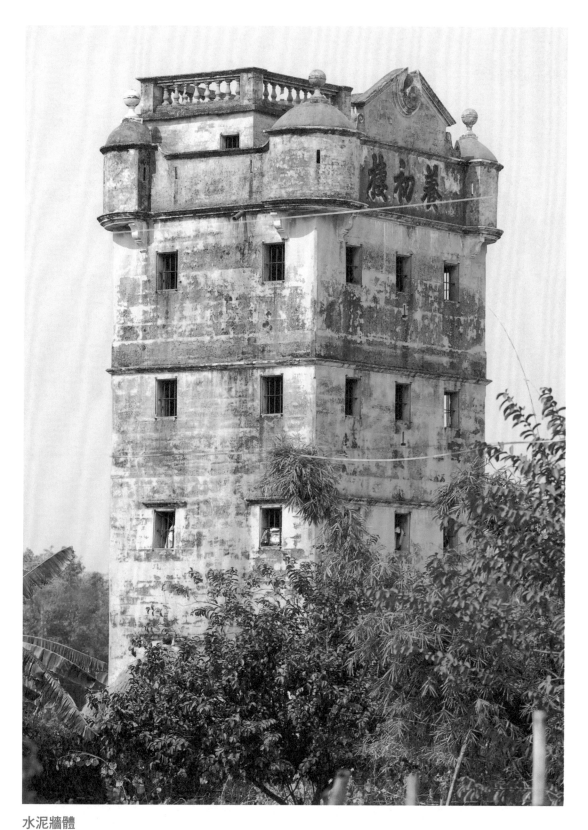

水泥牆體

出於防禦的目的，碉樓的牆體做得很堅固，常常在土坯牆的表面，先抹上灰砂，然後再抹上一層水泥，這樣可以防止雨水的沖刷，也能防止槍彈的射擊。

碉樓的裝飾風格

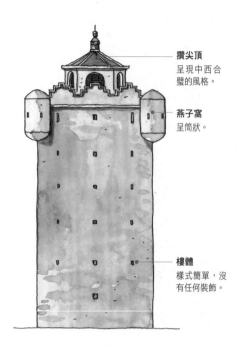

攢尖頂
呈現中西合璧的風格。

燕子窩
呈筒狀。

樓體
樣式簡單，沒有任何裝飾。

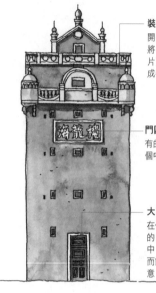

裝飾風格
開平碉樓就像是建築上的萬花筒，將世界各地的建築特點加工為「碎片」，在萬花筒裡隨意組合，因而形成各不相同的奇異造型。

門匾額
有的樓在正立面的入口上方，還設一個中國式的門匾額。

大門
在傳統中國民居建築中，大門是外觀的中心，但在開平碉樓的整體建築中，大門卻被「低調」處理，顯得小而簡單。其原因是為了不引別人的注意。

碉樓在村落中的位置

開平碉樓主要是用來防禦，而不是用來居住的，所以大部分碉樓都建在村落的兩側，或村落的後部，這樣便於瞭望與守衛，又不會破壞村落的整體景觀與風水佈局。

窗戶

碉樓在頂層設有槍眼，以便向下射擊，使匪徒不能靠近碉樓。除了頂層的槍眼，碉樓的各層都有小窗，小窗內有豎向的鐵條，並用超過3毫米厚的進口鋼板做成窗扇。

開平立園泮文樓完全是西洋建築風格

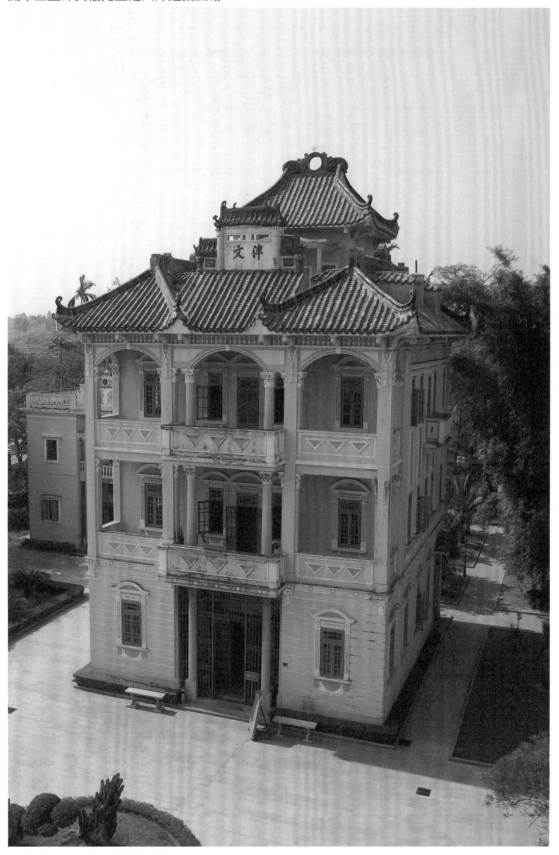

碉樓的平面圖
1 首層平面；2 第二層平面圖；3 第六層平面圖；4 頂層平面圖

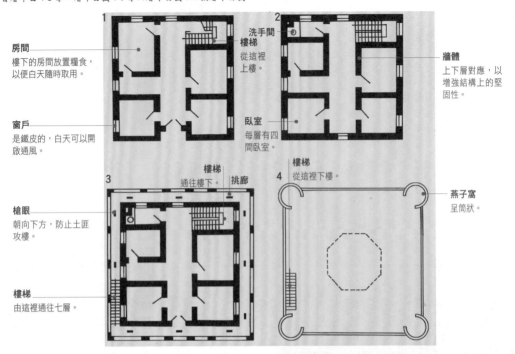

房間
樓下的房間放置糧食，以便白天隨時取用。

窗戶
是鐵皮的，白天可以開啟通風。

槍眼
朝向下方，防止土匪攻樓。

樓梯
由這裡通往七層。

洗手間

樓梯
從這裡上樓。

臥室
每層有四間臥室。

樓梯
通往樓下。

挑廊

樓梯
從這裡下樓。

牆體
上下層對應，以增強結構上的堅固性。

燕子窩
呈筒狀。

在內部的空間佈局方面，由於碉樓主要供人們夜晚攜細軟暫避危險，因此內部房間以眾人睡覺的臥室和儲存糧食的倉庫為主，一般不設廚房。通常老人、兒童、婦女的臥室在中層以下，上面樓層則住青壯男丁。這種供村民居住的碉樓叫做「眾人樓」，眾人樓的規模都比較大。還有一種規模比較小的碉樓稱為「炮樓」，炮樓主要不是為了居住，而是用來打擊進犯的土匪，以達到防禦的效果。

獨樹一幟的碉樓

後期由華僑富商建築的碉樓，有一種特別的「住宅式」。所謂住宅式，就是將住宅和碉樓的特點融為一體，有些像西方的洋房，但是底層的窗戶做成盲窗（在牆壁上做成窗戶凹凸形狀的裝飾），二樓以上的窗戶也較小，並帶有粗壯的鐵窗欄，就像一般的碉樓。住宅式碉樓數量很少，形式並不典型。

碉樓一般分布在村落的後部或兩側，這是為了不破壞原來村莊前低後高的佈

多變的造型
在注重防禦功能的同時，人們也沒有忽略造型。碉樓上面設置穹頂，使整體造型更加完美，富有藝術情趣。

222

頂部陽台外側設女兒牆的碉樓

局。每個村莊少則兩三座，多則七八座碉樓，在碉樓的興盛期，有的村莊甚至建有十幾座碉樓。即使現在，開平縣還保留有一千四百多座碉樓，座座各具特色，為中國傳統民居增添了一筆豐富的資產。

（五）閩西土堡
——守衛家園的樓堡

在福建省的西部，有一種防禦性土堡民居。這種防禦性土堡民居大都認為是客家人所使用，但閩南人和畲族民眾也有使用。這種民居的形式與內容都十分具有自身的特性，與中國民居的其他形式有著明顯區別。由於是防禦性民居，因此，我們

可以將中國民居中的另外幾種防禦式民居，如福建土樓、廣東梅州的圍攏屋和江西贛南地區的土圍子與閩西防禦性土堡作一些比較，這樣就比較容易瞭解這種民居的典型特徵。

獨特的建築形式

雖然同為防禦性民居，土堡民居不同於福建方形土樓，因為福建方形土樓在造型上大都是四個立面基本相近的，像是方盒子，而閩西防禦性土堡大都是前低後高的造型，有些接近土樓中的五鳳樓的外部形式。但土堡民居也不同於福建永定的五鳳樓，儘管五鳳樓也是前低後高的造型，但是五鳳樓的屋頂是大出簷、窗戶不像土堡民居那樣設專門的射擊孔、也沒有土堡民居前面或後部四個角上的碉堡設置。另

土堡民居

閩中土堡是一種大型防禦式民居，是土樓的防禦功能和庭院建築的舒適功能完美結合的民居形式。

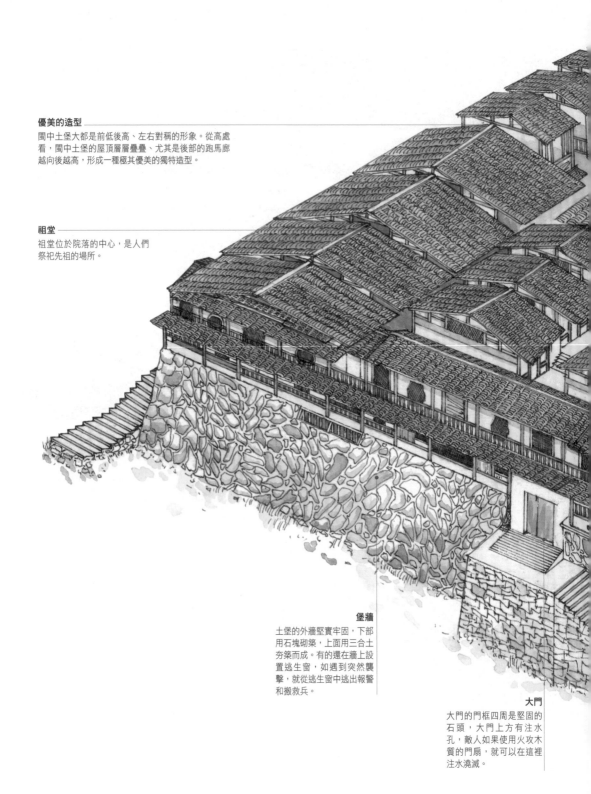

優美的造型

閩中土堡大都是前低後高、左右對稱的形象。從高處看，閩中土堡的屋頂層層疊疊、尤其是後部的跑馬廊越向後越高，形成一種極其優美的獨特造型。

祖堂

祖堂位於院落的中心，是人們祭祀先祖的場所。

堡牆

土堡的外牆堅實牢固，下部用石塊砌築，上面用三合土夯築而成。有的還在牆上設置逃生窗，如遇到突然襲擊，就從逃生窗中逃出報警和搬救兵。

大門

大門的門框四周是堅固的石頭，大門上方有注水孔，敵人如果使用火攻木質的門扇，就可以在這裡注水澆滅。

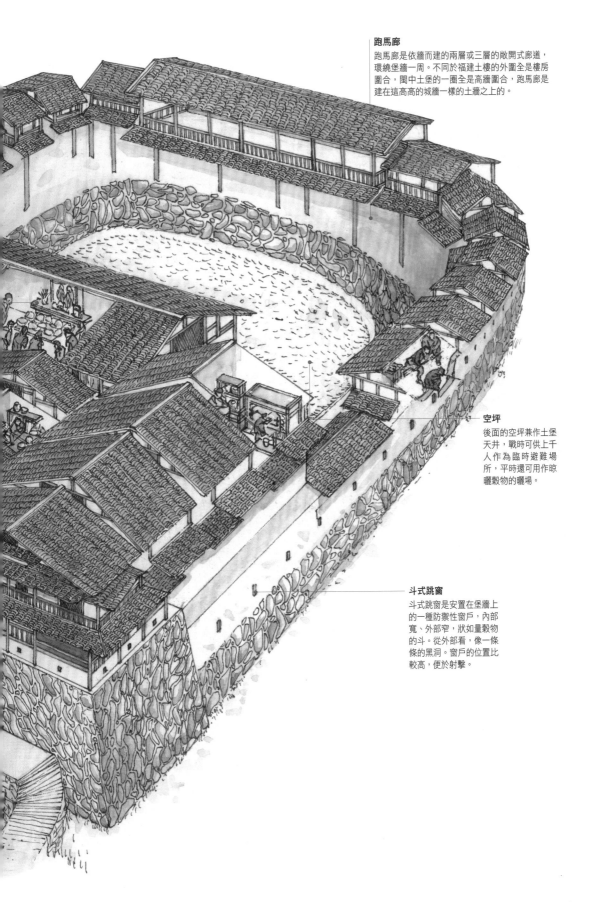

跑馬廊

跑馬廊是依牆而建的兩層或三層的敞開式廊道，環繞堡牆一周。不同於福建土樓的外圍全是樓房圍合，閩中土堡的一圈全是高牆圍合，跑馬廊是建在這高高的城牆一樣的土牆之上的。

空坪

後面的空坪兼作土堡天井，戰時可供上千人作為臨時避難場所，平時還可用作晾曬穀物的曬場。

斗式跳窗

斗式跳窗是安置在堡牆上的一種防禦性窗戶，內部寬、外部窄，狀如量穀物的斗。從外部看，像一條條的黑洞。窗戶的位置比較高，便於射擊。

福建省大田縣廣平鎮萬籌村光裕堡
光裕堡建於清代，這座土堡建在水田中，平面為方形四角抹圓。土堡由石鋪小道、三個堡門、依牆而建的牆屋、內條形空坪、
上下堂、後花台、護厝、天井等組成，建築面積4500平方米。

外在結構上，土堡民居和土樓最明顯的不同在於，土樓的外牆是承重牆，而土堡民居的外牆只起圍護作用，土堡民居的外圍建築的木結構體系是獨立存在的。因此，閩西防禦性土堡是與中原地區民居的結構形式相同的，也就是「牆倒屋不塌」。

從平面上看，閩西防禦性土堡有些接近廣東梅州的圍攏屋。但是土堡民居沒有梅州圍攏屋的兩個必須要素：前部的半月形水塘和後部的半月形龜背。而梅州圍攏屋的外部一圈建築，只是房屋供人使用與居住，空間全部是被房間給一一分開的；但是閩西防禦性土堡的最外圍一圈，主要是聯通的寬大廊子，人們可以在廊子裡面方便迅速地繞土堡一周，這種廊子的功能是在防禦時便於調動兵力。

閩西防禦性土堡也不同於江西贛州地區的土圍子。因為贛州土圍子在造型上的隨意性非常強，幾乎一個圍子一種模式。而閩西防禦性土堡卻有著一種基本的規律

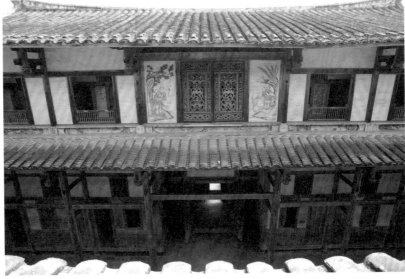

永安市安貞堡牆上彩繪

安貞堡牆上繪有大量壁畫，裝飾
華麗。圖中的兩幅壁畫，一幅是
「千蛛掃去」，畫面中的仙童正
拿著掃帚掃地上的蜘蛛，另一幅
是「萬蝠招來」，中表現的是仙
童把蝙蝠收到一個大葫蘆中。據
說因此堡內從來沒有蜘蛛。

大田縣棟仁村圓堡牆上的竹製槍孔
土堡的堡牆上安裝有用毛竹製成的管狀射擊孔，這是夯製土牆時預埋的通向不同方向的射孔。這些射孔成為打擊匪寇的隱蔽設施。

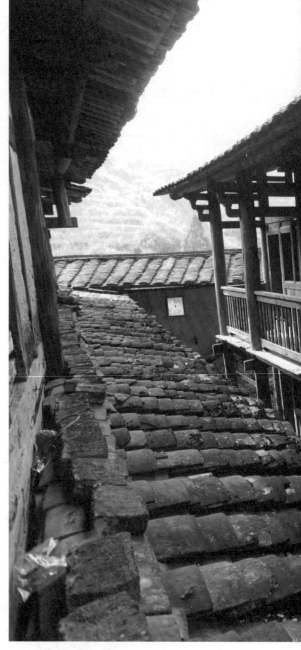

大田縣建設鎮琵琶堡
琵琶堡是一座造型獨特的土堡，獨自坐落在一座小山頭上。琵琶堡內部的空間利用合理，後部還有一個面積較大的半圓形庭院。外部的環境極佳，景觀優美，是現存很少見的可以直接發展觀光的景點。

性的模式，在整體造型上前低後高，在功能分布上，環繞一圈的土堡為防禦性建築，基本都不作為正式的房間使用，而院子內部是中軸對稱的完整的一組民居。

閩西土堡的平面形式

總起來說，閩西防禦性土堡在平面形式上，除了琵琶堡這種極特殊的土堡實例之外，一般的閩西防禦性土堡的平面都是前面主體部分為一個方形，而後面是半月的弧形拱衛。在造型上，閩西防禦性土堡都是前部低，後部高。在功能設計上，閩西防禦性土堡都是外部一圈為防禦性建築，即使有房間可以使用，也不是作為主要功能而設置的，圍護建築以內的院子中是對稱設置的住宅，中軸線上一般至少有

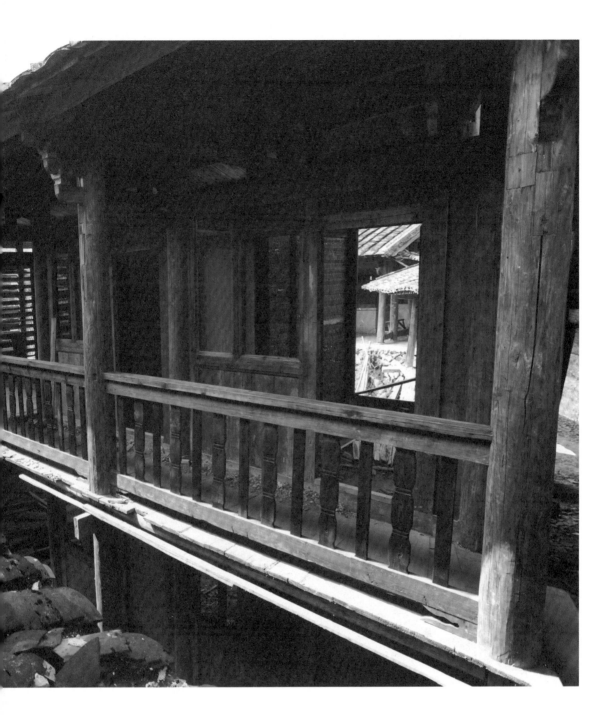

前後兩堂，也有在中軸線最後的半月形圍合建築的最高處設置後堂的，但是祖堂一定是設置在院子中的房屋最後中部的。

外實內虛的結構

在結構上，除了前面提到的土堡民居的外圍建築的木結構體系是獨立存在、厚厚的夯土外牆並不承重這一特點以外，

土堡民居的地面層不是直接使用地坪作為室內的地板，而是像矮杆欄建築一樣架空的，一層也是地板。而且地板下面還設有通風排水的通道，許多土堡民居的正立面兩側都有對稱設置的垂直石櫺的專門的橫向的通風窗口。

在防禦上，閩西土堡的最大特點在於不僅有射擊窗，還有相當多的、用空心竹

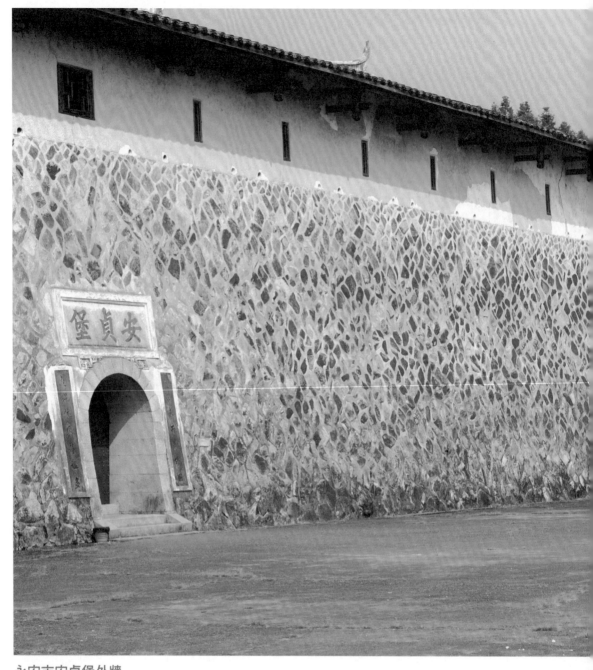

永安市安貞堡外牆

土堡的外牆堅實牢固，下部用石塊砌築，上面用三合土夯築而成。有的還在牆上設置逃生窗，如遇到突然襲擊，就從逃生窗中逃出報警和搬救兵。

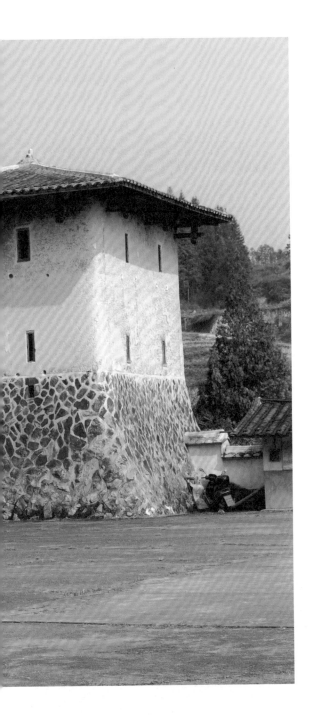

子做的射擊孔，射擊孔都是向下穿過厚厚的夯土牆體朝著不同方向的。另外土堡外圍建築的頂層全都有環繞一圈的通廊或隱通廊，以便戰時調動防禦力量。

形式各異的土堡

● 安貞堡

土堡中最有名的要數福建省永安市槐南鄉的安貞堡。為當地鄉紳池佔瑞於清朝光緒十一年（公元1885年）營建，歷時14年完工。佔地面積近1萬平方米，建築面積6987平方米，是一處罕見的大型民居建築。

城堡外看安貞堡都是夯土高牆，而進到裡面，卻滿眼都是木構建築。建築分為上下兩層，縱橫交錯的走廊連接350個房間，廳、堂、臥室、書房、糧庫、寶庫、廚房、廁所等各種功能的設置齊全，堡內還有水井。圍合建築的牆體上布有射擊孔180個、眺望窗90個。堡內裝飾華麗，窗子之間的壁畫和屋檐上浮雕人物造型形態各異，為建築增添許多可供人玩味的細部處理與裝飾。

● 泰安堡

福建省三明市大田縣太華鎮小華村的泰安堡，建築面積1000平方米，始建於清乾隆年間（1736～1795年），到了清代中期，被匪寇破壞。到了清咸豐丁巳年（1857年）又重建。這座土堡的最大特點是區別於這一地區常見的土堡的典型模式，在內部的某些設置上，有福建土樓的影子。具體是樓圍合的中心庭院為方的，而且沒有建築，是空的庭院。

在建築結構形式上，依牆建房，利用外圍的厚土牆承重。圍合一圈的三層建築具有居住、儲物、糧倉、廚房等等各種功能，因而隔間較多。圍合的堡與民居的祖堂結合，也與福建土樓大體一致。但是與福建土樓的不同點非常多。首先是大門內兩側設跑馬道，方便居民上樓，戰時也能極快地調動人力防衛。在原有一圈方形建築的基礎上，業主後來增建碉式角樓，以利於防禦。這個過程仍然沒有完成，因而外部呈現出不對稱的造型。這是碉式角樓最多的一棟土堡。

● 芳聯堡

三明市大田縣均溪鎮許思坑村的芳聯堡為典型的土堡建築，永安市槐南鄉的安

貞堡就是基本仿照芳聯堡的模式，並加以創造而建成的。芳聯堡始建於清嘉慶十一年（1806年）至今從未大修過。建築面積3000平方米，有雙重堡門，防禦性強。堡內的建築規整對稱，為兩進三堂加後樓。這座建築的防禦居住功能並重，設施完備、功能齊全。外部為三合土的堡牆，因而十分堅固。從整體上看，堡內的建築密集，容積率高，裝飾裝修精美，是土堡中的精品。

● 安良堡

安良堡是一個十分具有特點的土堡，主要在於外圍的防禦建築在造型上完全獨立於內部的院落民居，十分高大，尤其是後部高聳，視覺效果強烈。安良堡位於大田縣桃園鎮東阪村，這是一個畬族村落。安良堡建築面積1200平方米，始建於明末，但在18世紀早期被匪寇攻破。清嘉慶十一年（1806年）重建，後來經過許多次盜匪襲擊，但是由於建築的防禦設施完備，土堡沒有再被攻克過。

安良堡門外有護濠，經過左側的高台階進堡。圍合的建築僅有上部有一層房間，由於圍合建築猶如馬蹄後部比前部高出許多，因而圍合建築內部的外側為階梯狀的跑馬道，內側為一個一個的木結構的小房間。每個小房間的地平都有較大的高差。堡內圍合的民居建築高達三層。堡前堡後建築落差高達14米，構築施工難度大、高牆、高樓、高包房是其最鮮明的特點。另外，安良堡內設有祖傳的白虎道場，以及成組的道教祭器。因而還有道教建築的性質。

● 琵琶堡

琵琶堡是另一閩西防禦性土堡中十分具有自身特點的一處建築，始建於明洪武七年（1374年），明末重修。因年代長久，清康熙（1662～1722年）、咸豐年間（1851～

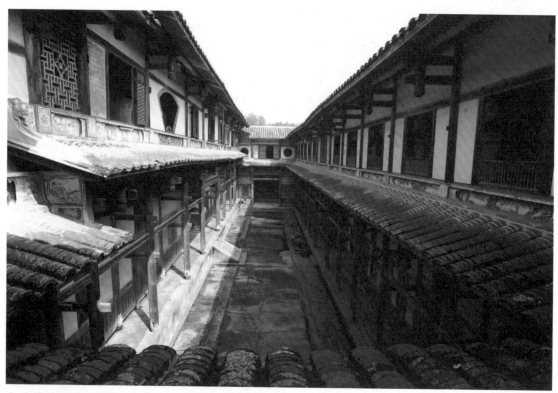

永安市安貞堡竹樓和邊樓之間的縱深方向的庭院

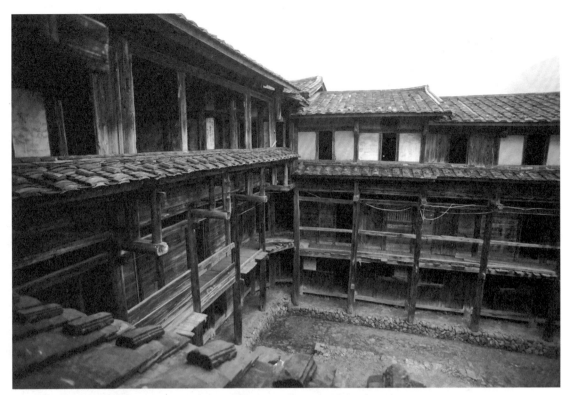

大田縣小華村泰安堡
泰安堡高三層，內部為規整的長方形院落，院落四周是迴廊環繞。在大門的兩側有兩條跑馬道直接通往二樓。

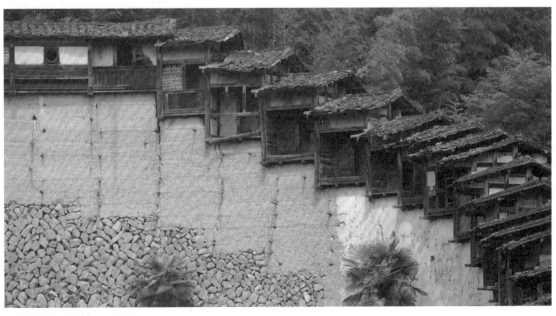

大田縣安良堡牆上包房
安良堡建在坡度很陡的坡面上，分三個大台基，兩邊十四級階狀土台逐級構築，氣勢十分壯觀。圖為堡牆上逐級升高的包房。

大田縣均溪鎮許思坑村芳聯堡

芳聯堡位於大田縣均溪鎮許思坑村中部，三面環山，一面臨水田，堡前有溪流淙淙而過，地理環境極佳。
土堡造型前方後圓，堡內建築以中軸線為基準，呈對稱式分布。

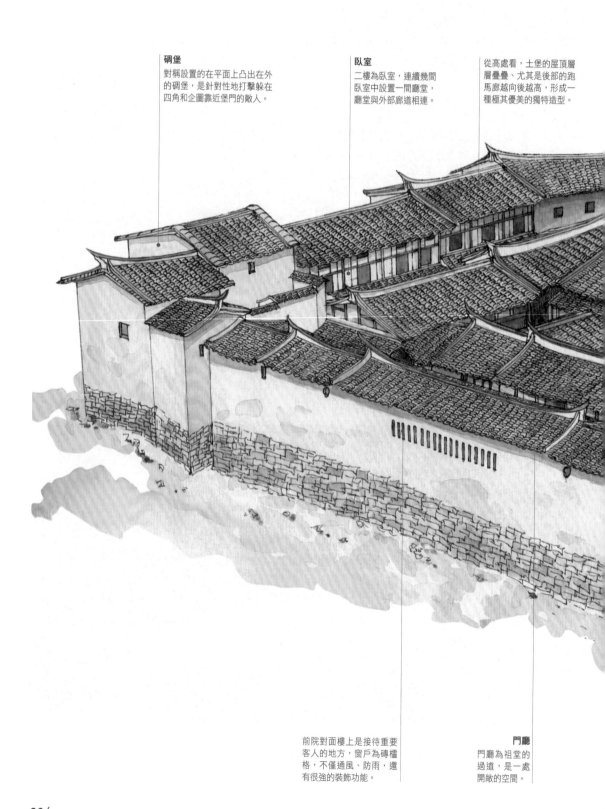

碉堡
對稱設置的在平面上凸出在外的碉堡，是針對性地打擊躲在四角和企圖靠近堡門的敵人。

臥室
二樓為臥室，連續幾間臥室中設置一間廳堂，廳堂與外部廊道相連。

從高處看，土堡的屋頂層層疊疊、尤其是後部的跑馬廊越向後越高，形成一種極其優美的獨特造型。

前院對面樓上是接待重要客人的地方，窗戶為磚櫺格，不僅通風、防雨，還有很強的裝飾功能。

門廳
門廳為祖堂的過道，是一處開敞的空間。

234

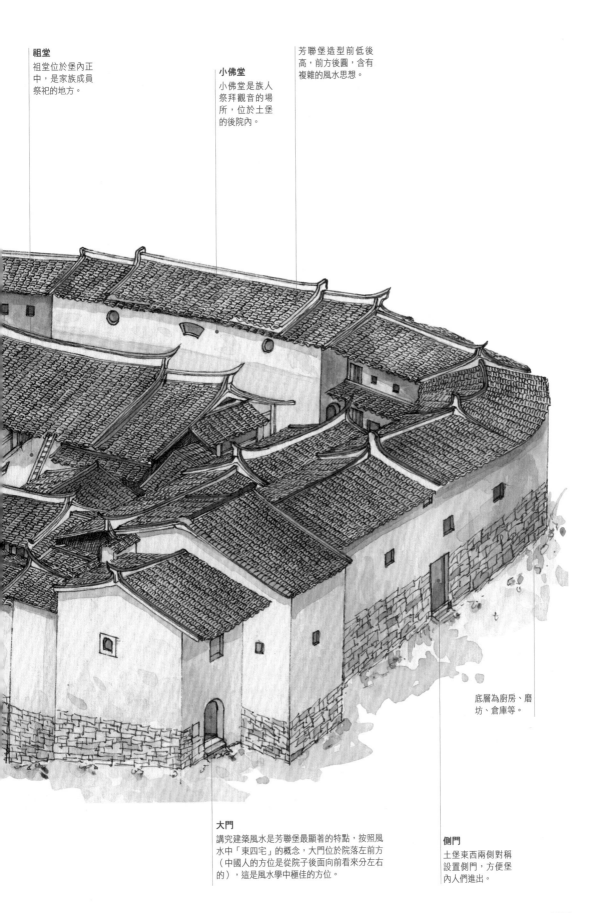

祖堂
祖堂位於堡內正中，是家族成員祭祀的地方。

小佛堂
小佛堂是族人祭拜觀音的場所，位於土堡的後院內。

芳聯堡造型前低後高，前方後圓，含有複雜的風水思想。

底層為廚房、磨坊、倉庫等。

大門
講究建築風水是芳聯堡最顯著的特點，按照風水中「東四宅」的概念，大門位於院落左前方（中國人的方位是從院子後面向前看來分左右的），這是風水學中極佳的方位。

側門
土堡東西兩側對稱設置側門，方便堡內人們進出。

大田縣安良堡
木梁架精雕細刻,裝飾性很強。

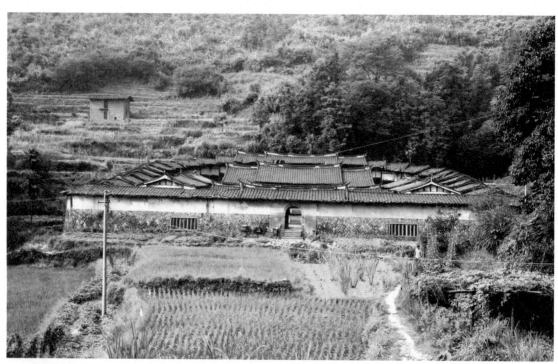

大田紹恢堡
紹恢堡位於福建省大田縣廣平鎮萬宅村,土堡建在山坡的平緩處,大有穩如泰山之勢。

福建省三明市大田縣均溪鎮許思坑村芳聯堡隔扇雕繪

1861年）又曾維修過。琵琶堡位於三明市大田縣建設鎮澄江村後面大山中的一座孤凸的山岡上。這座土堡沒有名稱，由於其造型極似一把琵琶，因而得這一俗名。琵琶堡佔地面積3500平方米，建築面積近2000平方米。門前有小方水池，有防禦和救火的功能。堡內有跑馬道供防衛時調動兵力。堡內的民居建築並不多，但是卻有三聖祠、前樓、觀音閣等禮制宗教建築。琵琶堡充分利用了自然環境，是現存土堡中建築年代最早、形制最為奇特的一座建築。

安貞堡首層測繪圖
安貞堡內的建築分為二進，左右對稱，穿斗與抬梁式結構相結合。從前向後，建築隨地勢逐次升高，因而屋頂層層疊疊，錯落有致。城堡的建築大都分為上下兩層，每層有內走廊。全堡共有房間350間，堡內牆四壁布有射擊孔180個、眺望窗90個。

大田縣建設鎮琵琶堡外景

琵琶堡因其外形酷似一把仰臥的琵琶而得名。這座土堡以防禦為主、兼居住為輔的堡壘式建築，由堡前小道、小水溝、前坪、小方形水池、排水溝、堡牆、門洞、三聖祠、前後主樓、副房等組成。

APPENDIX
附 錄

中國漢族典型的住宅形式是院落民居，但因各地地理、氣候、社會、經濟和文化的差異，形成林林總總不同的樣式，有的院落方，有的院落長；有的是樓房，有的為平房；有的使用磚牆瓦頂，有的採用木牆草頂；有的白牆黑瓦，樸素淡雅，有的則是紅牆赤瓦，色彩鮮明。除了漢族之外，中國還有其他五十幾個少數民族，他們或住氈包，或居碉樓。比起漢族，少數民族的民居更富民族特色，風格獨具。

民居形式的形成非常複雜，絕非單一因素所能造成。在同一氣候條件下，不同的民族有時使用完全不同的住宅形式。譬如在東北，漢族民居採用厚牆保溫的方式來防堵嚴寒，而朝鮮族民居則都是抽拉門，只有一層窗紙擋風，其抵禦寒冬的方法是整個房間都建火炕，這是民族生活習慣的不同所致。

但有的地區，不同的民族卻使用同一種民居形式。例如在貴州、湖南、廣西接壤的一大片區域，不論侗族、苗族、壯族、瑤族、漢族，都使用同一形式的杆欄式木樓，顯然都受了山林地區地理環境的影響。

民居是自然環境與文化因素交融的產物，是一個民族創造力與審美觀的具體表現。從中國各地不同民族異彩紛呈的民居，我們不僅欣賞了建築之美，更為先民的生活智慧讚嘆不已！

哈薩克族氈包

由可以折疊的木頭骨架和外麵包裹的毛氈構成，上部留有天窗，其頂部比蒙古包略尖，尺度比蒙古包略大，由哈薩克牧民使用。主要分布在新疆北部。

新疆伊寧維吾爾族民居

這種民居多為平頂，也有少數鐵皮四坡頂。立面上的勒腳、窗台、檐口、窗楣、壁柱等處用凸出的線腳裝飾。主要分布在伊犁河谷地區。

垛木天窗頂民居

其形式為土坯牆，四周圍不開窗，但是密肋結構的平頂中央，用垛木的方法堆起一個拱起的大天窗。主要分布在新疆西部塔什庫爾干塔吉克族居住的地區。

新疆和田維吾爾族民居

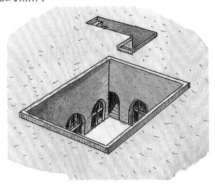

由於宅基地大，這種民居的總平面佈置組合自由，其戶外活動的場所有上面覆蓋屋頂的和開敞的兩種。主要分布在塔裡木盆地以南地區。

羌族碉樓

在一個單體內用不同的房間安排牲畜圈、草料貯藏、居室、廚房等，在建築一側建一個高塔作為防禦性質的瞭望塔，主要分布在四川省西北部。

下沉式窯洞

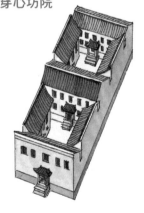

窯洞以院落的形式坐落在地下，是中國民居中最為奇特的建築形式之一。主要分布在甘肅、陝西、山西、河南等地區。

裡五外三穿心坊院

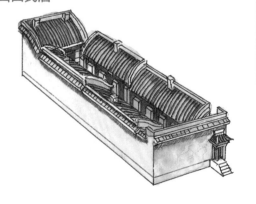

山西民居的一種異體，由裡外兩個院落構成，裡院的廂房為五開間，外面的廂房為三開間，中間樓（坊）的底層是聯繫前後院的通道，主要分布在山西省汾河流域。

山西民居

特點是院落東西窄、南北長。房屋大都為單坡屋頂，主要分布在山西省中部。

船形民居

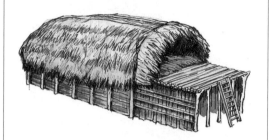

這是一種杆欄式民居，其特點為房頂並不是人字形，而是拱形，其中一端像四分之一球體表面一樣封閉。主要分布在海南省黎族居住地區。

圍攏屋

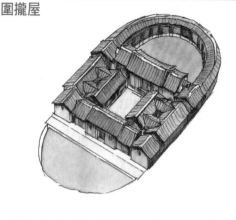

以中軸線上的兩堂或三堂為中心，兩側為橫屋。背後由一個半圓形的圍屋圍合。前面有一個半圓形的月塘。主要分布在廣東梅州地區。

開平碉樓

以炮樓為模式的防禦性民居形式，在風格上廣泛吸收了西方的建築要素。主要分布在廣東開平、台山地區。

藏族牧區氈帳

藏族牧區地勢起伏，多溝壑無法用車，而氈帳可以全部折疊，由犛牛運輸。主要分布在西藏、青海，以及四川西部、甘肅南部的牧區。

圓形民居

這是蒙古族及哈薩克族牧民根據圓形氈包的特點而修建的永久住宅。主要分布在內蒙古和新疆。

蒙古包

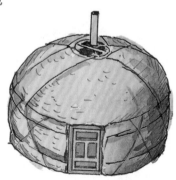

由可以折疊的木頭骨架和外面包裹的毛氈構成，上部留有天窗，由蒙古族牧民使用。主要分布在內蒙古。

虎頭房

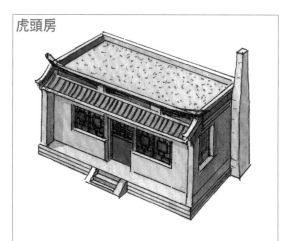

平頂三開間的住房，其建築的前面做一個披檐，因建築「頭部」有這一裝飾而得名。主要分布在吉林省農村。

雙層靠崖式窯洞

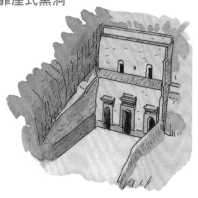

利用自然界現有的垂直崖面向裡掏挖窯洞，窯洞分上下兩層，窯洞裡面有樓梯聯繫上下層。主要分布在河南省西部地區。

東北套大院

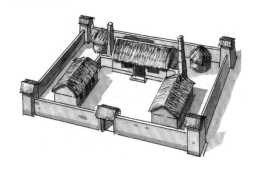

一般是三合院的形式，正房和東西廂房距離較遠。外面圍合院牆大門很大，馬套大車可以出入。主要分布在遼寧、吉林、黑龍江地廣人稀的農村。

江南水鄉民居

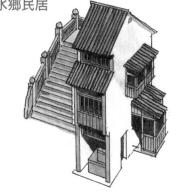

這一帶水網密布，地少人多。人們沿河修建民居，並利用出挑、枕流、跨河、吊腳樓等方式盡量向河面爭取空間。主要分布在浙江北部、江蘇南部。

紅磚民居

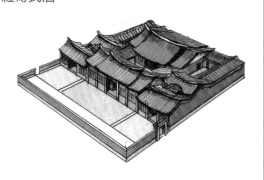

中國民居大都是青磚青瓦，而這種民居卻是使用紅磚紅瓦，並且利用紅磚的色差拼成牆面圖案。主要分布在福建省泉州一帶。

杆欄式木樓

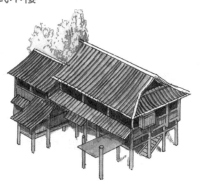

此為杆欄式民居中最成熟的一種形式。屋頂是歇山或懸山，用仰合瓦。使用的民族有侗族、苗族、壯族、瑤族、漢族等。主要分布在貴州、湖南、廣西交界的很大區域。

江南庭院民居

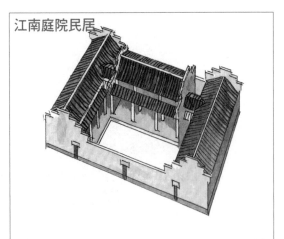

廂房多為樓房的形式。農村地區的樓上並不住人。山牆處建有馬頭牆作為裝飾。建築檐下有木雕裝飾。主要分布在浙江北部、江蘇南部。

傣族竹樓

杆欄式民居，造型上房頂很大、而正脊很短、歇山屋頂。近年來民眾都用木料代替了竹子作為建材。主要分布在雲南西雙版納。

白族民居

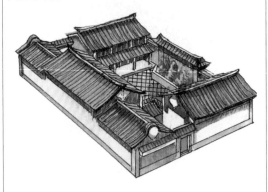

其單體是三開間的兩層樓，叫做「坊」，並由其組成「三坊一照壁」和「四合五天井」兩種院落形式。主要分布在雲南大理。

井幹式民居

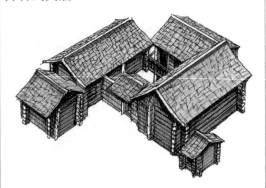

由粗加工的圓木橫放，上下相疊作為牆體。拐角處凸出十字相交的結構。猶如古代的水井欄桿。主要分布在東北和西南的林區。圖中的民居為雲南省寧蒗縣納西族民居。

貴州石板房

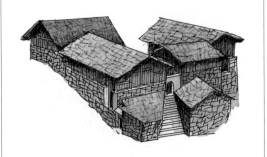

房頂為石片瓦，牆壁為木料鑲嵌石片的牆壁或石片砌築的牆壁，樓板為石片鋪設。主要分布在貴州。

贛南圍子

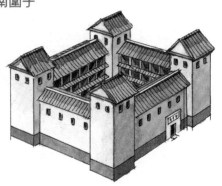

由四面樓房圍合成方樓。其中部分或全部的拐角處設有高出樓房一層的炮樓，從平面上看，炮樓也凸出在樓房的拐角之外。主要分布在江西贛州地區。

圓形土樓

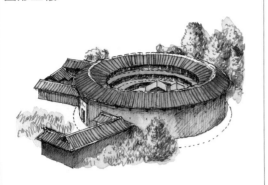

為防禦而修建的一種聚族而居的大型民居，因其獨特的外形而著稱於世。主要分布在福建西部和南部。

閩中西土堡

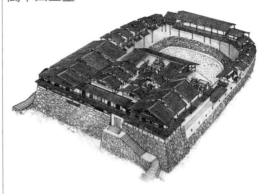

閩中西土堡是防禦性民居的一種，在結構上不用外牆承重。形式多樣，但外圍的樓上都設有環繞一周的跑馬道。大多數土堡的院落內部都設有中軸對稱的幾進院落。

朝鮮族民居

廚房、臥室、起居、農具貯藏、牛舍等都安排在一個單體內。前面有偏廊，屋頂多為四坡水。主要分布在吉林省延邊朝鮮族自治州。

北京四合院

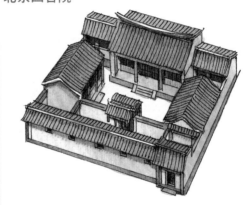

中心院落方方正正，大門常設在東南角，院落內設垂花門和遊廊。主要分布在北京市。

台灣漢族民居

台灣省由紅磚砌築住宅的地區。其建築形式以福建、廣東沿海漢族民居為原本，並融進當地平埔等原住民的傳統及受日本建築影響而成。主要分布在台灣省西部的平原丘陵地區。

藏族碉樓

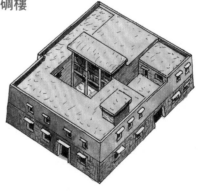

在一個單體內用不同的樓層安排牲畜圈、草料貯藏、居室、廚房、佛堂、風乾糧食等各種功能的房間。主要分布在西藏、青海，以及甘肅南部，四川、雲南的西部。

獨立式窯洞

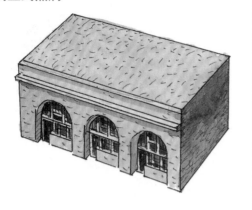

用磚、石或土坯砌築成窯洞形式的建築，保留了窯洞節省木材、冬暖夏涼、防火、防噪聲的優點。主要分布在甘肅、陝西、山西、河南等地區。

四川民居

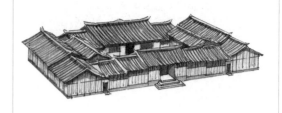

其特點是院落南北窄、東西長，房屋大出檐，常用編竹夾泥牆。主要分布在四川省和重慶市。

莊巢

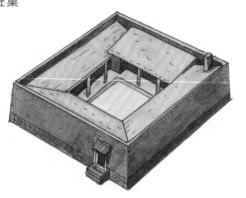

青海地區一種由平頂房圍合成的院落式民居。俗稱「外不見木，內不見土」。院落外部是土牆，內部是木隔扇的一圈走廊。

甘肅夏河民居

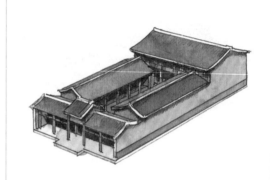

位於回民聚居的區域。民居為土牆平頂，但院落縱深方向長，面闊窄。大門設在院落前方的正中。

湘西吊腳樓

湘西及貴州四川等地，多山區，民居建築利用地形，一半建在崖上，另一半用木柱高高撐起，形成吊腳樓，有的沿河吊腳樓下還設有踏步通向水面，以便洗濯。

一顆印

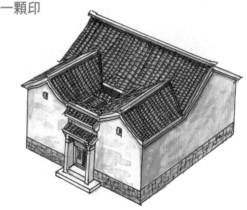

雲南一種兩層樓的小型院落民居的名稱，因建築外形方正，而牆面較高，造型上猶如一枚方印，因而得其名。

方形土樓

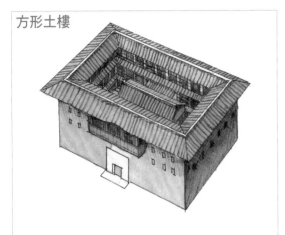

主要集中在福建省永定縣東部和南靖縣西部一帶。方形土樓平面上也有兩角抹圓或四角抹圓的。土樓既有屋脊平的，也有屋面高低錯落的。

廣東連排樓房

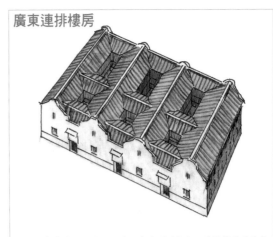

客家人喜歡聚族而居，形成巨大的群體住宅，連排樓房是其中的形式之一。由數幢樓房平行排列，樓房的一個側立面形成群體的正立面，並在樓房間隔之中加入牆體形成院落。

麗江納西族民居

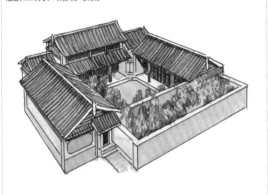

麗江民居和白族民居相似之處在於院落都是由「三坊一照壁」和「四合五天井」組成。不同之處在於，麗江民居都是懸山，而且構成院落的樓房為「蠻樓」的形式。

皖南民居

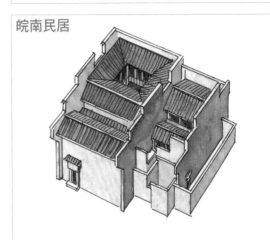

外牆高聳，包圍屋頂，裡面是二層或三層的樓房，中間有很小的天井。廳堂開敞，沒有隔門。主要分布在安徽南部和江西北部。

　　以上圖例的中國傳統民居的各種樣式，只是眾多的古老住宅形式中的少數代表種類而已。中國傳統民居的主要建築材料是「土、木」，而現代建築所使用的主要材料是鋼和玻璃。新的住宅形式在各地不斷湧現，中國的古老文明被迫轉型。在舊的住宅形式瀕臨消滅之際，我們用文字、照片和圖片將其記錄。這種傳統居住文化血脈和文化基因是一部活態的文化史，是一種十分脆弱的文化生態。為使中國居住文化保持活態，民俗之河不致斷流，筆者又將此書奉獻給讀者，也盼望更多的有才華之士能共同參與，將民居──物質文化遺產，和居住風俗──非物質文化遺產一並加以保護和記錄。

REFERENCES
參考書目

[1] 王其鈞·圖說民居[M]·北京：中國建築工業出版社，2004·

[2] 王其鈞·古往今來道民居[M]·台北：台灣大地地理文化科技事業股份有限公司，2000·

[3] 王其鈞·中國民居[M]·上海：上海人民美術出版社，1991·

[4] 王其鈞·中國古建築之美——民間住宅建築[M]·台北：台灣光復書局，1992·

[5] 王其鈞·中國傳統民居建築[M]·台北：台灣南天書局，1993·

[6] 王其鈞·中國古建築大系——民間住宅建築[M]·北京：中國建築工業出版社，1993·

[7] 王其鈞·中國傳統民居建築[M]·香港：香港三聯書店，1993·

[8] 王其鈞·圖說中國文化形象——中華名居[M]·南寧：廣西教育出版社，1997·

[9] 王其鈞·中國民間住宅建築[M]·北京：機械工業出版社，2003·

[10] 王其鈞、賈先鋒·中國民居[M]·香港：香港和平圖書有限公司，2003·

[11] 李玉祥、王其鈞·老房子——山西民居[M]·南京：江蘇美術出版社，1996·

[12] 李玉祥、王其鈞·老房子——北京四合院[M]·南京：江蘇美術出版社，1998·

[13] 李玉祥、王其鈞·老房子——四川民居[M]·南京：江蘇美術出版社，1999·

[14] 朱良文、木庚錫·麗江納西族民居[M]·昆明:雲南科技出版社，1988·

[15] 葉啟·四川藏族住宅[M]·成都:四川民族出版社，1992·

[16] 黃漢民·福建土樓[J]·台北：台灣《漢聲》雜誌社，1994·

[17] 陸翔、王其明·北京四合院[M]·北京：中國建築工業出版社，1996·

[18] 陸元鼎、魏彥鈞·廣東民居[M]·北京：中國建築工業出版社，1990·

[19] 雲南民居編寫組·雲南民居[M]·昆明:中國建築工業出版社，1986·

[20] 大理白族自治州城建局、雲南工學院建築系·雲南大理白族建築[M]·昆明:雲南大學出版社，1994·

[21] 黃為雋、尚廓、南舜薰、潘家平、陳喻·閩粵民宅[M]·天津:天津科學技術出版社，1992·

[22] 新疆土木建築學會：嚴大椿·新疆民居[M]·北京：中國建築工業出版社，1995·

[23] 侯繼堯、任致遠、周培南、李傳澤·窯洞民居[M]·北京：中國建築工業出版社，1989·

[24] 黃浩、邵永傑、李廷榮·江西天井式民居[M]·景德鎮:景德鎮市城鄉建設局內部資料，1990·

[25] 李乾朗·金門民居建築[M]·台北：台灣雄獅圖書公司，1987·

[26] 李建軍·福建三明土堡群[M]·福州：海峽書局，2010·

POSTSCRIPT
後 記

　　我對於中國民居研究的興趣始於20世紀80年代中期。當時我國改革開放雖已進行了幾年，但國內還是僅有少數的專家教授有機會出國考察學習，因此當時國內的一些大學紛紛請國外的學者到自己學校來授課或舉辦講座。那個時期，西方發達國家的建築界正流行「後現代主義」。因此，在國內的學者還不曾完全瞭解西方曾經發生過的「現代主義建築」思潮是怎麼一回事的時候，就直接開始接觸後現代主義，這成為特定歷史條件下所產生的一種有趣現象。之所以要提到這段歷史，是因為後現代主義建築的理念之一是注重建築的文化傳承，而當時國內較為普遍開始進行的中國民居的研究，也就是在這種大的背景下產生的。

　　我當時在重慶建築工程學院建築系攻讀建築設計與理論專業碩士學位，受到一位來自美國加州理工大學的教授所講授的理論的影響，開始了我的民居研究之路。那時，我對於英語口語的學習入了迷，為了練習口語，我便常常陪他們夫婦二人去重慶的磁器口、臨江門等處參觀體驗民居，學習用英語交流。這位美國教授對於中國傳統民居稱讚有加，他常常批評當時重慶的一些新建築的設計，認為中國傳統民居在藝術性上大大優於當時重慶出現的新建築。他的這些觀點在潛移默化中影響著我，以至於我把自己在20世紀70年代

在各地畫的一些民居的速寫也找了出來，作為資料，並進行分析。

　　當我即將從重慶建築工程學院畢業時，我已經完成了《中國民居》這本書稿，後來這本書在上海出版。1989年我來到北京工作，其後，我的民居調查就在全國各地更深入地展開。1992年，中央電視台邀我作為「建築指導」，參與12集電視系列片《中國民居趣談》的拍攝。其後，我又主持了這個節目。1993年，我的《中國傳統民居建築》一書在台灣獲圖書最高獎——金鼎獎。1995年，我的《中國古建築大系——民間住宅建築》一書，榮獲「國家圖書獎特別獎項」。1996年，我申請清華大學建築學院博士學位的論文《廳堂：中國傳統民居的核心空間》，也是以民居為主題的。從那時起到現在，我的民居調查足跡遍及了中國所有的省市自治區，其中包括香港郊區、台灣全島以及澎湖和金門。

　　此次受科學出版社東京分社的邀請，為出日文版而撰稿，我自然想到了日本的中國民居專家——東京藝術大學的茂木計一郎教授。我和茂木教授本不相識，只因為1991年茂木計一郎先生從日本給我寄來一本他撰寫的關於中國民居的書籍，我們才認識並成為好友。1992年茂木計一郎教授

來中國參加中日學者共同參與的「中國民居研討會」，我們在北京香山飯店第一次相見。1994年，我從加拿大多倫多大學返回北京時，茂木計一郎教授邀我去了一次東京。這是我們兩人最後一次相見。之後，我們一直保持書信來往，無論是我生活在加拿大，還是我又回到北京。我們還相互交流一些各自出版的書籍，作為學術交往。2009年新年前夕，我還是按照多年的習慣，給茂木先生寄去了我的新年賀卡和我出的一本新書，可這一次，我接到的是茂木計一郎教授的夫人茂木尚子的來信，才知道茂木計一郎教授已於2008年12月13日逝世。

我敬佩茂木計一郎教授以及他的夥伴們。他們從1984年（昭和五十九年）起幾次帶學生來中國考察民居，當時中國農村的條件極其艱苦，但是他們在那樣的條件下，不僅拍攝了許多照片，還收集了許多資料和繪製了大量的測繪圖，並且為此出版了書籍。他們為推動中國民居的學術研究、為中日兩國人民的文化交往做出了巨大的貢獻。

我也借此次圖書在日本發行的機會，向茂木計一郎先生的親屬表達我的慰問，向茂木計一郎先生的同事及學生表達我的敬意。

王其鈞
2012年3月於武漢大學
中國建築文化研究所

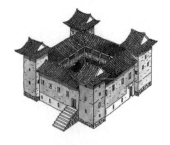